MICHAEL FREEMAN

THE HEART OF PHOTOGRAPHY

CAPTURING LIGHT

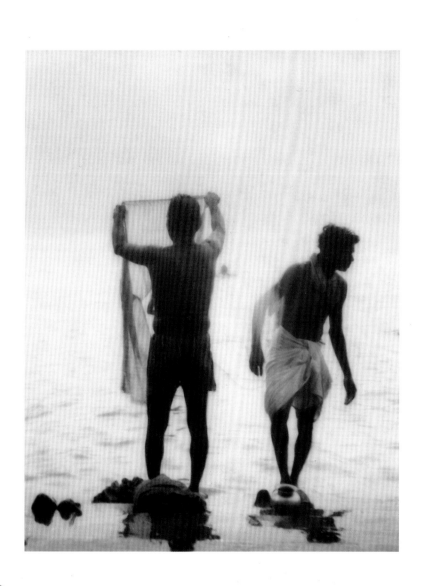

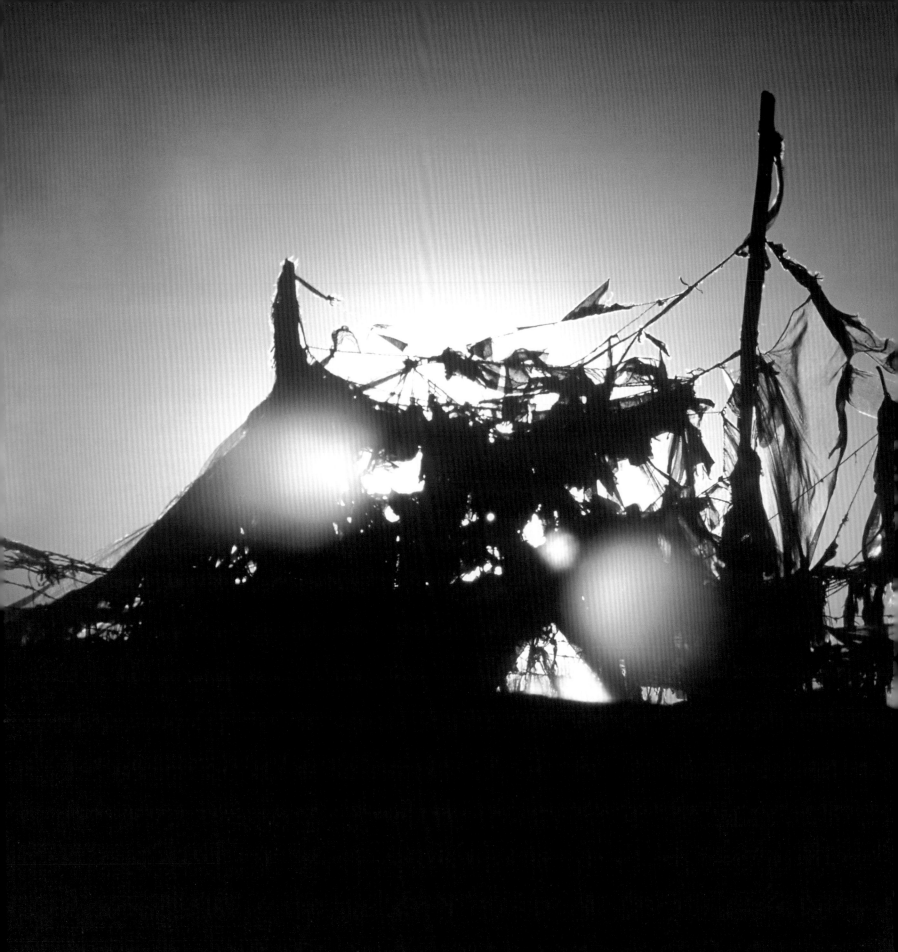

獵光‧聖經

環境光的分析、捕捉與思考

麥可‧弗里曼 著

甘錫安 譯

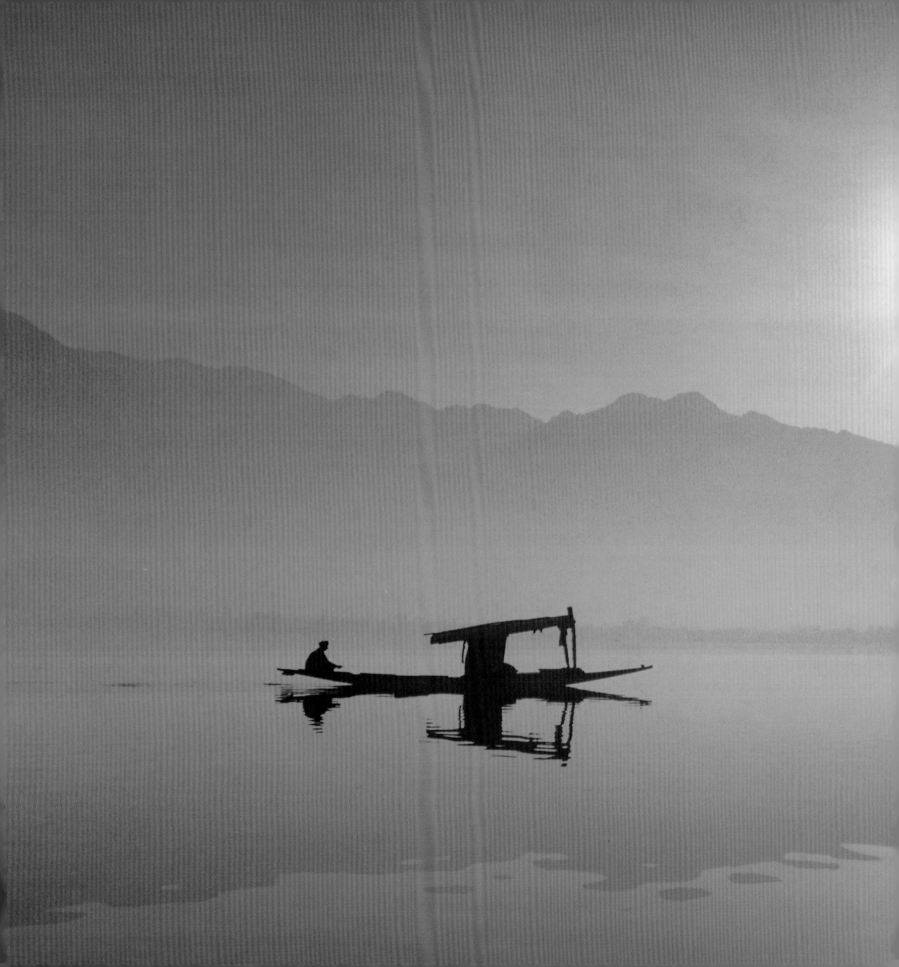

CONTENTS

1 WAITING 第一部 等待

第一部要帶領讀者探索各種攝影者能夠預測並事先規劃的光線，其中某些類別可能出乎你的意料，某些則經過重新定義。這部分的光線都赫赫有名，本書將說明這些光線為攝影者帶來怎樣的拍攝機會。

2 CHASING 第二部 追逐

在職業攝影實務中，「追逐光線」代表無法預測光線，只能依靠運氣拍攝。這種攝影方式所需要的反應與第一部中詳盡規劃的拍攝方式不同，攝影者必須迅速利用當下狀況捕捉到最好的光線。

3 WAITING 第三部 輔助

要輔助光線，你需要精通營造光線的專業技巧。跟著這一部的內容學習如何修飾、加強、削弱，或說控制光線。

我把所有光線狀況歸納成等待、追逐和協助，乍看之下或許有點讓人摸不著頭腦。為什麼不換一種方式，例如先介紹明亮日光，然後探討這種光在一天中各種時段的變化，接著說明各種雲量下的拍攝方法？我的理由是這種架構或許很適合氣象學家，但至少就我的經驗而言，這並不是攝影師實際面對的情況。面對連續的晴朗夏日和狂風暴雨的日子，大多數攝影師會採取不同的思考和因應方式。對我而言，這兩種日子最大的差別是，前者的光線狀況可預期並做出規劃，而後者的光線狀況則往往難以預料。

本書討論的各種光線都取決於地點和時間。我們可以稱之為環境光線──其中大多是來自太陽的自然光，有些則是照亮家庭、辦公室和城市的人造光。如書名所示，我在這本書中要討論的是如何捕捉我們無法任意控制的光線。至於使用閃光燈或其他攝影、電影燈具來照明攝影棚及各種室內外佈景等等，這類營造出來的光則是另一本書的主題，這類光線的思考過程和工作方式都和自然光完全不同。

這本書有個基本概念是光線的吸引力，以及為什麼攝影師大多偏好某幾種光線。這個主題很不容易說明，因為這牽涉到美學以及個人品味和判斷的差異（或雷同）。一般人通常認為某些狀況下的光線比較吸引人，其他狀況下的光線則否。想想攝影師和電影拍攝人員口中的「黃金時刻」（golden hour）就知道了。所謂的「一小時」（hour）只是概略值，這個詞指的是太陽高度較低但仍相當明亮的時段，很多人喜歡這段時間的光線，並選在這段時間拍攝，因此才有了這個響亮的名稱。本書也會在第 94 -101 頁加以介紹。但是原因為何？為什麼大多數人認為這段時間的光線特別具吸引力（而且他們是真心這麼認為）？就哲學上說來，我覺得探究這個問題的價值不大，而且在藝術和美學史上，這個問題也一直沒有完整的解答。比較值得討論的是要選擇傳統的討喜光線拍攝，還是要反抗趨勢、挑戰期望，選擇完全相反的作法。

雖然我不打算為攝影添加更多的專門術語，不過任何一張照片的光線都有個美麗係數，也可稱為「討喜係數」。舉例來說，如果滿分是 10 分，「黃金時刻」的分數大概是 8 分，缺乏變化的灰色天空則大概是 1-2 分。我有點想為這本書所介紹到的每一種光線狀況都打上分數，不過我不會這麼做。每個人對於美麗、無趣或醜陋的光線各有看法和期望，所以不需要用評分制度來強調這個概念。然而，這個美麗係數真正的用途是傳達大多數人的光線偏好。就深層意義而言，追求高美麗係數的光線是相當常見的作法，因此在許多場合中，你可能會希望與眾不同。

此外，我個人認為，大多數光線各自有適合的用途，但必須仔細思考和認真處理。我努力以正面甚至相當寬容的方法看待各種光線，不過不是每個人都贊同我這種作法。舉例來說，你或許會認為淒冷的英格蘭冬日激發不出什麼攝影熱情（英國的惡劣天氣以及英國人對天氣的抱怨都很有名）。但有時我在拍攝當下並不滿意的光線，卻能帶給我令人驚豔的成果，而且這樣的事直到現在仍不時發生──但前提是我當時沒有放棄拍攝。

帕德康摩寺，泰國康摩山，1982 年。

大舍利寺的水燈節，泰國南邦，1989 年。

有一本書讓我印象十分深刻，並促使我進一步思考光的質地、意境和整體視覺氣氛，那就是日本文學家谷崎潤一郎寫於一九三三年的隨筆集《陰翳礼讚》。我讀這本書的原因是當時正在拍攝幾本關於日本室內設計的書，想多認識這個全世界最特別、最內省的設計文化，谷崎潤一郎的著作幫了很大的忙。這本書的書名取得非常棒。他在書中對西方現代主義的種種提出反思，包括以光線和潔白淹沒生活每個角落的包浩斯式明亮風格，以及這兩種元素與進步、樂觀精神的連結。實際上，谷崎潤一郎以憂鬱的筆調描述陰翳的美和色彩，並表露對陰翳美學的深刻認同。特別的是，他還談到電學。他在書中堅決地表示「黃金蒔繪漆器是為了能在黑暗中看見而製作」。這個想法十分有趣，

光線寧可少也不要多，而只有特定的光線能夠帶來這樣的體驗。他提到廟宇中的光線比較微弱，帶著蒼白的色澤。他寫道：「各位進入這樣的和室時，會不會感受到滿室蕩漾的光線與眾不同，感到那光線格外珍貴、莊重？」低抑且陰鬱，而非總是讓人感到愉悅。谷崎潤一郎讓我了解到光線如何影響情緒。

如果你認為攝影技術僅限於調校相機和鏡頭設定、計算，以及運用電腦軟體，那麼本書內容大多和攝影技術無關。這些因素最終仍牽涉到曝光，而我在《超完美曝光》中已儘可能詳細地探討過了。本書的宗旨是介紹如何妥善運用自然光和可用光，而第一步便是了解光的質地。如果我們希望自己不只是

享受光帶來的感官體驗，更渴望妥善運用光，就需要一套詞彙來增進了解。一般人通常不需要這些詞彙，所以描述光如何照射場景、人和物體的詞不多，一般人大多把這件事視為理所當然。除了視覺方面，味覺和嗅覺等其他感官體驗其實也有相同的困境。目前確實有一套描述視覺體驗的專業詞彙，但不像葡萄酒和香水這兩大感官產業所發展出的詞彙那麼充足完整。葡萄酒和香水的產業和市場規模相當大，促使從業人員發展出數量龐大的精確詞彙，而且這些詞彙正逐漸進入日常語言當中。在本書中描述光線時，我會使用傾斜、太陽星芒、柱狀光、明暗法、減弱、方向性和補光等詞。這些詞大多很容易意會，但在可能產生疑義的地方，我會儘可能定義清楚。

第一部 等 待 WAITING 1

坐著等待聽起來不大像管理技巧,更不像處理光的技巧,但如果正確為之,就可獲得理想的效果。然而,你必須了解自己要等待什麼,如果充分理解這一點,就可把作品帶到另一個境界。本書探討的主要是自然光,而自然光取決於氣候、天氣和時間。氣候通常與地點有關,你可以針對當地氣候來安排行程和擬定拍攝計畫。我們無法控制天氣和時間,所以聰明地等待相當重要。「聰明」意謂著你的等待經過計畫,這是一種深思熟慮的攝影方式。最重要的是,你必須知道拍攝時的天氣、地點與時間等因素組合起來,將出現哪幾種光,每種光適合表現何種主題,以及如何藉由快門時機、取景、構圖、視點位置和色彩(或黑白)獲得最佳效果。

實務上,我在攝影時把光分為預期之內和意料之外兩種類型。就攝影而言,這種區分方式相當有用,因為這兩類光需要不同的工作方式。第一類光(也就是本書第一部介紹的)是可預期的,因此我們可以運用想像力,構思出自己即將拍攝的影像。至於第二類光線,由於出乎意料之外,因此必須臨機應變。當然,也有些狀況介於兩者之間。例如,假設你遇見某道陽光正好照亮場景中的一小部分,如果你是第一

次來到當地,當時天氣也不穩定,這樣的光線應該就算是意料之外,但如果那是你熟悉的地點,而且那陣子的天氣大致晴朗,那麼你會知道,該場景第二天也會出現那道光線,只是有相當細微的差別。

在「等待」這個部分所介紹的各種光線下拍攝時,我們必須做出合理的預測,同時必須了解光線對風景、人物和建築等拍攝主體的影響。這包括更技術性的問題,也就是對比:陰影的位置和濃度、光是否能讓主體與背景區別、區別程度如何,以及光線凸顯物件形狀和形式的能力如何。不過我們還可更進一步,踏入感覺和氣氛的領域,這兩點比較不容易定義,但在照片中具有強大的力量。這裡我想提醒讀者,我們很容易受人影響,追逐大多數人覺得很美的攝影光線,但不是每個場景都必須拍得燦爛華美又情感豐富。影像千變萬化,在漂亮的風景中找尋完美(因此也完全相同)的金色光線,等於放棄自己的想像力,盲目跟隨群眾。我自己曾經這麼做,而且這種誘惑通常很難抗拒。近年來發表的風景攝影作品中,這種現象格外常見。問題是,一旦採取這種拍攝方式,你的作品會跟其他人大同小異,就像某種攝影的淘金熱一樣,請讀者留意。

判定陽光時機

TIMING THE SUN

本書的主題不是氣象學或三角函數，不過我想先介紹氣象學和三角函數的一些基本觀念，可以協助我們判斷光的種類，讓作品更多采多姿。氣象學和三角函數知識在這一部比其他兩部更加重要。時間加上天氣可造就許多光線狀況，背後的影響因素還有地點和氣候。我們需要掌握的因素相當多，尤其是外出拍攝的時候。

我想可以先忽略天氣，只留意太陽以及太陽在空中移動的路徑。可以想見的是，關鍵就是位於移動路徑頭尾的日出和日落，這兩點不僅決定一天中各種光線的出現時間，而且在日出後和日落前的幾小時內，光不僅變化得更快，也因為各種因素而更適合拍照。因此大多數人都喜歡這些時段的光線，連不拍照的人也開始注意到這點。然而我很早就了解到查詢日出和日落時間沒什麼意義（這是GPS和智慧型手機問世前的標準方法，可讓我們得知連續數日的日出日落時刻）。事實上，必須依靠太陽工作的專業與行業很少，攝影恰好就是其中之一。

用手機、平板電腦或筆記型電腦查詢日出日落時間既方便又不用計算，但若要查詢太陽的移動路徑，狀況則略有不同。太陽的移動路徑每天都會變化，在赤道附近變化得很慢，高緯度地區則比較快。我使用為電影攝影師設計的 Helios 手機程式，這個程式具備斜度計和陰影長度計算機等各種功能。此外，由於手機可以測出我的所在地點，所以我不只可以得知太陽落下地平線的位置和時間，還能知道太陽脫離天際線上緣或高大障礙物的位置和時間。

加入天氣因素之後，干擾和拍攝機會都會大幅增加，因此請留意，很難有百分之百確定的事。天氣因素包含大氣靄霧、雲和暴風雨（以及各種使天空變得朦朧的因素），種種微妙變化都會使光線產生細微差異，這類細微差異大多數人不會特別留意，但對攝影師、電影拍攝者和畫家而言則相當重要。

太陽高度

「黃金時刻」是太陽在地平線上方，仰角小於20°的這段時間，因此判斷太陽高度相當重要，尤其是要和日出日落表一同使用的時候。當你像下圖一樣伸出手臂，比出圖中的手勢時，掌心上端的仰角大約是8°，拇指指尖是15°，再增加三分之一角度就是20°。

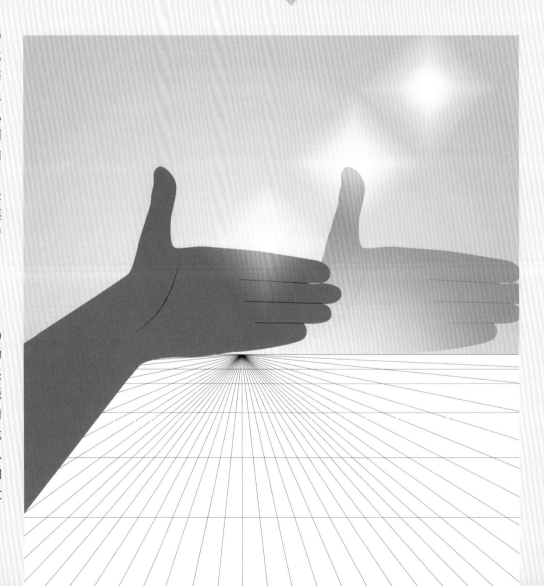

Helios

Helios 是為電影攝影師設計的 iPhone 應用程式，提供許多計時和計算工具，包括陰影長度比例、太陽移動路徑的 3D 圖、斜度計，也能計算太陽從山丘或大樓背後走出來的時間和位置等。

考古挖掘場，蘇丹喀爾瑪，2006 年

這場位於蘇丹北部的考古挖掘應該暫時不會結束，因此唯一的變數是陽光。我想拍攝太陽高過遺跡東面牆壁時，陽光照在考古學家的頭髮和遺跡平面圖上的那一刻，因此時機十分重要。

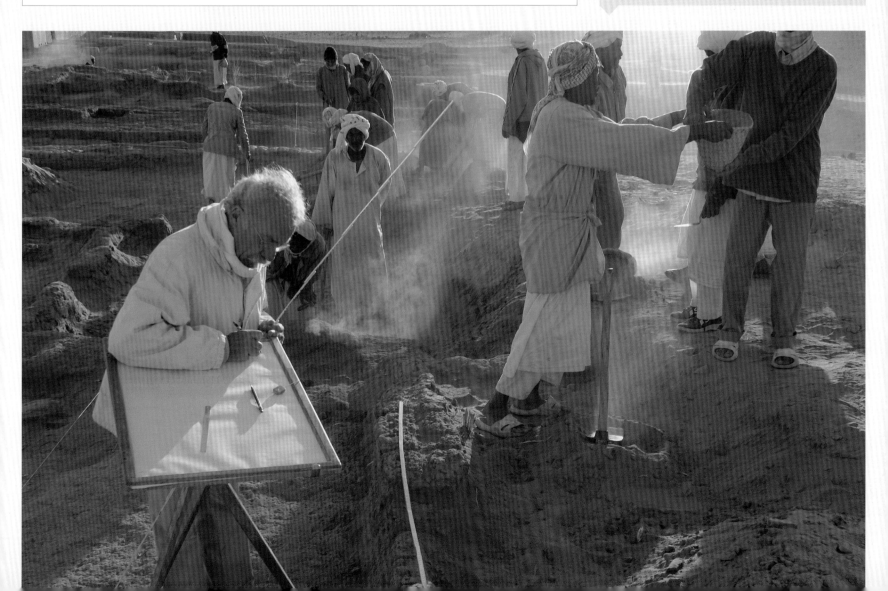

柔和日光 好處理的暗部

有些光就是用途比較多且較易拍攝，這類光線不一定讓人激動，但肯定實用。柔和日光就是這類光線的代表。日光穿透霾而變得不那麼銳利，便形成柔和日光，而這種光線仍然稱得上日光。柔和日光有點像乳酪蛋糕，令人愉悅但不會讓人著迷，而且每個人都喜歡。這種光線相當討好，拍攝人物、建築、風景等大多數主題的效果都不錯。這種光的對比適中，能勾勒出物體的輪廓和形狀，但質地柔和，可保留暗部細節、軟化陰影邊緣，讓整個場景顯得圓柔而不刺眼。

因此，若要以圓柔、溫和的方式表現事物，尤其拍攝人臉時，柔和日光便非常合適。吳哥城巴揚廟這幾座著名的佛塔上有二百多個臉部浮雕，這些浮雕所表現的是誰的臉，至今仍有爭議，可能是佛，也可能是國王闍耶跋摩七世。無論如何，在拍照當天早上，

柔和光
將陰影變柔和，帶有少許溫暖的色彩。

柬埔寨吳哥城巴揚廟，1989 年

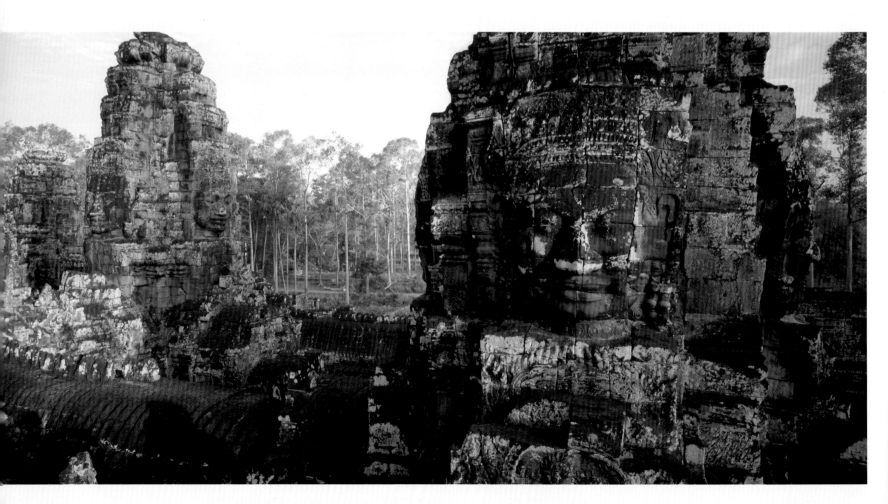

在硬調日光下

這是相同場景在一般晴朗日光下的樣子，暗部較深且邊緣清晰，色彩也比較飽和。

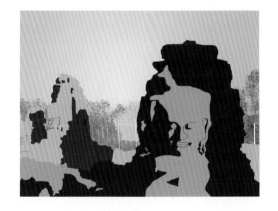

在柔和日光下

在這張相片中，大氣帶著輕微的霾，但不至於起霧，使陽光變得溫和而不那麼銳利，對比也因暗部細節增多而降低。暗部邊緣變得比較柔和，色彩變得略微平淡，整個場景的景深也變得比較明確。

這些浮雕在我眼中顯得精緻、寧靜又亙古永存。當下沒有別人在場，於是我爬上廟中一座塔，拍下這張相片。

這張相片拍攝於桂林榕湖一家茶行的露台，雖然時間稍晚，但這杯茶仍在柔和日光的照耀下散發著光芒。茶看起來不起眼，但在中國具有十分重要的地位，我想捕捉在和煦天氣下坐著享用新鮮綠茶的氛圍。極大光圈帶來的淺景深確實有助於表現溫和感，但關鍵依舊在於光線。強烈的日光會讓照片太過刺眼。

這類光特別適用於商業攝影。商業攝影拍攝的是事先規劃好的主體，而且必須讓客戶滿意，而柔和日光的對比範圍適中，感光元件容易捕捉完整動態，因此特別好用。柔和日光下的亮部和暗部之間有相當豐富的明暗層次，可避免影像顯得平板單調，陰影也不需要補光。而且這種狀況通常可維持數小時之久。由於日光柔和而不刺眼，因此即使太陽的位置已經高過天氣晴朗時適合拍攝的高度，光線通常仍然相當好看。也因此，對於接受特定委託（通常是商業攝影）的攝影師，或是偏好事先規劃並確保拍攝順利，而不喜只是走出去看看試試的人而言，這類光很能滿足需求。

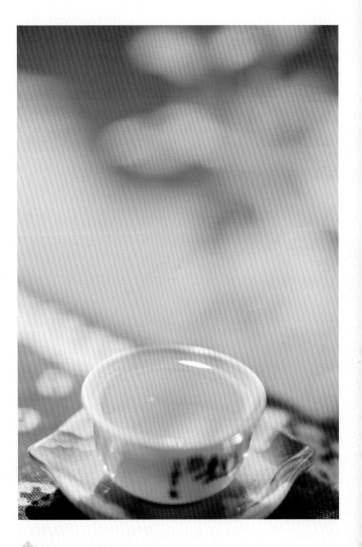

烏龍茶，桂林榕湖，2010 年

灰色光　壓抑之美

灰色光很可憐，似乎沒什麼人喜歡。這種光在中緯度地區十分尋常，可說是司空見慣。灰色光往往連續數日占據天空，讓人恨得牙癢癢的，因為大家都知道溫暖明亮的太陽就在那片低矮雲層（元凶是低層雲）的上方。灰色光不僅使天空變得平板，被照射到的物體也不會投射出輪廓鮮明的陰影。如果場景當中有地平線，地平線上的山丘或一棟棟大樓也都會變得索然無味。灰色光絕對是攝影界的各色光線中最不得人心的一種。

不過請等一下，灰色光真的一無是處嗎？

高等法院法官，倫敦聖保羅大教堂，1982 年

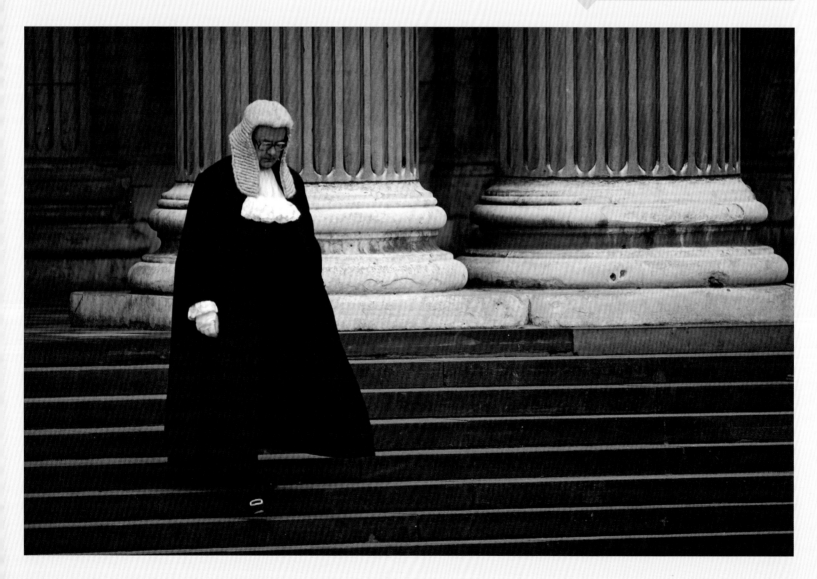

沉思
低對比
意境

瑜珈動作，重慶北碚，2012 年

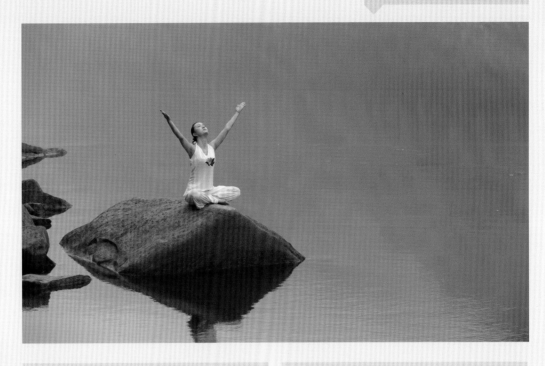

我們是否只是習慣性地認為這種光平淡乏味？我們或許也該思考一下，自己是否被漂亮的光線養大了胃口？只要看看大多數的優秀風景照就能理解這一點，攝影師盡其所能地捕捉壯觀的美景，從火紅的落日、光柱、鮮豔的洋紅色，到鮮明的反光等，許多作品簡直就像哈德遜河畫派再世。不過不用緊張，這本書中還是看得到很多這類相片，亮眼的光線確實美得引人注目，而且適合拍照，但事情並非總是如此。攝影師談到光和光的功能時經常用到「意境」這個詞。意境不止有昂揚、壯麗和驚奇，還有沉思、靜謐，甚至憂鬱。就這一點而言，我在日本拍攝的數年間學到了很多。日本有許多事物藉著壓抑傳達出某種愉悅感。

首先，這種樸實的光不太會干擾主體。用這種光拍照可能需要比較精準的構圖，尤其是把主體放在自然階調和色彩都呈對比的背景前時。有趣的是，灰色光往往有助於突顯色彩，以下的內容會探討到這一點。本跨頁的兩張照片便在這種沒有陰影的光線下將景物呈現得相當美，就我看來，甚至比在任何一種日光下都要漂亮（當然，這是我的個人看法）。其中一張是高等法院法官走下倫敦聖保羅大教堂的階梯，另一張是在中國，一名女子在河邊一塊岩石上做瑜珈。我們或許可以說這兩張相片的光線都帶有沉思的氣氛。此外，這兩張相片也說明了在灰色光下拍照的一項重要選擇：曝光應該多亮或多暗。這種光線下的對比很低，因此亮度沒有一定標準。你可以決定場景要拍成深灰或淺灰，再據以選擇曝光值和處理方式。

深灰

如果把整體的灰色處理成為中深灰，則暗部通常會顯得比較有力。這是把灰色光視為較深的日光時拍出來的樣子。

淺灰

在灰色光下，整體對比較低，因此我們可以選擇亮度。過度曝光可使影像感覺較輕盈，細節也較多。

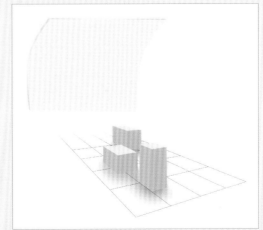

灰色光　在日式庭園中

如果你對前兩頁的內容有疑問，本頁的照片或許可以讓你更加了解灰色光的特質。我當時在為一本介紹日式庭園的書拍攝照片。主題其實是當代庭園，但許多當代的庭園仍遵循傳統建造，或是由傳統出發再加以變化。日式庭園設計擁有悠久的歷史，孕育出多種風格，但大多避免呈現繽紛的色彩。當然還是有配合時節的色彩，因此才有賞櫻和賞紅葉的活動，但兩者都是因為時節短暫才顯得珍貴。不過整體而言，以大量花朵營造鮮明色彩仍有點俗豔，表現細膩的綠意交錯才是重點。

為了捕捉細微的色澤差異，你必須避免在畫面中放入擾亂視線的元素，方法之一就是避開直射日光造成的對比。你或許也注意到了，在這兩頁和前兩頁的照片中，我都特別留意避免拍入天空。陰天的天空大多沒什麼特色，而且通常比陸地亮得多，因此除了拉高整體對比，毫無作用可言。除此之外，灰色光會提高色彩飽和度，我很快就學到了日式庭園在這樣的光線下看起來最美，至少最接近庭園師所喜歡的樣子（庭園造景在日本已是一門成熟的藝術）。有趣的是，當你拍下色相環上同一區段的數種顏色時，能夠讓顏色看起來最飽和的，是柔和平均的光，而不是明亮且帶來強烈對比的光。這點似乎有點違反直覺，但這是因為平板的光不會產生鮮明的亮部和銳利深沉的暗部，而這兩處都沒什麼色彩。請看右邊兩幅插圖。兩者的色相相同，但光線不同。有日光照射的插圖對比強烈，所以比較引人注目，但另一幅插圖的色彩飽和度其實高上四分之一。

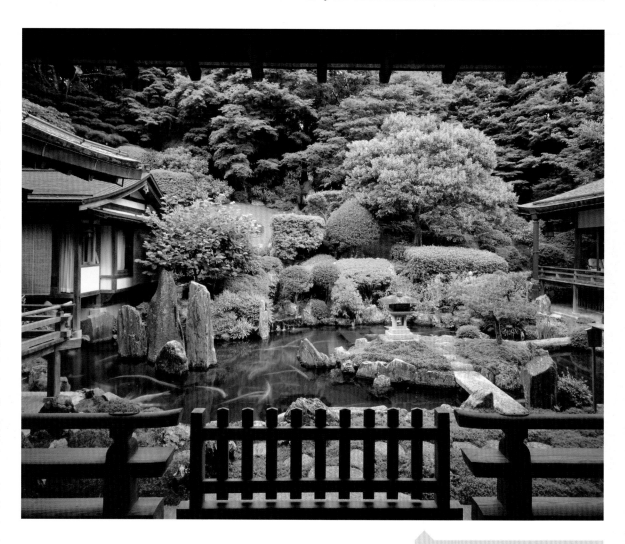

一乘寺的庭園，日本高野山，1996 年

色彩較鮮豔的錯覺

日光下對比較高，所以我們會覺得色彩比較飽滿，但這只是錯覺，雖然是強烈的錯覺。左圖中綠色的飽和度其實比右圖的綠色低 25%。

平板光線下飽和度較高

在缺乏陰影或銳利邊緣的灰色光中，相同的色彩飽和度高出 25%。

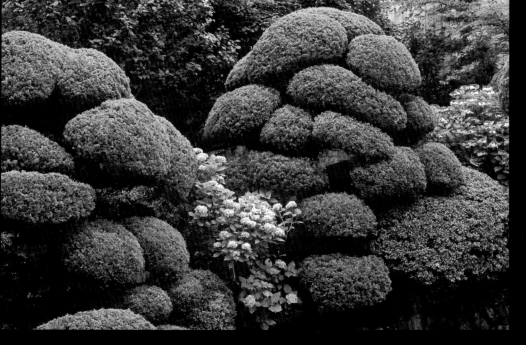

濃郁的綠意

同樣在高野山上拍攝，枕頭形的樹叢十分工整，色彩在相同的光線下更加濃郁。

各色綠意

同樣用灰色光拍下日式庭園的另一處細節，這次刻意強調各種綠色的色澤，而這些色澤也映照在精心挑選的圓石上。

柔和的灰色光 在西湖

SOFT GRAY LIGHT
On West Lake

杭州西湖，2012 年

前面數頁的庭園照片，共同訣竅在於取景時避免框入天空。框入一角或長條形天空都會使場景的對比完全超出動態範圍。如果景框中有天空，或是像這張照片一樣有水面的反光，曝光方式就必須改變。這裡是杭州的西湖，除了鄰近山丘上的龍井茶和悠久的文化史，杭州最著名的就是西湖。西湖也是古往今來無數詩人、哲學家和藝術家的靈感來源。你可以在湖邊小徑漫步，或是乘舟遊湖，或坐著觀賞風景。不過你如果在週末造訪，身旁恐怕會有成千上萬的遊客（照片無法記錄聲音，這在這種狀況下是個優點）。

我對如何拍攝湖泊已經有了大致概念，以往我拍這類場景通常會利用來自某一方向的低角度日光，但在五月的這一天，似乎不能指望會有日光。我起初有點失望，但住在當地的朋友告訴我這裡就是這樣，杭州也以多雨聞名。

柔和
憂鬱
低對比

那麼，陰天該如何拍攝西湖？答案是進一步了解西湖在中國文化中的地位，而最好的方法莫過於請教詩人？以下是十一世紀文學家歐陽修寫的一系列《採桑子》的開頭：

輕舟短棹西湖好
綠水逶迤

春深雨過西湖好
百卉爭妍

何人解賞西湖好
佳景無時

我還讀了其他詩詞，選出符合當時意境的句子：

水遠煙微
一點滄洲白鷺飛

水光瀲灩晴方好
山色空濛雨亦奇

綠楊陰裡

水面出平雲腳低

這些句子給了相當清楚的指示。灰色的雲和平靜的水面、綠楊、舟、鳥，還有最重要的，柔和。現在也還有遊舟，只要找到其他正確的元素，簡單地組合起來，避免景框中出現鮮豔的顏色，好好享受灰色就行了。

調整成較暗的中間調

灰色光下的對比較低，所以在色階分佈圖上不會占滿從全黑到全白的所有部分。因此你可以選擇把中間調放在較暗（如圖所示）或較亮的一側。

杭州西湖，2012 年
同一場景的另一張照片，試圖捕捉西湖的傳統魅力

深灰色光　狂風暴雨

冰島擁有這世上真正荒涼又獨特的地景。其實冰島大部分地景都是如此，因為此地人口僅略多於三十萬，首都感覺上就像小鎮。在冰島旅行很有遊歷原始洪荒的感覺，這裡連羊都相當瘦。這點對電影製作者而言很有吸引力，尤其是科幻電影，只不過拍片計畫常因為壞天氣持續太多天而受阻。雷利·史考特的電影《普羅米修斯》成功扭轉了這個不利因素，下方圖片就是電影開場的瀑布場景。冰島的天氣常在數小時內完全改觀，拍攝的前一天還是萬里無雲，而且是一年中白天最長的一天，仲夏的太陽二十四小時全天照耀著這片北地。拍攝時天空則是一片灰濛濛的，跟這片地景十分相襯，也使這場景看起來與現實世界格外不同。

這也帶出一個與這類低對比光線有關的有趣問題：灰色的天空究竟多暗？這不是禪宗公案，而是有確定答案的。任何場景的標準亮度都圍繞著中間調，這是攝影的基本原則。相機的測光系統依據此原則設計，包含印刷和螢幕上的各種影像呈現也都遵循這個原則。一般的中間調是基本標準，如果你要調亮或調暗，一定有某些理由，通常是為了營造意境。陰天當然也不例外，但用亮度來衡量，會比較容易了解及感受灰色光。熟悉灰色光的概念後，你會發現灰色光也有不同階調。有的灰色比較深，有的灰色比較淺，由於灰色光下的對比會比明亮日光下還低，所以有詮釋的空間。從色階分佈圖可以看出，我們可以增加或減少曝光而不損失細節。如果只調整數格曝光值，場景仍會在感光元件的動態範圍內，但場景樣貌和給人的感覺就不一

戲劇性
詮釋
低對比

樣了，而我們要的就是不同的感覺，而這取決於誰？當然不是相機。既然曝光與後製都有彈性，唯一合理的判斷標準就是拍攝當下的印象。沒錯，印象很容易受光線之外的因素影響，例如場景、主體、你的情緒⋯⋯你或許還能想到幾樣。在低對比的灰色光下拍照，就技術上而言並不難（不容易曝光過度或不足），因此在拍攝時仔細思考場景的感覺相當重要，更重要的是必須記住這個感覺。

向左移動色階分佈圖

漫射灰色光線下的低對比主體在後製時仍有些調整空間，因為色階分佈圖並未完全填滿。把色階分佈圖形向左移，直到最深的階調變成黑色，就會得到效果最佳的深灰色光。

英國波特艾農灣，1980 年

冰島瀑布，1987 年

極深的灰色

人眼通常會自動適應灰色光線的亮度，但在這幅插圖中的光線狀況下，景物看起來會比一般狀況更暗。

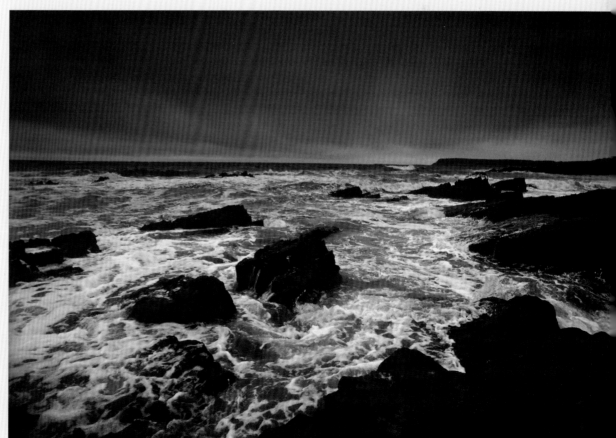

潮濕的灰色光 雨中

回水，印度喀拉拉邦，1981 年

關鍵點

光澤
局部對比
氣氛

光線平淡的陰天有個特色，就是通常伴隨著下雨。雨在攝影界一向名聲不佳，但其實有點冤枉。首先，大多數人在下雨天感覺不大舒適自在，攝影師則會急著保護昂貴的器材，所以最常見的選擇是避免雨天拍攝。雨水會滴在鏡頭上，必須經常擦拭，濕氣則會在接目鏡和濾鏡等內部玻璃表面形成霧氣，而且相機機身耐受濕氣的能力也有限。即使如此，雨天的光線仍然是灰色的。如果你無法確定這兩頁的灰色光跟前幾頁有什麼不同，答案是反光或光滑效果。如果說灰色光適合表現綠色植物，那麼在雨中又更加適切了。水可為葉片增添光澤，以特別的方式提高局部（相當局部）的對比，產生細膩的銳利度。雨水還可帶來其他效果，例如在玻璃表面凝結成雨滴，以及在水面形成漣漪等。一般人都不喜歡淋雨，但如果把雨天景致拍成照片，讓人全身乾爽地賞雨，大多數人都會被雨天的淡淡陰鬱觸動。

落下的雨滴在照片中其實沒有大多數人所想的那麼容易看出來，當然和影片中的水滴相比，更不容易看見。垂直線條很容易混入霧氣裡，如果要讓照片中的雨滴清楚可見，就必須在雨勢相當大或是光線相當明亮時拍攝（請參閱第 162 頁〈雨中光：雕塑公園中的陣雨〉）。下雨的附加效果通常有助於增添雨天的氣氛，例如雨傘和地面反彈的雨滴等。

我剛開始當攝影師時曾經接過一個工作，是到印度南部的喀拉拉邦海岸線為《週日泰晤士報》拍攝照片。拍攝工作排在十月底，這個時間原本應該還算合適，但那一年的雨

季延後，因此我們遇上了持續整週的雨天。我想要「良好」的光線，但只能接受這種狀況，當時的我十分苦惱，但這種反應其實很幼稚。雨天工作當然很不舒服，每樣東西都濕透了，包括我自己，但重點就在這裡，如果我當時能理解這點就好了。如果你過分堅持「良好的」光線就是黃金一小時的光線，你也會開始把好相片跟度假式的好天氣連結起來，但實際上這兩者無法畫上等號。最後我在那一週拍到很多不錯的照片，但到後來才發現那些照片的好，這件事也讓我學到了一課。

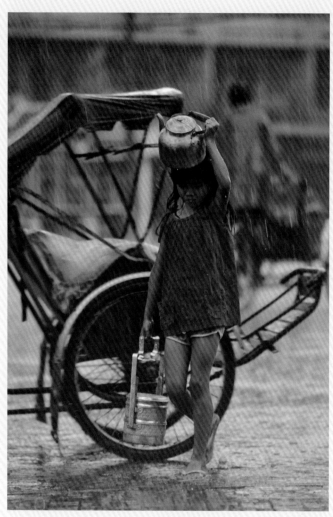

雨中的柬埔寨女孩，金邊，1989 年

雨中的光線

要讓雨滴看得見，通常必須在大雨中拍攝，而且要找到方法讓雨水和背景形成對比。逆光拍攝通常會有幫助。整體而言，這類照片會帶有霧氣的效果。

潮濕的灰色光　毛毛雨

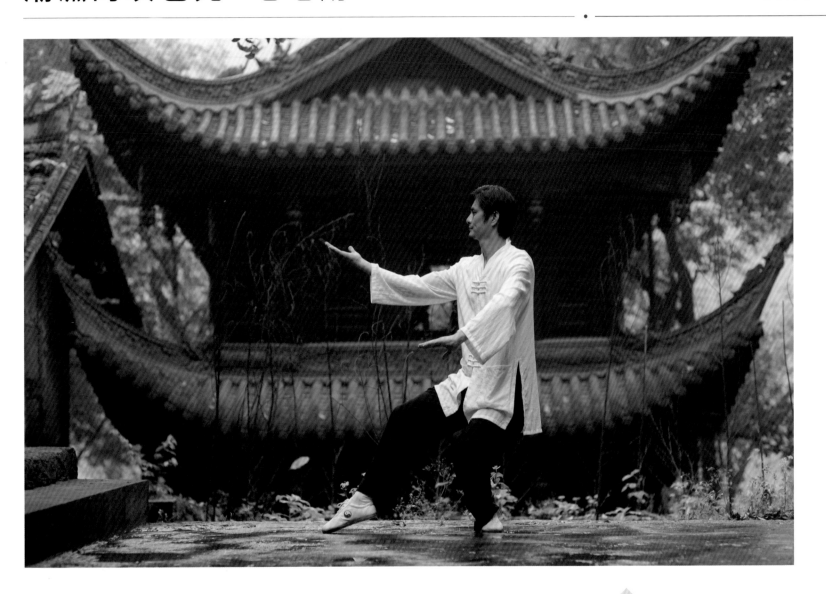

太極拳，重慶北碚溫泉寺，2012 年

越仔細觀察這類潮濕而瀰漫著灰色的場景，就能從中發掘出越多變化。如果好好體會其中的細膩之處，你會發現有許多視點位置、色調、色彩和景深值得探究。重慶北邊山谷中有一座古寺，位於林木蓊鬱的山坡上，周圍有天然溫泉。當時委託我拍照的客戶在這座寺院附近擁有一棟高級別墅，於是清晨用早餐前，我在很小的毛毛雨中散步。雨相當

小，不需要撐傘，但寺院附近充滿柔和潮濕的空氣，彷彿連聲音都變得潮濕。我走過這座位於下坡處的古老鼓樓，心想如果剛好有人走過，為閃著水光的灰色屋頂和廢棄的氣息添加些許效果，這樣就太好了。我等了一陣子，沒有人走過，只看到一位僧侶和幾位女性在掃地和清理池塘，似乎沒辦法提供我想要的效果。（次頁上圖）

鼓樓與清潔工
等待十五分鐘後出現了一些活動。

清晨的鼓樓
一小時前我經過這裡時，一個人也沒有。

然而不久之後，我發現了一張可以拍給客戶的照片：一位來訪的師父正在示範太極拳。這時我正好站在最佳位置，師父身上穿著白衣，雅致的深色背景就像舞台布景一樣無懈可擊。我也拍了影片，影片中看得見微微細雨，增添了幾分意境。最重要的是，毛毛雨在空氣中添加了一層物質，形成極輕微的大氣透視，造就了照片中的光線，使太極師父從背景的鼓樓中凸顯出來，鼓樓也從後方的樹木中凸顯出來。此外，這種光線也降低了場景中各種景物的彩度。這類灰色光場景的對比較低，因此決定灰色的明暗變得相當重要。我考慮的重點是讓師父和鼓樓屋簷下方之間的對比充足但不過度。整體而言，我讓畫面變得比平常略暗一點。實際操作上，我只是把測光表設定為矩陣測光，依照測光表的讀數拍攝，並在後製時把白色和陰影滑桿略往回拉。

潮濕的灰色光　反光的岩石

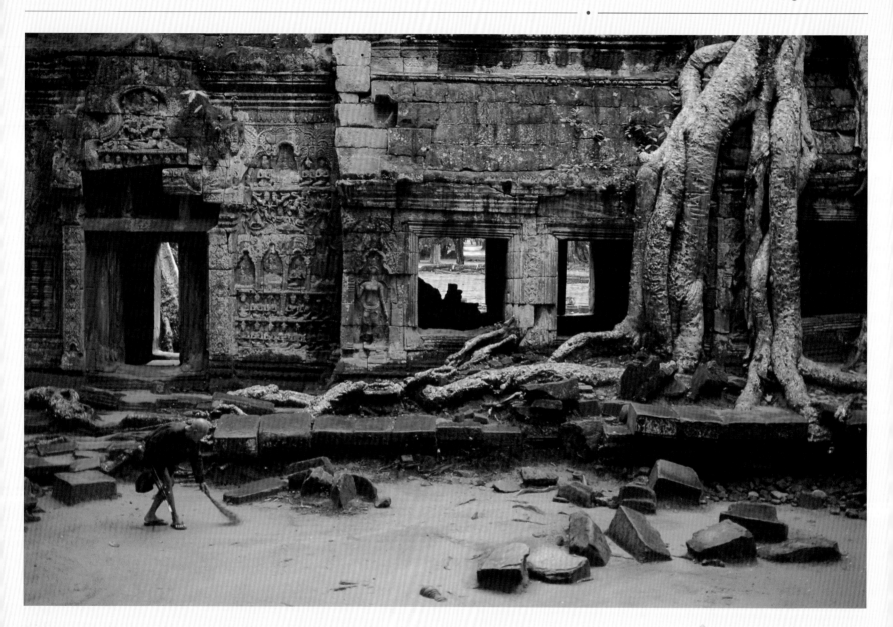

雨停之後，便出現另一種稍微不同的灰色光。此時空氣通常比較清澈，濕氣讓場景帶有清新的感覺。除非很快就繼續下雨，否則這種狀況往往比你預期的更早消失，因為水分很快就會開始蒸發。天氣溫暖時，物體表面的水在一小時內就會開始變乾，熱帶地區的雨季則更快。另外還有一個因素可能影響拍攝，就是場景中其他人通常會因為下雨而離去（在吳哥窟這類擠滿遊客的地方拍照時，這點特別有用），但雨停之後，人又會慢慢出現，並留下泥濘的腳印。

塔普倫寺，東埔寨吳哥窟，2002 年

有趣的是，我們只需要一點視覺線索，就能把一般灰色光轉換成帶有潮濕感的灰色光，例如前頁吳哥窟石磚上的反光，或是右圖中某位日本藝術家花園裡價格驚人的石塊表面的反光。只要在場景角落放入一點濕亮的東西，就能讓影像意境為之一變。如同前面所說的，陰雨天賞心悅目，如果可以全身乾爽地觀賞的話會更美。

這張吳哥窟的半傾頹塔普倫寺照片是在雨季拍攝的，比起其他幾次拍攝經驗，這張照片給人的感受要清新不少，因為我一向在日光充足的涼爽乾季前往柬埔寨。這張雨季照片集合了天時地利，尤其是綠意和青苔。當時場景附近的人也比較少，更方便我拍攝。我第一次去吳哥窟是在柬埔寨內戰期間，當時沒有其他外國人，所以我有點被寵壞了。不過，這張照片中的場景正是我所期盼的：雨後的清晨，沒有遊客，泥濘的地面在一夜過後顯得十分清爽，年邁的維護人員正在清理幾片落葉。

右圖的日式庭園屬於一位畫家所有，這是從畫室看出去的景象，前方正好就是我這輩子所聽過最貴的石頭。日本高度重視岩石和石塊的文化傳統至少可追溯到 16 世紀，畫家下保昭很早就看上這塊岩石，20 年後才以兩千萬日圓的天價買下。這種獨特的岩石稱為佐治石，平坦的頂端因侵蝕作用而形成一道道深溝，彷彿某種怪蟲蛀出的孔。石頭大多在濕潤時最美，而這塊岩石尤其值得享有特殊待遇。

潮濕的灰色光

潮濕的平坦表面會出現反光，頂端表面更會反射來自天空的光線，形成閃閃發亮的效果和較高的局部對比。

畫家庭園中的岩石，京都，2001 年

硬調光　圖形幾何

硬調光

強烈的硬調光可形成更濃的陰影，讓陰影在照片中占有更重要的角色。

一般日光

標準日光下的陰影擁有中等強度的對比和清晰的邊緣，但不及前頁格林柏格宅照片中的陰影那麼明顯。

格林柏格宅，洛杉磯，1994 年

除了灰色光之外，一般人最不喜歡的就是太陽高掛天空時的硬調光。坊間書籍談的大多是如何避開這類光線，而不是加以運用。硬調光缺乏神祕感，因此許多人認為這種光不特別、無法呈現主體的美，甚至覺得這種光很難看。硬調光來自天氣晴朗時的大太陽，此時大氣的濾光作用不大，無法讓日光變柔和，因此光線所投射出的陰影既濃又清晰（「硬調」指的就是這種陰影），而且明暗對比相當高。

回頭來討論討喜程度。大多數攝影師都覺得硬調光不漂亮，因此才有「這種光太硬」的說法。攝影師不愛這種光的理由包括立體感不佳（的確）、對比極高且暗部深沉（如果你希望暗部保有細節，這點也沒錯），以及光線來自上方，因此會在人體和人臉的奇怪之處形成陰影（這點毋庸置疑）。就技術而言，在硬調光下不容易把人拍得好看，因此需要補光、遮光或散光之助（參見第三部〈輔助〉）

然而撇開以上這些特點，大家給予硬調光的

評價或許過於負面了。舉例來說，後面將探討到的斜射光會帶來清晰的陰影，但也能充分呈現細節和紋路，這種硬調光就頗具吸引力。而在接近傍晚的黃金時刻（參見下圖），飽滿溫暖的日光和深沉的陰影形成對比，往往使風景攝影師興奮不已，尤其是經常拍攝亞利桑納州沙漠這類荒涼地景的攝影師。硬調光的優點是陰影清晰且濃密，搭配適當的主體便可表現相當程度的抽象感。抽象的圖像可讓場景跳脫現實，變成另一種樣貌，令觀看者必須多看兩眼才能明白照片中的內容。

創造幾何抽象效果可說是硬調光的拿手好戲。照片中是由著名建築師瑞卡多·雷可瑞塔（Ricardo Legorreta）設計的房屋，而我選擇這張照片作範例當然不是巧合，許多墨西哥建築師設計房子時，都會特別考慮到加州南部和墨西哥北部晴朗無雲的天空所帶來的視覺效果。這類建築都擁有如雕塑般筆直的線條與清晰的邊緣，而且在設計上刻意讓許多陰影覆蓋建築表面，以加強視覺上的對比效果。

**分離色彩
對比與陰影**

直線幾何結構（下圖）與強烈的色彩（上圖左，包括南加州天空的顏色），再加上清晰的陰影形狀（上圖右），共同造就了這張照片中刻意營造出來的視覺效果。

硬調光　有稜角的主體

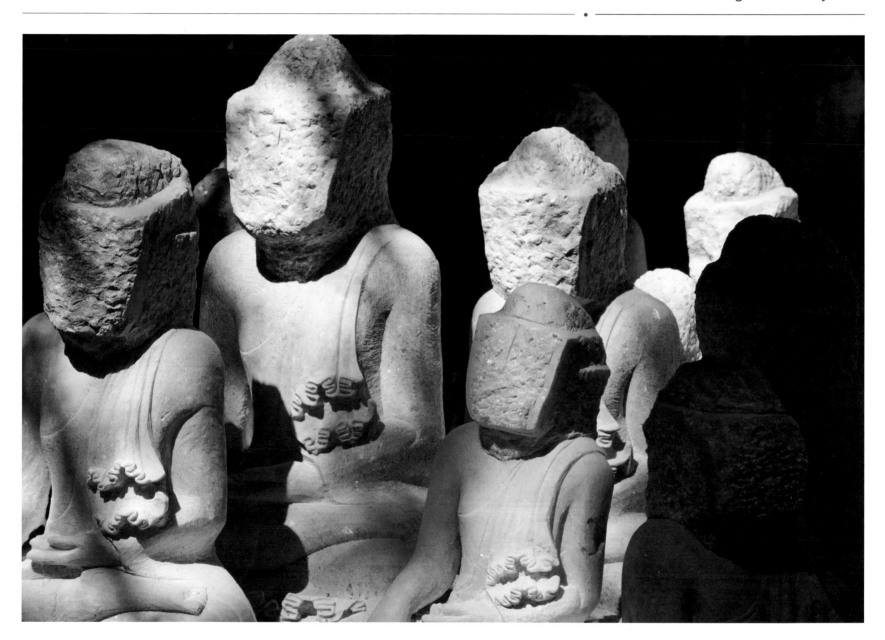

我們可以進一步探討邊緣清晰、適合以硬調光拍攝的主體。由於肖像照的目標通常是把人拍得好看（幸好這點並非絕對），因此以具方向的柔和光將外形拍得圓柔的手法向來頗受好評。但有稜角的被攝體更適合能夠

勾勒清晰邊緣、在被攝體表面創造鮮明對比的光線。沒有散射效果時，光線角度就顯得更加重要。照射角度若很適當，效果不僅強烈，也很能吸引目光。

無臉的佛像，曼德勒，緬甸，2008 年

環境背景

正午時分的曼德勒,一群未完成的佛像等待師傅雕刻臉部。

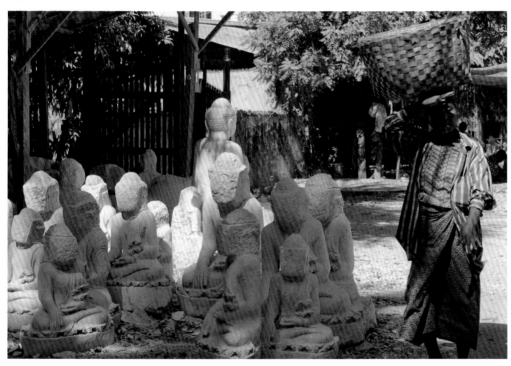

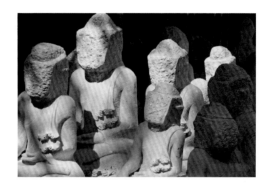

尚未處理的 Raw 檔案

未處理的原始曝光彩色影像。

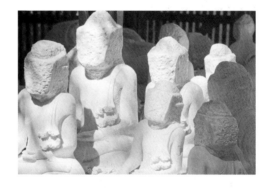

把能見度拉到最大

呈現 Raw 檔案的所有細節。畫面內容較多,但衝擊力減低許多。

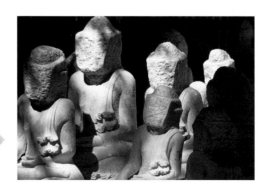

緬甸的曼德勒有一條街,整條街上的經濟活動就是以當地生產的白大理石雕刻佛像。緬甸的佛像需求相當大,所以這裡相當忙碌,街上的小作坊裡擺著許多尊完成程度不一的佛像。由於天氣炎熱,所以這些佛像都放在涼篷裡,但等待處理的石頭通常曝曬在熱帶的豔陽下。白色大理石與高掛的太陽拉高了照片的亮度,也將對比提升到極限。我再次面臨抉擇:是等待太陽高度降低,還是在極端條件下繼續拍攝?如果選擇後者,何不好好運用這極端的條件,甚至讓狀況變得更極端一點?於是我們又回到圖像式的影像,因為硬調光肯定有助於表現這類主題。何況這裡又有這些缺少臉部的未完成佛像可以拍攝(這裡分工相當細,手藝最好的工匠只雕刻技術要求較高的佛像臉部)。

在這個時間,太陽照在垂直的表面上(也就是以下即將介紹的斜射光),把觀看者的注意力拉到待雕刻的佛像臉部。我也可以選擇拍成黑白照片,因為這樣比較容易處理極端的對比,理由將在下面的章節詳述。硬調光使明暗界線分明,兩者之間的階調極少,因此可把最終影像的對比拉到非常高。暗部可以拍成全黑,白色大理石則必須比全白略低幾級。

把對比拉到最大

拉高原始照片的對比,強調光線投射出的陰影。

硬調光　黑白相片

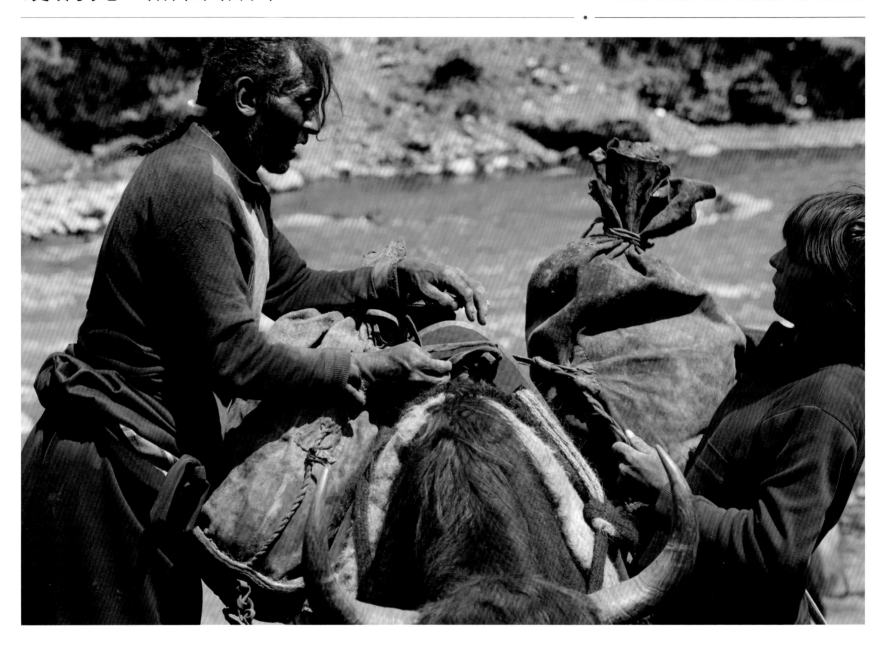

黑白攝影自有一套美學，和彩色攝影大相逕庭。舉例來說，由於黑白相片沒有色彩干擾，因此階調變化（從豐富到細緻）相當重要。黑白攝影擁有兩項特點，讓這種攝影方式特別適合處理硬調光等光線問題。堅持黑

白攝影的攝影者或許已經知道這點，但向來拍攝彩色影像的攝影者大可實驗看看，黑白攝影是在棘手狀況下拍出強烈影像的好方法。

第一項特點是黑白攝影幾乎不受拍攝時間影響，至少受限程度比彩色攝影低上許多。請觀察一下本書中許多黃金時刻和魔幻時刻下的光線狀況，這兩個時段之所以極受喜愛，主要原因就是色彩。許多攝影師特別喜

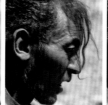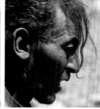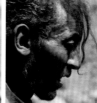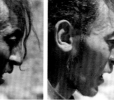

轉換選擇

這裡列出數種轉換方式，但因為照片缺乏強烈色彩，因此效果都不極端（強烈的色相轉成黑白的效果較佳）

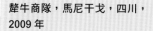
未處理的 Raw 檔案

彩色影像色彩平淡，又有硬調的頂光，我覺得效果不佳。

氂牛商隊，馬尼干戈，四川，2009 年

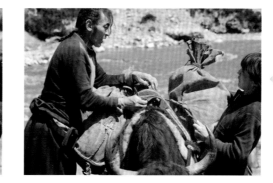

單色
紋理
階調控制

增加暗部細節

以盡量增加細節為目標，採取另一種方式轉成黑白，結果與色彩預設的單色版本相差無幾。

愛傍晚的色調，相比之下，正午往往就被忽略了。黑白攝影就沒有這個問題（你可能覺得這是問題，但其實不是每個人都這麼認為）。第二項特點是以黑白拍攝時，極端階調的可接受範圍大得多，因此在彩色照片中令觀看者感到不適的硬調高對比處理，在黑白照片中往往效果絕佳。

這張西藏人為氂牛商隊裝載貨物的照片（左圖），就運用到黑白攝影的這兩項特點。拍攝地點在四川西部一處河床邊，當時是正午時分，海拔很高，天氣晴朗，因此光線相當刺眼，河床的色彩平淡又乏味。商隊不可能為了我留到傍晚光線良好的時候，所以我必須如往常般善用當下的條件拍攝。我很快就決定切換到黑白模式，專注於階調和形狀。我特別專注於一種色調，就是照片中如皮革般粗糙的人臉。這個主題當然已經是陳腔濫調，但卻十分適合這張照片，因為他的皮膚看來飽經風霜，還可和氂牛背上的皮袋相互呼應。對於我所希望傳達的故事而言，這呼應來得真是太妙了——21 世紀竟然有氂牛商隊還在使用傳統皮袋，而非塑膠袋。由於照片整體缺乏色彩，因此在後製時不容易處理，但我盡可能達到想要的效果，並使用彩色轉黑白的功能使臉部色澤顯得陰暗飽滿。

未處理的 Raw 檔案

這幅彩色影像本身尚可接受，但單一的色調對影像幫助不大，轉成黑白後反而可讓觀看者專注於階調的細膩變化。

較暗的方案

即便原始影像的單一黃色調相當明顯，運用色版轉成黑白仍可把色調變得較為暗沉濃密，如同這張相片。

水牛，雅礱江，四川，2009 年

硬調光　鮮明的城市對比

本書的章節順序乍看之下有點雜亂無章，其實這樣安排是有理由的。開頭是廣受喜愛的柔和日光，接著介紹處境完全相反的灰色光，而現在我將要談的硬調光通常也不受歡迎。我這麼做是為了顛覆一種思維，也就是妥善運用光線是為了表現約定俗成的美。這或許確實是主要目標，但是否是唯一的目標就很值得商榷。不僅如此，這種思維也會限制我們的拍攝能力。

如前文所述，光線能夠成就許多事，其中之一是喚起對於某個地方和時間的實際感受。這個地點本身是否符合傳統的美不見得重要。但在雅典這個地方，我們還可以感受到其他的東西，而我要做的工作相當特別。這是一套大部頭的「時代生活」叢書，《偉大的城市》中的一冊，編輯選擇了另一種有趣的手法來處理這個主題，讓書中瀰漫著一股負面暗流，達到了大眾出版物所能容許的極限。這不是旅遊文宣上的雅典，而是在發展中變得醜陋且飽受污染的複雜城市。這個觀點貫穿全書內文，照片的選擇也呼應這點。編輯想把這本書做得有趣，而不只是漂亮。有個問題是如何處理許多著名的古蹟。在一個月的拍攝期間內，我自然用上了各種可能的方式拍攝這些古蹟，包括運用從拂曉到日暮的各種光，但我知道編輯需要一些不同的東西。舉例來說，現在市面上已經有很多美麗的衛城相片，實在不需要由時代生活集團再多出版幾本。因此，這篇古蹟攝影專題改以航空攝影的方式來表現，我在直升機上捕捉這些古代遺跡周圍擠滿現代廉價建築的樣貌。

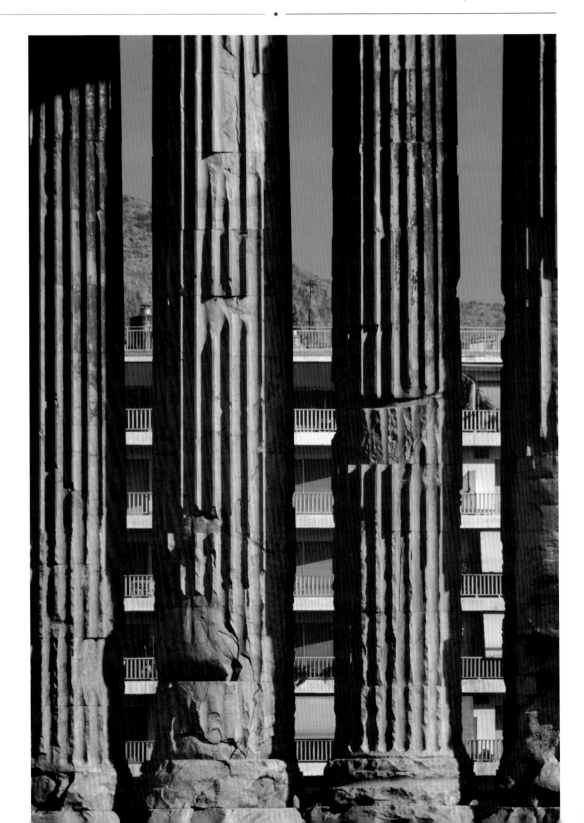

《雅典》書封

照片在書封上的樣子

鳥瞰

書中攝影專題的一部分，鳥瞰畫面呈現了古蹟被繁忙醜陋的城市團團包圍的樣貌，變得絲毫不吸引人。

這個主題後來成為這本書的封面視覺。封面照片當然要採取並置手法，以望遠鏡頭壓縮構成對比的元素。最佳的拍攝對象是奧林匹亞宙斯神廟：前景是西元 2 世紀的大理石柱，背後則是 1970 年代的公寓。這幅照片也擁有圖像式的優點，也就是呈現出垂直與水平線的對比。什麼樣的光線效果最好？是傍晚時分的漂亮光線，還是較為鮮明、更符合這個構想的光線？

拍攝右圖中的荒涼路口時，我也採用類似的方式。你可能會以為這是軍事攻擊後的景象，但其實是中國都市裡一塊開發中地皮。

拆除的城市一角，浙江寧海，2011 年

奧林比亞宙斯神廟，雅典，1977 年

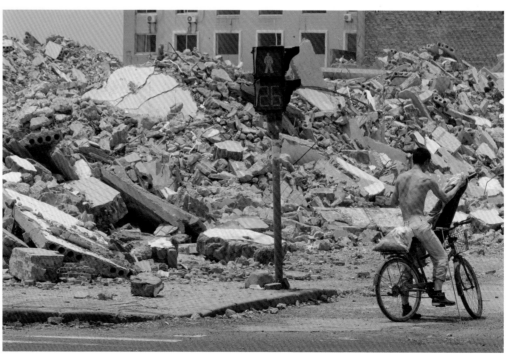

硬調光　努比亞沙漠

這張照片也示範了如何傳達某地方的真實感受。照片中的地點確實相當奇特，是我這輩子去過最荒涼的地方。坦白說，與其說場景中的光線「平淡」，倒不如說是光線照射的地面太「平坦」，總之拍出來的結果就是如此。這裡的地形毫無起伏，我們開車穿越這片沙漠時，天空一點雲都沒有，太陽幾乎在頭頂正上方。這裡是蘇丹北部的努比亞沙漠，蘇丹是個以沙漠地形為主的國家。但即使在沙漠中（沙漠的定義是水分不足的地區，通常指年雨量少於 250 公釐），也有更為乾燥的極端地區，就像這裡。我們所在的地區稱為百盧達沙漠，這裡不僅格外平坦，而且毫無生氣。我希望同時捕捉這兩種特質，似乎只要在影像中添加少許與這兩種特質相反的元素就可達到目的。我應該解釋一下整個思考過程：這是典型的極簡狀態，地面和天空簡化到只有兩塊顏色。一種做法是以極簡方式呈現，在景框中排除一切地形起伏及生命。當時確實能夠做到這點，但我們有 Land Cruiser 越野車，可以開著到處拍攝，就這麼拍上數小時。這也是個可行的選擇，如果想看看以海洋為拍攝對象的類似照片，請參見杉本博司的作品。

但我選擇了另一種方式，也就是在景框中放入少許地形起伏和生命，利用對比來強調這裡的平淡。最後我們經過照片中的地點，看到一株完全孤立的灌木，後方有兩座沙丘。這個攝影組合只差光線就完整了，我很慶幸當時的光線相當鮮明且……平淡。沙漠在早晨或黃昏的斜射光下看起來很美，能夠拍出非常畫意的照片：沙丘投射出彎曲的陰影，並在前景形成醒目的波紋。但在正午高角度的平淡光線下，沙漠肯定顯得更炎熱荒涼，更符合我心中對沙漠的印象。

高掛的太陽，缺乏地形起伏

太陽接近頭頂正上方，加上地面幾乎沒有物體可投射陰影，形成了平淡無比的景象，相當符合這片荒涼沙漠的本質。

多幅拼接

這幅全景影像是以多張照片拼接而成，因此擁有較高的解析度。

關鍵點

極小的地形起伏
缺乏重點
極簡主義

百盧達沙漠，蘇丹北部，
2004 年

另一種方案

另一張照片沒有灌木。看起來更荒涼，但缺乏灌木所帶來的對比。

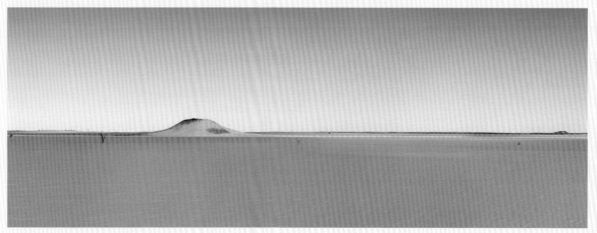

硬調光　高海拔地帶的藍色

海拔高度越高，空氣越稀薄，陽光也越強。大多數人對海拔超過 3 千公尺的地區比較陌生，因此這類拍攝地點顯得相當有趣。這張照相片拍攝於西藏西部，海拔高度超過拉薩和東部，而高原的基本海拔高度大約是 5 千公尺。這類地形有個共通點：高度 5 千公尺時，氧氣壓力只有海平面的 50%。這項特點除了使人呼吸困難，也會使光線狀況變得有點像月球表面的情形：調性非常硬，使動態範圍變得相當大。

不過請記得，動態範圍過大這件事並不重要，除非你想呈現亮部和暗部中的所有細節。但誰會想這麼做？這種高海拔地區才有的硬調光正是西藏高原的特殊之處。換句話說，這種罕見的光線狀況不僅不構成問題，反而應該加以發揮。只可惜照片難以傳達呼吸困難所帶來的那種迷幻朦朧的感受，不過至少可以保留日光彷彿照在月球表面的光線狀況，方法就是尋找強烈對比的主體和景物——仰角拍攝白色經旗，以顏色深沉的天空及濃重陰影為背景，並讓天空和岡底斯山南面的積雪相互映襯，諸如此類。

掛在佛塔上的經旗，那拉山口，西藏西部，1997 年

高海拔的硬調光

亮處和暗處對比非常高，有細節的暗處明顯偏藍。

在高海拔地區使用偏光鏡

使用偏光鏡拍攝藍天時，只要能找到鏡頭與太陽間的適當角度，加深色彩的效果會更好，尤其在這樣的海拔高度效果更佳。

深藍的天色代表日光中的紫外線比例非常高，或者應該說空氣稀薄，不足以阻隔紫外線。如何處理這樣的天空純屬個人偏好問題，你可以盡力完整呈現這樣的藍，或是加裝強效的 UV 濾鏡，或在後製時將藍色減少一些。另外還有一種做法，就是用偏光鏡把已經很藍的天空變成更深的紫色。高海拔地區頗適合誇張的表現方式，這麼做並不是壞事。

岡底斯山，西藏西部，1997 年

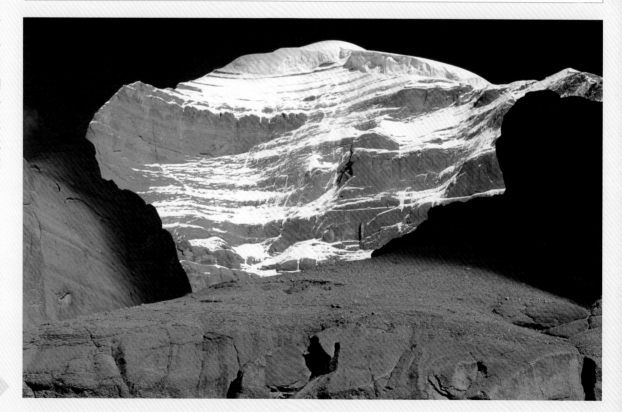

斜射光　立面

RAKING LIGHT
Façades

踢足球，大教堂，卡塔赫納

某些光線也可能是太陽和物件表面共同構成的結果，明亮的點光源（例如晴天的太陽）斜斜地照射在有細微起伏的表面上，就成了斜射光。後面介紹淺浮雕時會提到，浮雕在斜面光照射下所呈現的立體效果是藝術家和雕刻家有意營造出來的，但還有許多狀況只是偶然形成，以下就是兩個例子。在這兩張照片中，建築立面本身設計的目的和拍攝出來的效果並不相同。

宗教建築（例如左圖的教堂）通常會對齊方位基點，讓其中一面受朝陽和夕陽斜射。像這座位於卡塔赫納的大教堂就是如此，這點在每年二月的時候尤其明顯，這時的天空通常相當晴朗，太陽升起和落下時不會像一年中的其他時節一樣正對南方。這張照片確實是精心計畫的結果，索尼聘請了幾位攝影師拍攝世界各地的足球遊戲。由此可知，背景和踢足球的人在照片中顯然比球本身更加重要。更重要的是，攝影集的讀者已經知道主體，因此會在每張照片中尋找變化。我打算讓時光倒轉，因此需要能把我們帶回美洲殖民時代的背景，但又不能太過明顯。卡塔赫納大教堂（左圖）的南面似乎相當適合，而且這裡有座廣場，我可以站在廣場對面，避免以高仰角拍攝教堂，因為以仰角拍攝建築時，垂直線會向內聚集，之後就必須用 Photoshop 做透視修正。

斜射光在這樣的牆面上可產生兩種重要效果，在梅里達這棟古老的墨西哥大宅（右圖）上也可見到。斜射光可呈現紋理，還

可加強陰影的形狀。這兩種效果相當不同，強化紋理能夠更清楚完整清楚地表現主體，以大教堂來說就是珊瑚石灰石磚和門廊投射陰影的方式。而陰影覆蓋了影像的其他部分，強化其形狀則純粹是添加圖像趣味，但這兩種效果都能為牆面添加生命力。最後，斜射光產生的陰影相當窄，所以我可以把小男孩安排在前方幾十公分處，讓斜射光照到他們，使他們跳脫背景的陰影，同時也讓兩個小小足球選手和龐大的教堂互相對照，使整張照片更能吸引目光。

大宅，梅里達，猶卡坦，1993 年

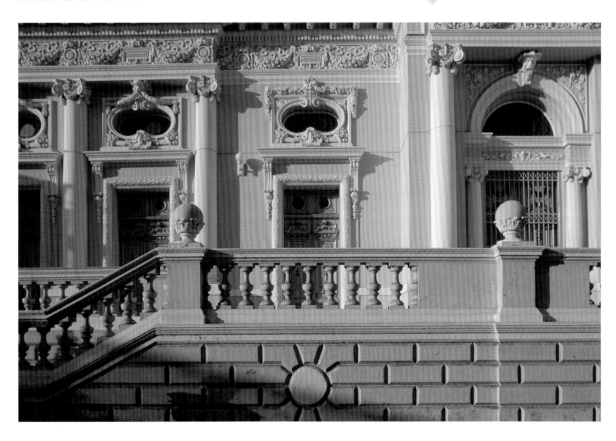

斜射光　最適合淺浮雕的光線

我不喜歡「某種主體只能以某種光線拍攝」這樣的限制，許多當代風景攝影作品就是如此。就如同我在本書中所示範的，詮釋方法永遠不會只有一種。然而，淺浮雕其實有相當程度是為了能夠突顯其細節的光線而設計，也就是說，在傾斜的側光下效果最好。淺浮雕是高度較低，只比底面略微凸起的雕刻或模造作品。深浮雕類似雕塑，手指可以深入觸摸雕刻的底部甚至背面，淺浮雕則比較細緻，觀看時必須借助以銳角照射的光線，剛好掠過表面的光線更理想。

有兩處古代遺跡以精美的淺浮雕聞名，分別是柬埔寨的吳哥窟（右圖）和伊朗的波斯波利斯（Persepolis）。雕刻出這些浮雕的工匠自然是有意識地做出這些作品，也清楚作品在光線下呈現的效果。波斯的淺浮雕在接近傍晚時分開始浮現生氣，冬天尤其明顯，因為這整片區域是西北—東南走向，因此太陽從北北西落下時，光線正好「擦過」朝西南方的牆面。吳哥城的蒂娃妲女神浮雕則略有不同，不但在傍晚時分受斜射光照耀（其實清晨也會，因為這座浮雕位於南面的牆上），正午時分也同樣能照到斜射光。蒂娃妲女神浮雕在赤柬統治時期曾經遭到破壞。臉部不是被盜賊鋸下，而是遭到砍劈，因此我想記錄這類損壞。來自上方的硬調日光生動地呈現被砍去的臉部，在破壞處留下深邃陰影，造就鮮明而強烈的畫面。就某方面而言，我在這裡採取的拍攝方式和第 30-31 頁的大理石雕刻相同。

遭到破壞的蒂娃妲女神，塔瑪儂遺址，吳哥城，1989 年

雕塑
更顯立體
保留硬調

在這兩處遺跡中，來自側面的光突顯了浮雕的視覺效果。兩處浮雕都變得比實際立體得多。與其他光線下的樣貌比較起來，效果有如幻象。拍攝時使用反光板對暗部補光沒什麼意義（參見第 206-207 頁《補光：茶園中的太極拳》，只會減損浮雕的立體感。此外，因為光線不是來自閃光燈或其他攝影光源，而是來自距離極遠的太陽，所以浮雕牆面上的光線不會出現減弱效果（參見第 86-87 頁《窗戶光：典型的減弱效果》），即使是下圖中吳哥城巴戎廟那樣巨大的牆面也是如此。如果你希望獲得最佳光線，天空又晴朗的話，可以等到太陽接近地平線的時候，那時浮雕效果已經開始消失（請參閱第 100-101 頁《黃金時刻：最後一段時間》。

淺浮雕牛，波斯波利斯，伊朗，1977 年

高棉軍隊，巴戎廟，吳哥城，1990 年

照在南面牆上的高角度斜射光

由上方照射的斜射光會帶來與吳哥城蒂娃妲照片中相仿的效果。太陽高掛天空（熱帶光）時移動得很快，由上方照射牆面的時間相當短。

斜射光 使地景更清晰

接著要介紹的當然是照遍整個地景的斜射光。這種光必定出現在黃金時刻，畢竟地景和牆面不同，在大多數海拔高度下，一天中只有兩個時段的斜射光能夠照亮整片地景，分別是清晨和傍晚。不過北極和南極附近則整天都可能出現這種光。這種光會在地景中創造長長的光帶和陰影，形成相當美麗的畫面，因此深受喜愛。我在第 36-37 頁的《硬調光：努比亞沙漠》中拒絕拍攝這種影像，但這是有特殊理由的（為了呈現荒涼）。當時我曾經提過，能突顯沙面波紋的斜射光比較符合約定俗成的美。

這類斜射光與其他規模較小的斜射光形成條件相同，除了太陽高度必須較低之外，空氣也必須相當清澈。太陽接近地面時，陽光在空氣中行進的距離遠大於日正當中，作用就類似柔化濾鏡。除此之外，霾和空氣污染大多籠罩著地面，因此太陽接近地平線時，投射出的陰影邊緣經常（或通常）會快速柔化。實際而言，這表示儘管到了日落前一小時天氣都還很晴朗，再過四十五分鐘，光線往往也會變得幾乎無法投射陰影。因此不要預期清晰的光線能維持很久，雖然大多數人在這類狀況下都會堅持到最後一分鐘。唯一的辦法就是繼續拍，因為你隨時有可能拍到

最好的一張照片。

上方的照片是在波哥大附近的高地莽原拍攝的。這裡地勢較高（海拔約 2,600 公尺），空氣通常比較清澈。另外我還選了在海拔 5 千公尺的西藏高原拍攝的相片，空氣在這樣的高度會變稀薄，因此光線比較銳利，其他地方常見的霾也很少，這使得場景中的陰影即使拉長到地平線附近仍同樣清楚，令人驚嘆。整個場景由前至後都一樣清楚，因此儘管我們心知肚明最遠處的湖岸距離拍攝位置相當遠（有好幾公里），還是會產生伸手可及的錯覺。我想，使這類荒涼景象顯得有趣的主要因素就是矛盾感。

黃金時刻
拉長的陰影
柔化的風險

波洛波尼，波哥大附近的大薩瓦納，
哥倫比亞，2011 年

瑪旁雍措，西藏西部，
1997 年

陰影拉長，突顯地形起伏

以上圖的無方向光照作為對照，
藉以了解晴天夕照的效果。樹木
等直立物體原本就會投射出明顯
的陰影，在這種光線下會拉得更
長，同時間，山丘這類較不明顯
的地形特徵也會投射出陰影，使
整個地景變暗，且陰影會快速朝
東邊擴散。

熱帶刺眼光　正午時分的茵萊湖上

僧侶和湖上佛寺，伊瓦瑪，緬甸茵萊湖，1982 年

這類緯度低、位於赤道附近又地處熱帶，正午時分的太陽位置會比其他地方更高。如果你堅持要拍到符合傳統定義的「漂亮」照片，可以拍攝的時間恐怕會相當短，因此最好是想辦法運用這類高角度的刺眼光線來拍照。

另外有個重點，就是光線有助於營造身歷其境的感覺，尤其是比較特別的地點。這個概念在歷史上還很新穎，至少要到有大量人口開始經常旅行，並真的關心各地給人的感覺之後才開始。19 和 20 世紀，西方大眾對其他國家的樣貌產生興趣，因此湯姆森（John

Tomson）、華金斯（Carleton Watkins）和寇蒂斯（Edward S. Curtis）等早期攝影家攜帶感光板相機走訪亞洲和美國西部，《生活》、《畫報》和《國家地理》等雜誌後來也十分風行。這不表示以前的攝影師不那麼注重光，只是他們不像現在的人那麼重視運用光來營造感覺。1970 年代，熱帶地區成為熱門旅遊地點，一般人的經濟能力已足以負擔長途旅行，可以到熱帶海灘度一星期的假。對大多數人而言，熱帶地區自然帶來了不一樣的體驗，因為這裡的文化和風景都和原本的居住地大不相同。所以我們不應該避開熱帶正午的頂光和常見的酷熱，反而應該好好運用這些光線效果。這裡是緬甸的茵萊湖，陽光很強、太陽位置又高，經過水面反射後

相當刺眼，讓數小時前開始聚集在炎熱地景上空的濃密積雲看起來更具典型的熱帶樣貌。

這片淺水域的建築物底下都有高高的支柱，右邊的佛寺和走道也是如此。這位僧侶走了過來，我跟在他後面。無論光線漂不漂亮，時間總是不斷流逝，我無法期待時間稍晚時還能遇到另一位僧侶從這裡走過。無論如何，傳統油紙傘是這張照片的關鍵，明確地點出了這是正午時分。

熱帶的刺眼光

熱帶地區的光線在正午時分會顯現出獨特的特質，相較於中緯度的歐洲和北美地區，這裡的太陽位置特別高，陰影很短但相當濃密。

水面倒影突顯雲朵和深沉陰影

照片中的雲受頂光照射而顯得特別白，且具有熱帶地區雲朵典型的密實感。我們可以藉助湖面倒影，讓這些雲在畫面中占有更多比例。

熱帶刺眼光　遮蔭樹

熱帶地區的高角度太陽有個優點，就是投射陰影的角度接近垂直，這點對於其他緯度的居民而言比較陌生。具體說來，這代表樹下會有斑駁光。樹蔭廣闊的樹木在熱帶地區比其他地區更多，因此這種狀況更加常見。其實熱帶城鎮是有計畫地栽種樹蔭廣闊的樹木，用意是為公園和人行道遮擋太陽，因此這類樹木通常稱為「遮蔭樹」。位於加勒比海的巴魯島就種有許多這樣的樹，不過我造訪的季節其實並不理想。這個村莊的特色之一是當地居民酷愛各種色彩，包括粉紅色、黃色、綠色、紅色，以及下方照片中的藍色。

我最初的想法是這棟藍色老屋當然值得入鏡，但應該等太陽位置較低時再來拍攝，這也是大多數人的反應：等到效果肯定更好的光線出現時再拍攝。但我已經到了這裡，不應該浪費這個機會，所以我環顧四周，想辦法處理這種狀況。我要拍的不是建築相片，所以需要行人之類的景物來搭配，但這個時間路上沒什麼人走動。後來我突然想到，斑駁光影構成的鮮明圖案可成為構圖的一部分，這點你可以從右頁的連續照片中看出。我沒有為了避開明亮的地面而採取仰角拍攝，事後再處理聚集的垂直線，而是運用圖案與房屋形成平衡。此外，我在中景加入藍

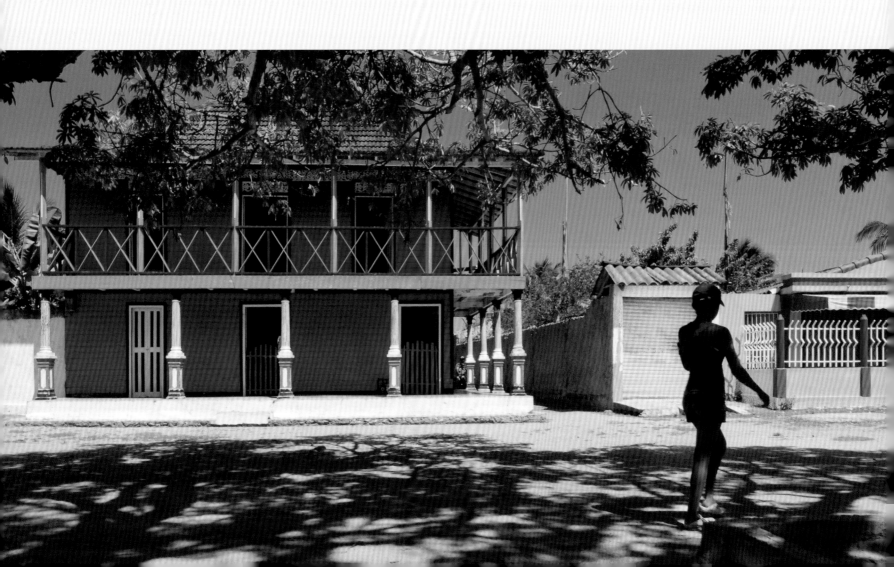

色房屋旁的黃紅色建築,讓畫面更色彩繽紛。我找到一塊石頭並站上去,讓拍攝角度維持水平,使垂直線更自然,接著靜心等待。行人經過時一定會走在這片遮蔭下,因此也會是陰暗的,而照片中女孩站的正是最理想的位置,在兩棟彩色房子之間,讓自己成為剪影。就技術上而言,這類斑駁光的光線狀況屬於明暗對比,第132-135頁會有更詳細的說明。

藍色房屋,哥倫比亞波利瓦省巴魯島,2011 年

熱帶樹蔭

上方的樹枝和天空中的太陽,共同形成複雜的高對比明暗圖案。

一步步拍出理想照片

從發現建築物、思考在這刺眼光線下是否能拍出理想照片,到最後將斑駁的陰影納入構圖,這系列影像反映了這樣的過程。

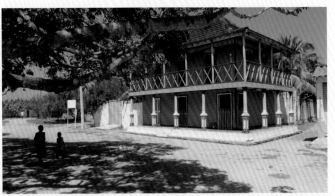

雪光 終極反光板

SNOW LIGHT
The Ultimate Reflector

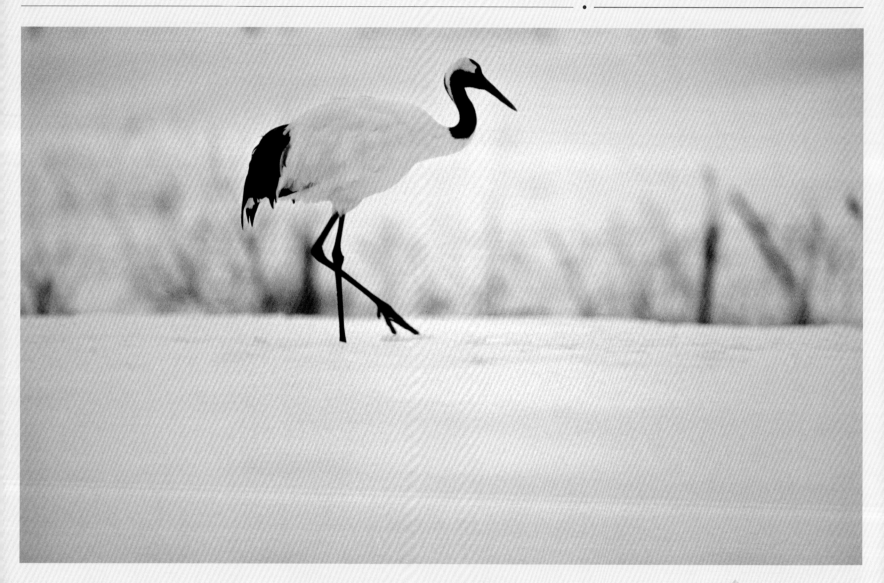

丹頂鶴，北海道，1997 年

先前介紹的熱帶光屬於特定環境下的光線，受地點的影響相當大。同樣地，「雪光」出現在白雪覆蓋地面的時候，因此特定環境對光線的整體影響也相當明顯。雪往往能完全改變地面與天空的相對亮度（通常天空較亮而地面較暗）。在晴朗無雲的天空下，白雪皚皚的陸地會比天空亮上許多。若是陰天，則兩者的亮度相當，也就是說，不但由上往下的光減少許多，地面上的景物也會接收到許多由下往上的反射光。

事實上，積雪在環境光中相當特殊，即使是性質最接近的海灘與水面，也和積雪有很大的差異（我所知的唯一例外是新墨西哥州的白沙國家公園）。積雪有很多種用途，我最喜歡在拍攝雪地上的景物時，把積雪當成白

反 射 光
白 色 畫 布
太 陽 倒 影

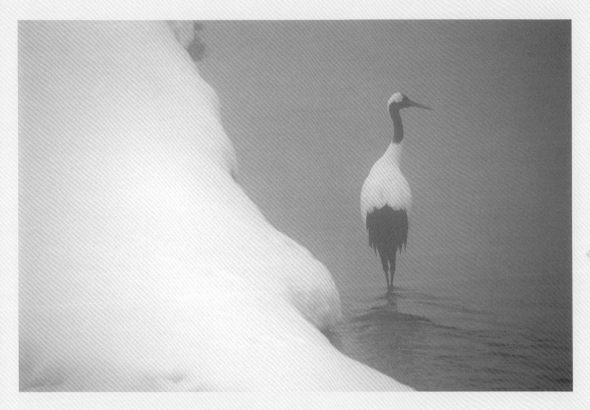

丹頂鶴，北海道，1997 年

雪地上的太陽倒影

一般說來，積雪的作用如同一大片反光板，由下往上照射物體（下圖左）。但在日出和日落時分，以低角度觀察時，積雪表面會出現粉紅色的光，為景物增添獨特的細膩感。

色背景畫布。丹頂鶴站在積雪溪流中，或許不是典型的雪景照片，但有助於了解積雪所營造的效果。畫面中正好有結冰的霧，使帶有藍色的白光顯得更加縹緲。

天氣晴朗的傍晚常會出現某種一瞬即逝的獨特現象，如果不知道該注意哪些徵兆，或在那短短的幾分鐘沒有站對位置的話，就很容易錯過。從第 60-61 頁在達爾湖拍攝的湖岸線相片可以看出，陽光照射的角度越小，倒影越明顯，積雪也是如此，尤其積雪結成冰時又更加明顯。左頁的丹頂鶴照片是在接近傍晚時分用 600mm 鏡頭拍攝的。由於坡度緩緩上升，我們和積雪大約位於同一平面，因此才能捕捉到北海道地區朦朧落日所投射的細緻粉紅色倒影。

正對光源　反射和折射

這種用光方式十分簡單但效果非常強烈。原地不動向後轉，也就是從背對光轉為直接面對光，這將使一切大為不同。原本單純美好的攝影環境突然出現許多複雜又難以預料的因素，包括耀光、高對比、剪影，以及不容易掌握的曝光等。但你將獲得意境、氛圍

和有創意的選擇。你會擁有更多空間發揮個人風格，而且當然有許多表現方式可供選擇。其中一種極端做法是捕捉濃密飽滿的剪影，另一種則是曝光良好、閃耀的風格，充分呈現前景暗部的細節，讓後方的亮部細節因過曝而變成純白。

這類狀況必須光線明亮且陽光充足，太陽或太陽倒影位置較低，以便納入景框。本書中有幾種光線狀況也滿足相同條件，包括黃金時刻、反射光、邊緣光和太陽星芒等，但即使如此，這種光仍然十分特殊，有必要另立一個類別。接下來幾頁將介紹正對光源的多

種變化，首先是面對太陽拍攝時的兩種經典效果，第一種是表面倒影，第二種是穿透其他物質造成的折射。這兩種效果能夠把太陽納入景框，而不是屏除在外，因此在這類拍攝方式中相當重要。

倒影的重點在於角度，包括你與主體表面之間的角度，以及太陽與地景間的角度。在這裡討論物理會有點乏味，不過以水面等平滑表面而言，太陽位置越低，相機就必須放得越低，才能拍出明亮的倒影。基本上，入射角等於反射角，第 64-65 頁〈反射光：集中的光帶〉有幅插圖可以說明這點。太陽照射表面的角度就等於「觀看角度」或「拍攝角度」。在獨木舟緩緩划過湖面的相片中，太陽剛剛升起，這點其實很容易看出，因為我在另一艘小船上拍攝，相機相當接近水面。而在照片中扮演重要角色的漣漪也反映了另一種景物：水面上的黑色條紋其實是景框外樹木的倒影。

折射則是太陽與場景的另一種交互作用。光線必須穿透全透明或半透明的物體才會產生折射，而且有許多效果是光的前進角度改變造成的。右圖蘇丹昂杜曼市場裡待出售的油瓶是個明顯的例子。不過雲也會折射光線，因此太陽前方若有雲層，而且不是很厚時，也可能形成這類效果。

面對太陽拍攝

請比較這幅插圖和第 94-95 頁中表現同一時段的另一幅插圖有何不同。

油瓶，利比亞市場，蘇丹昂杜曼，2004 年

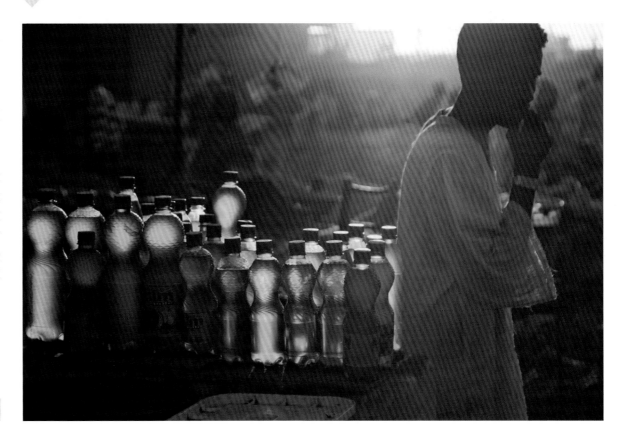

沼澤堤岸，加勒比海沿岸，哥倫比亞，1979 年

正對光源 面對太陽

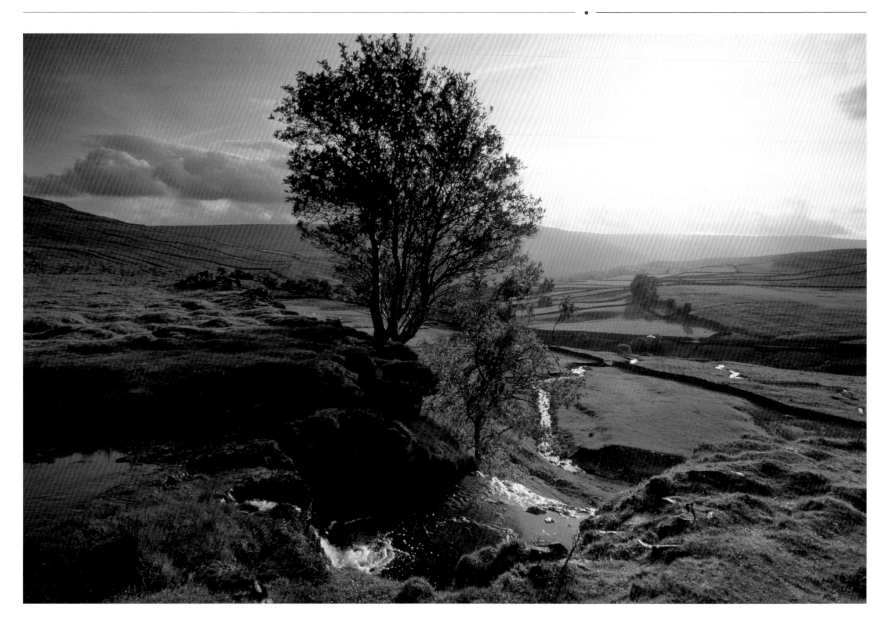

正對太陽拍攝可能造成某些技術問題，原因相當簡單，就是太陽和前景暗部間的明暗差距過大。描述這種狀況的專門術語是「動態範圍」過大（數位時代前的攝影師稱對比範圍為動態範圍）。這個名詞指的是場景中最高和最低明度的比值，此外也用來描述相機

所能捕捉的亮度範圍，以及最終影像在螢幕或印刷品上呈現的亮度範圍，但目前我們只討論場景的動態範圍。

正對太陽拍攝將使你面對攝影領域中最大的動態範圍。事實上，真正的高動態範圍

（HDR）指的是影像中連光源本身也清晰可見。如需進一步瞭解 HDR，請參閱第 242-243 頁〈存檔光：HDR 的真實意義〉。不過有趣的是，就我的觀察（不是所有人都如此），底片的動態範圍問題其實比數位感光元件少得多。你或許會覺得這話很奇怪，

條紋與處理方式

面對太陽拍攝的相片以一般方式處理時（下圖左），條紋相當明顯。若用心處理（下圖右）則可使色彩變得平順。

因為數位科技一向擁有神奇的能力，要把影像處理成什麼樣子都沒問題。不過感光元件和底片之間有一項差異，也就是前者有「限幅」（clipping）。景框中有太陽時，底片是由亮部緩緩變成超出曝光範圍的純白，感光元件的變化則非常急促，因為感光元件上的每個感光單元充滿光子後，只會傳送純白的資料給處理器。由於感光元件能記錄的亮部受到限縮，所以這種現象稱為限幅。此外，這種現象在紅、藍、綠三個色版上也不相同。當色彩超出色彩描述的色域時，就會出現條紋（banding），從右邊的相片中可以看出，這種現象很不好看。要避免太陽周圍出現這類礙眼的條紋，必須細心處理。第98-99頁〈黃金時刻：面對柔和的金色光線〉中的河面影像只要經過仔細處理，太陽周圍的天空就會顯得很平順。

我們不需要因為這些現象而刻意避免面對太陽拍攝，只是必須了解處理過程會比較耗時。在 Raw 檔案轉換程式中降低曝光量可以減少這類條紋，此外，亮部復原功能也有幫助，有時甚至可能需要用兩種功能各製作一個版本，再把兩者合併起來。最後，轉換 Raw 檔案後使用 Photoshop 的「取代顏色」功能，可以修改條紋的色相（通常黃色會偏綠）、飽和度和亮度。還有一種方法是，固定好你的相機，拍攝數張曝光值不同的相片，再合成一個 HDR 影像檔。如需進一步了解如何製作 HDR 影像，請參閱第 242-247 頁。

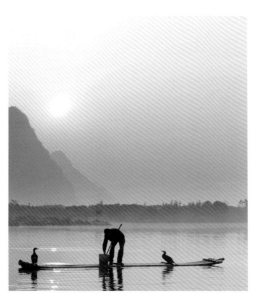

考克勞斯，沃菲德爾，約克郡，1980 年

伊魯拉族的捕鼠人，塔米爾納杜，印度，1992 年

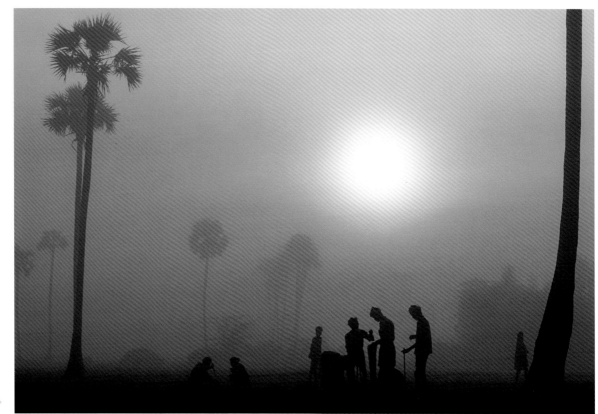

正對光源　阻隔太陽

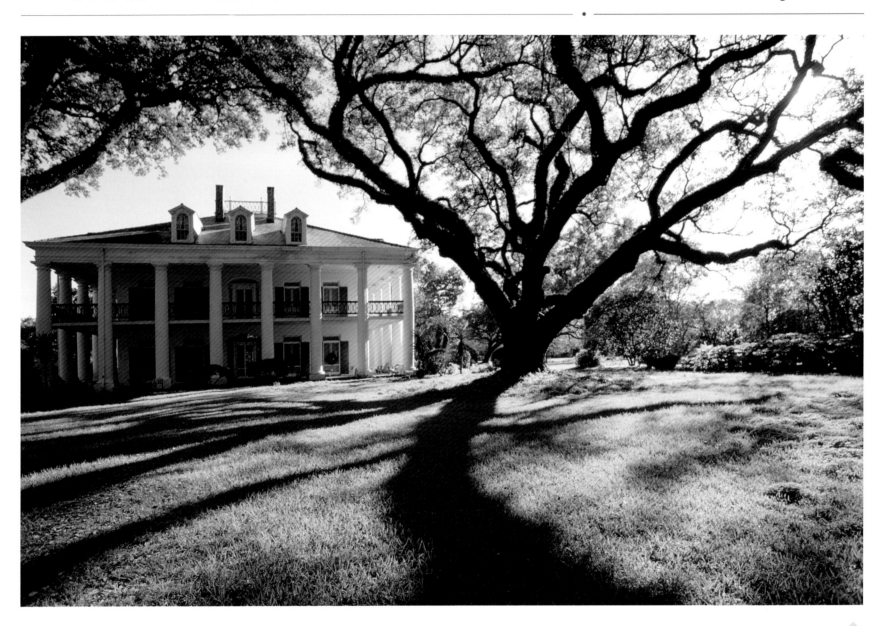

還有一種面對太陽拍攝的方法是不讓太陽出現在畫面中,藉此避免前文提到的動態範圍問題。你可以選擇適當的拍攝位置,讓場景中的物體為你阻隔太陽,這樣一來,動態範圍仍然很高,但容易處理得多。依據阻隔太陽的物體以及物體下方是否有空間等,可能出現兩種附帶效果,而且這兩種效果可能會使相片變得更加有趣。第一種是陰影,另一種則是在地面或其他任何可見平面上出現的太陽倒影。

橡樹巷農莊,路易斯安那州,1978 年

陰影大致上取決於物體的形狀，地面的紋理也會造成影響。我選擇的範例是路易斯安那州一處農莊中，興建於南北戰爭前的知名豪宅。農莊位於密西西比河畔，稱為橡樹巷農莊，其中有一條長長的小徑，兩旁是樹齡三百歲以上的橡樹，樹蔭寬闊又枝葉茂密。用橡樹來阻隔太陽，也可讓青翠草地上的樹影入鏡，充分運用那強而有力的形狀。這種用心挑選位置的拍攝方式與捕捉剪影的拍攝方式關係相當密切，在第70-71頁〈背光：剪影〉有更詳細的說明。兩者的差異在於意圖。剪影著重形狀和輪廓，以及刻意創造二維圖案效果，前者的重點則在於處理光線。儘管如此，在這張照片中，形狀扭曲的剪影和陰影緊密結合，包圍了景框，在構圖中與背景的豪宅同等重要。

第二張照片拍的是美國過去的主力偵察機，這張照片則運用了倒影效果，如上方插圖所示。我當時花了整個下午，讓人拖著這架黑鳥偵察機在美國畢爾空軍基地的機場內跑來跑去，而這是日落前拍的最後一張照片。測定正確的日落點並讓飛機對正太陽和相機之間的軸線確實花了不少工夫，但非常值得。這次我要的不是剪影，而是呈現細節，因此我必須阻隔太陽，降低動態範圍，同時把相機放低，靠近跑道，捕捉鮮紅的太陽倒影。如果太陽出現在景框中，就會破壞這倒影。

阻隔太陽造成的兩種光線效果

飄浮在空中的方塊代表你可以用來阻隔太陽的任何物體（插圖中的視點略高於相機高度）。物體不僅會在地面投射出陰影，如果表面光滑的話，還可呈現色彩鮮艷的太陽倒影。

SR-71 黑鳥偵察機，美國加州畢爾空軍機場，1986 年

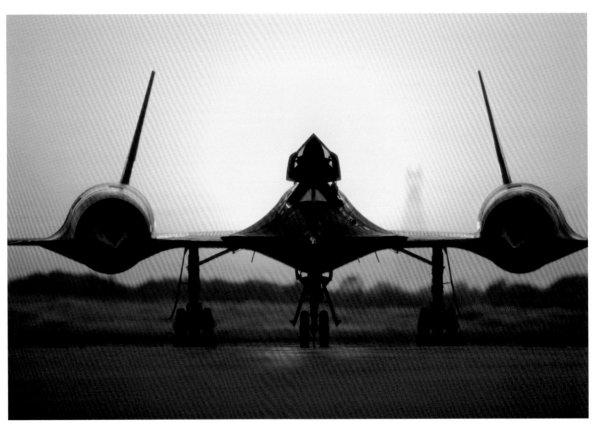

由暗至亮 看向遠方

退出陽光可及之處，由陰暗中向亮處觀看，這也是典型的取景方式。這種拍攝方式比前頁的範例照片更有效運用了人類雙眼會自然（甚至可說難以抗拒）看向光亮處的習性。此外這也運用了某些心理學，因為在這樣的影像中，觀看者不但被放入場景並向外觀看，陽光普照的遠景也會顯得真實而有吸引力。無論如何，當我人在新罕布夏州的坎特伯雷震顫教徒村裡，坐在一張由教徒製作的搖椅上並拍下這張晴朗秋日的照片時，我的構想正是如此。這類照片的關鍵在於曝光，如果為了保留較多暗部細節而使室外過曝，室外景物就不會那麼吸引目光。這張照片的曝光是以室外為準（並且再調亮一點點），讓所有景物都看得清楚。陽光從門口射入室內，也讓椅子和門變得相當清楚。

這類構圖方法運用視覺及心理學上的技巧，把觀看者的目光拉到畫面遠處，讓人幾乎忘了自身的存在，而這方法在繪畫領域出現的時間比攝影早了許多。我在《攝影師之心》中曾經介紹過，但值得再介紹一次。深具影響力的 17 世紀傑出風景畫家洛蘭（Claurde Lorrain）率先以風景作為繪畫中的主體，並設計出精確引導目光的方法。這是他最有特色的處理手法，方法如下所述：安排亮度較低、受陰影覆蓋且具有一定視覺權重的前景，以樹木把前景框在畫面一側，但不完全封閉，有點類似戲院的側廳。在畫面另一側的略遠處安排另一群框景用的物件，亮度不

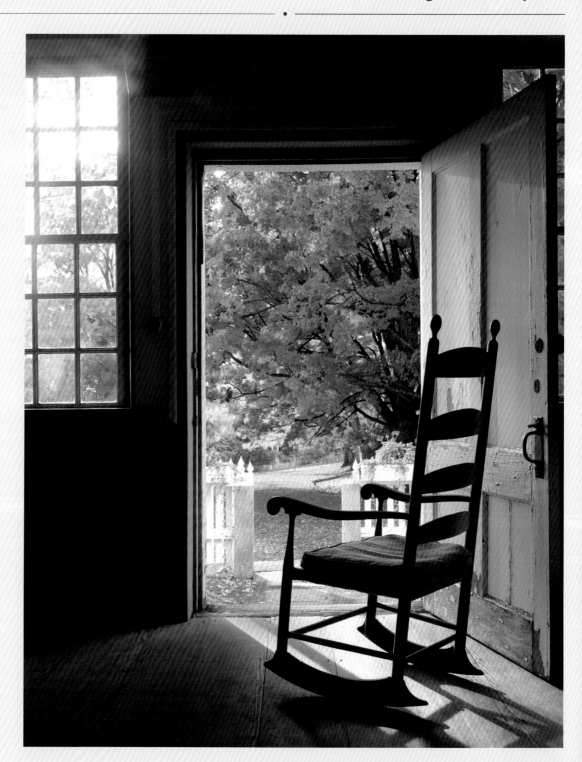

搖椅，新罕布夏州坎特伯雷震顫教徒村，1985 年。

那麼低，但同樣類似戲院側廳，使整個場景變成某種舞台布景。後方的風景越接近地平線越亮，天空則更亮一點，因為這個景是正對太陽。這種結構和光線可把目光由前景帶向一側，再帶向中景，接著移到略遠的中央，最後望向明亮的遠方和中央偏高的天空。這類影像具有結構，而且能引導目光。

後來的畫家也沿用這個概念，包括另一位傑出風景畫家透納（J.M.W. Turner），如插圖所示。這種將目光由暗處引導到亮處的技巧為繪畫帶來了一項重要影響，那就是古典風景畫也開始需要人物陪襯，此外洛蘭和透納都採用了另一個特殊技巧來引導觀看者的注意力。他們在前景與中景之間安排了一團光。有兩個傑出的例子是 1644 年洛蘭的《逃往埃及途中的休息》（1639 年的《摩西從水中被救起》與這幅十分類似）和 1815 年透納的《渡溪》。人類的雙眼很容易受到人物和臉部吸引，因此我們的目光會先注意到這個小場景，然後才轉往遠處。

由暗至亮

從陰暗處朝光亮處觀看，會刺激我們喜好光亮的天性，於是目光便受到強烈的引導，看向遠處。

洛蘭《逃往埃及途中的休息》，1644 年

這位極具影響力的風景畫家發明了一種方式，藉由一連串較暗的前景和中景，將觀看者的目光引導到遠處。此法引來許多畫家仿效。

透納《渡溪》，1815 年

英國畫家透納將洛蘭發明的方法運用得淋漓盡致，如這幅插圖所示。近中景的人群和光團都是相當常見的安排。

反射光　平滑面

為了避免造成混淆，本節要說明的光線狀況是正對光源拍攝倒影，而不是利用反射光照射在主體上，後者將在第 188-189 頁〈反射光〉中詳細說明。這裡的倒影是指太陽和周圍天空的倒影，這樣的倒影通常出現在水面，明亮且閃閃發光。這種光經過一次反

達爾湖上的小船，喀什米爾，1984 年

射，所以亮度比太陽本身稍低，差距大約是一格光圈，但主要仍取決於水的狀態，下文會說明。首先要介紹的是水面十分平靜且倒影近乎完整無變形的狀況。這類狀況在自然環境中大多出現在規模不大且較淺的水體，因此如果出現在湖面等地形，我們就會覺得有些特別，認為這是異常平靜的一天，或許是一大清早萬籟俱寂的時候。相機和水面間的角度相當重要，相機位置越低（也就是兩者間的角度越小），倒影就越強也越亮。

蒂爾塔岡加下方的水田和阿貢火山，峇里島，1996 年

正對著太陽拍攝靜止水面的倒影，曝光會變得加倍困難，而且動態範圍幾乎可以肯定會超出相機的容許程度。這不一定會造成問題，但確實讓掌握正確曝光變成首要之務，因為在處理 Raw 檔案時勢必要進行大量復原工作，亮部當然必須處理，暗部也可能需要，因此處理工作相當繁重，而且必須使用 14 位元或 12 位元 Raw 檔案包含的所有額外動態範圍。這一點各方說法不一，我的做法是在使用數位攝影時，讓太陽被限幅在 Raw 處理程式能復原的範圍內，避免太陽周圍出

現明顯條紋。如果手邊有漸變灰濾鏡，而且畫面中有平直的水平線，可以用濾鏡使天空的曝光量降低到與水面倒影相仿。以 0.3 的漸變灰濾鏡減少一格曝光或以 0.6 的漸層濾鏡減少兩格曝光會有幫助，但必須先提高感光元件的感光度。另一種降低動態範圍的方式是依照第 56-57 頁的建議，想辦法阻隔太陽。這張峇里島稻田照片就運用了這種小技巧。

太陽的反射倒影和剪影

水面的亮度大約比水面上方場景暗一格，當水面像這樣接近靜止時，不但能捕捉到相當明亮的太陽反射影像，也能捕捉到水面上接近全黑的剪影。

反射光 全面擴散

REFLECTION LIGHT
A Broad Wash

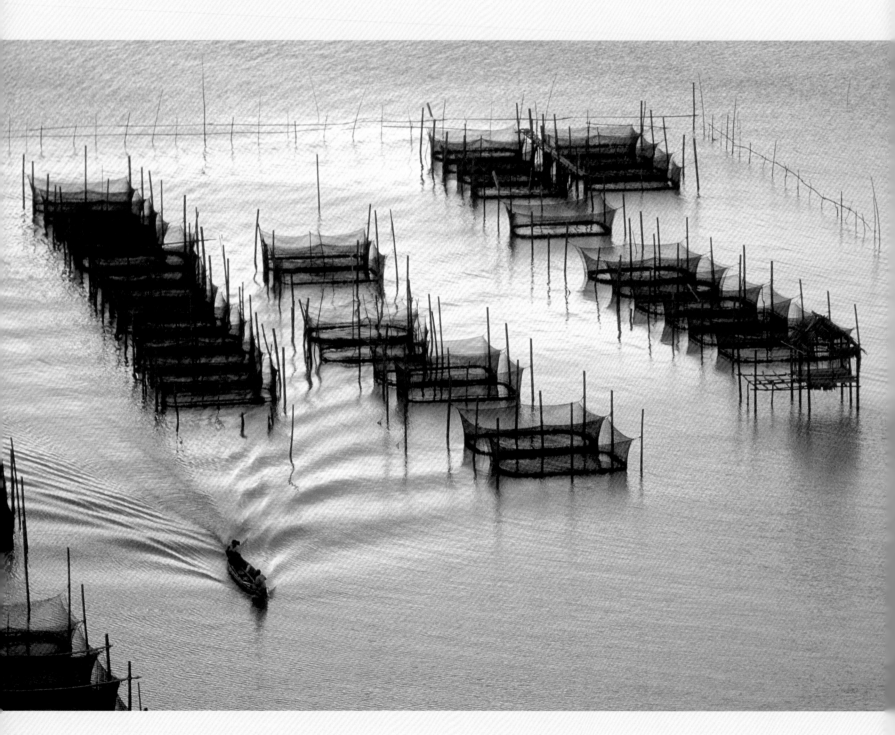

前面介紹的鏡面倒影讓場景相當於擁有兩個太陽，由於亮度對比相當大，因此是不容易對付的技術挑戰。不過如果陽光反射後擴散到整個景框，狀況就容易處理得多。事實上，只要場景中包含幾個必要元素，這類狀況往往還能幫助你拍到好照片。想當然耳，這類光線反射會形成大面積的逆光，為前方景物（以這張泰國照片來說就是水上的景物）提供明亮又均勻的襯底。

所謂必要元素，在這類光線中包含四種。第一種是一定程度的霾，位於太陽前方的霾不僅可降低對比，還能使陽光擴散到整個天空。霾越多（就等於雲越多），陽光就越分散。稀薄且較高的雲也能帶來這種效果，但不會有溫暖的光芒，而雲層越厚，光的方向就越分散，因此這類效果必須達到某種平衡，讓光線恰好分佈在部分天空。

因此第二個要素——焦距顯得相當重要。鏡頭焦距越長，取景範圍越小，反射光均散布景框各處的可能性就越高。這裡不是攝影棚，逆光不完全均勻也不會留下不良紀錄，但從這張泰國魚塭和小船的相片可以看出，光線均勻時的效果相當好。第三個要素是剪影。由於我們拍攝的是反射光，而反射光通常來自海面、湖面或河面，所以要有清晰的主體來構成剪影。單憑海岸或河岸無法滿足這項需求，所以要尋找漂浮在水面的物體，或像這張照片所拍到的，建造在水中的物體。

最後一個要素是高度。物理定律告訴我們，光照射水面的角度等於光反射到眼睛和相機的角度。基本上，太陽的位置越高，相機的位置也必須越高。對這類相片而言，找尋視點位置通常是最花工夫的部分。

這張在加爾各答拍攝恆河沐浴者的照片則不大一樣。照片中的陽光只有些微朦朧，太陽本身仍然相當亮。我選擇適當的位置，讓沐浴者阻隔部分太陽倒影（也可參閱前頁的峇里島水田相片），把周圍明亮的天空倒影當成逆光拍攝。

泰國灣中的魚塭，宋卡府，1997 年

霾使倒影擴散

與前兩頁相片中比較清楚的太陽相比，帶有霾或霧的空氣可使光源擴散，也會使倒影擴散，作用如同攝影棚中的柔光罩。

加爾各答恆河渡口的晨浴者，1984 年

反射光　集中的光帶

當光線照在水面上，比起平靜的倒影，波紋或條紋狀的垂直光帶更為常見。照片中男孩從湄公河淺水處涉水而過，我敢說這個典型景象經常出現。不是攝影師的人可能會想：「波紋？那又如何？」然而，從這張照片可以看出，波紋是重要的構圖元素，事實上，甚至可說比男孩重要。

從這幾頁的倒影照片可以看出，水上或冰上必須有些景物。景物通常是為了襯托光線，但這兩者幾乎同等重要。要拍攝這類照片，時機當然也是關鍵。我當時站在永珍的湄公河畔，面向淺水處，看著西邊的落日，等待物件經過。附近有個人涉水而過，還有一艘小艇。從另一方面看來，時機也相當重要，因為可按下快門的機會往往比預期中還要少。僅僅十分鐘之前，太陽仍然很大，倒影在畫面中會顯得過度搶眼，請參閱次頁較小的照片。照片中的小艇橫越光帶，而在光帶兩邊水面較暗的部分都變得不顯眼。拍攝左頁這張照片的最佳時機只有幾分鐘，此時光帶強度只略高於周圍水面，而且正好是相當暗沉的紅色。此外你還需要考慮微風如何影響波紋圖案，以及物件恰好在適當位置的可能性。這些因素都很難掌握，即使改天再來同一地點，而且落日同樣清晰，也未必會拍得這麼成功。

波紋如何切割反射面

從左邊的平靜水面，經過微風吹出的波紋，到右邊的波浪起始點，水的運動使表面變成許多方向不一的小反光板。

波紋形成何種圖案主要取決於風，即使是非常輕微的風，都會使水面出現皺紋，把太陽的倒影切割成一片片。一般說來，微風會讓倒影形成長短不一、隨機跳動的光柱，用望遠鏡頭拍攝則會得到更誇張的視覺效果，而這類照片為了孤立主體，確實常使用望遠鏡頭拍攝。只要風力稍強，光帶便會朝兩邊擴散，變成一片較密集的波紋。

十分鐘前的狀況

拍攝這類日落倒影的時機相當重要。這張照片的暗部經過處理後可復原得更完整，但仍然比左頁照片細緻飽滿的效果遜色許多。

從垂直光帶到整面紋理

水面只要有少許波動，就會使圓形的落日倒影變成光柱，如果晃動再大一點，光柱就會變成涵括整個表面的明暗紋理。

補魷船，泰國灣，2007 年

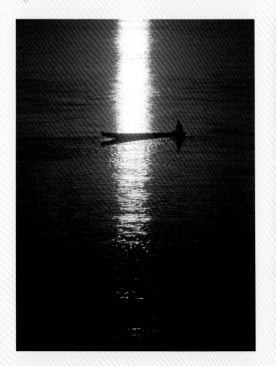

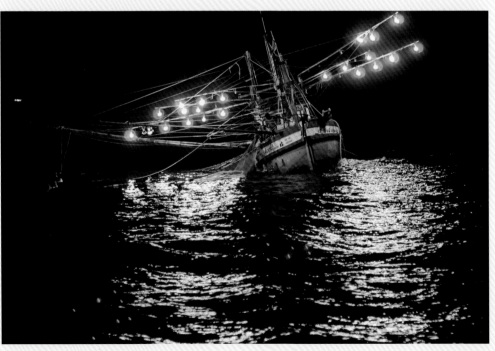

反射光　波紋的投影

還有一種比較不常見的反射光，就是水面的陽光波紋再投射到其他表面。這種狀況的光影效果通常相當特別，值得好好運用。不過必須留意的是，這類效果拍成靜態照片通常不會比動態的實景好看。波紋在自然狀況下一定是流動的，因為波紋本身就是微風或水流使水微微流動的結果。

這幾張照片正好都是在日本拍攝，而且出自同一本當代日本設計書籍的拍攝工作，但這只是巧合。這類狀況相當特別，可能產生兩種光線效果。比較鮮明可見的效果來自場景

障子門上的倒影，日本山口縣住宅，1998 年

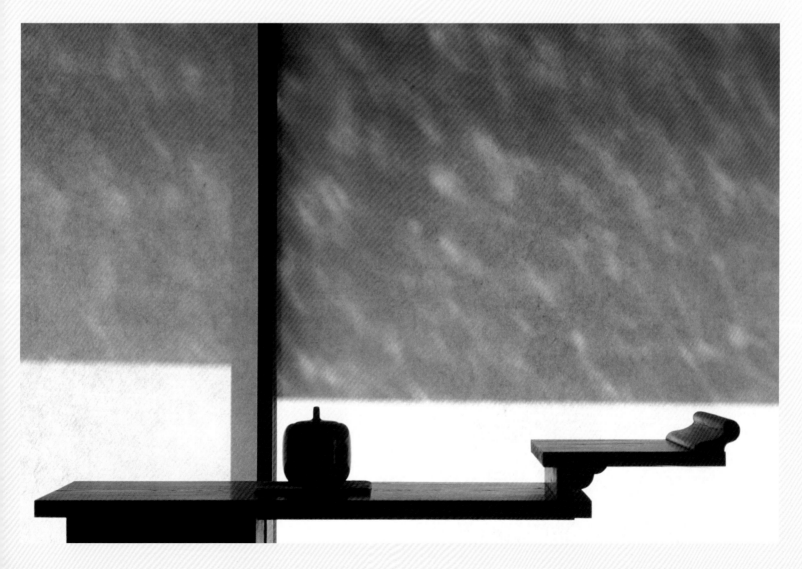

水牆上的倒影，水／玻璃招待所，日本熱海，1999 年

中可充當投影幕的半透明物件，例如整片毛玻璃，而在這張相片中正好包括最理想的物件：在輕巧木框上貼上手抄和紙做成的障子門（左圖）。下方插圖說明環境配置，配置能否達到效果取決於時間、太陽方位，當然還有晴朗的天空和明亮的太陽。流動的波紋很漂亮，甚至可說令人著迷，很適合捕捉成動態影像，但拍成靜態影像的效果往往大打折扣，原因是投影幕本身已相當明亮。波紋在投影幕上通常流動得比較快（因為投影有放大效果），捕捉清晰樣貌的視覺效果會比模糊呈現來得好，所以必須找到凍結波紋所需的快門速度。此外請記得多拍幾張，因為波紋和人的表情一樣時時都在改變，在某些時刻的樣貌就是比較好看。後製時可提高對比，使波紋更顯眼，Adobe Camera Raw 的「對比」和「清晰度」兩種功能都能幫助你調整出這樣的效果。

波紋若是投射在紮實的深色表面則會造成另一種效果。投射面的顏色越深，波紋倒影就越明顯，例如這張相片中的石牆。此外，以較慢的快門速度拍攝時，障子門等逆光投影幕上的波紋圖案會減弱，深色表面的則不會。拍攝後者時可拉長曝光時間，以重疊不同的波紋，進而提高倒影亮度，這麼做有時還會形成有趣的波浪效果，就如同這張相片。照片中的狀況相當特別，這是室內水池造景的淺槽，一端朝東方的天空敞開，中央放置石塊造型的玻璃雕塑。日出後不久，陽光就會透過玻璃照射在有水流潺潺而下的牆面。這精密的計算出自知名建築師隈研吾的手筆。

石塊玻璃雕塑，水／玻璃招待所，日本熱海，1999 年

波紋倒影的投射方式

背光　半透明窗戶

BACKLIGHT
Translucent Windows

第 62-63 頁的《反射光：全面擴散》介紹了陽光變得朦朧而擴散開來時的狀況，也說明了使用望遠鏡頭從亮光中框取一小塊景的拍攝方式。寬闊的光源可提供背光，而背光則是最受喜愛的棚內攝影光線之一，因為背光可形成純白的畫布，把人和物件拍得單純清晰。若拍攝半透明或全透明物件，背光就是唯一的光線選擇，因為背光既可穿透物件，也能避免讓背景中其他事物分散觀者注意力。典型的攝影棚靜物配置（尤其是飲料）通常需要特殊的攝影燈光（請參閱第 84-85 頁〈窗戶光：帶有柔和陰影的定向光〉

放射治療用面罩，香港醫院，1993 年

窗戶的厚度和擴散強度

半透明材質分散光線的均勻程度取決於兩點：一是分散方式，二是材質厚度。毛玻璃的分散均勻程度低於乳白色樹脂玻璃，厚度增加時，兩者都會使光擴散得更廣，然而穿透的光量也將隨之減少。

用於合成 HDR 檔案的連續照片

這些牡丹彩繪畫在毛玻璃上，但穿透毛玻璃的光線分布不均勻。要讓景框各處的亮度平均，解決方法是以不同曝光值拍攝多張照片，再運用第 242-247 頁的 HDR 技巧合併起來。

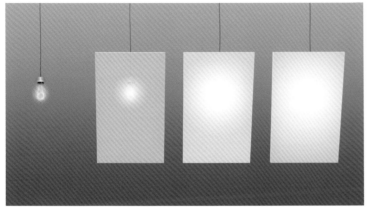

牡丹彩繪門，北京四合院客棧，2010 年

中關於裝備的說明），但用日光拍攝的效果也相當不錯，你只需要準備前幾頁提到的半透明板就可以了。不過如果希望拍出均勻的效果，逆光最好不帶絲毫紋理，因此毛玻璃和乳白色樹脂玻璃等材質比較適合。面罩相片中的半透明板其實是香港一所醫院的半透明窗戶。這些面罩的外觀讓人感到不安，實際用途也是如此。這些塑膠製的透明面罩是癌症患者接受放射治療時佩帶的定位面罩。除了背光外沒有其他光線適合拍攝這些物件，反射光會使面罩顯得複雜，而背光極度單純的影調則可讓面罩看起來更像是帶有表情。

另一張照片的主體是玻璃彩繪，這種物件在逆光下的樣貌比在順光下更加強烈有趣。不過由於玻璃做過磨砂處理，因此光線分布並不均勻，從各張原始相片中便可看出。為了拍出均勻的背光，我必須以不同曝光值拍攝之後再合成一張照片。光線集中在畫面中央的單張照片或許也會是好照片，但我的目的是盡量呈現出牡丹彩繪最美的一面，所以不適合。

背光　剪影

最後，只要面對光，就有機會拍攝剪影，也就是忽視所有暗部細節，以明亮的背景為曝光基準，只呈現物體的形狀和輪廓。在某些狀況中，景物原本就以剪影呈現，例如第 62-63 頁的泰國魚塭相片，有些狀況則依靠曝光和後製來產生剪影。然而，我認為我們應該把剪影視為自成一類的圖像形式，而不單單是一種曝光方式，這點相當重要。成功的剪影照片大多遵循一種特定的方式再現事物，這種再現方式非常強調輪廓，而且奇妙的是，也很仰賴諷刺

漫畫（caricature）的表現原則。這聽來或許有點奇怪，但後者確實能讓我們學到一些事情。我們可以回顧剪影表現形式最普及的 18、19 世紀，當時剪影已經與攝影有所關聯，因為攝影取代了肖像剪紙，成為平價的肖像製作方式。剪影的關鍵在於輪廓，因此為了讓影像清楚易懂，必須拿捏拍攝的角度和時機。若是描繪人物，通常選擇側面（以便看清楚臉部），而且是在手勢和姿勢都最為生動的時候（例如一手向前伸出，兩條腿像在走路般明顯分開）。捕

玄武湖，南京，2010 年

捉姿勢和準確的時機，對剪影而言格外重要，也是這種表現形式最主要的特色。正因如此，在我為南京玄武湖拍攝的四十張照片中，這張脫穎而出了，照片中最右邊的兩個人物是關鍵，而有些人恰好位於樹木之間，這也是照片獲選的原因。

當然，清楚、易於辨識或許不如保持神祕有

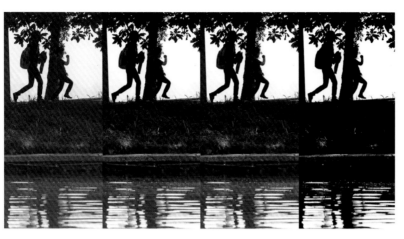

強化剪影效果

從左到右：未處理的細節、拉近
黑色和白色色階滑桿、轉換為黑
白影像、亮部與暗部裁切。

朦朧陽光下的原始曝光影像

與主照片相同的場景，拍攝距離
遠上許多，而且未經處理。

**阿卡族女孩背著修築屋頂用的
草，泰國清萊省，1981 年**

趣。從最初的剪紙一直到今日，剪影一直是
頗具吸引力的圖像形式，這種吸引力來自觀
看者必須花點心思才能看出剪影所表現的
場景內容，以及黑色前景與光亮背景共同形
成的分明、精確感。因此在我為背草的阿卡
族女孩拍攝的照片中，我特別喜歡這一個
版本，乍看之下像是兩個奇怪的生物站在天
際線上。拍攝剪影的要訣是以明亮的背景為
曝光基準，同時讓主體暗一點，甚至變成全
黑，如同南京玄武湖的相片一樣。剪影在沒
有深度和空間感時效果會更好。

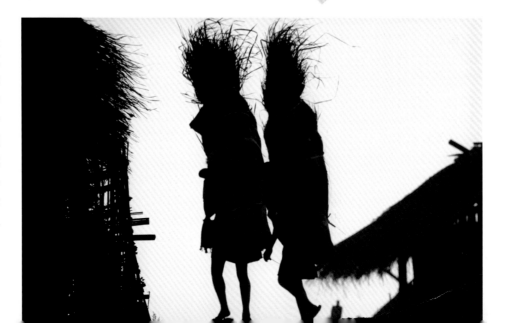

軸向光 低角度陽光下的望遠鏡頭拍攝

AXIAL LIGHT
Low-Sun Telephoto

圓頂清真寺，耶路撒冷，1984 年

在低角度陽光下用望遠鏡頭拍攝，表示光線會平行於鏡頭軸線，與視線方向相同。在攝影棚中通常需要特殊設計才能做出這種效果，方法之一是在鏡頭前放一片玻璃，玻璃表面與鏡頭光軸成 45°，再以燈光垂直照射玻璃。另一種方法是使用環形閃光燈，這種閃光燈的燈管為環形，裝置在鏡頭前端。這照明方式原本是為醫療用途開發，後來才被時尚攝影師採用。這種光線出現在自然環境中時，代表太陽位於相機正後方，此時太陽通常相當接近地平線。這種狀況聽起來不是很稀奇，但業界卻有不少人利用這種光線

拍攝,而且這種光線照耀景物的方式也確實有些獨特之處。

首先,軸向光不會產生陰影,但又相當強烈,而且總是突如其來地出現。我們常認為光線若不會產生陰影,代表擴散程度相當高,就像本部開頭介紹的灰色光,然而軸向光卻具有光芒。這種光的有趣之處在於反射光同樣是平行軸向,而且會反射回相機。景物表面如果能反射光線,整張照片就會被軸向光填滿,就如同左頁這張在耶路撒冷橄欖山上拍攝圓頂清真寺的照片。在清晨太陽的軸向光下,連泰國皇室大象的表皮都閃閃發亮(上圖),沒有陰影掩蓋精細的紋理,這對各種光而言都很少見。

對了,我是不是說過沒有陰影?其實有個影子一直存在,就是你和相機的影子。除非你打算拍自己的剪影肖像(這個想法非常合理),否則這個影子通常不容許出現在畫面中,也不容易消除。常見的解決方法是使用望遠鏡頭由遠距離拍攝,並且避免框入前景。以 400 mm 鏡頭拍攝的圓頂清真寺相片就是個很好的例子。清真寺與我距離相當遠,從那裡不容易看到我,我的影子更不可能投射到那裡。更棒的是,地勢從橄欖山開始逐漸降低,所以我不需要略微抬高相機(這是另一種消除陰影的解決方法)。第三種解決方法則是拍攝者稍微偏離軸線(參見大象照片),不過效果略差。第四種方法是等太陽升高一些,影子就會縮短並離開景框,這種方法相當令人洩氣,因為你會眼看軸向光的效果慢慢消失。順帶一提,在大象照片中,陽光由象皮反射回來時,呈現的紋理相當好看。

皇室大象,色軍府,泰國

軸向陽光

太陽位於相機後方時,所有景物都相當明亮,只有深色或圓形物體周圍有淺淺的陰影。

軸向光　敞開的門口

門口和窗戶也可能提供軸向光，位於相機後方時尤其明顯，而且這種軸向光不受時間影響，這是不同於前兩頁所介紹的低角度光。造就這類光線狀況的基本環境條件是空間封閉，光線只來自拍攝者身後，當拍攝者站在門口，場景就相當接近無陰影。僅有的陰影全部落在所見物體的邊緣，如插圖所示。

不過這種狀況又和霧靄中包圍一切的無陰影光或蒼白的灰色光不同，其間的差別就如同各種光線間的微妙差異，都源於眼睛在場景中搜尋到的線索，尤其是物體邊緣隱約但確實存在的少許陰影。如果此時你考慮使用環形閃光燈，其實也相當合理。

佛像，蘇拉瑪尼寺，緬甸蒲甘，2003 年

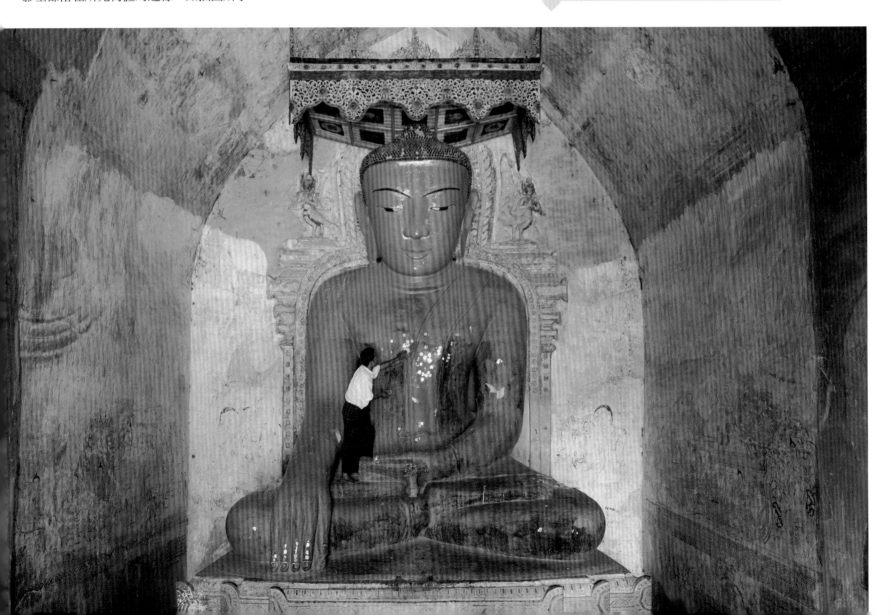

接近無陰影的光

這幅插圖採取略高於相機的視點位置，以便清楚說明。這類場景中僅有的陰影是立體主體身上略微變暗的邊緣。

下方照片拍的是緬甸蒲甘平原上的古老磚造寺廟。此地的許多佛塔四面都各有一道寬敞的門，門內是有拱頂的佛堂，深度頗淺，佛像面對門外。許多人認為這種光線平淡無味，使景物失去立體感，很難用來拍照，因此通常會從一角拍攝，如插圖所示。然而，另一種觀點（也就是我對這個場景的看法）則認為這種光具有冷靜、一絲不苟的客觀性，可賦予影像某種克制感。我冒著偏離攝影的危險，想接著介紹一幅我的朋友邵帆在佛像照片旁並列的畫作，他是中國的傑出藝術家。邵帆這段時期的作品回歸中國傳統藝術原理，尤其注重不藉助光線來表現形式的概念，而這也是中國藝術傳統與西方藝術的主要差別。就我來看（這是我說的，不是邵帆說的），邵帆的畫中似乎沒有光源。這匹馬的邊緣逐漸變暗，因此光線看來似乎直接來自觀看者。

來自前方的光

在寺廟附近類似佛堂一角所拍攝的照片，說明了日光由左方景框外的敞開大門射入，正面照亮室內。

邵帆

北京藝術家邵帆（圖中右側）2012年個展中的「無光源」風格畫作。

軸向光　船艙

在敞開的門口中，這是比較少見的變化型，因為我們將由頂部直直往下拍攝船艙內部。然而，這類光線狀況的性質仍與先前相同，有趣的是船艙內部在軸向光下呈現的樣貌，而這也是這張照片成功的關鍵。這是一艘船的船艙，船艙內部（我們很好奇，所以當然要窺探一番）彷彿剛剛經歷一場災難，而且相當髒亂。其實這是杜拜海濱一艘燒毀的單桅三角帆船。大火燒光內部所有物品之後，這艘帆船被拖到這裡，一位印度籍船員正在清理。清理完畢之後，這艘船會再拖到印度修理。船艙內部全都覆上一層黑色的油脂和煤灰，連工人也是，他完全融入這片髒亂的灰色（不過請注意他眼睛裡的眼神光）。

我個人常運用軸向光呈現一種深入剖析主體的感覺。主體的一切在軸向光照射下纖毫畢露，沒有陰影遮蓋，我認為稱之為某種鑑識觀點也不會顯得標新立異。現在回顧一下前文提到的環形閃光燈效果，這類位於鏡頭前端的攝影燈具最初就是針對醫學攝影而設計。我或許太過強調這種彷彿觀察生物標本的感覺，但我們俯視工人的方式似乎相當符合這類光線的特質。在這個角度下，場景一覽無遺，所有髒污都無所遁形。軸向光的特徵之一是對比大多較低，原因是軸向光下不會產生深沉的陰影。不過前幾頁有個例外，就是景框中有反光程度很高的主體，而陽光也直接反射回鏡頭。這張照片不屬於這種狀況，但這也代表設定曝光值時必須考慮整體亮度。這個場景覆上了一層煙灰，所以必須讓畫面暗一點。

清理燒毀的單桅三角帆船，杜拜海濱，2012 年

關鍵點

低對比
鑑識視點
均勻照明

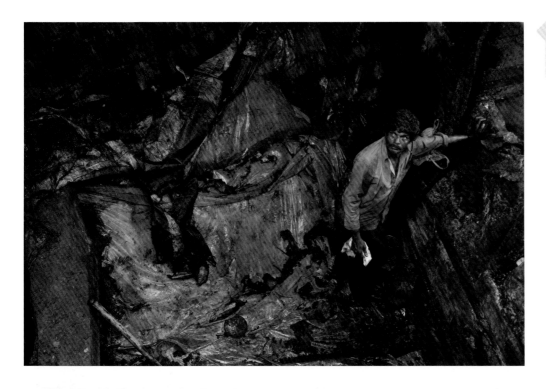

另一種取景方式

站在相同的位置,把焦距縮短一點,並採取橫幅構圖。

場景狀況

從側面看是第 82-83 頁的頂光形成的深井效果,
但從上方的艙門開口看則完全是軸向光。

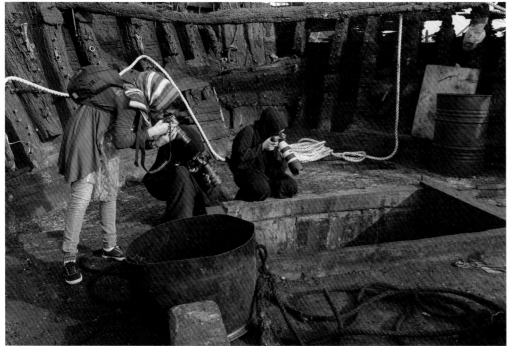

工作坊外拍

這其實是攝影工作坊,學員是杜拜當地和沙迦(Sharjah)的學生。

天空光　藍色陰影

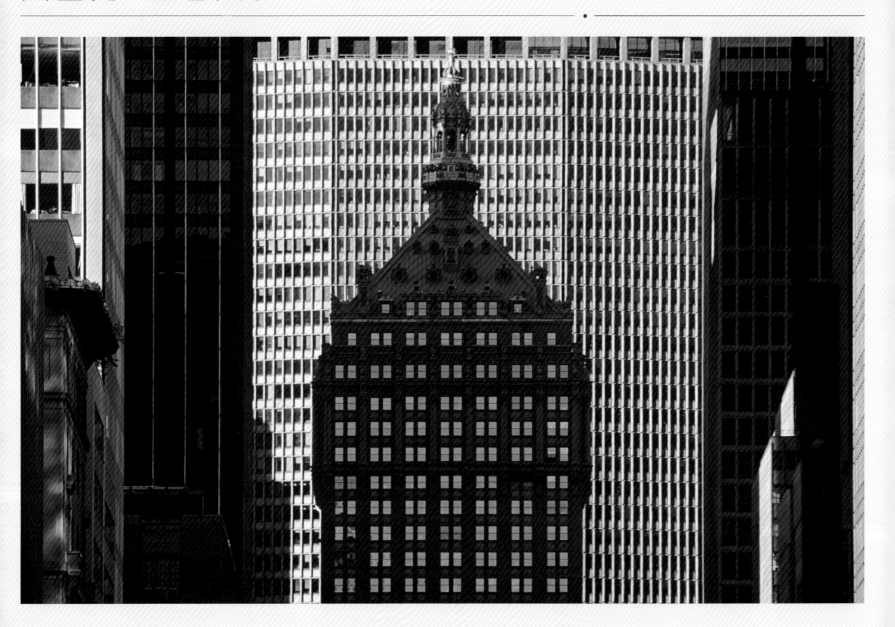

從彩色攝影問世開始，攝影師就必須留意色溫問題（現在通常稱為「白平衡」），更重要的是必須留意天氣晴朗時，保有細節的陰影可能帶有藍色。這類效果確實存在，但是否會造成問題則有待商榷。實際狀況從插圖中應該很容易就能看出來。以晴朗無雲的日子為例，絕大部分光線（大約85%）來自太陽，但也有些光線來自天空其他部分。廣闊的天空可反射陽光，但只反射藍色波長，如果你對原理有興趣，這種現象稱為「天空漫射」。天空之所以是藍色，是因為大氣中的微粒小於陽光的波長，因此會散射最短的波長，而最短的波長就是藍色。不受陽光直射的陰暗處都受到這種藍光照射，此外還有少許由地面或牆面反射而來的光。

公園大道，紐約，1998 年

天空光如何造成影響

在晴朗天空下，位於陰暗處的主體通常只能照射到來自藍天的光，以及少許由地面反射而來的白色光。

天空光的色彩平衡

雖然天空光與陽光強度相差很多，你還是可以在相機上設定，或在處理 Raw 檔案時選擇色彩平衡。兩種選擇的方向截然相反，以陽光為基準時，天空光會偏藍，如果以天空光為基準，則陽光照射的區域會偏黃。

那麼問題是什麼呢？問題來自底片時代，因為底片的色彩平衡只能針對一種光。大多數彩色底片的白平衡是以日光為準，也就是正午時分的陽光。在這種白平衡下，天空光會帶有藍色，使用底片相機拍攝時，必須在鏡頭前加裝暖調濾鏡才能矯正。然而，也因為拍攝者重視正確性，所以才會覺得這一點是問題。人像攝影比其他攝影類型更重視光線和色彩，且往往以準確呈現膚色為第一優先。這對數位攝影而言並不難，在拍攝中或拍攝後調整色彩平衡都是輕而易舉的事。由於在拍攝後選擇色彩平衡（拍攝 Raw 檔的標準程序）十分容易，於是我觀察到這些年來大家對這方面的想法有所改變。現在注重色彩「正確」的人變少了，我猜想這是因為這一點已經不是一成不變。如果我們無法改變色偏，那色偏就是問題，但如果我們能隨意調整，色偏就成了一種選擇。在這張照片中，我的選擇帶來的好處是讓偏藍的陰暗處為影像添加色彩趣味，尤其與溫暖的陽光對比更加強趣味。104-107 頁的〈神奇時刻〉將進一步探討這主題，但這兩頁的照片之所以有趣，部分原因就在於額外添加的藍色。

女性與小孩，法塔西拉廣場，雅加達，2012 年

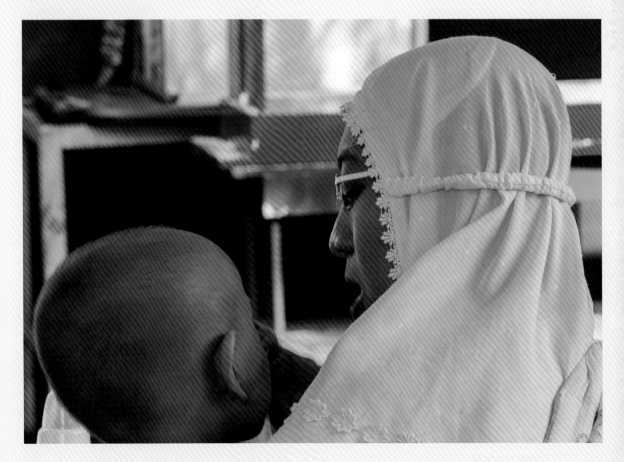

天空光　標準肖像光

在以黑白影像為主的底片攝影逐漸衰退之後，數位攝影興起之前，專業攝影師大多拍攝彩色正片，晴朗天空下的陰暗處經常使攝影師抓狂。天空光形成的藍色陰暗處雖然可在前兩頁照片的攝影類型中當成彩色元素，但在人像攝影中對膚色色調沒有什麼助益。這相當可惜，因為開放陰影有其他方面的優異特點，尤其當光線經由地面反射進入景框時更加明顯。畫室總是由北面採光，但畫家作畫時完全沒有色偏的問題，因為畫家能夠依據雙眼所見（或希望看見）的顏色來選擇顏料，而且人類的雙眼能自動修正色偏。數位攝影在色彩設定上擁有許多彈性，讓我們回歸到這種輕鬆自在的狀態，能夠任意選擇色彩平衡，選擇 Raw 檔案格式拍攝時尤其如此。

我下的副標題「標準肖像光」或許稍微誇張了一點，因為理想的自然照明應該是在能控制牆面和天花板反射光的攝影棚中，但即使是在無法控制環境的棚外，這些原則依然適用。在明亮的晴天，把主體放在有遮蔭的建築物旁，等於擁有來自 180°天空的廣闊柔和光，照射角度通常為 45°。

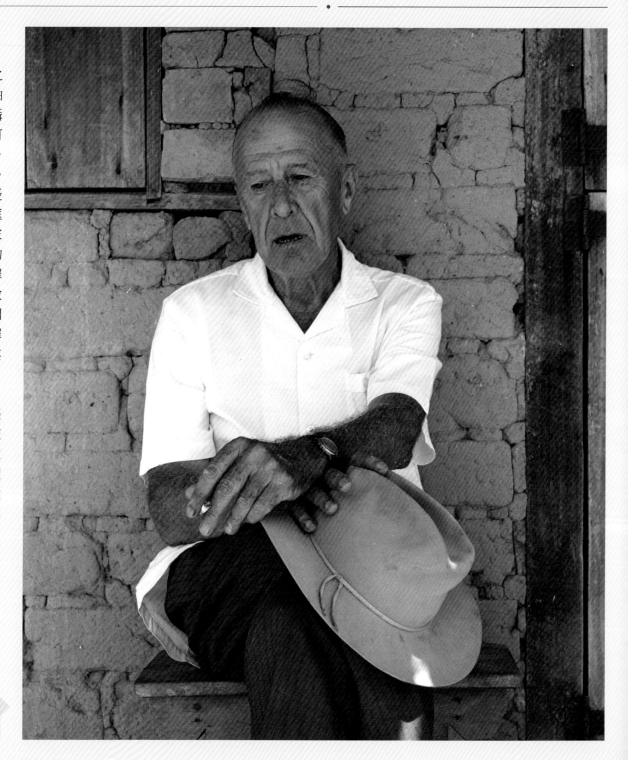

西撒‧葛林斯基，農場主人，蓋亞那魯普魯尼，1973 年

膚色色調
色彩平衡
陰暗處的肖像

從陽光下進入遮蔭處，最明顯的改變就是光線減少了一大半（往往多達 4 到 5 格），但只要花幾秒鐘讓眼睛適應陰暗，就會發現這類光線雖然柔和但具有方向性。偶爾會有明亮的反射光照入遮蔭處，例如前頁的黑白肖像照片。這張照片拍攝於熱帶地區，少許陽光灑在被攝者的帽子上，增添不少趣味。此時色彩平衡已經不是問題。

以天空光拍攝肖像的環境背景

有個方法可以利用天空光拍出不錯的肖像照片，就是讓主體坐在遮蔭處，讓來自地面的反射光照亮細節，並暗示這天有陽光，如同這張黑白肖像。

印度西北部阿富汗人長者，斯瓦特河谷，1980 年

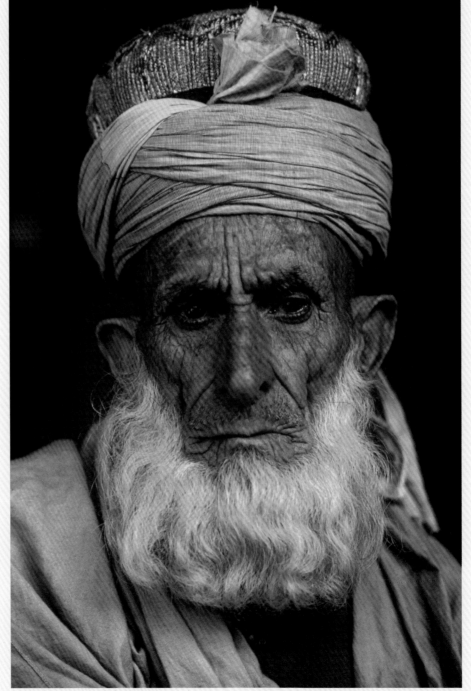

頂光 密林

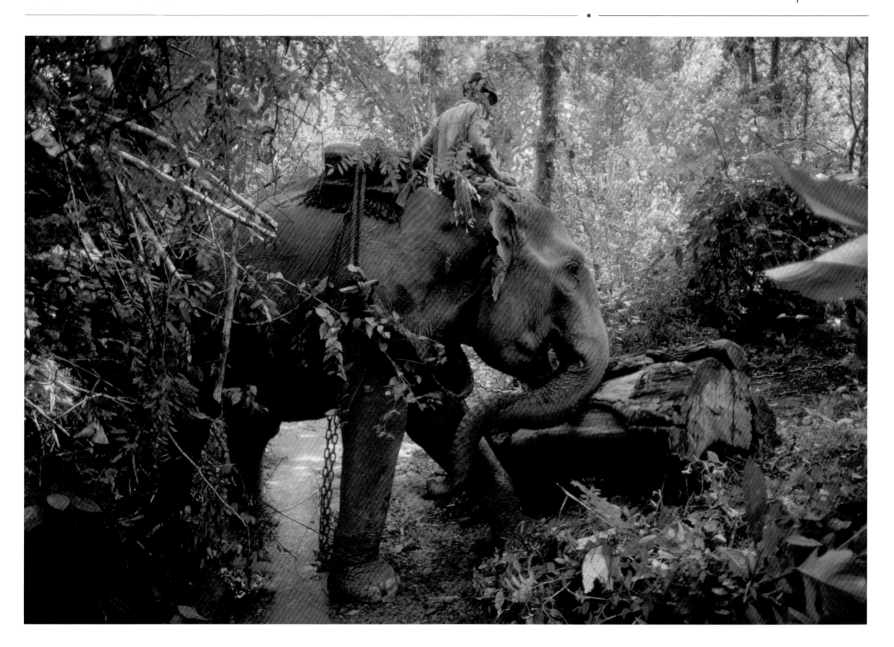

前面介紹的天空光當然多半來自上方，但還有一種更加集中的頂光，通常出現在封閉環境中。最極端的封閉狀況應該是主體站在井底，但這相當少見。在〈軸向光：船艙〉的狀況中，如果我們不是俯視工人，而是與工人位於同一高度，當然就可以看到頂光。飯店中常見的天井也會形成頂光。

光由上方傾洩而下，但比較分散，不像聚光燈或陽光光柱那麼集中，不過來自側面的補光相當少。充滿大量頂光的場景比較少見（話說回來，這種情形在棚內靜物攝影中倒相當常見），因此能給人獨特的感受，甚至帶有封閉和限制的感覺。就心理上而言，這種光照射在峰頂等物體頂端時會比照射在底部更能給人振奮感。

深度感
上方較亮
中性漸層濾鏡

選擇適當的漸變灰濾鏡

漸變灰濾鏡有多種灰度值和漸變過渡方式可供選擇。左邊的 0.6 格漸層變化比較急遽，適用程度不及右邊的 0.3 格，由於灰度值和漸變過渡方式。

森林中的頂光

深色樹幹消除來自側面的光線，使得來自上方的光越接近地面就越弱。

伐木象，湄沙良，泰國，1998 年

霍河雨林，奧林匹克半島，美國華盛頓州，1984 年

這次我選擇的地點是樹木高大的密林，不論是熱帶雨林或北方森林都有這類密林。這張照片的拍攝地點是泰緬邊界的亞熱帶地區，此地常利用大象協助伐木。其實應該說是「曾利用」，因為現在泰國已經禁止這種作業方式，這頭大象的工作是協助林務局復原遭到盜伐的樹幹。頂光所帶來的特殊氣氛在這裡發揮了關鍵作用，因為我們越是用心感受照亮樹木頂端的頂光，就越覺得自己彷彿置身密林，周遭環境帶來的印象也越鮮明。光由上而下逐漸減弱，因此照片上半部一定會有些地方稍微曝光過度，但必須留意避免矯枉過正，流洩而下的光也是視覺經驗的一部分。

如果你有充足的時間可以拍攝（而不像我拍這張大象照片時那麼匆促），可考慮使用漸變灰濾鏡，也可在後製時用軟體處理。不過這類漸層處理很容易做過頭。右頁插圖說明了變化較急遽的 2 格漸層和比較緩和的 1 格漸層的差異。漸層平滑程度也取決於鏡頭焦距（廣角鏡的變化比較急遽）和光圈大小（光圈較小時比較急遽）。第二張風景照片看似做過漸層處理，其實是使用大型相機和 4×5 吋底片，固定在三腳架上，以非常慢的快門拍攝而成。

窗戶光 帶有柔和陰影的方向光

早在柔光罩問世前，攝影業界已開始用又大又重的鋁製柔光箱來減弱閃光燈的光線。柔光箱前方是半透明壓克力板，從 1960 和 1970 年代開始流行，廣告靜物攝影尤其經常使用。柔光罩常稱為「燈組」，或「窗戶光」，因為柔光罩的功能就是提供近距離的矩形白色光源，模擬來自窗戶的光線。柔光罩有多種尺寸，最小的是邊長約 50 公分的正方形，接著是拍攝靜物常用的「炸魚鍋」，大小是 0.9×0.6 公尺，再上去是「超大炸魚鍋」，尺寸最大的稱為「游泳池」，大小是 1.8×1.2 公尺。這些名稱恰巧也是著名專業影棚燈具製造廠商 Strobe Equipment 的款式名。

我似乎完全偏離本書主題了，但這些燈具之所以問世並蔚為流行（至今依舊如此，只不過改成可摺疊款式），正是因為能夠模擬北面窗戶光美妙的立體特性。如果我們深入回顧圖像史，就會發現畫家布置畫室時通常偏愛北方的天空光。原因是陽光絕不會像聚光燈一樣直接射入並改變照明狀況，現在的畫家也依舊會考量這點。窗戶的作用就像大型矩形燈組，在立體感和柔和感之間達成一種相當特別且具吸引力的平衡。更明確地說，就是因為這樣的光有一定的方向，因此可投射出陰影並使形狀變得圓柔，而且產生的陰影不僅邊緣柔和，也保留有部分細節。許

震顫教徒的木桶，歡喜山，美國肯塔基州，1986 年

來自北方的光
定向與柔和
空間感

沒有光

多偏好北方冷調光線的畫家（尤其是荷蘭畫家）便非常喜愛這種效果。維梅爾的《倒牛奶的女僕》就是一例。這兩頁的照片也是來自震顫教派的專題拍攝工作，充分運用了自然的窗戶光，完全不需要對陰影補光。在牛奶桶照片中，相機刻意略微轉向窗戶，藉以提高對比，並在曲線優美的木桶上創造更大的亮部。運用這類光線時，相機與窗戶角度的細微差異可能帶來強烈影響。

無陰影

陰天

藍天

維梅爾與窗戶光

維梅爾的《倒牛奶的女僕》是經典肖像畫作，運用近距離窗戶光創造明確但柔和的立體感。必須注意的是，由於窗戶位於房間角落前方，因此維梅爾可以運用兩種方向相反的陰影為畫面帶來三維空間感，人物的陰影方向與後方牆壁的陰影相反，因此看起來格外顯眼。

以窗戶當作光源

由於陽光並未直接射入室內，因此窗戶光的質地相當均一，但色彩則不一致。調整色彩平衡可以解決陰天和藍天光線間的色彩差異。

震顫教徒的亞麻襯衫，歡喜山，美國肯塔基州，1986 年

窗戶光 典型減弱現象

現在來介紹一下有點晦澀（請容我這麼說）的光線計算。拍照時應該沒人想做這件事，但如果想在室內用自然光拍好照片，就沒得選擇。窗戶有個重要的特性，就是不僅可讓日光通過，本身也可成為光源，因此「平方反比定律」便頗為重要。這項物理定律是用來描述力或能量向外發散的情形，說明了光（或能量）的強度不僅隨距離增加而降低，而且是與距離的平方成反比。你可以想像有個球體包裹著一盞燈，接收燈所散發的光，而球體外有個更大的球體，外球體到燈光的距離為內球體到燈光距離的兩倍。此時投射

史蒂芬・巴伯和珊蒂・哈瑞斯，魯特琴工匠，大象與城堡區，倫敦，2012 年

典型房間中的照度減弱

常見的照度減弱現象遵守平方反比定律。左圖是實際狀況，但人類的雙眼會自動抑制減弱現象，因此我們看見的是右圖的樣子。

到這兩個球的光量相同，但較大的球體表面積比內球體大上許多。更精確地說，大球與小球的表面積比等於兩者距離的平方。

這和大多數自然光攝影其實沒什麼關係。如果太陽位置較低，且位於攝影者後方，則前景的岩石和 30 公里外的山峰接收到的光量完全相同。與太陽到地球的距離相比之下，前景和後景的距離差異微不足道。然而，如果光源的距離比太陽近上許多，例如房間的窗戶，那麼，房間中央和另一角落的光量就有很大的差別。

真的有差別嗎？這視你打算拍攝的主體和目的而定。別忘了我們的眼睛擁有很強的補償能力。如果光線來自房間一側，而你看向房間對面，你會注意到光線逐漸減弱，並了解離窗戶最遠的那一面會比較暗，但你所感知到的整體亮度卻相差不多。感光元件則不會如此，因此如果你要拍攝正式的室內設計照片，就必須把一側打亮或把另一側變暗，讓場景盡量接近眼睛看到的樣子。可以想見，漸弱現象在這類側面視野中最明顯。我們可在後製時解決這個問題，甚至以不同曝光值拍攝同一個景，再把數張照片合在一起（請參閱最後的《輔助》）。此外，我們還可使用一或多個漸變灰濾鏡，當場解決這個問題。對於事先規劃且可以清場的拍攝而言，這是個可行的方法。依據平方反比定律，如果場景寬闊，單一漸層很可能無法達到所需的效果。

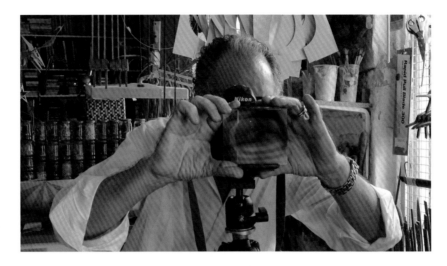

添加漸層

拍攝這張魯特琴工匠照片時，我裝上漸變灰濾鏡，用肉眼判斷濾鏡上較暗的一邊是否已涵括窗戶和師傅。

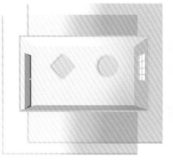

使漸層與漸弱互補

漸變灰濾鏡是常見的解決方法，但使用時需要特別注意：（上）對這個房間而言，這片濾鏡的漸變過渡太劇烈。（中）我們可以改用漸變過渡較緩和的漸層鏡或開大光圈來減緩明暗變化。（下）重疊兩片漸變灰濾鏡，使漸弱效果變得緩和。

窗戶光 流動的陽光

WINDOW LIGHT
Streaming Sunlight

會議室，歡喜山震顫教派村，美國肯塔基州，1986 年

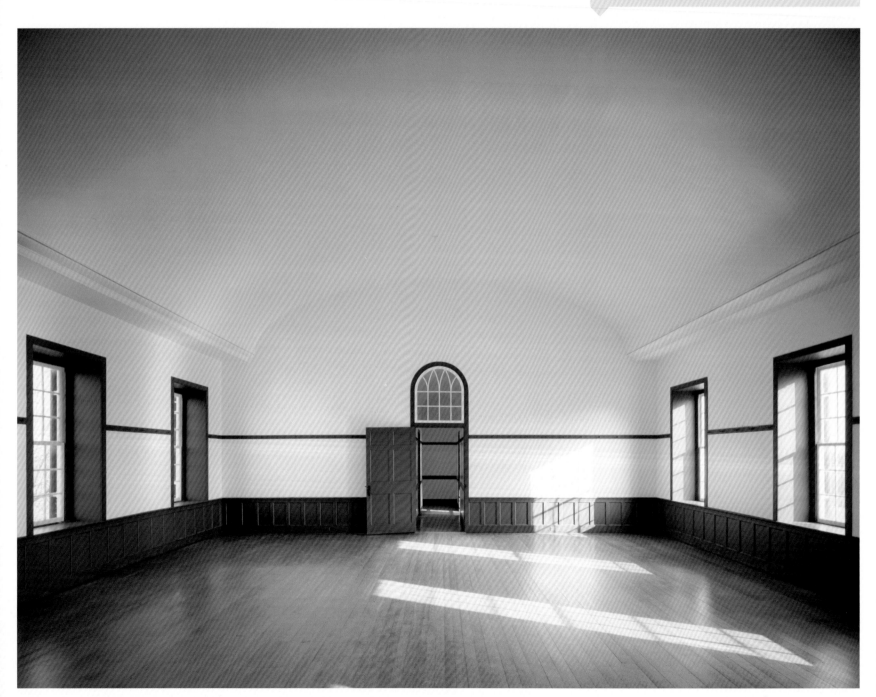

門廳，蒙地塞羅，美國維吉尼亞州，1988 年

重疊的明亮圖案

光線投射出來的窗戶圖案可賦予影像清晰的明亮感，這類效果有時與影棚燈光相仿。

陽光由窗戶直射室內時，可能帶來相當神奇的效果，但也難以控制。這種光線可以歸類在〈等待〉，也可以放在下一部〈追逐〉來探討，端看我們是短時間造訪或長時間停留。不論是哪種狀況，動作都必須要快，因為這類光線稍縱即逝，而且由於明暗對比極大，因此往往有些曝光上的問題。

從前幾頁的說明可以得知，如果窗戶朝北開，或至少並非正對太陽，窗戶光就會比較好用且容易控制。但在這張照片中，窗戶所形成的大片矩形光源上還疊加了強度高出許多的陽光。光線通過窗櫺所形成的圖案往往移動得相當快。〈追逐〉的前半部（132-135 頁）將會介紹這類光線的變化型，192-195 頁的狀況則是陽光照射到地板或牆面，反射出去變成了輔助光源。

這類光線往往出現在接下來將介紹的「黃金時刻」或相當接近的時間，所以本身就很有吸引力。這和角度有很大的關係，因為當陽光能夠透過一般窗戶進入室內時，表示太陽位置已經相當低，通常會低於 40°。這張蒙地塞羅的傑佛遜故居門廳照片是在日出後半小時拍攝，陽光不僅溫暖，而且在牆壁上形成閃閃發光的亮部。對於室內攝影而言，這類稍縱即逝的光線之所以具有魅力，正是因為能夠以不同尋常的方式呈現空間。這兩張照片如果以平凡的日光來拍攝，看起來就會普通得多，甚至有點無趣。在震顫教派會議室的照片中，陽光不僅直接照射到地板和遠端的牆面，也使天花板左邊低處閃著微微的二次反射光。畫面中最亮的亮部很可能會變成一片死白，但如果像這張照片一樣面積不大，其實影響相當小。極端亮部可以為影像增添明亮感，就如同下一部即將介紹的幾種耀光，但如果畫面中所有影調都在相機的動態範圍內，就無法營造這種明亮感。

窗戶光 狹小的窗戶，陰暗的空間

WINDOW LIGHT
Narrow Window, Dark Space

陰暗的房間和狹小的窗戶（兩者是天生一對）在今日的建築中已經很少見。在當代生活中，窗戶變得越來越大，因為幾乎所有人都喜歡明亮的室內空間。情況或許正如同谷崎潤一郎所言，潔白明亮的現代主義席捲了世界大多數的當代室內設計，然而在攝影中，隱隱顯露的事物往往更能構成有趣的影像。為了禮讚陰翳世界，讓我們一起來看看光線經由狹小開口流洩而入的陰暗室內空間。古老的居住環境中較可能出現這樣的狀況，而且毫不意外，最合適的兩個例子出自兩種少數民族的住宅，兩者分別以木材和竹子建造。

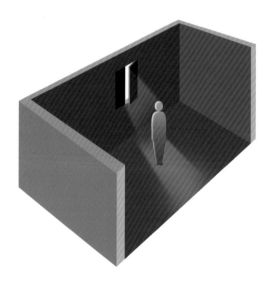

狹小且位置偏高的窗戶

撣族人肖像照片的背景環境。

撣族人，茵萊湖，緬甸，1982 年

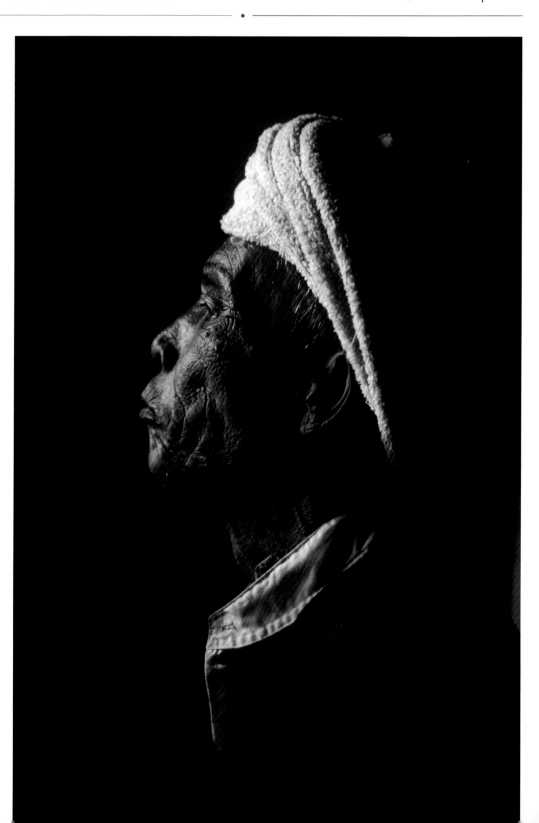

室內配置

低垂的屋簷只容許有限光線反射進入室內，但在熱帶地區，這樣的室內仍是明亮的。

阿卡族少女，勐拉市阿卡族村莊，泰國清萊省，1980 年

這類狀況可產生相當優異的孤立效果（室內配置如插圖所示），因此拍攝時應注意幾項簡單的原則。單扇小窗的照明效果有點類似聚光燈（請參閱第 136-143 頁），但沒有光束和集中感。面對這類光線，最安全的處理方式就是避免正對窗戶拍攝，也不要試圖捕捉暗部細節。在拍攝緬甸撣族人的照片時，我的鏡頭方向幾乎與光線射入的方向垂直，因為這個角度最能呈現主角臉部的紋理。我以主體臉部為曝光基準，很快就發現這個部位的曝光值比相機的矩陣測光讀數低了 1.5 格光圈左右。這類影像很容易因為曝光過度而失敗，但把環境拍得較暗則不會有影響。

右方照片中的光線相當類似軸向光。這裡是山上一座少數民族的大型竹屋，屋中完全沒有窗戶，光線只能由低垂的屋簷下方反射進來，因此相當昏暗，進入後必須過一會才能夠適應。從明亮的陽光下走進室內，在眼睛適應以前，就像走進一片完全的黑暗。我很喜歡這樣的效果，因為單從照片上看不出來光線來自何處，而且女孩的位置靠近室內空間的前方，因此儘管沒有受到強光照射，仍能脫離黑暗的背景。室內的亮度相當低。

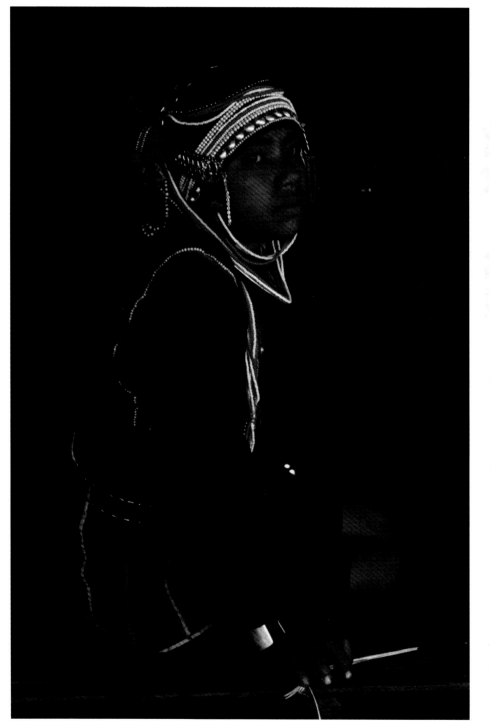

窗戶光　運用多扇窗戶

很少有房間或建築物擁有朝不同方向開啟的多扇窗戶。如前幾頁的照片中所見，最常見的配置是在一面牆上裝設一到兩扇窗戶，因此光都來自單一方向，光線的減弱現象不僅必定存在，而且比肉眼所見更加明顯。然而，位於不同牆面的多扇窗戶則讓我們得以控制光線。窗戶數量通常與房屋大小、屋主富有程度和房屋建造目的有關。大宅邸的房間比普通公寓大，採光必須更好。位於角落的房間有兩面牆都有開窗，外推的房間則有三面。開放式空間和閣樓的窗戶寬度往往等

於建物外牆寬度。這張照片拍攝於一座以柚木建造的柬埔寨佛寺，寺廟的建築結構是獨立空間，四面牆都有一整排門窗。門窗不使用時保持關閉，而拍攝時我可以決定要打開哪些門窗，就好比打開 360° 的燈組，讓這裡變成一座自然光攝影棚。維護人員也相當幫忙。

我希望這張照片能完整呈現柚木柱子的黑色底漆與金色印花。這些細節十分特別，在柬埔寨可說是獨一無二。赤色高棉統治期

間，與藝術、工藝和宗教有關的一切幾乎都遭到有計畫地破壞。這座佛寺是個例外，因為這座 19 世紀建築在當時被當成醫院，柱子則是結構的一部分。赤色高棉的幹部勉強同意保留這些柱子，但必須用黏土覆蓋美麗的表面，這算是相當罕見的保存方式。

拍攝光亮的木柱表面必須特別留意光線，我們將左邊的兩扇窗戶當成光源，為最近的柱

瑪哈利寺，柬埔寨磅湛，2011 年

多重光線
光線平衡
淺景深

子提供照明，再讓門上淡淡的反光射向右邊和後方。我打算拍特寫鏡頭，同時利用背景說明柱子不止一根。室內基本上相當暗，但側光的光量剛好足夠表現這點。右邊和後方的門可對右邊的柱子產生相同的作用，打開左邊最遠一側的門則可讓光線照射到其他柱子。大光圈（85mm f/1.4 鏡頭開到最大光圈）帶來的淺景深是刻意為之，用意是讓觀看者的注意力集中在最近處的柱子細節。

背景環境
開啟與關閉的門窗的配置及布局。

瑪哈利寺，柬埔寨磅湛，2011 年
較傳統的視角

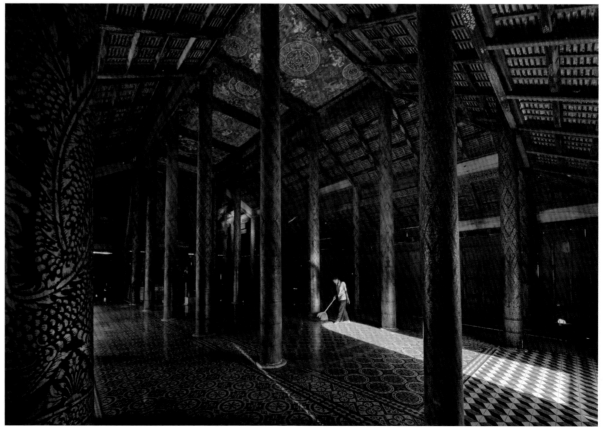

黃金時刻 沉浸在溫暖中

本書一開始介紹了幾種比較不常見的光線，但要介紹長久以來廣受喜愛的光線時我有些猶豫。一則是這類光線已有太多人寫過，再則，許多人往往人云亦云地認定接近傍晚這一到二小時的光線絕對是最美的，即使在其他種光線下拍攝，也應該追求這樣的理想狀態。「黃金時刻」確實是攝影的好時間，這點毫無疑問，但你在這上面花的心思越多，這個時刻就會變得越不特別。這只是我的想法，而這想法讓我好奇，究竟有多少照片是在這個時段拍攝的。本書的照片選擇試圖涵括各類光線狀況，然而當我清點書中主要照片時，發現其中竟有三分之一是在黃金時刻拍攝，這個結果讓我相當驚訝。

黃金時刻簡單來說就是太陽位置較低的時段。最低的時候當然是初升和落下的時候，但最高的時刻則不那麼明確。黃金時刻指的其實是晴天時陽光由黃色轉為橙色的時段，這時太陽與地平線的夾角在 20°以內。請平舉手臂，手心朝向自己，四指保持水平、豎起拇指，此時拇指指尖的位置大約是 15°。因此太陽位置略高於拇指指尖時，就表示進入黃金時刻了（請參閱第 10-11 頁）。黃金時刻的長短則取決於太陽的行進路線，依緯度和季節而不同。赤道的狀況最單純：夏至和冬至這兩天，時區中央的日出時間是早上 6 點，日落是傍晚 6 點，從日出到太陽到達地平線上方 20°大約要 90 分鐘，太陽從地平線上方 20°到日落的時間大約相同。中緯度地區一年內的變化則複雜許多。在美國華盛頓特區，仲夏時節的太陽在 60 分鐘內就會上升到地平線上方 20°，冬季則需要 150 分鐘。而在瑞典的斯德哥爾摩，太陽

關鍵點

低角度光
三種光線選擇
季節變化

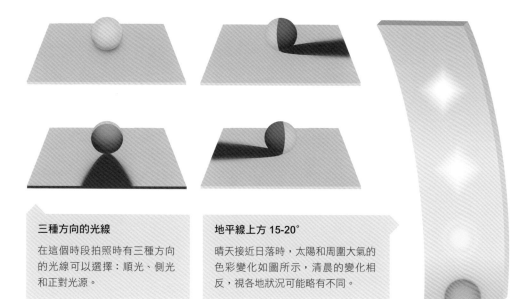

三種方向的光線

在這個時段拍照時有三種方向的光線可以選擇：順光、側光和正對光源。

地平線上方 15-20°

晴天接近日落時，太陽和周圍大氣的色彩變化如圖所示，清晨的變化相反，視各地狀況可能略有不同。

黃金時刻取決於太陽高度

太陽的色彩和照射角度取決於距離地面的高度，因此在中緯度地區，冬季（圖中較低的路徑）的黃金時刻比夏季（圖中較高的路徑）來得長。

舊城區，卡塔赫納，哥倫比亞，1999 年

瑟穆瓦河，布永，亞耳丁內斯，比利時，1996 年

在仲夏時節需要 200 分鐘才能上升到 20°，隆冬時節則最多只能升高到 7°，而且持續這樣的高度一整天（就停留在那裡）。

黃金時刻特別適合拍照的因素很多。這個時段的色彩比較溫暖，受大多數人喜愛，大概是因為這喚起了遠古時代人類對火的依賴（這或許有點牽強）。此時陽光照射角度較低，帶有斜射光的優點（請參閱第 40-45 頁）。另外，這時我們不論在任何地方，都有三種不同的光線可選擇，分別是側光、正對光源和順光。本書以相當篇幅探討這些光線，包括〈側光〉、〈正對光源〉、〈背光〉以及〈軸向光〉等。

最重要的是，黃金時刻的光線讓人感到溫暖又舒適。這個時刻的光線有許多變化，有些飽滿，有些柔和，這兩頁的照片是比較鮮明的例子，接下來幾頁還有不同的範例。這類光線的各項特質變化得相當快，因此在這個時段拍照講求速度，而且頗具挑戰性。

黃金時刻 三向光

幽比黑比隕石坑，加州死谷，1982 年

三向之一：軸向

三向之三：背光

三向之二：側光

前面已經詳細介紹過黃金時刻三種光線中的背光和軸向光，這兩者顯然只有在太陽角度較低的時刻才會出現。而我們往往忽略了這個時段有一項簡單卻重要且實際的優點，那就是有三種不同的光線狀況可以選擇，我稱之為「三向光」。這只是簡稱，代表在所有光照方向的系統中，這個時段所能找到的三種。只要環顧四周，你會發現這三種光線狀況加起來就足以涵蓋所有方位。有一種光線狀況與三向光完全相反，也就是正午時分太陽高掛空中時，這種光線只有由上往下一種照射方向。太陽越接近地平線，可選擇的光照方向就越多。

我要講的其實只有一點，就是盡可能考慮各種選擇，但當你看見很棒的場景時，很容易忘記這一點。稍稍改變取景角度，就能把黃金時刻的光線改變成軸向光（背對太陽）、左側或右側光和正對光源等幾種光線。這些光線狀況都可能帶來強烈效果，即使你只打算從中挑選一種，其他幾種也可能提供不同的發揮空間，端看你所在的環境而定。當然，要從同一個視點位置的三種方向都拍到好照片很不容易。本跨頁的三張照片分別在不同地點（美國加州、義大利托斯卡尼和緬甸北部）拍攝，並且都是該場景中唯一值得拍攝的方向。儘管如此，以這三種光線的可

能性來思考黃金時刻，是相當實際有用的拍攝方法。另外，你也可以提早到拍攝地點勘查，想像在哪個位置或許可以採取哪種拍攝方式。在某些實景拍攝中，這道步驟是標準程序。利用等待光線狀況好轉的空檔，規畫接下來的拍攝內容和相機位置。午後是規劃傍晚拍攝工作的理想時間，對風景攝影而言尤其如此，另外也可規畫隔日清晨的拍攝工作，因為在黎明前的黑暗中很難尋找理想的視點位置。研究工作總是早點做比較好。

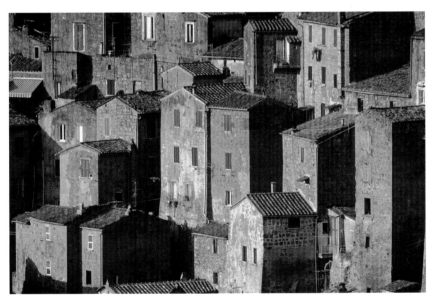

索拉諾，義大利托斯卡尼，1991 年

伊洛瓦底江渡船，緬甸密支那，1995 年

黃金時刻　面對柔和的金色光芒

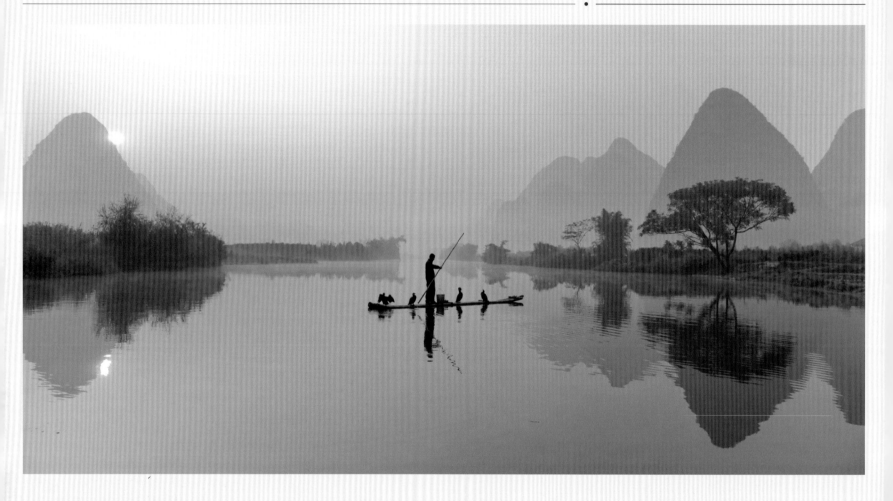

這是我們夢寐以求的絕佳光線。儘管這一部的基本前提是我們可以等待理想光線出現，但其實我們能掌握的因素相當少，有時甚至會有好幾項因素不如所願，例如視點位置、空氣清澈程度和主體等等。有時則是各項因素配合得恰到好處，例如在桂林附近遇龍河上的這個清晨。你很清楚這不是你的功勞，你只是恰好有幸站在那裡。

黃金時刻的拍攝工作通常相當匆忙，因為這個時段的光線變化得比正午時分更快，而且如前文所述，此時有很多拍攝方向可以選擇。這張在霧氣迷濛的山水中拍攝的日出具備許多特定條件，正符合我想拍攝的照片。河水和季節（先轉涼又回暖的深秋往往會帶來相同效果）共同形成柔和的大氣。柔和的大氣有數項功能，首先，由於此時我是正對光線，因此讓整個場景瀰漫著金色的光輝，因為這時我是正對光線。第二是發揮與霧氣相同但較溫和的作用，也就是把場景分離成數道不同平面。第三項功能相當寶貴，就是讓我能夠把太陽納入景框，直到太陽上升到一定的高度。

這些都是我當時可以好好運用的特質，當時太陽高過山峰，光線還算柔和，可以繼續留在景框中，但仍然需要以 Raw 處理程式復原。這張照片的拍攝時間是上午 7:35，正好是日出後半小時。晴空中的太陽很快就會在影像中產生限幅現象，因此我只能拍攝部分受山丘遮擋的太陽。無論如何，這張照片都捕捉到相當特別的意境。

平靜的河水帶來意想不到的助益。河水映照出所有景物，包括此地最著名的石灰岩山峰，以及細緻的天空等。之所以說意想不

捕魚實況

這次拍攝的主要目標不是日出,而是鸕鶿捕魚,因此我記錄了許多鸕鶿潛泳找尋找魚類的實況。我請船夫把木筏划到適當的位置,讓我拍入波紋中的太陽倒影。

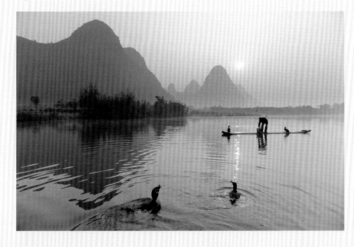

遇龍江上的鸕鶿漁夫,中國廣西,2010 年

到,是因為這裡有許多攔河堰,讓河水變得平靜,如此當地漁民才得以利用鸕鶿捕魚,我也才能拍到這個主題,因為我接下來正準備從事一項記錄鸕鶿捕魚的拍攝工作。我跟隨漁民往下游漂流,就這麼拍攝了半小時。我原本想拍攝日出,但沒想到會拍到如此純樸的景象。如果沒有漁民和鸕鶿,只有美麗的光線,這還會是張好照片嗎?我不知道。對某些人而言,答案或許是肯定的,但對我而言,攝影是與光線一同創作,而不是以光線為創作對象。

場景各處的影調都十分細緻,我不希望出現絲毫雜訊,因此我使用手中相機的最低感光度(ISO 100)來拍攝,但也因此必須開大光圈(f/5.6),以便在不怎麼平穩的木筏上以安全的快門速度拍攝(1/125 秒)。景物大多距離相當遠,所以景深不是問題。為了把太陽和細膩的色彩都納入畫面,處理 Raw 檔案時必須格外仔細,而且影像局部也需要調整。

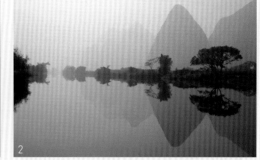

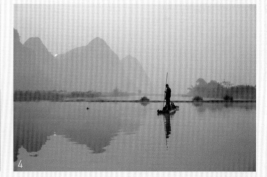

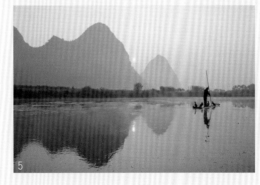

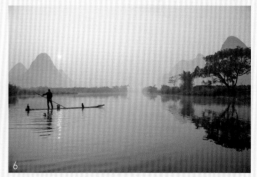

1　拍攝前一天的探勘:先往上游移動,再開始尋找主要拍攝地點。早上 8:50 的景色相當漂亮,但時間稍晚了一點,因為日出是早上 7:05。

2　探勘到拍攝地點:很有氣氛,但這時已是早上 9:54,相當晚了。

3　拍攝當天:早上 7:15 順流而下,天空還帶有藍色,但太陽已升起至山後某處。

4　早上 7:20,天空出現一些色彩,逐漸接近預定拍攝地點。

5　早上 7:30,即將抵達預定拍攝地點,太陽剛剛升起。我的木筏位置正好讓太陽位於場景邊緣。

6　早上 7:40,拍攝結束。這時的天空還是很漂亮,但陽光已變得太強也太白。

黃金時刻　最後幾分鐘

這個時段的太陽移動速度是一天中最快的，因此這一到二小時的光線可說是變化萬千。接近日落時，太陽的角度相當低，投射出的暗部和亮部圖案會更出現強烈變化。最後，落日觸及地平線那前幾分鐘的光線，是一般

日子裡持續時間最短的。這種光線不但十分吸引目光，而且只照亮場景中的一小部分，因此顯得相當特別。但不用想得太深奧，這就只是短時間照亮一小塊區域的漂亮光線。這光線也可能帶有相當特別的鮮豔紅色，這

手套山，紀念碑谷，1979 年

大氣與陰影邊緣

日落時分很少出現真正清澈的空氣，但空氣對陰影邊緣影響相當大，因為此時陽光在低層大氣中行進的距離比其他時段更長。空氣中即使只有少許的霾，也會使陰影邊緣變得模糊。

項特質對很多人來說相當寶貴（但對某些人而言可能太刺眼，而且看多了也會厭倦）。

你可以事先為這個倒數時刻做好一定程度的準備。天空晴朗時，我們可以預估影子的移動路徑，大致規劃好拍攝內容。你會同時面臨幾種狀況，包括陰影向上移動，光線照射的區域逐漸縮小成分散的區塊，最後變成一小點。光線照射範圍縮小會影響構圖，拍攝者也必須持續留意曝光。此外還有陰影邊緣的問題。陰影邊緣的清晰程度取決於大氣清澈程度，而太陽位置越低，陽光在大氣中行進的距離就越遠。日落半小時前還十分清晰的午後光線，很可能在轉眼間就變得柔和。另一個加速改變陰影邊緣的因素則是造成陰影的物體本身。太陽位置降低時，山丘等能夠將陰影投射至較遠處的物體開始受到影響，陰影邊緣會逐漸變得模糊。這時對比也隨之降低，光線減弱，陰影中的可見細節也逐漸增多。從這張拍攝印度卡朱拉霍神廟性愛浮雕的照片可以看出，邊緣模糊的陰影往往具有引人入勝的不確定性，並能夠傳遞白日將盡的感受。因此不需要為了陰影邊緣變得模糊而失望。

我以這張紀念碑谷（兩塊沙岩中間夾著手套山）照片說明日落光線的極端狀況。這張相片的色彩強度、對比和陰影邊緣的清晰度都極高。這張照片是在太陽下山前一分鐘內拍攝的，這時空氣十分清澈，和正午時分相去不遠。這樣的狀況在此地不算稀奇，但在其他地方則相當罕見。順便一提，我差點被這個視點位置騙了。我從亞當斯（Ansel Adams）的作品得知這個拍攝地點，後來在一個模仿

遠近程度與陰影邊緣

陰影邊緣的清晰程度也受陰影與物體本身的遠近程度影響。這兩張插圖說明了陰影邊緣清晰與模糊的對比，而對比程度則取決於大氣狀況和陰影與物體的遠近程度。

得頗為拙劣的福斯汽車廣告照片中又看過一次。我以為前景中的岩石是很大的山丘，但一直找不到，後來我才發現這兩塊沙岩相當小，而且就位在我眼前的停車場邊緣。

愛侶與阿普莎拉女神，坎達里亞‧摩訶提婆神廟，印度卡朱拉霍，2000 年

魔幻時刻 緬甸之日

緬甸實皆，1995 年

關鍵點

時機
漸層
細緻的色彩

稻田裡的佛塔，新彪邊，
緬甸，1997 年

不同的色彩漸層

從太陽沉入地平線後到天黑前，天空顏色自黃金時刻開始（圓柱形上半部）所發生的各種細微變化（圓柱形下半部）。

魔幻時刻的天空

日落後天空色彩漸層中的四種顏色。粉紅色和淡紫色相當常見。

魔幻時刻這個詞出自電影界，特別指日落後到天黑前這一小段時間。這段時間的光線和色彩十分迷人，難以捉摸。這時的光線移動與變化速度往往快得足以影響拍攝（數分鐘一變），但如果只是觀看，往往又慢得難以察覺。這類光線狀況一向以棘手聞名，京除了亮度相當低，還包括我們無法由太陽位置得知時間。一般情況下，即使有雲層應蔽，我們通常仍可察覺太陽的位置，以及太陽從清晨到下午的移動狀況。儘管難以應付，處理得當就能捕捉到獨特而細緻的光線與優雅寧靜的色彩，就如同左頁的相片。

有部知名電影主要利用魔幻時刻拍攝而成，也就是馬利克 1978 年的作品《天堂之日》。電影的拍攝成本包括工作人員、演員和設備等相關支出，因此相當高昂，導演通常不得不得整天持續拍攝，因此每天只利用不到一小時的時間拍攝，是種相當不尋常的做法。馬利克和他的第一攝影指導阿爾曼德羅斯（Nestor Almendros）一起構思這部電影的風貌。阿爾曼德羅斯談到魔幻時刻時說：「這是介於日落和天黑之間的時間。這時天空仍有亮光，但已經沒有太陽。此時的光線非常柔和，擁有魔幻的效果。」他補充道，這個名稱「講得太好聽了，因為這段時間其實不到一小時，最多只有 25 分鐘。因此我們每

天只能拍攝 20 分鐘左右，但在螢幕上呈現的效果確實非常棒。」

看見這些古老佛塔零星分布在稻田中，會讓人以為這是某個風景名勝。然而正如我多年來對緬甸的了解，這種彷彿時光停止的景象（直到最近才又動了起來）在緬甸全國各地都可見到，只要用心探索就不難發現這小小的驚喜。而這時的光線和色彩也很符合這個概念，我等到一群鳥飛過佛塔上空時才按下快門。這裡是新彪邊，從蒲甘乘船而下，數小時便可抵達這座小鎮。這個場景看似詳和寧靜，但拍攝過程可不是這麼回事。我有一位住在蒲甘的緬甸友人為這次拍攝提供了建議並規畫行程，還出借他自己的船夫，但我們終究還是太樂觀了。我們前一天下午上岸並走上塵土飛揚的大街時就被人盯上，後來更被警察攔下，兩名人員遭到拘禁。這次行程沒有申請許可。我們被軟禁在市鎮中心，有一名軍事情報人員（大概是被委派任務的當地人）貼身監視。我在黎明前悄悄溜出來，在照片中的田野漫步。但不久之後，這名軍情人員就跑來追我。我不停地說這裡真的好美，他的反應是一臉茫然。

魔幻時刻 神奇的色彩

根據阿爾曼德羅斯的說法，這個命名的由來是「擁有魔幻的風貌，而且美麗和浪漫兼具」。用「魔幻」形容是因為這個光線狀況十分神祕又難以預測，結合各項拍攝因素後可能帶來相當特別的結果，就像本跨頁的兩張照片。這兩張照片出自不同的拍攝工作，這兩次拍攝中，我已事先設定主題，而不是依照現場光線和景物風貌尋找值得拍攝的事物。儘管如此，色彩仍然是意料之外

配色

本書中有許多地方以抽象圖像說明影像中的色彩，下方的大圓柱形代表背景。這張相片的特別之處是與紫紅色有關的各種色調都集中在主體（也就是舞妓）身上，但背景環境則多半為中性色。

舞妓，京都祇園，1999 年

配色

場景上半部和下半部間有微妙的色彩對比，在伊魯拉人的衣物顏色襯托下更顯突出。

的加分。我在京都的祇園拍到這位舞妓（見習階段的藝妓，可由穿著的木屐與其他衣著特徵加以辨別）。由於舞妓和藝妓人數逐漸減少，而且她們前往指定的茶屋時通常走僻靜小巷，路程短又相當匆忙，所以現在不大容易在路上看到或拍到她們。我最喜歡這張照片的地方是畫面帶有由藍、紫到紫紅的色彩，但並非遍布整幅影像，而是只有在舞妓身上。當時我面朝西方，眼前的天空色彩相當溫暖，但我身後和上方的天空則是藍色到紫紅色，因此大部分背景偏暗但相當中性。相反地，照射到舞妓的光線大多來自藍色的天空，從她臉上厚厚的白粉可以看得出來。這位舞妓的服裝恰好也是紫色和紫紅色的搭配，這純粹是巧合。這些都是小細節，但累積起來就能產生效果。

在印度南部坦米爾納德邦，一個略微起霧的黎明前，一場田鼠獵捕活動正要展開。據說全印度的稻米收穫有四分之一遭到老鼠啃食，這個伊魯拉部落則以捕捉田鼠為生。田鼠巢穴和地道的找尋工作在黎明前開始，清晨的稀薄霧氣使地面和天空的色彩融合在一起，產生類似水彩畫的效果。後面幾頁將會說明，位於天空兩邊的色彩融合得這麼漂亮是有原因的。照射在人群和褐色稻梗上的光線色彩相當溫暖，後方的天空則略微偏冷，但被霧氣過濾後變成帶有少許色彩的灰色。20mm 的廣角鏡頭涵括了相當大範圍的場景，以及場景中許多略顯奇異的色彩。

伊魯拉族捕鼠人，印度坦米爾納德邦，1992 年

魔幻時刻 微妙的對抗

太陽接近地平線時，色彩也開始變得有趣，這不只是因為陽光從黃轉紅，也因為天空變成雙重色調。就如同〈黃金時刻〉中所述，接近日落時，光線開始從西邊照射陸地，使東邊天空變藍。在極端狀況下（例如第100頁手套山照片中那種極為清澈的空氣），整幅影像會被色環上的兩種互補色填滿。這和大氣散射的波長有關，藍色的波長最短，最先被散射，使得陽光呈現橙色。

撒巴路卡，蘇丹，2004 年

東方主義的傍晚

這個場景幾乎被色彩從中劃分開來，平靜的尼羅河水倒映西方天空的淡黃色調，而被微風吹皺的水面則倒映相機後方天空的藍色色調。

但太陽位於地平線上方時，色彩不同的兩邊天空亮度差異極大。而陽光照耀處當然比陰暗處更容易吸引注意力。魔幻時刻就在此時展現特異之處。太陽下山時，西方和東方的光線強度會平衡得多。如同先前不斷提到的，這個時段的色彩非常多樣，難以預測，但傍晚時西方天空的色彩一定位於色環中比較溫暖的一半，甚至三分之一，東方天空則正好相反。如果把兩邊天空拍在同一張照片中，兩者的對比一定比其他時段更加強烈，也會因為整體光線減弱而更加微妙。

要充分展現這樣的對比，方法之一是在景框中納入能反映相機後方天空的表面。水、玻璃和鍍鉻表面的效果非常好，不過從白色到淺灰色的中性色表面也可以。在喀土木下游的尼羅河上，從第六瀑布流向下游的平靜河水倒映出兩種不同色彩的天空。我特別喜歡這個場景極具東方主義的配色。東方主義是19世紀的一種學院派繪畫風格，歐洲畫家以這種風格表現當時仍屬異國的中東地區。倫敦泰特美術館說明：「許多英國藝術家，尤其是深受前拉斐爾派影響者，經常仔細觀察黎明和黃昏。這兩者是沙漠中最吸引人的景象。沙漠在這些藝術家的畫作中不但不危險，甚至成了美麗的荒野，映照出諸多文明的興衰。」

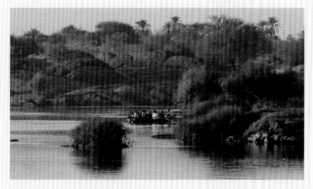

15 分鐘前

日落之前，色彩比較容易掌握，落下的太陽占有重要角色，陰影則是藍色的。

10 分鐘前

日落後不久，陰影中人的衣服帶有些許藍色，但深色天空的倒影尚未呈現藍色。

互相對比的色彩

不同時間和狀況下互相對比的天空色彩，從上到下分別是晴朗且色彩鮮豔的日落、典型魔幻時刻開始後 20 分鐘，以及左頁照片中的尼羅河場景，時間是魔幻時刻剛開始。

魔幻時刻 第一道和最後一道光線的輪廓

MAGIC HOUR
First & Last Light Silhouettes

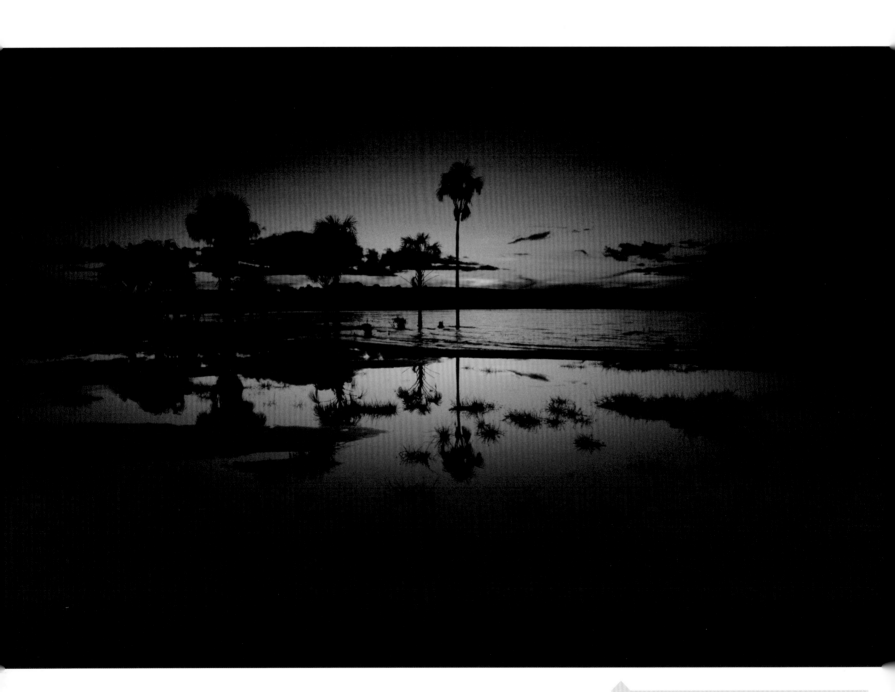

黎明，卡勞河，委內瑞拉加奈馬國家公園，1978 年

我們可以把黃金時刻再加以任意細分，畢竟這只是光線在亮度、色彩和意境上的一連串轉變，攝影師為了方便才畫分出這樣一段特定時間。魔幻時刻的不同階段各有用途，我最喜歡的是太陽升起前隱約浮現的曙光，以及一天中最後一道暮光。嚴格來說，整個魔幻時刻都是曙暮光，也就是說光線來自大氣，而非直接來自太陽。望向太陽落下或升起處，只看得到光線輪廓的時段稱為「航海曙暮光」（因為此時我們能以地平線為基準來觀星）。更準確來說，此時太陽位於地平線以下 6-12 度，不過拍照時不需要了解那麼精確的定義。

對於攝影而言，如果天空顏色對了，物件輪廓又有趣，這一小段時間將可形成單純卻效果強烈的場景。於是我們又回到了剪影（第70-71 頁）。要拍出好的剪影，就要找到讓景物顯得簡單且易於辨識的視點位置。但除此之外，天空的陰影或變化，以及色彩的細緻程度，才是這類影像的成功關鍵。相較之下，日出和日落的剪影顯得俗豔又有點可預測，而且缺乏本跨頁兩張照片中那種出人意表的溫和色彩。至於規畫和準備工作，在黃昏拍攝會比在清晨輕鬆得多。因為我們有時只有 15 分鐘可用來捕捉這類光線的細緻感，而要在黎明前的黑暗中完成設定、取景和構圖則不大容易。

話雖如此，左頁這張委內瑞拉加奈馬國家公園卡勞河淺灘的照片卻是在清晨拍攝的。河岸邊平靜淺水灘上的倒影使整體影像變得比較容易理解，前景也因為反映了一部分天空而在構圖上變得更容易處理。就我看來，

更有趣的是這張照片只有少許橙色，其餘部分則由淺紫紅色逐漸轉變成深藍色，再變成黑色。在仰光大金寺照片的前景中，天空（主要是紫紅色）和前景（因為一年一度的點燈節而熠熠生輝）的色彩較多。這張照片的拍攝時間是傍晚，不過同樣地，雲層中的灰色使這張照片的配色比一般夕陽照片更具意趣。

為滿月節而點燈的大金寺，緬甸仰光，1982 年

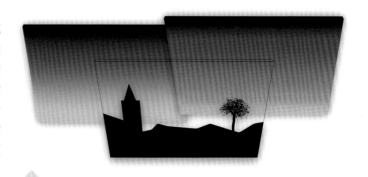

分離的兩道層次

各類剪影相片，包括第 70-71 頁的幾張，從圖像觀點來看，可分離成剪影層和彩色的背景層。

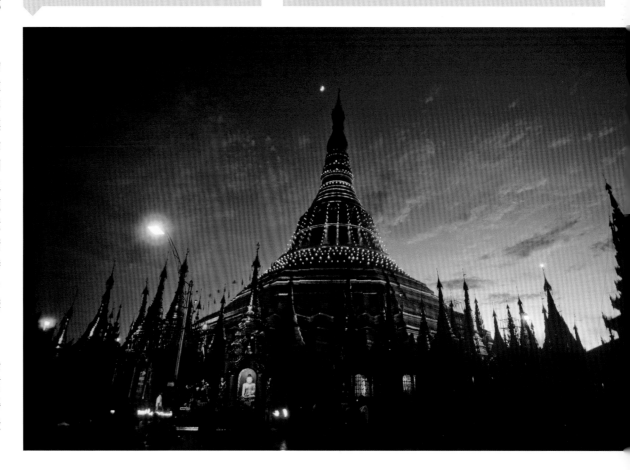

藍色傍晚 白天的臨去秋波

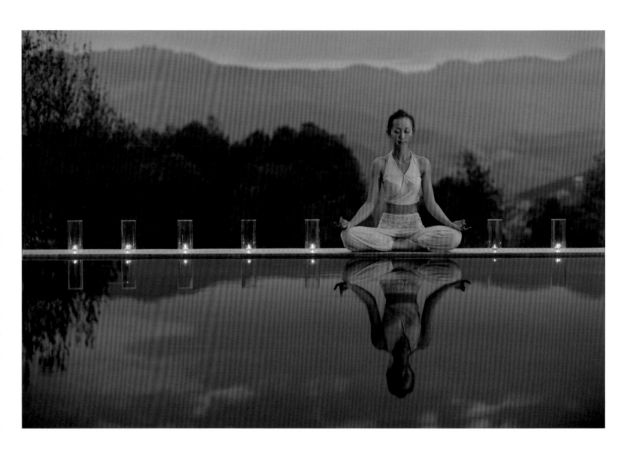

傍晚的天色真的是藍色嗎？這個問題不大好回答，因為決定色彩的因素不只是波長，還有眼睛和大腦，而且眼睛會適應環境。如果在同一個地方從日落待到天黑，我們的眼睛會把周遭光線視為不帶色彩的「正常」光。儘管如此，這時的光線仍然獨特且極富魅力，有些攝影工作特別仰賴能夠打動人心的戶外場景，尤其需要這種與眾不同的光線。這個跨頁的照片就是典型的例子，任何攝影師只要曾經拍攝過度假村和豪華飯店，並試圖把該場所拍得更具魅力，對這樣的照片一定都不陌生。

此時神奇魔幻時刻即將結束（如果是清晨，那就是魔幻神奇時刻即將到來），光線漸漸減弱，夜晚降臨，日落後類似粉彩畫甚至帶點憂鬱色調的天色也已經淡去，因此這種天色出現的時段相當明確。在中低緯度地區，這個「藍色傍晚」時段非常短暫，而且由於人眼會不斷適應色彩變化和漸弱的光線，更是來得急也去得也快。讀者在接下來數頁的範例中會看到，我把這個時段的長度訂為10分鐘，是為了確保能夠捕捉到這天色。

在本頁的範例中，我碰巧有機會記錄天色轉為藍色的過程。照片中，模特兒在泳池畔做瑜珈，遠處是種植茶樹的山。瑜珈照片需要呈現平靜和安詳的感覺，而儘管下午稍晚以後的逆光帶有柔和而靜謐的氣氛，我認為還是值得等待藍色傍晚的光線——當時大約還需要三小時。為了拍攝這張照片，必須犧牲其他照片的拍攝時間，但看來值得一試。小蠟燭是現成的燈具，為了提供客戶更多選擇，我們在側面加了一支高瓦數鎢絲燈。這

瑜珈，柏聯精品酒店，雲南景邁山，2012 年

藍色進場

由上而下四張照片間總共經過了 48 分鐘，環境光在這段時間內從接近中性逐漸轉變為明顯帶有藍色。

支燈的作用是創造互補色對比，小片的橙色亮光和大片深藍色背景能夠互相映襯，創造悅目的對比，接下來幾頁都可以看到這樣的應用。我始終無法決定自己喜歡打光或不打光的版本，如果一定要給個答案，我想我會選後者，因為不打光顯得比較寧靜，也更符合瑜珈的概念。

聚光燈

在場景一側約 20 公尺外,使用劇場用的鎢絲聚光燈打光。

關鍵點

寧靜的藍色
色彩對比
讓畫面稍暗

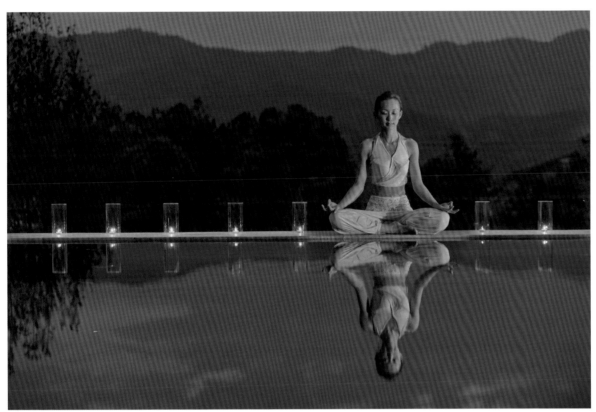

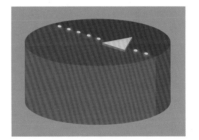

打光與不打光

兩個版本的拍攝時間差距約一分鐘,但色彩和色調相當不同,因為以鎢絲燈對模特兒打光時必須減少曝光。因此,藍色天光在打光版本中顯得較深。

準備與等待

到拍攝三幅最終影像前的準備與等待過程。

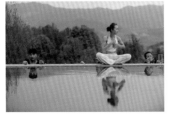

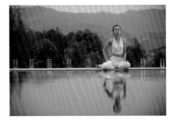

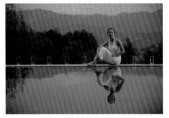

藍色傍晚　十分鐘拍攝時間

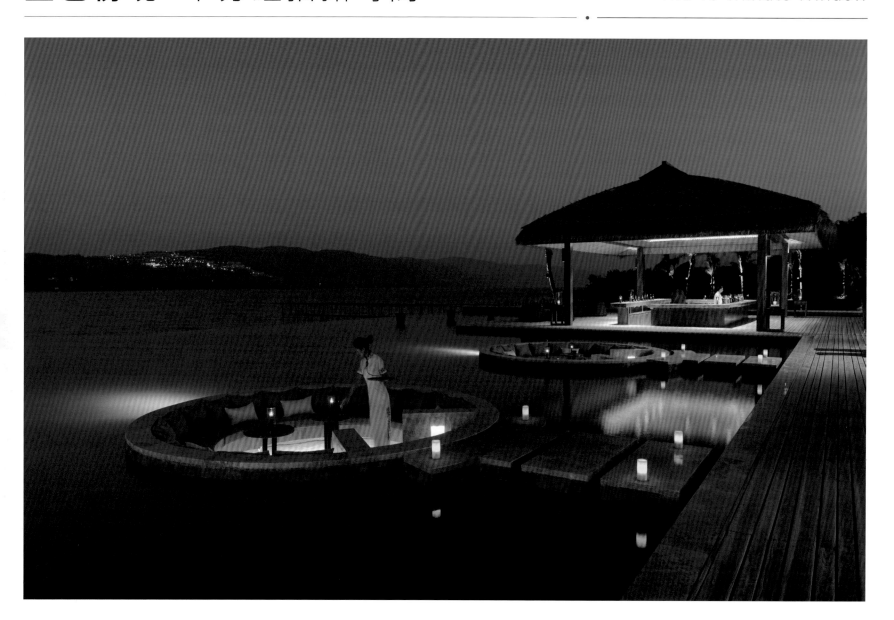

假設天氣晴朗而且太陽願意賞臉，一天中會有幾個時段的光特別具有吸引力，能夠把任何地方都照得很漂亮。此時天空呈現飽和的藍色，亮度與悅目的黃橙色鎢絲燈光相近，這是一天中最特別但也最短暫的光線。昆明柏聯酒店的建築師和設計師在照明設計上

採用了常見的手法製造光線對比，特別是把燈光隱藏在湖中座位下方以及水面下。這類光線組合還有一項功能，就是可以排除在日光下十分顯眼的事物，還好現在不需要這項功能。當然，大面積藍紫色和小片黃橙色的互補色組合極富吸引力。

就像魔術師常說的：請仔細看清楚，因為這類現象發生時往往快得超乎預期。在這一系列照片中，傍晚第一張照片拍攝於 7:50，正好是日落 20 分鐘後，魔幻的藍色光線看似還要很久才會出現。我採用連續拍攝，目的是了解景物的變化，正式拍攝則是 3 分鐘後

白天試拍

早晨的試拍照，為傍晚的拍攝工作準備。

晚上 7:50

日落後半小時。開始看得見中距離的泛光燈。

才開始。等到色彩和光線達到理想的平衡狀態，天色即將轉黑時，我才拍下最後一張照片，此時是 8:02。我花了兩小時安置燈具、模特兒和光線，但拍攝時間只有從天色由藍色變深藍再轉黑這 10 分鐘。準備泛光燈只是為了保險起見，因為在這 10 分鐘內其實沒有時間加裝燈具，也很少有機會用到。

湖畔度假村，陽宗海，中國雲南，2012 年

晚上 7:54

天空剛開始變藍，但此時比較偏洋紅色。泛光燈已經顯得太亮。

晚上 8:00

天空呈深藍色。中距離的泛光燈隨周遭環境調低亮度，但照亮前景時已經晚了幾分鐘。

色彩與光線平衡的轉變

這一系列照片說明了天色和鎢絲燈的關係在傍晚時如何改變。較大的立方體是天空，較小的立方體是鎢絲燈。鎢絲燈在白天幾乎看不見，與周遭環境相比相當微弱，顯現不出什麼色彩。這樣的狀況一直持續到日落，此時環境與燈光的色溫有一小段時間相同。日落之後，天色逐漸變深，因此鎢絲燈不僅更顯眼，色彩似乎也更鮮豔。在短暫的深藍時刻中，鎢絲燈最為顯眼。其後夜晚降臨，天空的色彩消失，此時鎢絲燈成為主角，但色彩看起來反而變淡了。

 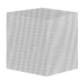

| 白天 | 下午稍晚 | 日落 | 魔幻時刻 | 藍色傍晚 | 晚上 |

藍色傍晚 建築攝影首選

BLUE EVENINGS
An Architectural Choice

前兩頁探討的照片中，藍色天空和橙色小鎢絲燈的關係具有重要影響，這樣的特質使藍色傍晚格外適合建築攝影。只要天氣晴朗，天空呈現飽滿的藍色，而且我們能控制光線，就能獲得照片中的效果。事實上，即使是陰天，效果也不會差太多，因此如果要在天氣不佳時拍攝建築物，這個時段是最保險的選擇。

另外值得一提的是，大面積藍色和小片橙色的色彩關係是個美好的巧合，原因是互補色在人類的視覺系統中能夠帶來舒適感。更精

貝聿銘的蘇州博物館，中國蘇州，2007 年

互補色
色彩與面積的對比
時機

確地說，偏紫的藍色在色環上正好位於偏黃的橙色對面，兩者互補。這個理論是德國哲學家、詩人和通才學者歌德於 1810 年提出。此外他還認為，如果把亮度考慮在內，則相反色之間互補性最佳。舉例來說，紫色是最暗的色彩，黃色則是最亮的色彩，因此當黃色的面積遠小於紫色時，兩者的組合看起來十分自然。另外，世界上並沒有淺紫色，也沒有深黃色。我們通常會以淡紫色（mauve）或赭色等其他名稱來代替。藍色傍晚的建築最能展現這些特質。

在這個例子裡，我要拍攝的是建築師貝聿銘的晚期作品：蘇州博物館。這些照片除了用在我自己的書上，也會提供給貝先生，因此我在拍攝時必須遵守幾項原則。這座博物館在設計上參考了蘇州的傳統建築風格，以灰色勾勒白色幾何形狀的邊緣。由於具備如此鮮明的圖形特質，所以這棟建築也很適合在陽光下拍攝。不過這類拍攝工作的目的不在於拍出單張最好的相片，而是必須拍出數張全景相片，因此拍攝工作必須持續一整天。每一張照片都很不錯，至於最喜歡哪一張則取決於各人喜好。

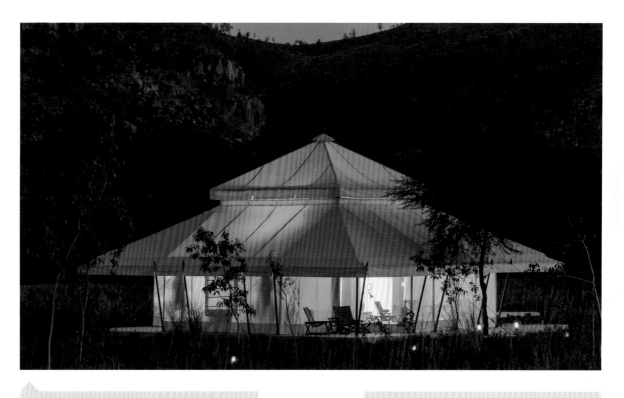

帳篷，阿曼伊卡斯旅館，倫騰博爾國家公園，拉賈斯坦邦，2004 年

晨光中
和傍晚的飽和色彩相比，在早晨陽光下拍攝的照片清淡許多，但也十分令人滿意。

交會點
當天空漸漸變暗到呈深藍色，與黃色鎢絲燈形成最強烈對比的那一刻，就是最關鍵的色彩時刻。

城市光　街道光

從技術觀點來看，街道上的人工光線大概是最不適合拍照的光線。如本跨頁照片中的路燈、形形色色的光源以及混亂的色彩光譜等都會影響色彩平衡，也不適合拍攝肖像。但反過來說，街道光的色彩呈現方式自成一格，也頗具特色。這些色彩包括舊式鎢絲燈的寬光譜橙色（這類街燈已經越來越少）、鈉燈的窄光譜黃橙色光（無法修正）、日光燈的藍綠色光（常見）、水銀燈的藍白色光，以及同樣帶有藍色的金屬鹵素燈光。在數位時代裡，我們可以等到處理 Raw 檔案時再來決定影像的色彩平衡，但調整後仍必須確認色彩是否符合當時看到的狀況或希望的效果。相機通常假設環境色溫為 5,000-5,500k，但如果場景像這張夏爾迦的照片一樣包含數種光源，中性的色溫設定將會呈現出這些光線的色彩差異。不同燈光經過色彩平衡調整後，成果各不相同。鎢絲燈的光不是螢光，而是來自高熱，因此光譜是連續的，處理過後看來相當「平滑」，效果還不錯。鈉光則截然不同，光譜既窄又集中，除了略高於 589 奈米的狹窄尖峰之外，其他波長的光相當少。這種光可算是單色光，沒有其他色彩。

在這兩張照片中，促使我按下快門的是街道光的色彩變化。萊瓦鎮是哥倫比亞一座歷史悠久的小鎮，被稱為全哥倫比亞最美的殖民聚落，鎮上的建築從 1950 年代開始受到保護。幸運的是，鋪著鵝卵石的古老大廣場既沒有泛光燈，也沒有很多車燈，只有遠處牆邊一排日光燈所發出的冷冽綠光，與山上雲層後方透出的少許日落暖色光形成色彩對比。至於夏爾迦那張照片，關鍵則在於三種

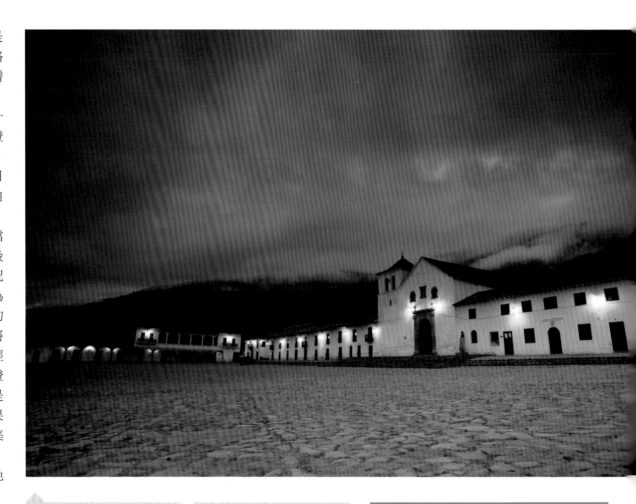

廣場，萊瓦鎮，哥倫比亞博亞卡省，1979 年

配色
色彩與光線關係的抽象示意圖。

光之間的鮮明色彩對比。第一種光來自鎢絲路燈，第二種光來自景框之外的日光燈，第三種則是傍晚天空的藍色光。

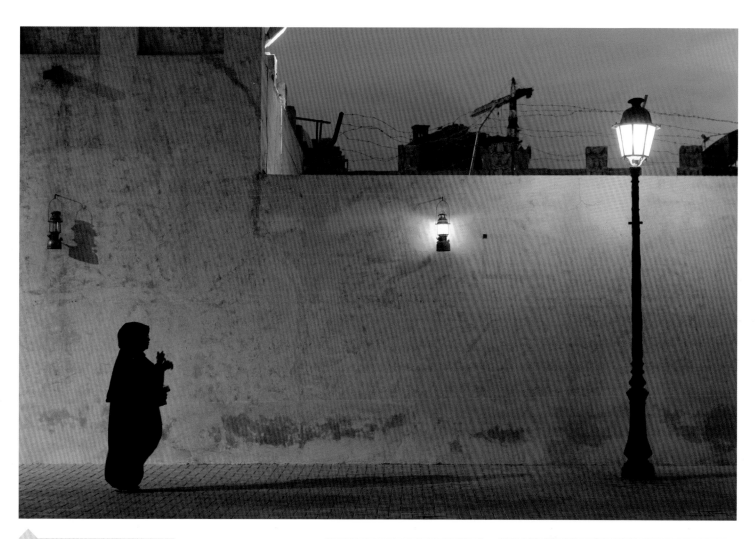

夏爾迦文化遺產保護區，阿拉伯聯合大公國，2012 年

配色

這張照片的抽象示意圖。圓柱左邊的日光燈不在畫面中。

城市光　上海外灘

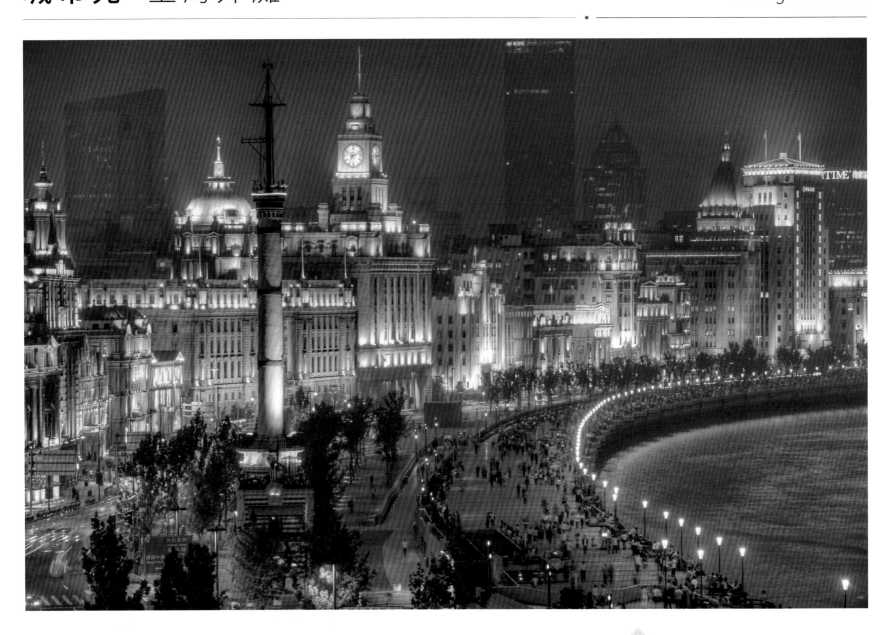

上海外灘，2011 年

城市的夜晚越來越明亮，尤其以大城市的商業區為最。公共和商業建築把更多能源用於照明上，廣告看板也越做越大，占據不少建築物表面。大約在數十年前，城市中只有零星的燈光，如今在上海這類大城市，白天和夜晚的景象已經完全顛倒，而且這些都是人類刻意做出的改變。城市燈光有很多方法可以處理，以下純粹是我個人偏好的方式。

第一步是找尋適當的視點位置，這點較少被提及，而以這張照片來說則是事先勘查。我所在的大樓位於外灘以南不遠處，從屋頂可

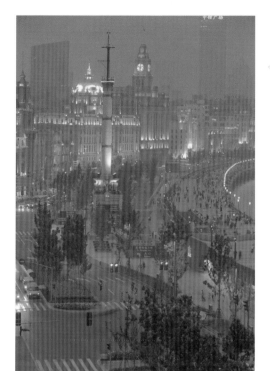

早些時候的光線

僅僅 15 分鐘之前，空氣朦朧又潮濕，藍色天光也還沒有出現。

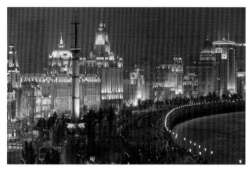

預設值

單次曝光的預設（未處理）樣貌。

拍攝

實際拍攝前幾分鐘，在屋頂準備相機。

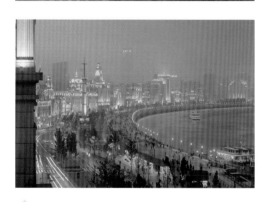

越來越接近

正式拍攝前 5 分鐘。

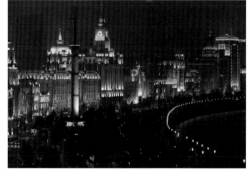

自動曝光

在 Photoshop 的 ACR 中套用自動設定值處理後的同一張照片。

基本結構

就深度來看，這個場景分成三部分：最近的柱子、臨海大樓排成的弧線，以及後方的摩天大樓。

以看到整個弧形，更重要的是高度足以讓我拍到地面和黃浦江。事先規畫絕對有幫助，而我的計畫則是把場景中的每一處都拍清楚，因此我採用了兩種與光線有關的技巧。第一種是選擇與〈藍色傍晚〉（第 110-115 頁）相同的時段，讓暗部稍微亮一點，同時為路燈和泛光燈增添悅目的色彩對比。另一種技巧是以不同曝光值拍攝多張照片，再以本書最後一節（第 242-247 頁）介紹的方法合併成一張照片。

這些技巧通常需要詳細的事前規畫和準備，首先是在日落前或接近日落時提前到達拍攝地點。當天天氣不佳，雲層籠罩，空氣中則有令人窒悶的霾，不利於眺望遠處，但夜間攝影反而可以拍得不錯。燈光會提高對比，而且隨著環境亮度逐漸降低，對比會越來越高。你可以藉由控制快門時間以及連續

照片的組合方式來決定最終影像的對比。這個例子裡我只用了三張照片，第一張最暗，光圈值和快門分別是 f/8 和 1/4 秒。在這個設定值下不會產生光線的限幅現象，可以捕捉完整的色彩。第二張照片的亮度提高 1.5 格，第三張則再提高 1.5 格。

城市光　看板光

CITY LIGHT
Display Lights

在倫敦、紐約和東京等大城市中心地區拍攝夜間攝影作品，比在其他地方多了些樂趣，也就是有廣告看板可拍。廣告看板為了吸引目光，尺寸越做越大，亮度不斷增加，也因此帶來更多拍攝機會。某些人口稠密地區的廣告看板非常明亮，尤其是亞洲的大城市。看板尺寸大小與景象壯觀程度息息相連，右頁的東京和北京照片中的廣告看板都非常大，但或許不能說是「最大」的，因為總是有更大的廣告看板在規畫、製作中。拍攝這類照片的原則和前幾頁大致相同，建議的拍攝時段是藍色傍晚，此時的天空還未變成一片漆黑，仍然保留不少細節。

可惜的是，霓虹燈或許曾經風行一時，但如今只能放在美術館裡當成當代裝置藝術作品。液晶螢幕以其尺寸和動態影像顯示能力取代了霓虹燈，但這不免使人惋惜，因為霓虹燈帶有明確的物質感，並能夠以偶然、非刻意的方式照亮周圍，只要看看右頁系列照片中，曝光適中的那幅就不難了解。霓虹燈有個奇妙的特點，就是曝光值容許範圍相當大，往往高達數格。但以不同曝光值拍攝，會得到相當不同的結果。曝光量較低時，霓虹燈的色彩十分飽和，周圍則一片漆黑，曝光量較高時，霓虹燈比較明亮，但色彩較淡，周圍則比較清楚，可以依個人喜好自由選擇。

霓虹燈廣告看板，曼谷，1982 年

世貿天階，北京商務中心區，2007 年

曝光與效果

彩色霓虹燈廣告看板的曝光值容許範圍相當大，
但效果各不相同。較暗的版本看來像插畫而不像
燈，明亮炫目的版本則能讓周圍看得更清楚。

廣告看板，澀谷站前十字路口，東京，2002 年

燭光 光球

CANDLE LIGHT
Spheres of Illumination

衛塞節，大理石寺，曼谷，1983 年

光球

蠟燭通常和使用者維持一定距離,主要的大光球會照到臉部。燭火周圍的小光球可能會略微過度曝光,形成漂亮的效果。捕捉眼神光也相當重要。

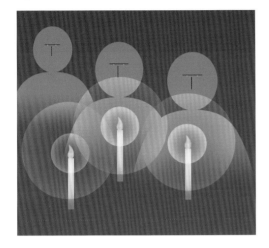

水燈節,湄公河,泰國,2011 年

蠟燭不僅能發光,在以燭光照明的空間中也是注目的焦點,因此相當特別。既能照亮空間,光源本身也賞心悅目的光並不多見。我在前言曾提到 20 世紀初日本作家谷崎潤一郎的《陰翳禮讚》,現在是時候回頭來談談這本書了。谷崎潤一郎在這本書中讚揚搖曳閃爍的燭光漆金等半反光表面的景象。燭光可帶我們回到從前,進入溫暖、搖曳閃爍,與外界隔絕的世界。我們可以完全藉由燭光拍照,不使用閃光燈或以其他方式補光。有個重點必須記住,那就是燭光其實是個光球,光線從燭火發散出去後就迅速減弱(平方反比定律),但一般使用蠟燭時,燭火通常距離人臉不到半公尺,此時燭火也會照亮周圍數公分內的範圍,包括燭臺頂端。當你了解這點,就會知道拍照時只需以臉部為曝光基準,但記得把燭火納入畫面,並讓燭火曝光過度,因為拍攝燭光時通常會把光圈開大,所以燭火也會失焦。

有個著名的例子相當值得一提。名導演庫柏力克(Stanley Kubrick)於 1975 年拍攝《亂世兒女》(Barry Lyndon)時,如往常般地做了鉅細靡遺的研究,他研究了 18 世紀的各種事物,也包括那個年代的影像。他想拍出電力問世前的夜間室內體驗(這正是谷崎潤一郎所讚揚的!),這是現代人很少有機會經歷的。拍攝城堡中的關鍵夜間場景時(牌局和晚餐時的談話),他決定只使用燭光照明,以忠實呈現那個時代。蠟燭非常適合作為電影拍攝的「實際光源」,也就是除了為場景提供照明,光源本身也入鏡。由於這個緣故,加上底片不具備現代數位攝影中常見的高感光度,拍攝工作變得困難許多。為了解決這個問題,庫柏力克購入一支蔡斯 50mm Planar 鏡頭,把光圈改裝成罕見的 f/0.7。一般拍攝電影時,常以場景外的燈具加強實際光源的照明,但庫柏力克決定保持純粹,只用蠟燭照明。

我們也可以這麼做。光圈越大,拍出來的效果越美,因為只有臉部(有時甚至只有一隻眼睛)必須對焦準確。臉部和燭火之間的亮度差距相當大,但一定要以臉部為準。燭火過曝的容許程度往往超乎我們的預期,主要原因是燭火相對於場景而言相當渺小。這類曝光沒有一定的準則,不過幸好我們可以試拍後隨即用相機的 LCD 螢幕預覽,確保拍出自己想要的效果。

灼熱光　燃燒物

談過蠟燭光之後，接下來應該談談熱度更高的燃燒物，例如各種火，以及溫度到達熔點的物質。本跨頁就這兩種狀況各提出一個範例。灼熱光帶來的效果和蠟燭光不同，與日光或其他特意營造的光也不一樣。這類光其實有一定的體積，當我們處理這類光時，我們所面對的不再是單純的點光源，而是本身就足以成為主體的光線。光源一旦入鏡，畫面的動態範圍就一定會超出感光元件。第三部〈輔助〉的〈儲存下來的光：HDR 的實際含義〉中將會談到，如果把光源納入場景，動態範圍一定會變高。光源如果是點狀，過曝其實沒什麼關係，因為光源面積非常小，觀看者也能預料到會有過亮的情形。然而在這兩頁的照片中，烤乳豬的火和盛裝液態黃金的坩鍋體積都不小，都會成為觀看者的目光焦點。

關鍵的問題在於亮部限幅，因為如果為了保留火焰中央的三個色頻而減少曝光，照片會過暗而無法完整呈現火焰周圍的景物。在這類狀況下，許多人會採取包圍曝光，一般也建議這麼做，原因是你在處理照片時可能會改變主意，採用不同的呈現方式。我建議兩種完全相反的拍攝方式，其一是讓發光的區域過曝，其二是以發光區域為曝光基準，保留鮮豔的色彩，如此一來影像會變得較暗，也比較抽象。本跨頁的兩張範例照片分別代表兩種拍攝方式。烤乳豬的火拍得比較鮮活，亮度較高，燒熔的金磚則是比較抽象的影像，有點像反轉的剪影。如果選擇亮度較高的表現方式，處理影像時可能會碰到限幅問題，因為減少曝光和亮部還原等常見技巧反而會使限幅邊緣更加明顯。這問題的解決

方法或許有點違反直覺，就是在兩個步驟中運用局部控制技巧。將限幅現象周圍的黃色區域減少曝光，但火焰中央則增加曝光，藉以消除限幅邊緣。讓火焰中央呈現少許淺黃色，可使火焰顯得更自然。

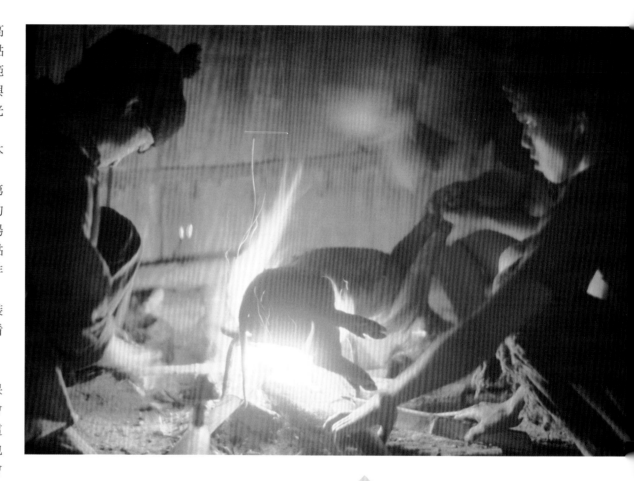

烤乳豬，　拉市阿卡族村莊，泰國清萊省，1980 年

色彩平衡
形形色色的光源
色彩關係

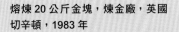
熔煉 20 公斤金塊，煉金廠，英國切辛頓，1983 年

色溫

嚴格說來，色溫是用來描述燃燒的光源。從燃燒中的木造建築、氧乙炔火炬到陽光，燃燒溫度越高，色溫也越高（橙色越少）。

5000k

3800k

3000k

1800k

1200k

預設值

這是由原始影像裁切下來的一小部分，有少許過曝。火焰中央出現限幅現象，幾乎沒有細節。

減少曝光

這會更突顯限幅的邊緣，反而使問題更嚴重。

還原亮部和白色

使用「亮部」和「白色」滑桿也會使限幅邊緣更明顯。

局部曝光控制

由於中央部分缺乏細節，因此這種做法效果最好。將整體對比提高，但不改變曝光量。接著把中央白色區塊周圍的黃色區域曝光量減少，加強色彩。第三步是把中央白色區塊和邊緣的曝光量略微提高，同時添加少許黃色。

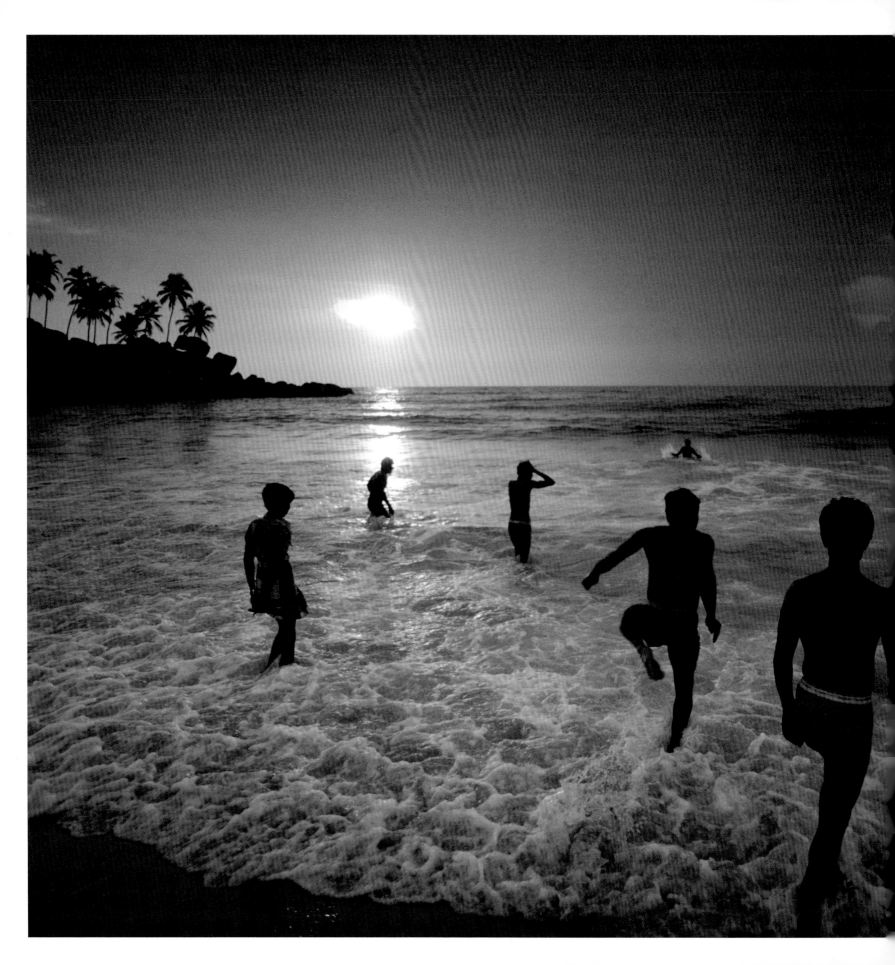

第二部 追逐　　　CHASING 2

沒錯，攝影師的確會用這個詞。馬格蘭通訊社攝影師派克（Trent Parke）就是這樣描述他的工作（「我永遠在追逐光」）。這個詞指的是攝影者追逐照射在主體上的特殊光線，這光線不僅適合表現主體，而且會隨主體而變化。派克繼續寫道：「光能化尋常為神奇。」這和事先規畫好拍攝方式，然後等待光線到來的做法正好相反，態度和工作方法也完全不同。

整體說來，第二部所探討的光線狀況不僅時間較短，而且經常在意想不到的時候出現，這類光線包括風暴光、穿透地面霧氣的光、邊緣光和光柱等。舉例來說，風暴本來就變化極快又難以預測，因此風暴光也同樣難以捉摸又瞬息萬變。但是難以預測而且稀有的事物往往擁有意料之外的優點。我們之所以重視特別的事物，正是因為它們很特別、與眾不同。當陽光穿透濃密的風暴雲，可能同時也照亮一片落下的雨，這時就算是對光線十分遲鈍的人，也能感覺到突如其來的差別。我們知道眼前的景象稍縱即逝，因此這景象在我們眼中更顯珍貴。

這類光線基本上無法預測，只能依靠運氣。與前一部〈等待〉中預作規畫的拍攝方式相比，在這類稍縱即逝的光線下拍照，需要更加敏捷的反應。第二部所介紹的第一種光是早晨黃金時刻的第一道光，也就是太陽剛離開地平線時的光線，這種光為追逐式的拍攝提供了一種有趣甚至出乎意料的解釋。之所以說出乎意料，

是因為低角度太陽就是低角度太陽，除非你對拍攝地點十分熟悉，了解該地方位，否則單從照片來看，通常無法分辨拍攝時間是清晨還是黃昏。日出跟日落很像，但實際拍攝所面對的狀況全然不同。我們看得見太陽下山的路徑，所以可以事先規畫拍攝方式，然而我們無法確知太陽升起的方位，除非前一天勘查過拍攝地點，或者有科技工具輔助，因此很難在黎明前的黑暗中規畫拍攝。因此，一天中第一道和最後一道光線必須採取不同的拍攝方法，而這正是我想探討的。追逐光線時當然需要更敏銳的思考與行動。

等待和追逐這兩種拍攝方式之間有一道界線，這界線其實有點模糊，偶爾可能帶點灰色地帶。實際上來說，當你在平常生活的地方拍照，你不但更熟悉一年四季和一天當中的各種光線，也可以等待不尋常的光線出現，只不過你必須等得久一點，或是在比較難以預測的狀況下等待。但如果到外地旅遊，或是必須依據已經排定的行程移動，狀況則完全不同。此外，在某地顯得相當特別的光線，在另一個地方可能十分常見。因此，第二部介紹的某些光線可能在第一部〈等待〉中已經提過了。不過，如果你覺得這些光線都不難遇到，你可以出門走走，試著尋找這些光線。我們在此所學習並準備拍攝的光線可能出現在任何地方，並不是按圖索驥就能找到的。

○ ● ○

黃金時刻　最初幾分鐘

清晨第一道曙光和傍晚最後一線暮光之間有一項差別，就是除非你每天站在同一個地點觀察，否則絕對無法知道第一道陽光出現在何處。相反地，太陽下山前的最後一段移動路徑則完全可以預測。對我而言，這項差別充分說明了兩種狀況之間的關係。觀看者從照片中難以分辨這兩種黃金時刻，但兩者帶給拍攝者的體驗卻完全不同。面對這兩種狀況，你必須採取不同的拍攝方式，因此我將兩者分開來探討。拍攝日落可以事先計畫，必須耐心等待，所以放在第一部，日出則放在〈追逐〉的開頭。在你初次造訪的地方拍攝清晨第一道陽光，是個相當大的挑戰，你必須像街頭攝影師一樣反應敏捷。

我寫下這段文字時，人在加勒比海的巴魯島，此時正值日出。這天風很大，海面波浪洶湧，天空的一側有排染上紅光的雲正快速移動。至於另一側，由於當地非常接近赤道，太陽剛從當地人稱為 mata ratón 的樹後面升起。我沒有看過這裡的日出，只能猜測太陽會從樹叢中某處現身。而在 12 小時內，太陽會落到海平面以下，到時景象將變得截然不同。但假使拍下日落的照片（雖然拍攝地點不會是我寫下文字的此處），觀看者同樣無法判斷是日出或日落。

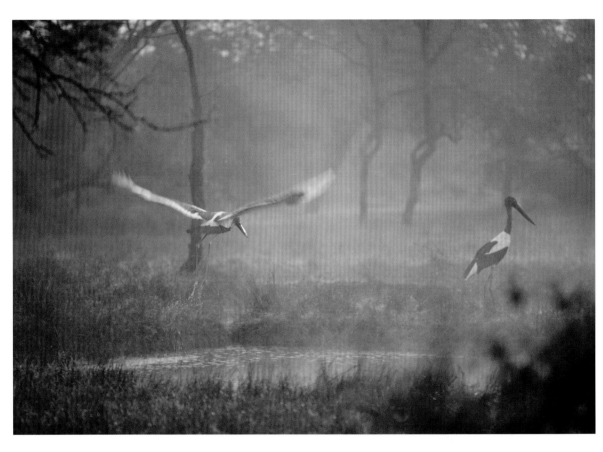

黑頸鸛，印度巴拉特浦，1976 年

驚鴻一瞥

雖然照片中看不見光柱，但這隻鳥飛起來時，鳥喙正好被光柱照亮，形成非常棒的效果。這個小小的線索讓觀看者得以了解太陽才剛升起。

雲霧繚繞的貝納多山，委內瑞拉加奈馬國家公園，1978 年

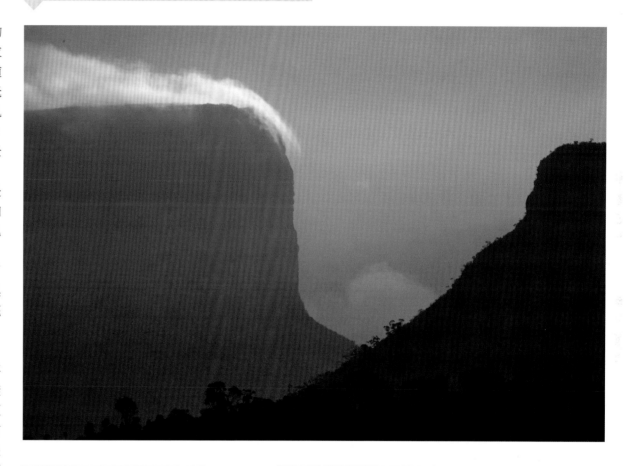

在印度拉賈斯坦邦巴拉特浦（左頁照片）的狀況則完全不同。當時我靜靜地走在凱奧拉德奧‧蓋納國家公園的鳥類保護區，我知道第一道曙光很快就要出現，但我不知道曙光會照在什麼地方。我也無法得知自己會遇見哪些鳥類，當時我手上拿的是 180mm 鏡頭，因此必須是體型相當大的鳥類，才容易在景框內看見。我知道自己想拍什麼樣的照片：在一片森林中，有一兩隻鳥作點綴，但不是特寫鏡頭。後來我看到這兩隻黑頸鸛，我知道我一走過去牠們就會飛走，而且正對尾巴的視角很不理想，但我或許可以碰碰運氣。後來因為兩個簡單的因素，果然讓我碰上了好運。當第一道陽光灑下，我成功捕捉到黑頸鸛展翅的模樣，而且正好拍到受陽光照亮的鳥喙、眼睛和頭部。

在委內瑞拉的蓋亞納高地，我面對龐大的平頂山，手上拿著 400mm 的望遠鏡頭，同樣不知道陽光會照在什麼位置。我的鏡頭焦距相當長，所以能隨意選擇想拍攝的細節。有一片雲停留在懸崖邊緣，為畫面添加了一些趣味。後來陽光乍現，而且只有這片雲被照亮，但這情形只維持了數分鐘。

光的變化

這張照片也示範了第一道陽光如何為灰暗場景短暫地增添特殊效果。懸崖邊緣的雲本身已頗具趣味，陽光照耀則讓這片雲更顯特別。這道陽光只持續數分鐘，就被濃密的雲層遮蓋住了。

邊緣光　難以捉摸卻特別

EDGE LIGHT
Elusive & Special

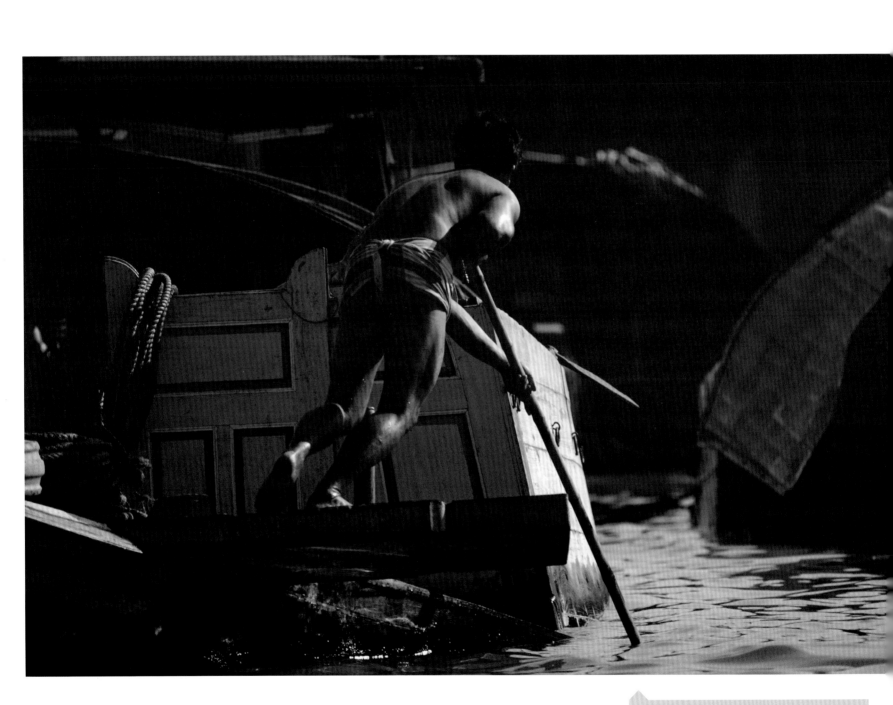

船夫推著平底船在運河邊前進，曼谷，1981 年

基本狀況

這幅插圖說明了邊緣光的基本構成原理：明亮的陽光由後方照射，但太陽本身被屏除在景框外，景框中只包含受到遮蔽的主體。

兩種基本處理方式

邊緣光有兩種處理方式，一種是以呈現邊緣亮部的紋理和細節為主（圖左），另一種是把邊緣亮部拍得又亮又白（圖右）。

邊緣光不容易發現也不容易處理，不論在視覺設計或技術上都相當考驗攝影技巧。從這張照片可以看出，邊緣光對一般人而言並不陌生，但需要多項因素配合，因此不常出現。首先要有一片黑暗的背景。其次，光線必須呈柱狀或楔形，也就是景框上方或後方的景物阻擋了部分光線。最後還需要一個主體，這個主體通常必須通過光束。這種光線狀況十分難以預測，原因是其他環境因素也會影響陰影接收到的補光量。此外，邊緣光可能有寬有窄，因此必須考慮，是要把光照的部分拍成全白的光環，還是要減少曝光以呈現細節。不論在概念、視覺和技術上，這類照片要考慮的事都相當多。你希望看到前景暗部細節，還是只需要明亮的輪廓圖形？或者你希望兩者兼顧，呈現所有細節（若是數位攝影，則可透過細心處理做到這點）？你能憑直覺找出這類照片所需的曝光設定嗎？

從本跨頁的照片可以看出邊緣光有許多種風貌，曝光量則取決於你希望邊緣光在影像中扮演的角色。這類照片的表現形式相當多樣，但我認為大致可分成兩種：第一種是主體清晰可見且邊緣帶有亮部，為照片增添視覺趣味，有點類似聚光燈效果，像是左頁工人推著平底船前進的相片，陽光突顯了工人繃緊的肌肉。在右頁照片中，只有邊緣光勾勒出主體輪廓，其他部分都在深沉的暗部中，使觀看者無法馬上看清楚主體，這屬於第二種。照片中是戴著眼鏡的緬甸人，主體邊緣在影像中占有重要地位，觀看者必須由此推知影像其他部分的內容。

有時只需調整曝光值就可自由選擇這兩種表現形式，但實際上通常得視場景的狀況而定。光的強度也有所影響，如果邊緣光和暗部間的對比非常大，通常得選擇第二種，只保留邊緣受到光線照射的部分，讓其餘部份位於黑暗中。至於曝光方面，拍攝人的時候通常沒有那麼多時間仔細調整曝光值。由於所有拍攝狀況各不相同，我所能提出的基本原則是使用矩陣測光，再將曝光量減少 2格。

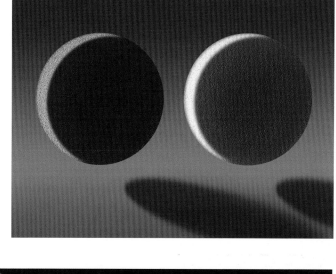

咖啡館裡的緬甸人，仰光，1982 年

明暗對比　光與影的遊戲

沙圖尼亞溫泉，托斯卡尼，1991 年

「明暗對比」大概是攝影從繪畫領域所能借到最有效的藝術用語。不過這個詞在攝影領域中也發展出迥異於原始含意的其他意義。明暗對比原本的含意是藉由明與暗的對比創造三維空間的立體感，這是我們早已習以為常的視覺表現手法，在攝影中尤其尋常不過。特地為如此顯而易見的概念命名似乎有點奇怪，但這是因為現在的

人已經習於觀看有光線照射在景物上的照片、繪畫或任何視覺再現形式。人類不是一開始就能使用這種表現手法，雖然在藝術領域中，光與影的使用可以上溯到古希臘時代。從俄羅斯聖像、日本的木版畫，到現在的動畫和插圖等，有許多表現形式不需藉助陰影就能寫實地描繪事物。我在第一部的〈軸向光〉中曾經提過，畫家邵

帆就刻意以「無光線」的方式作畫。

明暗對比在十六世紀相當風行，並逐漸成為構圖和整體影像感中的重要元素。義大利畫家卡拉瓦喬就是以明暗對比著稱，後來有

法蘭德斯畫派繼承這項特色，林布蘭則是其中的佼佼者。與此同時，明暗對比一詞漸漸地不再限於光和陰影（因為這已經不需要強調），也可指稱誇張的光影運用。這點也適用於攝影，因為儘管每個攝影者運用光影的能力不一，但以光線創造立體感終究是這種表現形式的重要特徵。現在的攝影就是如此，光影變得越來越重要，以致於成了影像的主要部分，甚至是最重要的元素。

左頁的照片拍攝於托斯卡尼的沙圖尼亞溫泉，拍攝時是週末，十分擁擠。太陽高掛，與周遭的樹共同形成類似第 48-49 頁〈熱帶刺眼光〉中的光線狀況，也有些類似第 143 頁中的光柱。在此，一種處理方式是等待主體走入聚光燈般的光柱時再按下快門，運用

明暗對比把觀看者的眼光引導至主體。另一種方式則是捕捉人物在陰影中的動作，但要善用視點位置和取景來設計畫面，讓觀者將目光聚焦在最明亮區域後再看向人物動作。

林布蘭的《監獄中的聖彼得》

這是經典的明暗對比手法，讓光聚集在主體的一部分，其餘則保持陰暗，與黑暗的背景融為一體。一小片光線明確地指向右下角的鑰匙，在整體視覺效果中擔負要角。

沙特爾主教座堂地下室，1983 年

在林布蘭畫作中，聖彼得所在的監獄就如同下圖中的場景，十分接近典型的地窖環境——光線照亮局部，但基本上是黑暗的。

陰影中的動作

光柱從上方穿透樹叢，照亮溫泉的濃艷藍色水面，人物則位於陰影中。儘管如此，視點位置仍使前景的兩人顯得相當突出，帶點剪影的效果，但暗部細節還算清楚。更重要的是，兩人的動作與光柱指向同一方向。

明暗對比 劃分與抽象

長屋中的伊班人，拉札河，沙勞越，1990 年

極端對比
以光為主體
抽象

如前文所述,如今「明暗對比」比較適合用來描述對比十分強烈的光影效果,這樣的效果遠超過一般用來呈現浮雕和物件形狀的光影。聚集光最適合用來製造極端對比,本書其他地方也有相關範例。在此我選擇了伊班農民在沙勞越叢林深處的長屋裡熟睡的照片當作範例,這張照片生動地體現了「明暗對比」這個詞在現代的含意,也就是使影像抽象化。明暗對比把景框劃分成一塊塊涇渭分明的明亮和黑暗區域,而這不一定與主體給人的感覺相符。因此在這個例子中,插圖比照片更容易理解,由高處窗戶射入的光線照亮農民的臉部、手中斗笠、大腿,以及一部分墊子。觀者必須花點時間才能辨識出照片內容,但拍攝角度也對這點有所影響。可能有人會覺得這張照片不夠清楚易懂,但我剛好特別喜歡這樣的神祕感。極端的明暗對比使照片具有某種延遲理解的概念。

這張照片是以底片拍攝,因此我必須在拍攝當下決定是否要消除暗部細節。我確實拍出了想要的效果:最亮的亮部稍微過曝,暗部則沒有細節,形成抽象效果。如果當時能以數位相機拍攝,就能等到處理檔案時再作選擇,我可以讓亮部細節更清晰可見,也可以保留暗部細節。事實上,也可以兩者兼顧。能夠做到這些事,會不會讓人想要把影像拍攝得更容易理解?對我而言不會。清楚易懂並不代表就是好照片,而且這張照片的重點在於影像中人所做的事。再者,坦白說,我很懷疑保留更多細節能否讓這張照片變得更有意思。我認為這樣的光影效果讓照片更為成功。

高處的單一窗戶

插圖並未表現照片的高對比,主體是工作歸來躺著睡覺的農民。這道光不具方向性,但明亮且帶有熱帶光的性質,使原本漆黑一片的木造長屋室內變成高對比場景。光只照到農民的上半身。

光和陰影的抽象區塊

乍看之下,明暗對比把影像劃分成一塊塊明亮和黑暗的區塊,這裡以象徵化的方式顯示。光線並未照亮主體的整體外形,使影像變得抽象。

聚集光 集中注意

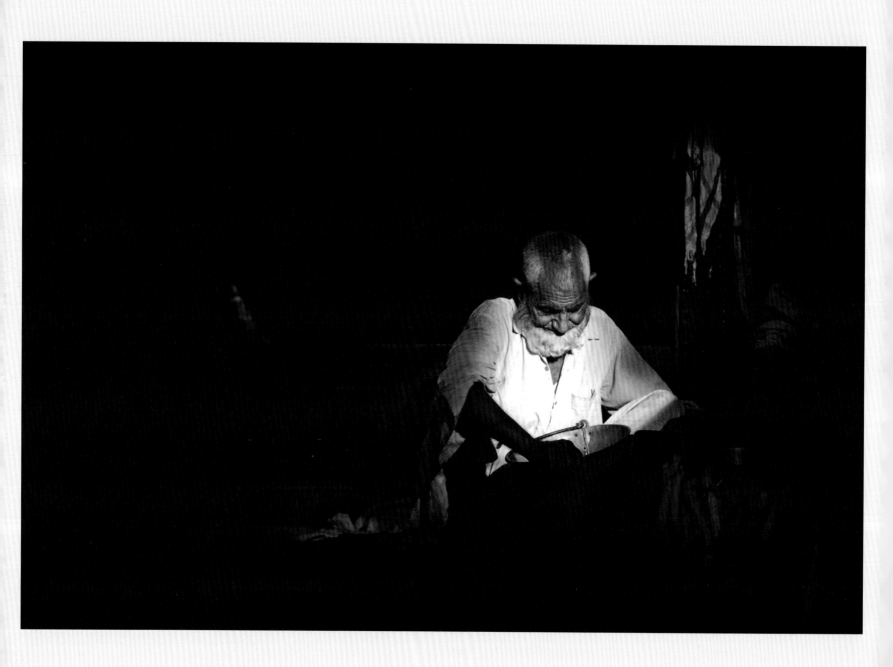

白沙瓦市集，巴基斯坦，1980 年

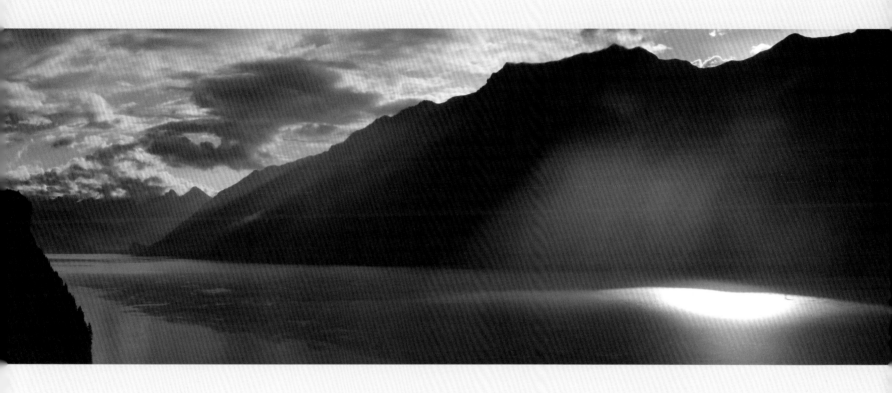

顧名思義，聚集光就是聚集成束的光線，光線可能來自劇場燈，也可能是天空。聚集光可照亮主體，同時把觀者的注意力集中在主體，排除其他事物。於是這就帶出一個問題：主體是什麼。攝影師當然有權決定影像中何者為主體，但聚集光擁有更強的決定權。觀者的目光會被聚集光吸引，如果光束正好籠罩某個清晰的物件，這個物件就會成為主體。這張小販的照片就是如此，這裡是巴基斯坦西北省白沙瓦市的舊市集，由屋頂裂縫射入的光束正好籠罩了小販。如果時間稍早或稍晚，光束照射在小販旁邊，就不會有這個精彩鏡頭，或說至少不會有約定俗成的精彩鏡頭。這是個絕佳的時機，甚至可說太過完美、太符合傳統定義的精準，以至於不容許攝影師有其他意見。儘管如此，偶然遇上聚集光時，攝影師還是很難抗拒。

一個夏日傍晚，強烈聚集光照射在瑞士布里恩茨湖上，但聚集光下沒有值得注意的事物，只有空曠的水面。不過這張照片仍然相當具吸引力，理由可能有二。這片聚集光的曝光量以及在景框中擺放的位置，都與一般影像中的主體處理方式相仿，只不過這個主體是一片亮光。採取這種處理方式時，最好讓主體過度曝光，使景框中的其他景物清晰可見。讓聚集光偏離中心，可與周圍陰暗的山峰形成平衡。

布里恩哲湖，伯恩高地，瑞士，2011 年

聚集光　點出活動

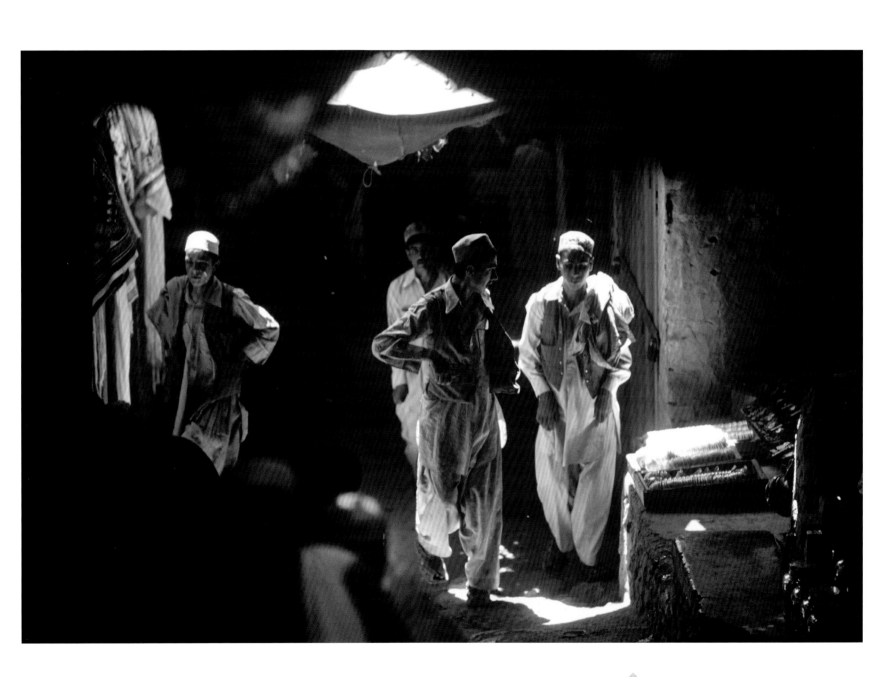

吳蘭的武器和藥品市場，巴基斯坦開伯爾山口，
1980 年

正在分揀馬鈴薯的西藏女性，四川道孚縣，
2009 年

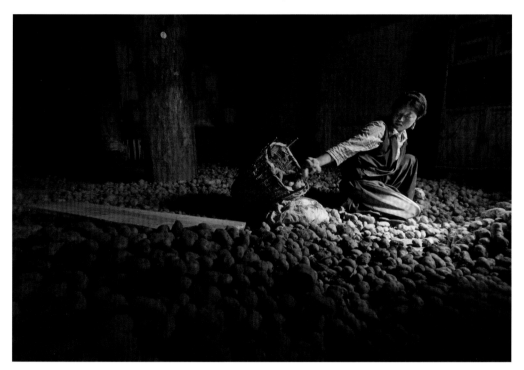

 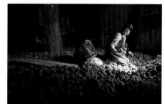

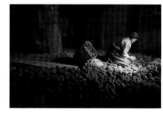 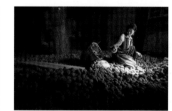

活動發生在景框內或穿越景框時，聚集光會變得更鮮活、效果更明顯。這類狀況讓攝影者覺得自己捕捉到某個瞬間，而不是前兩頁的靜態場景。對大多數觀者而言，攝影作品若捕捉到活動，尤其是精彩的瞬間，則更顯珍貴。捕捉活動的瞬間並永久保存不僅是攝影的專長，也是攝影獨有的絕活。如果說美麗的風景和精緻的靜物擁有討人喜愛的特質，則精彩瞬間也具有令人愉悅的獨特之處，尤其若有聚集光加以強調，這樣的特質會更加明顯。

精彩的瞬間必須具備哪些條件？活動包含手勢、姿勢、特定肢體方位、表情、正在觸摸或即將觸摸的物件、優雅和活動高潮等，除此之外還有許多可能的選項。最終影像精采與否，仍視攝影者所選擇的瞬間為何，以及這個瞬間是否符合或超出觀者心中的預期。當這個瞬間符合觀者預期，且攝影者在主體（假設是人物）穿越光束的那一刻按下快門，也會讓照片更顯特別。巴基斯坦市場照片中的精采瞬間完全不受攝影師掌控，因此要捕捉這類瞬間，必須運用預測和迅速反應等技巧，往往也必須有耐心（第一部曾經談過，等待也是一種技巧）。在左頁照片中，正午的太陽穿過防水布間的空隙照射下來，這類聚集光很適合用來評估曝光值。如果你用的是數位相機，可以趁不那麼有趣的人物穿越光束時試拍，確認快門速度和光圈是否正確。但這張照片是用底片相機

選擇最佳瞬間
拍攝這張照片時，我有充足的時間在不斷重複的動作中選擇最佳瞬間，最後我選擇了手臂伸直，馬鈴薯正要掉落的一瞬間。

拍攝的，因此絕對不能出錯。最後我採用的光圈快門組合與在充足陽光下拍攝時相同。正在分揀馬鈴薯的西藏女性不斷重複相同動作，也不排斥我在一旁拍攝，因此比較容易掌握。

點狀背光　黑暗中跳出的光亮

SPOT BACKLIGHT
Light Against Dark

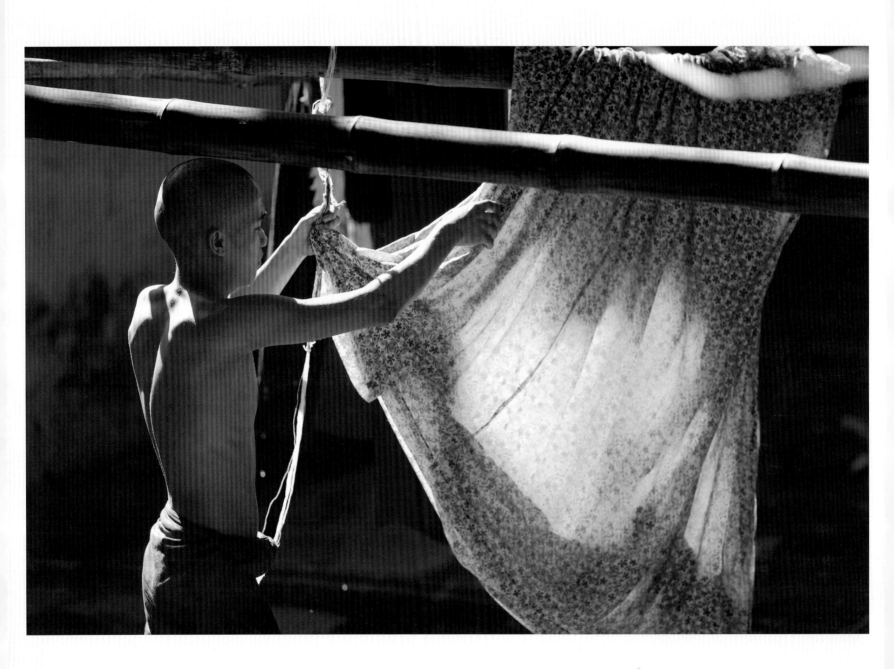

僧侶，曼哈岡達永僧院，緬甸阿馬拉布拉，
2008 年

我也可以把這種光稱為「逆聚集光」，因為就某種意義而言，這種光線狀況發生在我們正對聚集光的時候。點狀背光和一般聚集光的不同之處在於主體的特質，前者的主體受光線照射而透出光芒。要形成這樣的效果，拍攝對象必須具有一定的半透明感，甚至完全透明，例如輕薄的衣物或魚乾等。如果不具透明感，這樣的光線方向只會造就邊緣光或輪廓光。讓光線從後方照射主體是為了讓主體散發光芒，這在各種光線狀況中算是比較特別的。點狀背光就如同〈追逐〉這一部中絕大多數的光線，由於少見而顯得更具吸引力。

除了相機必須正對太陽，點狀背光還需要兩項條件才能成形。首先必須有黑暗的背景以構成強烈對比。其次是太陽必須位於景框以外，並且被其他物體遮擋。在攝影棚裡，我們稱這種狀況為受到「遮擋」（請參閱第230-231頁）。而這裡的「遮光板」（攝影棚通常用黑色的板子來阻擋光線，避免光線直接照射鏡頭）可能是大樓、樹木，或是任何夠高的物體。而且由於太陽周圍的天空也相當亮，所以當相機前方的大部分天空也被遮住時，整體效果會更強烈。你可以用自己或其他人的手或是厚紙板來遮擋漫射光，本書第三部也會介紹到這項輔助技巧。

掛在麻繩上風乾的魚，城邑里，南韓濟州島，1989 年

光線透過主體

這類光線有兩項要素，分別是主體後方的太陽光線被大樓等物體遮擋，以及主體為半透明，讓光得以穿透。

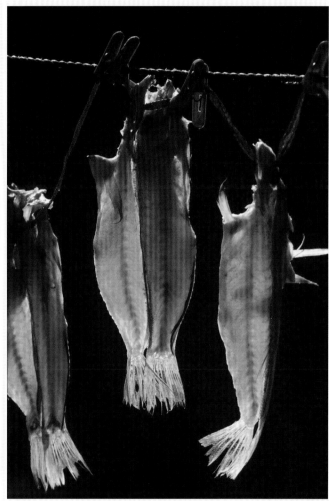

光柱　洞穴和大教堂

一道光束在大氣中畫出鮮明可見的軌跡，這
向來是最富戲劇張力的光線，從繪畫（例如
弗里德里希的作品）、電影到靜態影像作品
都看得到。這種獨特的光又稱為「上帝的手
指」，由其當光束穿透雲隙照射到地面時，
給人的感受更是強烈。這種光可以歸類到聚
集光，但具有更突出的圖像效果。這類光線
沒什麼微妙之處，但由於在戶外相當罕見，
室內也極少出現，因此顯得極富戲劇性。
這類光線的形成條件近似於一般的聚集光，
包括讓陽光穿過的缺口，以及混濁程度足以
使光束現形的大氣，若是在室內，還必須有
足夠的空間。光束之所以呈現柔和的白色，
是因為空氣中的微粒使光線散射。例如太陽
加熱地下洞穴中的池塘所產生的水氣（右頁
照片），龐大的教堂中也可能產生這種現象
（左頁照片），此時的水氣可能來自數以千
計的參觀訪客。

有光束卻沒有受照射的物件實在很可惜。這
光線如此特別，以至於往往給人刻意營造的
感覺，而且這感覺比第 136-137 頁〈聚集光：
集中注意〉中的狀況更為強烈。在墨西哥照
片中，不難看出光柱照射的地下池塘就是照
片焦點，尤其池塘呈現出飽滿的藍綠色，但
聖伯多祿大教堂中的光柱就需要其他物件
來襯托，我必須等待人物走進光柱。當時時
間相當早，教堂才剛剛開放，因此平常擠滿
景框的人群還沒出現，但我還是需要一些比
隨意漫步的遊客更有趣的人物。不久之後，
這幾位童軍和穿著僧帽斗篷的主教出現了。

聖伯多祿大教堂，梵諦岡，2009 年

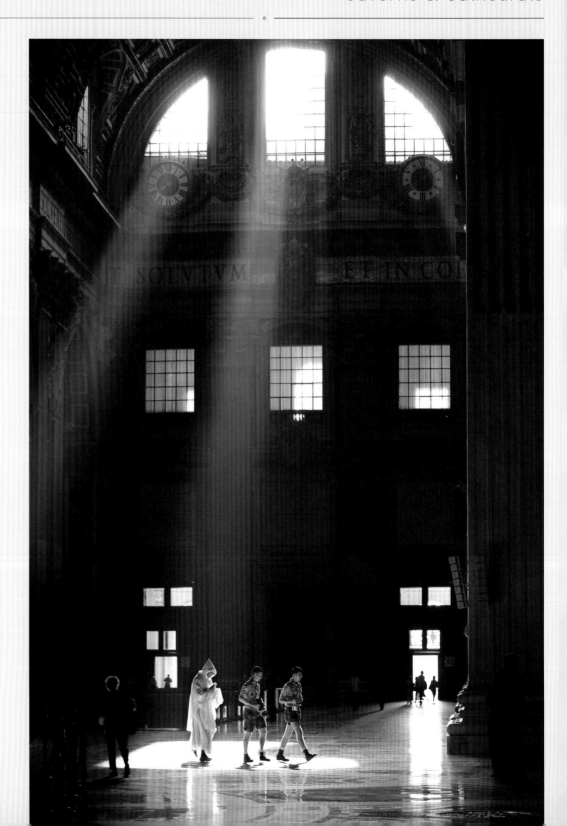

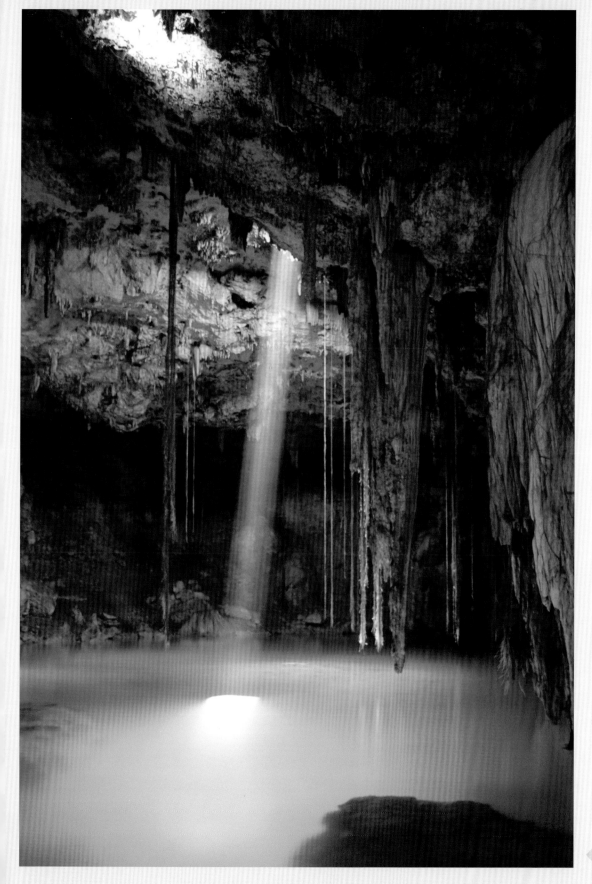

關鍵點

廣大的黑暗空間
大氣
光柱照射的主體

角度較高的太陽

光柱需要在高而廣闊的空間中才能呈現，因此一定出現在陽光照射角度較高的時候。

席諾普溶井，墨西哥猶加敦，1993 年

棒狀光　帶有形狀的聚集光

棒狀光有個特點是，大家比較常在攝影棚或電影布景等人為創造的情況下看到這種光。儘管如此，這類光線也並不常見，現在更是已經過時。當你看見演員處在略暗的環境中，一道柔和的棒狀光正好照亮雙眼，這種狀況稱為「帶狀眼神光」（eye bar），這是一種專為眼睛設計的打光（還有一種是眼神光，目的在於使瞳孔反射光芒）。初代《星艦迷航記》的影迷可能最熟悉這種光，庫克船長和其他角色的臉上就經常出現這樣的光。電影《銀翼殺手》裡的人造人也是如此。這類光的歷史可追溯到更早以前的好萊塢人像攝影打光，1930 年代的何寧根－徐納（George Hoyningen-Heune）和霍斯特（Horst P. Horst）等攝影師都曾經以多支燈具照射拍攝對象和周遭環境的不同部位。1940 和 1950 年代的黑色電影也經常運用棒狀光，為通常相當暗的場景增添戲劇性。

毫不意外地，這種效果在現實世界中更加少見，但只要有明亮的陽光和矩形空隙，在特定的時段下就可形成這類光線。棒狀光的效果只在照亮相當窄的範圍時才會顯現，因此半開的門、受到太陽以銳角照射的窗戶，或者百葉窗都可形成（黑色電影中就常出現百葉窗）。事實上，這類牆面的開口通常最容易造成棒狀光。因為這些開口大多是垂直的，只要天氣晴朗，太陽位置很低時便可形成棒狀光。但也因為如此，棒狀光移動的速

毗濕奴的信徒，賈格納寺，加爾各答，1984 年

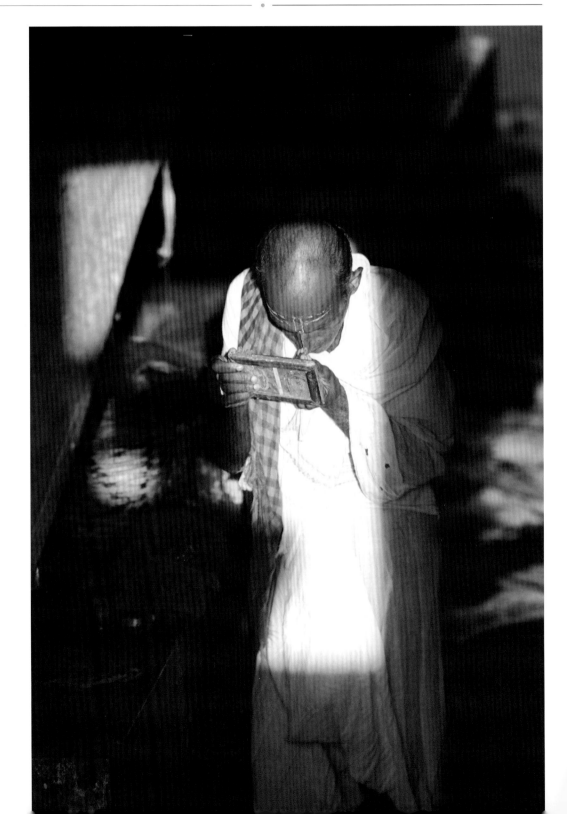

度非常快，只要你了解太陽、空隙和棒狀光的相對位置就不難理解這點。

在攝影中，有形狀的聚集光通常無法預測，因此我把這類光線放在〈追逐〉，但如果天氣維持數日的晴朗，攝影者當然就能夠預見這類光線。假使你看到這類光線的時機稍晚了一些，照射位置已經從你想拍攝的主體上移開，那也無所謂，明天同一時間，同樣的光線應該也會出現在同一位置。我為了某本書籍的製作而每天在吳哥窟（右圖）拍攝時，狀況正是如此。當時是十二月，所以天空萬里無雲，我勘查出每個時段最合適的拍攝地點，記在心中，這是這類拍攝工作的常見作法。有些淺浮雕受斜射光照射的時間只有幾分鐘（請參閱第 42-43 頁），有些淺浮雕則可沉浸在地面反射光中長達一兩個小時之久（請參閱第 188-189 頁）。每座寺廟的拍攝時間表逐漸變得完整，一星期後就跟瑞士鐵路一樣井井有條。後來我發現了右邊照片中的這個畫面，這畫面同時呈現出寺廟的兩項特徵，分別是吳哥窟最著名的飛天仙女和這片十二世紀建築的石雕窗欄，令我十分中意。就某方面而言，這類光是第 150-151 頁〈陰影投射光：投射形狀〉的反轉版本。我看到這些棒狀光時已經太晚，於是我調整了時間表，隔日再來拍攝這個畫面。

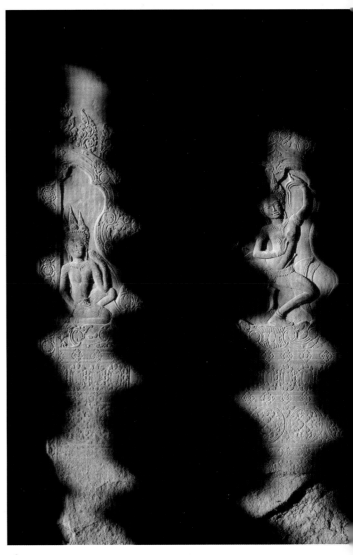

有欄干的窗戶
外形模仿早期木質欄干，以車床加工製成的石欄干，這是古代高棉寺廟的特色，也決定了棒狀光的形狀。

棒狀光
棒狀光的形成條件包括太陽位置較低、空氣澄澈且陽光未受過濾，以及帶有明確形狀而且內部黑暗的開口，視點也不能是藉由開口從外而內觀察場景。

飛天仙女，吳哥窟，1989 年

圖案光　樹葉

我們在第 48-49 頁曾經探討過一種頗富熱帶風情的光影效果，那就是正午陽光穿透樹蔭，形成鮮明的斑駁圖案。當太陽位置降低許多，在室內也可能出現令人印象深刻的圖案光。圖案光成形與否，取決於窗外是否有樹木或灌木叢，時間也是重要因素，不過只要能夠成形，通常都相當集中而顯著。這類光線照射在室內場景的效果比室外更好，因為窗戶可以收束光線。

照片中的場景是一位中國藝術家的居家陳設，清晨的陽光被窗外的枝葉遮擋住大半，成為影像中的主角。事實上，這是以光為主體的典型範例。圖案光在影像中與繪畫和沙發椅占有同等重要的地位。讀者可以比較一下稍早光線較柔和時所拍攝的照片（參見次頁），我為一本書籍拍攝了這些照片，而次頁照片最後獲選為書籍封面。也許你會偏好其中一張，不過這兩者並沒有優劣之分。兩張照片我都覺得很棒，只是欣賞的角度不同。一張適合當成清爽簡潔的封面，有充足的空間可以放置文字，另一張則是氣氛十足。

藝術家邵帆的作品，北京，2007 年

斑駁光
為主體增添趣味
局部對比

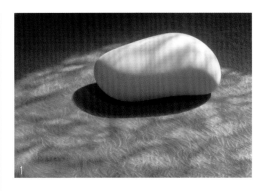

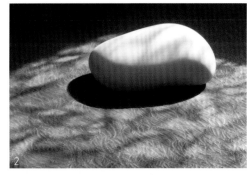

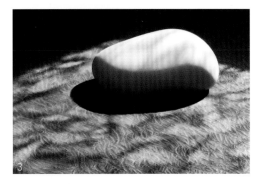

控制圖案的明顯程度

以數位方式處理影像時，這類覆蓋主體圖案擁有相當多的操作空間。這四張陰影從微弱到強烈的照片都是操作 Adobe Camera Raw 軟體所獲得的成果，方法如下：

1 使用「最低對比」設定值，「亮部」略微降低，「暗部」提高。

2 使用「預設」設定值，但同時也使用「預設」設定值，與其他照片一起轉換為黑白。

3 使用「最高對比」設定值，「黑色」略微提高，以避免出現限幅現象。

4 和高對比版本相同，把「清晰度」提高到+50，「黑色」略微提高，以避免出現限幅現象。

在柔和光下

相同場景拍攝的另一張照片，沒有直射的陽光。這張照片比較簡潔，比另一張相片更適合當成封面。

圖案光　窗戶和百葉窗

窗戶本身也能形成光影圖案，圖案有趣或吸引人的程度則取決於窗戶款式（如百葉窗）、窗櫺和窗玻璃等，但光線在一天中的哪個時段形成往往影響更大。左頁照片是震顫派風格的橢圓形木盒，拍攝地點是美國麻州的漢考克震顫派村莊。後方櫃子上的特殊花紋是陽光透過十九世紀初製造的窗玻璃所投射出的流動圖案。由於太陽不斷移動，這類光線相當短暫，因此可為靜物細節增添時間感。這種感覺在均勻的光線下會很討喜，但稱不上有趣。

還有一種光影效果也具備這樣的特質，但外觀相當不同。右頁最右圖是在蘇州一處著名園林中拍攝，牆面上可見斑斑光點。明清庭園運用空間設計技巧讓訪客沿著小徑和走廊行進，走過涼亭和房間，提供複雜、變化不斷的體驗。有些窗戶為借景設計，有些則展現複雜的花樣。清晨和傍晚太陽位置較低時，花樣複雜的窗戶會在鄰近牆面投射出圖案，這類效果當然是刻意營造的。在亮度較低的落日照射下，圖案會變得不像光，反而更像色塊。

窗戶旁的震顫教派木盒，漢考克震顫派村莊，麻州，1985 年

流動的光
靜物細節
由陰影形成的光

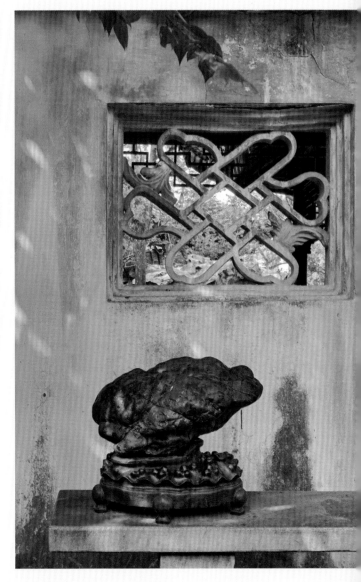

稍早和稍晚

窗戶光能夠照射在牆上，通常表示太陽位置較低，因此圖案移動得相當快。這兩張照片的拍攝時間分別比左頁照片稍早和稍晚，說明了拍攝時機對這張照片的影響程度。

文人石，蘇州拙政園，2010 年

投影光　投射而成的形狀

前文介紹的圖案光是光線穿過窗戶或樹枝等物體所形成的光斑，這樣的狀況可以解釋為光線投射在物體表面，受陰影包圍成封閉圖案。而光與影的角色可以輕易地互換，變成陰影投射在物體表面，受光包圍。假使陰影清晰，又像剪影一樣可以看出來是什麼東西，就可稱為投影光。投影光和圖案光同樣為陽光和陰影投射在同一物體表面所造成的結果，我們卻會以截然不同的方式觀看前者，把光中的陰影看作人或物的輪廓。這是光線勾勒的陰影，而不是陰影圍成的光，因此投射陰影的物件變得相當重要。這類陰影投射效果往往能造就成功的影像，非常值得嘗試。要拍攝投影光，你只需要角度適中的明亮陽光、充當投影幕的平坦表面，以及輪廓易於辨識的主體。此外，有時可讓陰影代替投影物體，在影像中擔任要角，將原本可能充滿匠氣的影像轉變為揮灑想像力的舞台。左頁這張爪哇皮影戲師削薄皮革的照片正是如此。這張照片從另一面拍攝的效果當然很好，但從這面拍攝顯得更有趣，因為這個角度可把皮革和削薄皮革的人合成同一道平面。

次頁羅馬聖伯多祿大教堂中指向前方的手指照片（米開朗基羅著名的《上帝的手指》壁畫在西斯汀大教堂，距離此處不遠）也來自類似的構想。相機角度和框景都很重要。手臂和手的陰影必須盡可能填滿視框，但我也希望讓一點點大理石手部入鏡，後者一定要在畫面中，不過必須讓觀看者先看到陰影，才看到手。這片陰影也移動得非常快，我們第一次看到時，陰影已經快要消失，所以我在隔日同一時間再次造訪。

光線勾勒的陰影
以陰影為主體
規畫

為製作皮影戲偶削薄水牛皮，日惹，1985 年

雕像，聖伯多祿大教堂，梵諦岡，2009 年

短暫的陰影

第一張和第四張照片的拍攝時間只差 4 分鐘，窗框的影子拉得很長，因此在牆上移動得相當快。

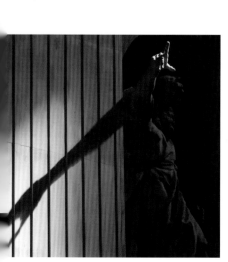
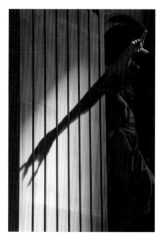
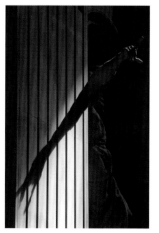
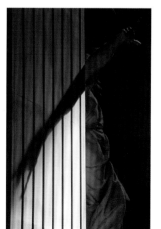

風暴光　短暫的聚集光

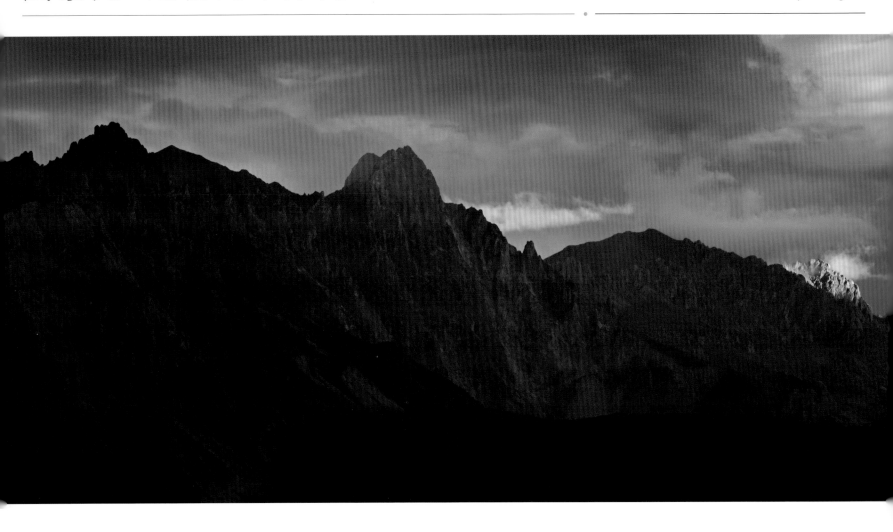

在暴風雨（或是天氣格外沉重陰鬱的日子）期間短暫閃現的各種光線中，這種光是最美的。從暴風系統和雷雨雲的特性看來，這類突發狀況幾乎不可能事先預測，因此可說是攝影者必須採取「追逐」策略的典型光線。這類光線能夠逆轉幾乎不具拍攝價值的場景，將之變為焦點明確、具戲劇性、對比又強烈的影像。要捕捉這類影像，你唯一能做的事前規畫就是準備好隨時動手拍攝，同時培養信心，相信自己能夠掌握小塊明亮主體

出現在大片黑暗背景前的棘手曝光狀況。

這類光線出現時有點像電燈突然點亮的情景。當風暴雲像本跨頁兩張主要照片中那樣陰鬱沉重時，最多只會出現極小的縫隙，並因此形成聚集光效果，僅照亮一小片場景。拍攝時不但容易曝光過度，而且後果相當嚴重。雖然拍攝風景時使用連續拍攝功能顯得太過輕忽草率，但如果對曝光沒有把握，包圍曝光還是比拍壞來得好。我拍攝次頁的

易普威治濕地照片時無法使用包圍曝光，因為當時我是用 4×5 大型相機和捲裝底片拍攝，過程十分緩慢。當時的時間只允許我拍三張。拍攝時機十分短暫也是風暴光的問題之一。雲總是太厚又移動得太快，只短暫地露出縫隙，長則數分鐘，短則數秒鐘。這通常表示我們必須快速移動，尋找視野良好的視點位置。以西藏照片為例，我們必須開車快速移動再奔跑到取景點，以爭取空曠的前景。

業拉山口,西藏東部,2009 年

風暴光結束

風暴光出現前後的傍晚光線,與風暴光差異極大——前者甚至不值得攝影者按下快門。

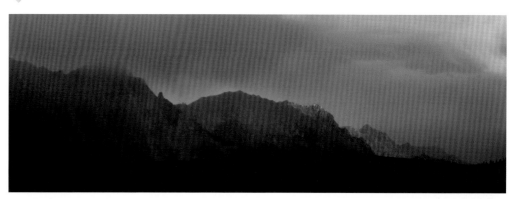

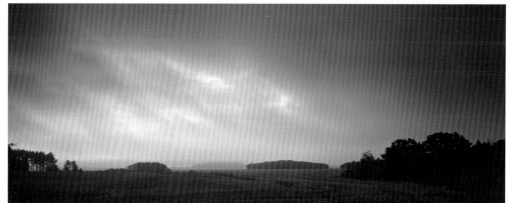

一小時前

與下圖相同的場景,但拍攝時間稍早。

易普威治濕地,麻州,1987 年

請注意聚集光相當亮,如果以這光線為曝光基準,將使前景暗部接近全黑。

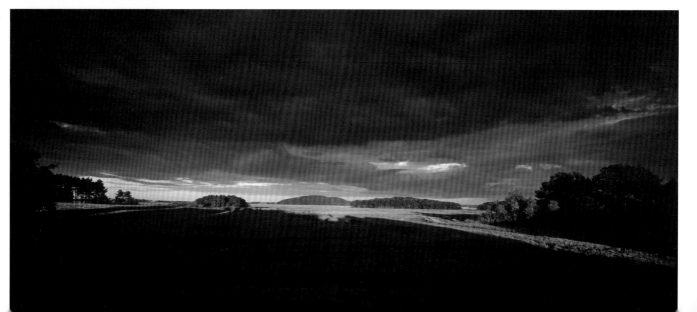

風暴光　乍現在地平線上

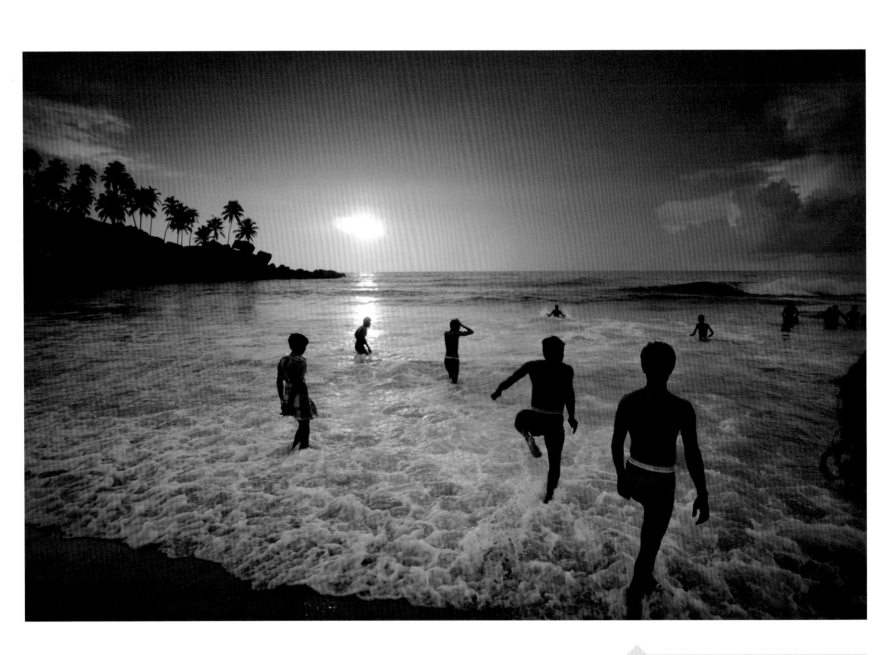

沐浴者，科瓦蘭海灘，印度喀拉拉邦，1985 年

關鍵點

正對光線拍攝
高對比
機會

這類光很類似前面介紹的風暴光，但正好位於地平線上方，正對光線拍攝時效果通常最好，因為這類光線大多不那麼強烈，不會將景物照射得極度明亮。風暴中的聚集光通常規模不大且相當短暫，原因在於風暴活動使雲層變得濃密，移動速度又快，因此雲間只會短暫出現微小的際縫，這點其實與其他風暴光相同。此外，雲層的水平分布狀況通常比垂直分布狀況濃密得多。風暴光的吸引力來自黑暗與光明間的對比，看起來就像是跳出了整體場景。本跨頁的兩張照片正好拍攝於白日的開始和結束。印度喀拉拉邦的沐浴者（左頁）是日落，康瓦爾（右頁）則是日出。兩張照片的關鍵都在於耐心等待，但不預期特殊狀況發生。風暴光乍見在地平線上的情形相當罕見，除非你正好站在適當的位置，否則無法捕捉。假使沒有特殊狀況，雲層也毫無動靜，自然拍不成任何照片。

喀拉拉這張照片拍攝於雨季，因此光線狀況自然無法預期，但總之我得完成照片中的拍攝主題。這些人在濃厚的雲層和陣雨中興高采烈地沐浴，這景象看起來有點不大尋常。他們並不是因為看到太陽才衝進海裡。多茲馬利池是亞瑟王傳說中王者之劍首次現身以及最後回歸的地方。這張照片是為了亞瑟王傳說的專題故事而拍攝，但拍攝這張照片的前一天氣候不佳，我本來打算放棄，另外安排其他時間來拍。問題在於，場景在陰雨天中顯得淒冷又平淡無趣，但這次拍攝工作的要求是照片中必須有些精彩的景象。隔日黎明我回來此地拍攝，準備等待一陣子後便

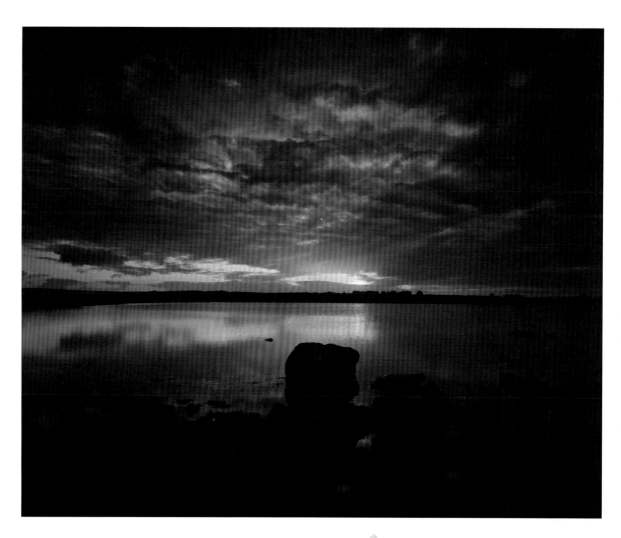

多茲馬利池，博德明沼，康瓦爾，1991 年

離開。但那道光突然出現，維持了十分鐘左右，使一切變得不同。有這樣的際遇當然很幸運，但你也必須把握你的好運。

風暴光　由雲帶下方透出

巴列姆山谷，巴布亞，2000 年

這類風暴光出現在清晨或傍晚，既特別又富戲劇性。當較為濃密或活動劇烈的雲帶出現在天空的中等高度，而且未覆蓋住地平線時，陽光便能從雲層與地面的縫隙間透出，這時就容易出現這種光線。而這樣的雲相主要來自鋒面系統帶來的影響。冷鋒形成的雲帶往往邊緣較為清晰。這類光線有時也會出現在山中，就像這張照片。山裡的天氣比較複雜，也更難預測，當太陽升起，開始在山谷裡形成上升的暖氣流時，天氣通常會變化得很快。這張照片的拍攝地點是巴布亞的中央高地，地形十分崎嶇。這類光線狀況共同的樣貌是天邊出現一隙狹窄的陽光，地面若為山脈或山丘地形，效果會更加強烈，因為雲層與地面的縫隙會變得更窄，而且山會在地景上投射出大片陰影。

當時我坐在小型直昇機上拍攝，享有高度上的優勢（略和太陽位置等高），但其實站在下方的山脊也能拍出很棒的照片。

這類影像很適合從高處拍攝，因為有些光影效果從上方俯瞰最有味道。尤其景框下方若有幾片稀疏的雲，會被接近水平方向的光線照得閃閃發亮，與背景的陰影處山坡形成強烈對比，因而特別顯眼。從較高的視點位置拍攝還有另一種效果，就是能夠捕捉天空在河流、湖或池塘等水面的明亮倒影。事實上，閃閃發光的雲和水面倒影這兩種效果都帶來飽滿的局部對比，這是這類光線最吸引人的特色。

巴列姆山谷，巴布亞，2000 年

水平帶
厚厚的雲帶和山丘間有一道細縫，讓陽光穿過，照亮水平面上的景物。

風暴光 以烏雲為背景

有一種光線狀況總是能夠引起注目,而且值得好好把握,那就是陽光和烏雲同時出現的時候。在夏天,尤其是熱帶地區,下午可能會下起雷陣雨,這視當地情況而定。雷陣雨之所以在下午發生,是因為陸地受陽光照射而升溫並加熱空氣的過程需要一些時間,上升的熱空氣若帶有水氣則會發展成高層雲,再演變成暴風雨。一般說來,雷陣雨只需要半小時左右就能形成,所以我們可以觀察到形成過程,同時預作準備。某些鋒面(例如在不列顛群島常見的那種)通過也可能使陽光和烏雲同時出現。時機非常重要,這類光線最常出現在鋒面接近或離開的時候,而這時場景的戲劇張力便來自明亮的主體和黑暗的背景,因此烏雲越黑越好,強烈雷陣雨則向來能提供最為壯觀的畫面。

攝影者事前必須做點規劃,才能善加發揮這類光線的特質,因為要找到好的相機位置,才能把側面或正面受光的主體拍得清楚,並巧妙地以天空最陰暗的部分作背景來襯托主體。這樣的組合當然不保證一定能拍出好照片,要在烏雲發展的這短暫時間內找到適當的視點位置,狀況有點類似拍攝彩虹時得要找個好位置來安排畫面(參見第 162-163 頁)。降低相機位置是個好選擇,因為以天空為主要背景時,這類光線的效果最強烈。此外還有一項實用的技巧,就是使用焦距較長的鏡頭拍攝,你可以把取景範圍集中在一小塊天空,這麼一來更容易框選最陰暗的雲。右頁的鵜鶘飛行照片就是這樣拍成的,

尤加利樹,大薩瓦納,哥倫比亞,2009 年

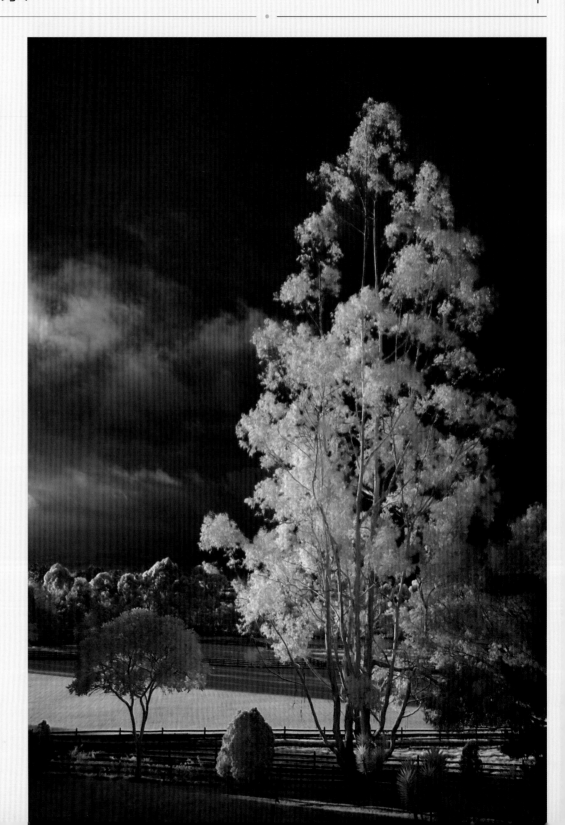

這張照片拍攝於坦尚尼亞的曼雅拉湖，那裡擁有數量相當龐大的鵜鶘，因此頗有機會拍到牠們飛過頭頂的影像。我所使用的鏡頭焦距長達 600mm，只要稍微擺動相機，就能任意選擇要框選場景中的哪個部分，因此能夠捕捉到這兩隻鳥飛越黑暗雷雨雲前方的畫面。尤加利樹照片的對比相當特別，主要原因是我將相機的感光元件改裝成紅外線拍攝專用。樹葉在紅外線拍攝下會顯得格外明亮（健康樹葉中的葉綠素非常能夠反射紅外線），而且我以黑白方式處理影像，充分表現對比。

高對比照明的舞台布景
這是典型的環境配置，包括來自側面的低角度陽光（本頁兩張照片都以午後雷雨雲為背景）以及遠處仍在活動的風暴。

鵜鶘，曼雅拉湖，坦尚尼亞，1982 年

風暴光　夜間的城市

夜晚的城市能夠為風暴帶來獨特且往往強烈的環境背景。大城市的夜間照明日漸明亮（參見第 118-119 頁），從後方照亮雨、雪或盤旋的霾，常能造就輕盈飄逸甚至帶有神祕感的光線效果。這類光線就如同下文即將介紹的霾、靄和霧等各種大氣現象，要拍出應有的風貌，關鍵在於掌握景深和距離，拍攝者必須考量燈火通明的大樓與相機的距離，還有風暴的濃密程度。另外一項重要因素是大樓的照明方式，市區的大型建築物在夜裡可能點亮外牆的泛光燈和內部照明。高樓特別值得拍攝，因為這類建築物很可能變成像風暴中的孤島。本頁兩張主要照片中的大樓都相當高，而且比較孤立。左頁是紐約曼哈頓區的伍爾沃斯大樓，建造於 1913 年，是此地歷史最悠久的摩天大樓。另一棟是中國上海的金茂大廈，樓高 88 層，曾經是世界第五高的大樓，2007 年被旁邊的上海世界貿易中心超越，這張照片就是從上海國際貿易中心向下拍攝。兩棟大樓的樓頂都以泛光燈照明，在盤桓流動的天氣環境中，更像是發光的孤島。這類高度的大樓能夠阻擋和轉移風向，加快週遭環境的變化速度，使風暴更難以預測。原本受朦朧亮光籠罩的大樓很可能在數秒之間突然變成某部分清晰可見。一般說來，當照明足以讓人看出大樓樣貌，但也仍有朦朧光線環繞的時候，視覺效果最佳。

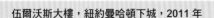

伍爾沃斯大樓，紐約曼哈頓下城，2011 年

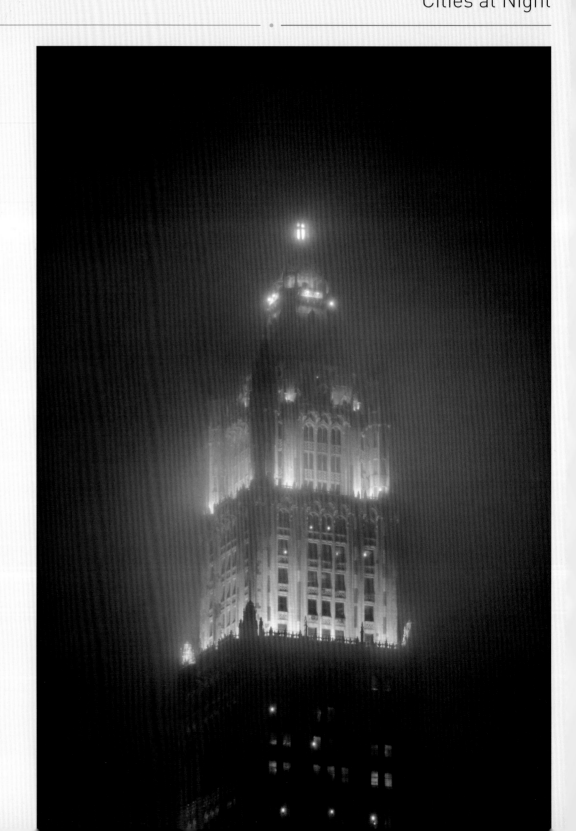

發光的孤島
不斷變化的雲
朦朧亮光

瞬息萬變的天氣

與下午拍攝的照片對照，大樓的夜景在短短四分鐘內就展現出數種不同樣貌。

從高處拍攝的金茂大樓，上海浦東，2010 年

風暴後方的光線

風暴的所有元素包括低層的雲和雨、雪等，都帶有從內部被點亮的視覺效果。

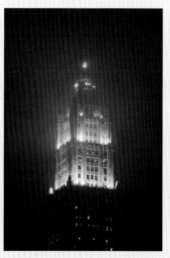
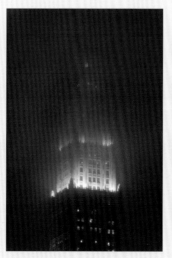
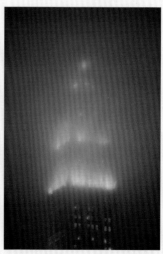
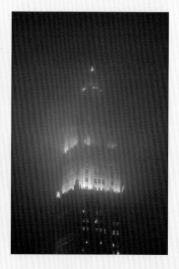

雨中光　雕塑公園裡的陣雨

RAIN LIGHT
Shower in a Sculpture Park

前面花了不少篇幅讚頌壞天氣和雨中拍攝，但接下來我所要介紹的，才是最受歡迎的雨中「追逐」光。我在〈潮濕的灰色光：雨中〉（第 22-23 頁）曾經提過，除非雨下得非常大，否則照片裡通常不容易看見明顯的雨滴。這點在灰色光和低對比場景中實屬正常，然而，降雨和陽光同時出現的狀況則罕見得多，光線自然也十分不同。

雨中光（這是我自己的命名）指的不是下雨時的光線（下雨時的光線在第一部 22-23 頁已經介紹過），而是在大雨中突然出現的陽光。正對雨中光拍攝最能表現其特色，而拍攝的三項要素：捕捉瞬間（這種光通常十分短暫）、巧妙框取有趣主體，以及相機正對光線，是這類照片顯得稀少而特別的主因。雨中光屬於風暴光，只是環境中的活動比較劇烈。而大雨中突然出現的光線當然無法預測，因此拍攝時有相當大程度受機會影響，通常我們只能期望眼前正好有不錯的景物，讓我們拍到好看的相片。這張在英格蘭南部羅希園（Roche Court）雕塑公園拍攝的照片就是如此。我並不是因為反應迅速才拍到這張照片，而是當時正好就在照片中的地點拍攝，而且我把相機架上腳架以後，就往別處尋找新的拍攝地點去了。是我的助理用電話把我叫回來的！這類光線狀況沒有特別的曝光問題。

假使雨和陽光同時出現，但就你的位置看來，兩者位於相反方向時，通常你有機會看到彩虹。而在雕塑公園照片中，由於後方有一座樹木茂密的山丘，所以看不到。但如果在開闊的地方，當你同時看到雨和陽光時，請記得務必環顧四周。彩虹出現的位置與觀看者（也就是你）所在的位置有關，當你移動時彩虹也會跟著動。因此，如果你的動作夠快，只要改變相機位置，就能同時改變彩虹在地景上的位置。彩虹和第 158-159 頁的鵜鶘和尤加利樹一樣，在深色背景前最顯眼，色彩也最繽紛，別忘了研究一下是否能用最陰暗的雲來襯托。

羅希園雕塑公園，英國威爾特郡，2012 年

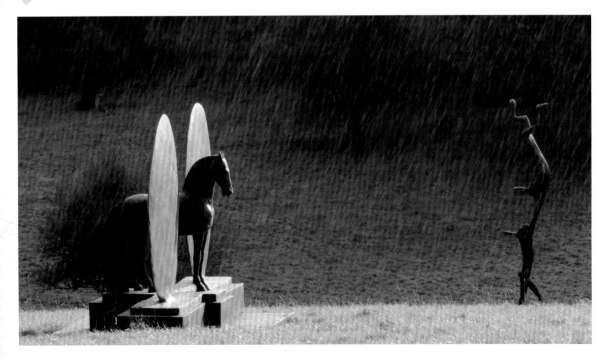

陽光穿透降雨

這類光與其他風暴光相同，在包含兩種天氣狀況的場景中出現，而且正對光線拍攝時最具特色。

關鍵點

雨加上太陽
快門速度
以黑暗襯托彩色

瀑布和彩虹，瑞士伯恩高地，2011 年

焦散 燒灼圖案

CAUSTICS
Burning Patterns

水瓶和鞋子，2010 年

有一種特別的光線匯聚現象，來自反射或折射作用，匯聚而成的光帶往往形狀彎曲、帶有尖端，並呈現特殊的色彩。這種現象雖然不是隨處可見，但也不難看到，而且能為場景添加頗具吸引力的光線變化，因此頗值得留意。最常的例子是明亮的陽光穿過玻璃杯，照射在白色桌布上，另一種則是光線穿透游泳池等清澈水面，因水面波動而投射出彎彎曲曲的網狀圖案。這類由彎曲光帶交會形成明亮、複雜圖案的現象稱為「焦散」，這個詞源自希臘文，原意是「燒灼」，因為這類像是透過放大鏡折射而產生的高度匯聚光線，也具有燒灼物體的能力。有件事或許令人意外，那就是彩虹其實也是常見的焦

散現象。彩虹之所以呈現弧形，且不同波長（即色彩）的半徑略有差異，正是因為焦散的原理。

焦散的形成條件包括：點狀光源（就這一點而言，太陽是最佳光源）、折射光線的透明物質（玻璃、透鏡或水），以及呈現焦散圖案的鄰近平面。雖然這些現象都可透過光學定律解釋，但因為結果取決於玻璃或水的狀況，所以實際上很難預測投射出的圖案樣貌。最後，攝影者往往只能把握機會多加嘗試，移動折射物來調整焦散情形，或許會產生更好看的圖案。

儘管如此，在這類可能產生高亮度尖角和彎曲光帶的光線狀況中，你通常會有時間使用包圍曝光。折射光投射在表面的方式以及投射表面的性質等等，都使曝光變得難以預測，因此採用多種曝光值拍攝，待處理檔案時再做選擇，是個不錯的方法。大多數人不希望出現的色邊和高光溢散等現象，在這類照片中反而成了特色，從飯店信紙浮雕的微距照片可以看出這一點。此外，色彩在曝光略微不足時看起來會比曝光過度時更飽和。

彎曲和尖角的光帶

圖中是典型的投射光圖案，曲線交會處形成灼熱的亮部，因此這種現象的英文名稱中有「燒灼」之意。

刻意造成的焦散光線效果

在歷史悠久的瑞士大飯店拍攝時，我拍了飯店信紙的浮雕信頭。我用一杯水帶來色邊聚集光，為照片增添趣味。

太陽星芒　讓太陽入鏡並加以控制

塞德柏教會和花朵，昆布利亞，2011 年

HDR 拍攝連續相片

以自動控制曝光拍攝的一系列影像，前後間隔 1 格光圈。

魚與熊掌不可兼得

這是系列影像中的兩幅。一幅的快門速度是 1/30 秒，以花為曝光基準（下圖）。另一幅是 1/500 秒，以太陽星芒為曝光基準（上圖）。兩者的曝光差距相當大，唯一的解決方法是曝光混合。

夫朗和斐繞射

以電腦模擬出造成太陽星芒的四道和五道繞射圖形。大多數鏡頭都擁有多片光圈葉片，形成多狹縫繞射。光圈縮到最小時，圖形會偏離圓形，而比較接近多角形。

我們無法用肉眼看見太陽星芒（而且直視太陽本來就很傷眼睛），但在照片中看見時卻絲毫不覺得陌生，甚至認為這是自然現象，而且大多數人都很喜歡這種效果。「太陽星芒」指的是照片中太陽放射出像是星星的光芒，不過這種現象實際上是鏡頭中的繞射效應造成的。的確，星芒來自人為造成的繞射效應，因此嚴格說來與拍攝主體無關，而且原本不應該出現。不過，在不需要太多人為操作的情況下，有時我也滿喜歡影像中出現星芒。運用太陽星芒是一種相當細緻的拍攝手法，除了讓太陽入鏡，還必須加以控制，使太陽不至於蓋過其他景物。

這種現象的科學解釋如下：太陽星芒是一種夫朗和斐繞射。這種繞射是光線由點光源照射到尖銳邊緣，形成垂直於邊緣的特殊散射。而垂直角度正是這種現象的關鍵所在，如果太陽影像周圍有數個距離相當接近的直線邊緣，繞射條紋就會呈放射狀。從右頁上方插圖可以看出，鏡頭光圈葉片便發揮了這些直線邊緣的作用。此外，當葉片邊緣非常接近太陽影像時，這種效果會更加明顯。首先，最重要的條件是點光源、很小的光圈、用以襯托發散光束的黑暗環境，以及短焦距鏡頭，讓太陽在視框中顯得較小。

我常運用太陽星芒來解決某些曝光難題，其中之一是拍攝部分位於光源前方的主體時，至少讓主體一部分清晰可見且保有細節。

鉗嘴鸛，泰國中部，1981 年

正對太陽拍攝時，要把太陽拍得清楚並不容易，但有兩種方法可以協助你做到這點。第一種是用樹枝、樹葉或大樓等物件邊緣遮擋部分太陽。這種方法可以縮小影像中的太陽，甚至到接近點狀的程度，次二頁將提供這種方法的範例。第二種是使用 HDR，可以和第一種方法並用。本書第三部〈輔助〉會詳細介紹 HDR 的應用方式，這裡只是牛刀小試。左頁照片的拍攝地點是英格蘭北部塞德柏一處教會庭院，促使我按下快門的是春天綻放的花朵。拍攝一幅影像無法完整捕捉花朵細緻的粉紅色和明亮的太陽星芒，

因此我一口氣拍了九幅曝光值各相差 1 格的影像（其實有點小題大作，但這樣比較保險），再合併成一張 HDR 照片。細心混合曝光，並努力追求貼近自然風貌，便能兼顧場景各部分的曝光值要求。提供多種色調對應結果的處理方式是造就最終影像的關鍵。

太陽星芒　塔馬爾巴斯山上的午後

SUNSTARS
An Afternoon on Mount Tam

塔馬爾巴斯山，2011 年 10 月

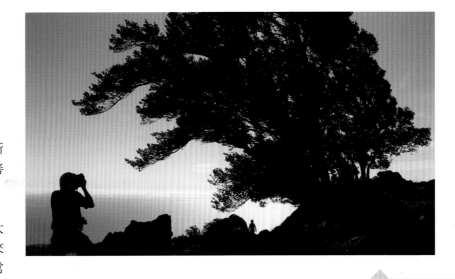

我從舊金山開車一小段時間到塔馬爾巴斯山，在接近傍晚的午後遠眺太平洋。為了善用當時的清澈光線，我需要一個主體襯托，最後我找到這棵漂亮的樹。這棵樹相當暗，而且姿態優美，讓我想到十七世紀風景畫大師洛蘭畫中的樹。眼前這棵樹在逆光下看來既濃密又輪廓分明，也十分結實。洛蘭通常以正對光線的角度描繪場景，第 58-59 頁〈遮蔽光：看向遠方〉曾經介紹過採用這種構圖的方法和原因。考量到這一點，我決定以剪影方式拍攝，盡可能妥善處理海面的亮部。這點沒有問題，但當我四處移動，試著找出最好的短焦距和視點位置組合時，我注意到太陽從樹叢縫隙中射出的點點光芒。太陽星芒是把濃密剪影變得生動的好方法，而當時所有條件一應俱全：明亮的太陽、廣角鏡頭，以及簡單控制太陽在照片中的大小和亮度的方法。

我只需要找到適當位置，讓枝葉遮蓋部分太陽。在廣角鏡頭（當時我使用 14mm 鏡頭，光圈值為 f/22）所捕捉的影像中，太陽看起來不像圓盤而像個小點，完全符合我的構想。太陽在景框中越小，星芒越明顯。這點為什麼這麼重要？因為從前兩頁的教會庭院照片可以得知，太陽星芒的適當曝光值通常比場景本身低了不少。在塔馬爾巴斯山上，雖然我想捕捉剪影，但也要考慮場景其他部分，尤其是下方的褐色草地。草地至少必須維持一般色調，不能拍得太暗，才能清楚看見草地上走向我的人物身影。

像這樣略微遮蓋太陽，可以降低亮度，讓星芒更明顯。而且太陽周圍較暗，通常會使色調偏暖，色彩更飽和。亮度提高時，色彩則通常會變淡。運用這類技巧時必須記住一件事，就是要特別注意自己的位置，在這麼遠的距離使用這麼廣的鏡頭拍攝時，位置只要有一點點誤差，太陽星芒可能就會完全消失。當時有少許微風，而且風向在一秒鐘內就改變數次，因此我拍了好多幅才成功。

拍攝時
微風使枝葉不斷晃動，因此我也跟著移動，拍了好多幅（應該超過 60 幅）才成功。

以不同遮蔽方式調整太陽大小
樹葉只要輕微晃動，就會影響太陽星芒。為了增加最終影像的選擇，以及確保拍到成功影像，我拍了許多幅影像。

FLARED LIGHT
Expressive Faults

耀光 富表現力的缺陷

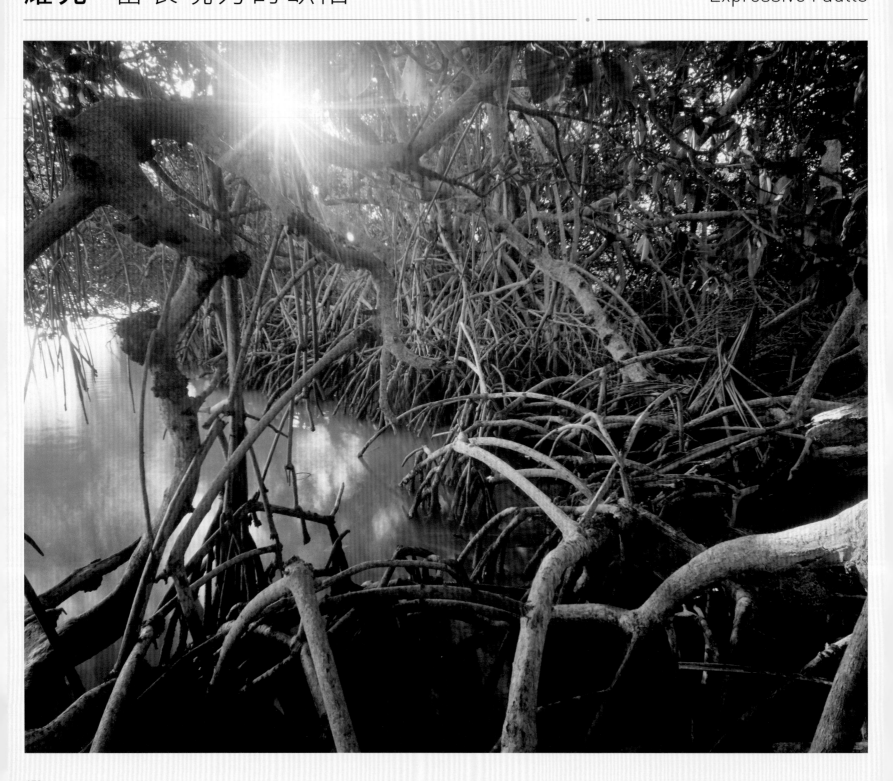

這個論證的重點是，撇開其他條件不論，在特定環境下，耀光對某些人而言是有用的元素。當然，耀光是一種影像現象，與場景、拍攝主體無關。耀光發生在鏡頭內部，會提高或降低局部影像的對比，也會形成明亮的多邊形和條紋。耀光就某種意義上來說會壓過影像本身，嚴格來說屬於應該避免或預防的現象。耀光的成因是光線在鏡片表面反射後離開，而未能穿透鏡片並依照設計角度折射。總的來說，鏡片製造廠商為避免耀光而盡了最多努力，包括設計鏡片形狀、挑選鏡片材質，以及研發鍍膜等等。

但鏡頭耀光一定不好嗎？對許多攝影師而言，這個問題似乎很奇怪。耀光畢竟是個缺陷，缺陷怎麼可能會好呢？對，如果拍攝照片唯一的目標是清楚呈現事物，耀光確實沒有正面的貢獻。但攝影對每個人的意義都不一樣，就表現想法這方面看來，動態模糊、色彩淡化和耀光都有價值，因為這些現象都有助於創造意境和操縱影像中的圖形效果，而不是明確、清晰地講述紀實故事。

在影像中添加耀光的途徑有兩種。第一種是實驗，基本上就是正對太陽拍攝，看看會出現什麼狀況。另一種方式比消除耀光更麻煩，或許也有點矛盾，因為你必須先弄清楚耀光的成因以及各種類型，才懂得選用適當的鏡頭和環境，並在適當的視點位置拍攝以創造耀光。就某種意義而言，前兩頁的太陽星芒也是耀光元素之一，但我們必須了解如

何創造以及控制耀光。以枝葉和大樓邊緣遮蓋部分太陽屬於控制技巧。另一種方法是把太陽放在景框上方角落，讓多邊形耀光以對角方向劃過影像。還有一種技巧是藉由妥善構圖，讓背景暗部襯托耀光，避免耀光影響前景中的主體。

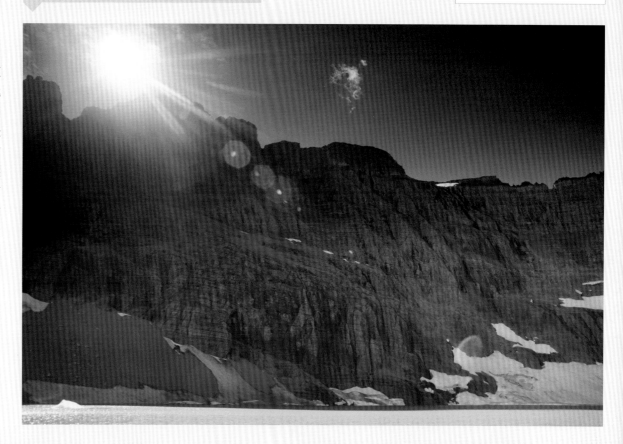

冰山湖，冰河國家公園，美國蒙大拿州，1976 年

陽光直射鏡頭造成的耀光

影像中包含哪些條紋、環形和多邊形的耀光，取決於鏡頭設計和相機的角度。

紅樹林，里奧拉加托斯，猶加敦州，墨西哥，
1993 年

白光　桃花畫軸

WHITE LIGHT
Peach Blossom Scroll Painting

西湖的桃花，杭州，2012 年

這不是畫軸,而是呈現了西湖四月景致的照片,和畫軸有異曲同工之妙。我們再度造訪了第 18-19 頁〈灰色光:在西湖〉中的拍攝地點,但這次光線不同,目的也不一樣。儘管主體相差無幾,但影像的氛圍卻相當不同。事實上,這張照片的拍攝時間比灰色光照片早一個月,兩張照片之間有兩項明顯差異,首先,這張照片是在春季花期拍攝,其次,周圍的薄靄形成我所謂的「白光」。這個詞精確地描述了被高明度光線包圍的感覺,而且這種狀況並不常見。白光取決於天氣狀況和地點,此外,詮釋方式也會帶來某種程度的影響,後面章節將會說明這點。當時除了這道厚度僅約一、二百公尺的薄靄或霧以外,天氣大致晴朗,因此天空的亮度相當高。此處的空氣則帶來灰暗感,並遮掩背景,恰好與天空達成微妙的平衡。當然,適當的處理也有助於形成影像中的視覺效果。

現在正適合介紹「空白」(又稱為負空間)這個圖形概念。這張照片的中國文化元素比〈灰色光:在西湖〉的照片更多一些,因為我拍攝時刻意仿效中國的影像觀念,尤其是把景物錯落有致地安置在白色背景上的作法。當然,紙或絲綢原本就是白色的,但畫軸在中國已有一千五百多年的歷史,中國藝術家對這種視覺表現方式發展出優異的感知。依照各種物件的關係以及各物件與空白之間的比例來安排景物,是這種藝術形式的重要特質。攝影則完全不同。攝影的重點在於「發現」而非「建構」(至少在攝影棚外是如此),但遇到這類場合時,了解藝術表現傳統如何處理相關題材往往很有幫助。面對這個場景,畫家可能採取的構圖會與這張照片有所差異,原因在於攝影者無法改變樹枝的圖案(以及小船在封閉空間中的位置,這點十分重要),因此必須透過相機位置和焦距來調整構圖。畫家考慮得比較多,但也必須對自己所做的決定負起責任,然而非建構式的攝影總是擁有一些自由,因為我們了解這樣的攝影必須面對無法預測的真實世界。在攝影中,我們也可以很快地嘗試不同的構圖,捕捉不同的瞬間,之後再來選擇。

稍後拍攝的不同構圖

小船划到湖中之後,我留在原處重新構圖,直到小船遠去。最後我由於個人偏好選擇了左頁這張照片,主要是因為船夫的姿勢比較有動態感。

白光

大氣、周遭環境(水體確實有幫助)和充足的曝光,使灰色光變成更亮、更純粹的平面。

白光　詮釋光線

白光其實沒有表面上看來那麼平淡乏味。當然，這是中性、亮度最高的光線，這些我們一看就知道，不過「最高」究竟是什麼意思？這點對曝光和影像處理都有影響。要呈現白色，曝光值是否一定要剛好略低於過度曝光和產生限幅現象的程度？另外，這問題聽來似乎有點不合邏輯，但世界上是否真的有「暗白色」？

事實上，在攝影中有兩種白色。一種是我們曝光和處理影像時，位於色階頂端的色彩。的確，這種白色如果再亮一點，就會受限幅影響而變成「死白」。另一種是來自白色物體和表面，但在照片中可能顯現為其他顏色的白色。雪是白色，牛奶和白鷺的羽毛是白色，白漆當然也是白色，而觀看照片時，我們第一時間會直接辨識影像的顏色，但接著我們對主體的認知就會介入。讓我用這張利奇菲爾德教堂的照片來證明這一點。這也是一張魔幻時刻的照片，拍攝時間是晴朗的冬日傍晚，照片中的新英格蘭地區剛剛下過一場雪。這座教堂是什麼顏色？沒錯，看起來像藍色又像白色。如果只看書本或是螢幕上的影像，會覺得是藍色，但當你想到這棟建物是教堂，又會覺得是白色。

第二張照片的主題是室內陳設。我們直覺上會認為這裡一切都是白色，可能是為了表達某種設計概念而刻意如此，但在設定曝光值和處理影像時我們顯然可以自由詮釋。這場景可以白到什麼程度？應該這麼白嗎？事實上，觀看者對於影像詮釋有一定的接受限度，而這限度相當大。這裡只提出兩種版本。這個室內陳設顯然是以白色為主色，因此我們可以接受偏向灰色的詮釋，只要顏色不深過淺灰色即可。或者，我們也可以把白色加強到幾乎產生限幅的程度。這兩個版本只有口味偏好上的差異，兩者都傳達了「白色」。

公理會教堂，康乃迪克州利奇菲爾德，1979 年

處理得更白一點

室內陳設的兩個影像版本之間的差異源自
影像處理方式，下圖中，幾乎所有元素都
被壓縮到色階分佈圖的右半部，唯一的例
外是顏色較暗的布料。

茶莊（版本一），北京，2006 年

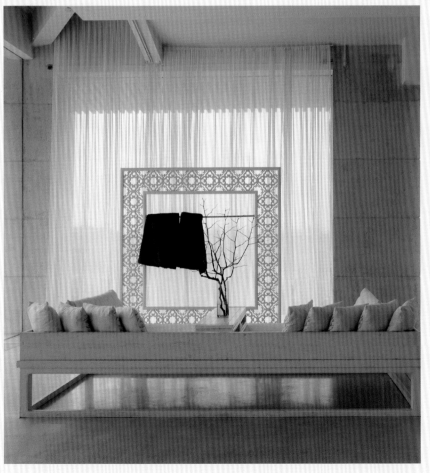

茶莊（版本二），北京，2006 年

灰塵光 微粒與污染

安納菲歐提卡社區，雅典，1977 年

從本書 38-39 頁〈硬調光：高海拔地帶的藍色〉開始，我們討論了高海拔地區下陽光彷彿照射在月球表面的光線質地，一直來到往後數頁即將介紹的濃霧，在這過程中，大氣似乎變得越來越朦朧，而且難以捉摸。這點對攝影師的影響比其他行業都更加重大，因為受影響的不只是能見度。大氣的混濁程度不但決定影像的景深感，也會改變暗部，更會使光源擴散。除了這些可觀測的特質之外，也還會影響意境和感受。意境和感受很難明確定義，但對所有影像都十分重要。

首先，混濁程度最輕微的是霾。霾不含水氣，與靄和霧不同，成因是細小的塵土粒子和煙。此外，靄和霧分別是白色和無色，但霾通常帶有棕色和黃色色調。黃金時刻的天空之所以是金色，而晴朗的天空之所以是藍色，也是因為這些極小的粒子選擇性地散射光線，使部分藍光散失。雅典照片拍攝於多年之前，當時正值該地空氣污染最嚴重的時期（並不是說現在的空氣就很好）。衛城上許多雕刻因此風化消失，實在非常可惜，但矛盾的是，這反而讓雅典的日落變得很有氣氛，非常適合拍照，我拍攝左頁的照片時就充分運用了這一點。照片中的場景看來不太像座城市，這次拍攝的是一篇攝影專題，題名為「城市中的村莊」，介紹大都會中的小型社區。我以 400mm 鏡頭框取位於衛城山坡低處的安納菲歐提卡社區，光線隱去了山坡上的細節，讓這幅影像非常適合擔任開場照片。在右頁照片中，沙塵暴帶來的霾造成了白色的灰塵光，籠罩蘇丹的尼羅河中游。

奴隸堡廢墟，騰伯斯附近的尼羅河中游，蘇丹，2004 年

體積較大的塵土微粒在空氣中殘留了二到三天之久，散射各種波長的光線，因此天空呈乳白色。正對光線拍攝也同樣能夠強調這種大氣效應。

靄光 清晨

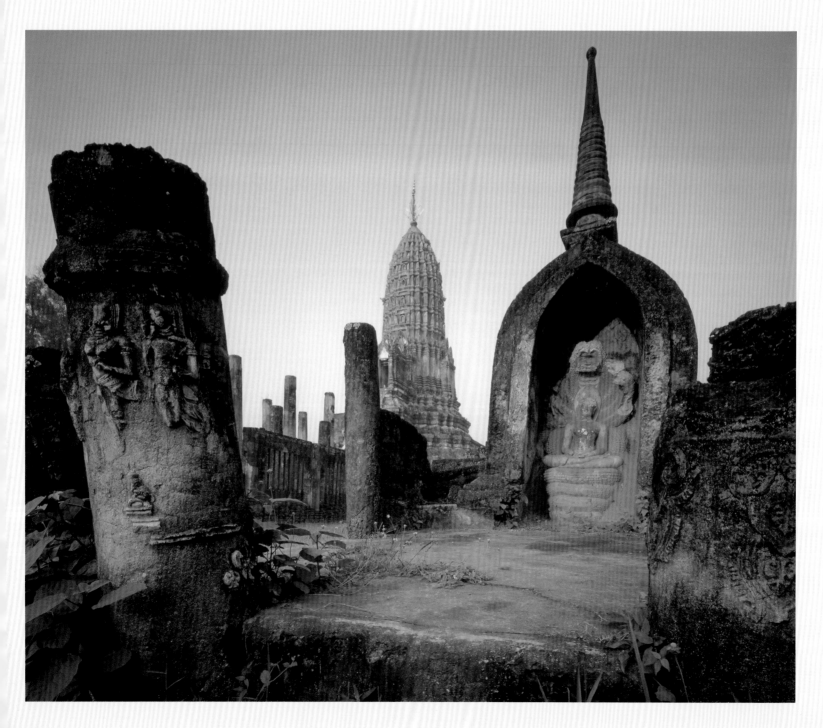

柔和的空氣
視覺深度
有層次的距離

霾和霧的差異在於能見度，而在以下章節中，空氣會變得越來越朦朧。事實上，霧和霾由於可能影響飛航安全，因此在國際間擁有明確定義，兩者以 1 公里為分界點（能見度低於 1 公里屬於霧，高於 1 公里則屬於霾），不過攝影不需要那麼精確的定義。霾不像霧那麼濃，不會遮蔽景物，只會使景物顯得比較柔和。在空氣晴朗乾燥的清晨最常見到霾，但並非完全可預測，攝影者只能考慮有這樣的可能。

這張照片是冬季時在泰國中北部拍攝，當時各項條件都恰到好處。附近有條河流，因此水氣從夜間起就逐漸在空氣中累積。像照片中這樣清薄的霾會延續到上午，可拍攝時間通常也比即將介紹的霧長上許多。我個人偏好使用這類賞心悅目又輕盈的光線來強化場景的景深感，因此我會使用廣角鏡頭，縮小光圈，尋找適當的視點位置，完整呈現從前景到遠方的所有景物。隨著拍攝距離增加，霾會逐漸降低對比和色彩飽和度，因此能加強景深感。就我看來，遠景處有景物時效果更好，因為霾可將遠方景物分成許多層次。在十三世紀建立的馬哈泰寺拍攝時，我發現有個位置可把場景分成右頁插圖中所示的三道平面，於是我把相機放低，低到幾乎接近地面的高度來拍攝。

哇拍史拉達那瑪哈它寺，西撒查納萊，泰國，1991 年

有層次的場景
霾的漸進效果可把場景分成清晰程度不一的數道平面。

霾光
看得到大氣的存在、光線柔和，但景物幾乎都還看得見。

靄光　地面靄

電線，英國格洛斯特郡，1976 年

探討過清晨時分的靄之後，接著要介紹的是緊貼地面的霧，這種霧氣往往能成為風景中的獨特元素。就攝影而言，靄和霧主要是外觀上有所不同，至於形成的原因，兩者間的差異坦白講相當學術。精確來說，這裡所探討的霧氣稱為「輻射霧」，因為這種霧氣是地面在晴朗的夜間釋出輻射熱後冷卻而形成。冷空氣攜帶水分的能力比暖空氣低，因此如果地面潮濕，且地面上方的空氣含有水分，水氣冷卻凝結後就會形成靄或霧。空氣流動會帶來不少影響，因為只要些許微風就能推動霧靄，使霧靄變得更濃厚。但如果空氣到清晨時仍然相當平靜，就會形成本跨頁兩張照片中的狀況。

對攝影來說，霧靄的外觀比氣象性質重要得多，而且無論如何，我們無法準確預測霧靄的強弱。重點在於，只需要像右頁照片中這麼薄的霧氣，就能將建築物與地面分離，使建築物看來彷彿漂浮了起來。輻射霧的高度從 90 公分到 300 公尺不等，總是出現在接近地面處，而且通常靜止不動。輻射霧由於相當薄，通常很快就會消失，因此看到時一定要趕快拍攝。假使拍攝地點不遠處有山丘環繞，冷空氣可能持續沉在地面，尤其是受清晨低角度陽光照射所形成的山丘陰暗處，這種霧稱為「山谷霧」，往往較為持久。

傾斜的瞭望塔，緬甸曼德勒近郊，1996 年

使景物漂浮起來

薄薄的靄緊貼地面，使大樓和樹木等物體彷彿漂浮在半空中。

霧光　柔和的震顫教派風格

霧絕對不只是霧。不論就視覺或實體而言，霧都是一套完整的狀態，涵蓋並掌控了風景。霧的濃度決定我們能看到多遠，垂直方向的厚度則不只決定光量，還決定了我們是否能感受到光的方向。濃霧像一層灰色毯子，使有限的光四處散射，消彌亮部和暗部間的差異。當霧稍淡時，就能看出有一邊天空變得比較明亮。霧有無數種濃度，在攝影中最大的功能除了遮掩和藏匿之外，就是使風景分出層次。

這項功能取決於霧的濃度和攝影距離，如同這張清晨時分的安息日湖。安息日湖是美國緬因州歷史最悠久的震顫教派社區。原本略顯空盪的場景被霧填滿，彷彿加了一層柔和的灰色濾鏡。距離越遠，柔化效果越強。請留意我使用廣角（20mm）和中等望遠（180mm）兩支不同鏡頭拍攝時的差別。

霧消散的時間和方式也難以捉摸。這類天氣狀況很難預測，因此必須做好充分準備，霧可能在幾分鐘內消散，也可能持續一整天。霧在消散過程中可能帶發生微妙的變化和動態，這類變化和日出、日落等光線變化同樣極具價值。霧光十分難以預測，因此每次出現時總會吸引我們走到戶外，試著捕捉些什麼，也讓我們有機會等待，看看霧開始消散時會出現什麼樣的狀況。

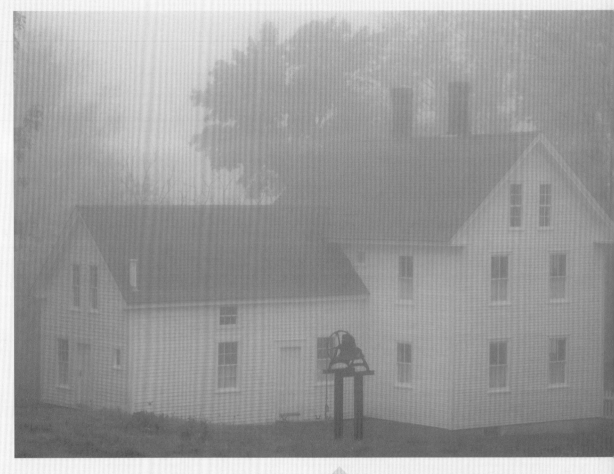

安息日湖，緬因州，1986 年

距離是關鍵要素

霧就像三向維度的柔化灰色濾鏡，在左圖中以兩個方塊表示。除非拍攝者位於箭頭尖端前的鐵鐘旁，否則鐵鐘和房子之間的距離並不構成重要影響。從箭頭尖端來看，只有房子會因為距離而受到柔化，但從後方（箭頭起始處）來看，霧的濃度對鐵鐘和建築的影響大致相同。請注意使用廣角和望遠鏡頭拍攝的差異。

分出層次的距離
焦距
消散時

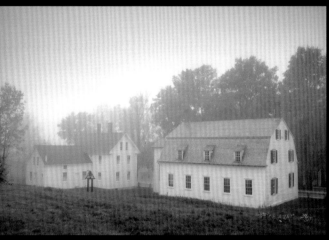

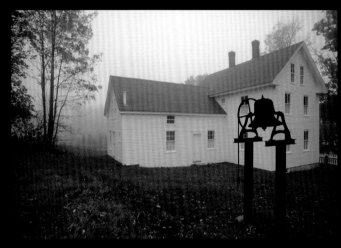

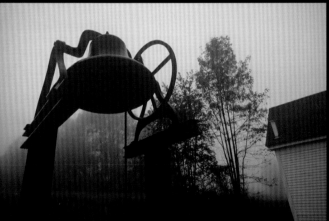

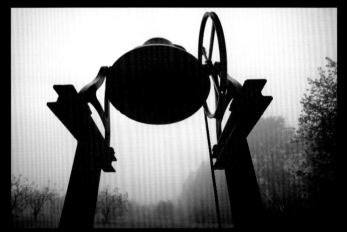

帶著廣角鏡頭走近景物

帶著 20mm 鏡頭走向鐵鐘和房子，層次分離的
效果更加明顯。距離鐵鐘不到五公尺時，鐵鐘
便與後方景物明顯分離開來，原因是後方景物
與鏡頭間的霧比鐵鐘與鏡頭間的霧多出許多。

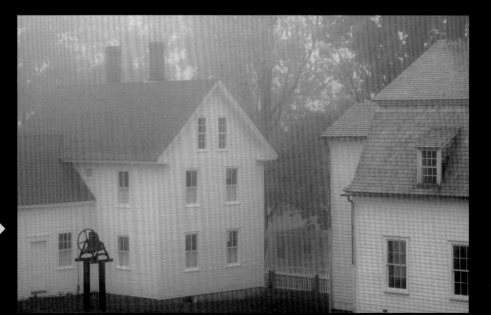

消散時

主要照片拍攝後不到幾分鐘，霧慢慢消散，更
多景物顯露，但意境也有所改變。

FOGGY LIGHT
In the Clouds

霧光 在雲中

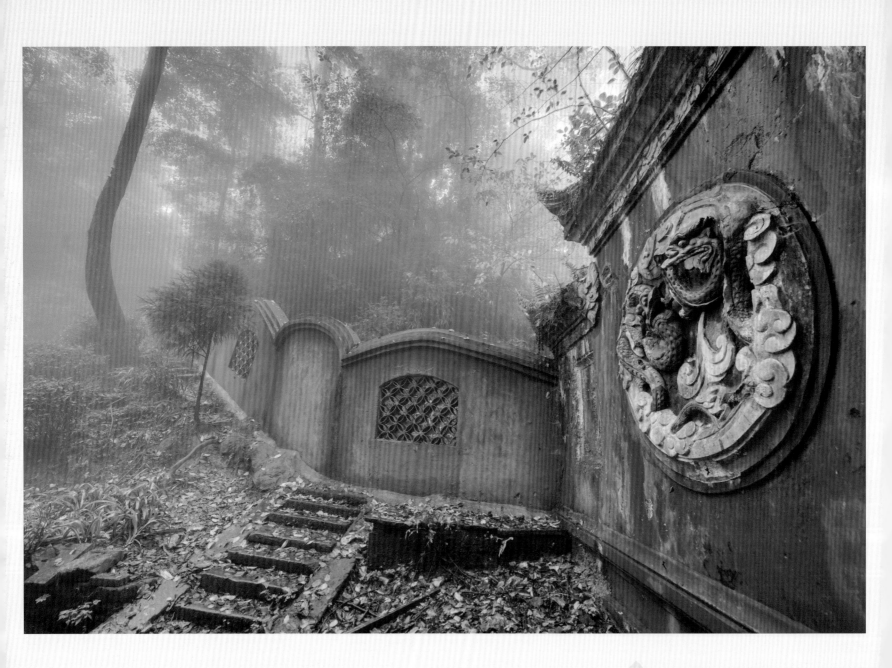

蒙頂山，中國四川，2009 年

場景各處與相機距離相等代表景深不足

從正面拍攝同一面牆，由於缺乏透視，景深感遜色不少。

霧其實也是雲的一種，只是出現時大多貼近地面，與天上的雲不相連。然而，山上和山頂的霧有時也能讓我們體會到身在雲端的感覺。

運用霧光拍照時，在山上或許比平地擁有更多的取景選擇，但明暗變化則較難預期。在前兩頁震顫教派村莊照片中曾介紹過霧的景深效果以及區分層次的功能。但在山中，由於地形上下起伏，所以這個特質會變得很不明顯。這張範例照片的拍攝地點是四川，種有茶樹的山上某處，照片中可見古老的山路、牆與門。在山上運用霧光拍照也如同在平地時，需注意畫面中至少必須有一個明確且距離接近的主體，在這裡，主體就是古牆。在左頁照片中（這是我當天早上拍到最好的照片），我刻意使用廣角鏡頭，近距離拍攝雕龍圓窗，盡可能加深景深。請比較這張照片和右頁中從下坡處正面拍攝同一面牆的照片。在右頁照片中，牆面各處與相機的距離完全相同，因此畫面顯得平板得多。左頁的構圖讓牆從右側近處進入景框，蜿蜒著遠離拍攝者，爬上蓊鬱的山丘，不只造就更具動感的畫面，也拍到了厚度逐漸增加的霧（當然，選擇這樣的構圖只是反映了個人的品味偏好）。就某種意義而言，我用一張照片就捕捉到了兩種截然不同的精采畫面。雲與地面霧氣的另一項差別在於移動方式。山頂的雲活動較劇烈，因為雲通常是空氣被推上山坡（因此又稱為上坡霧）而形成，因此來得快去得也快。拍攝這張照片的一小時後，雲突然散去，但陽光尚未出現，所以天空仍然是灰色又平淡乏味。

有景深感的大氣

霧比靄朦朧一些，可使遠處顯得模糊，也為鏡頭前方的場景設定出景深範圍。

透視與陰暗前景

同一面牆，但從上往下拍攝，且前景更為陰暗。

霧光 水面之上

各種霧都跟水有些關係。霧和雲同樣是空氣溫度降低時,空氣中的水份凝結為小水滴而形成(兩者唯一的差別是雲所在的位置比較高)。因此可以想見,只要條件齊備,水體上方相當容易形成霧。每天日落後,氣溫由高轉低,要是天空晴朗,陸地和水體在夜間會降得更快。水體上方的空氣吸收了水氣,降溫後卻無法繼續保有水份,因此形成霧。

這座小湖位於奧地利,三面受陡峭的山脈環繞,夏季時是霧氣形成的理想環境。這時候的霧至少要等到日出後 1 小時才會開始消散,原因是山脈阻擋了陽光照射。霧開始消散時,陽光使空氣升溫,低處的霧快速消失,這時正是拍照的關鍵時刻。從右頁的連續照片可以看出,太陽使空氣升溫時,霧由上而下逐漸消失,每隔數秒拍攝到的影像便有所不同。拍攝消散的霧時沒有絕對的完美瞬間可言,但在這裡,山頂恰好轉為清晰可見那一刻的畫面似乎最為精采,垂直方向則包含兩種完全不同的光(我刻意以 16:9 的長寬比拍攝,把畫面拉長)。如同前文所述,由於變數太多,我們無法確定何時會出現何種狀況。某一天水面上起霧,不表示隔天同樣會起霧。

阿特奧榭湖,薩爾茲卡莫古特,奧地利,2008 年

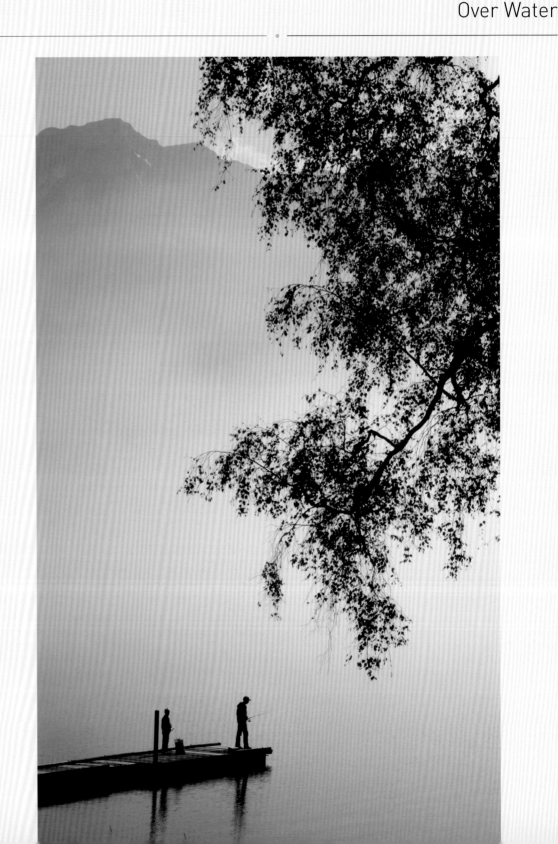

關鍵點

清晨
孤立的主體
消散時

迅速消散的霧

陽光蒸散了霧氣,消散過程從頂端開始,速度相當快。這五張照片中從最左到最右的拍攝間隔正好是 10 分鐘。在這種迅速變化的狀態下,很難掌握朦朧和清晰之間的平衡。

不斷移動的霧帶

以下是霧移動繼而消散的典型模式。

另一種拍攝瞬間和取景方式

游過湖面的鴨子改變了場景的動態,把注意力從上方消散的霧吸引過來。

反射光　來自明亮地面的光

這種光通常來自景框外，是陽光經由地面反射形成。這類反射光經常被人忽略，但其實極富吸引力又具有多種變化，幾乎足以自成一個類別。從這裡可以看出，這類光的用途遠不止於為主要光線造成的陰影補光。雖然這兩張照片中的反射光確實都不強，但仍然是主要照明。兩個場景都沒有直射光，拍攝當時的光線也都來自熱帶地區的高角度太陽，使得陽光直射處與遮蔭下的亮度差異可能高達 7 格。這類反射光讓我得以避開正午時分的硬調光（參見第 28-39 頁），而且是少見的低角度照明，顏色通常也比來自天空的光線溫暖得多，這些都是我中意這類反射光的原因。這類光除了從側面提供主要照明，在這兩張範例照片中也造成了中等至黑暗的細緻陰影變化，並使陰影處呈現溫暖的棕色。

攝影者經常忽略這類較微弱的光線，原因是這種光線都出現在遮蔭處。當攝影者在陽光下拍攝，眼睛很難迅速適應遮蔭處的亮度，因此不容易發現這種亮度較低的光，戴著太陽眼鏡時尤其如此。要利用這種光線拍攝，你需要花上 1-2 兩分鐘讓眼睛適應，此外也不能忽略一項重點，就是取景時必須讓暗部範圍填滿整個景框。取景時若框入陽光直射處，可能會出現耀光而破壞了反射光的效果。相機位置也相當重要。拍攝本頁這張男性肖像時，他坐得十分接近遮蔭邊緣，因此我必須尋找適當位置，以盡量朝遮蔭內拍攝，陽光直射的區域就緊鄰著影像左側。拍攝右頁剃髮比丘尼時的解決方法則略有不同。我使用 400mm 鏡頭，把景框縮小在較暗的背景區域內。

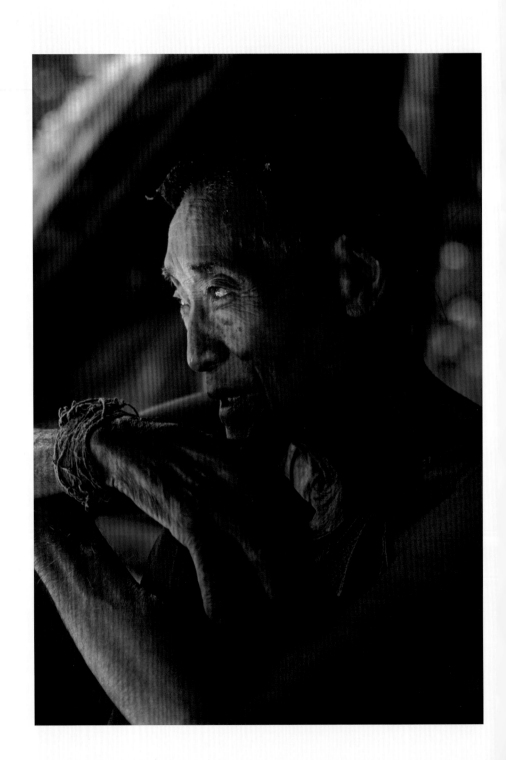

阿卡族男性，泰國北部清萊省，1980 年

反射的陽光
較暗的影調範圍
避開陽光

由景框外反射而來的光

這是最常見的場景配置，光線反射點正好位於
景框外時反射光最強，效果也最好。

泰國尼姑，瑪哈泰寺，曼谷，1979 年

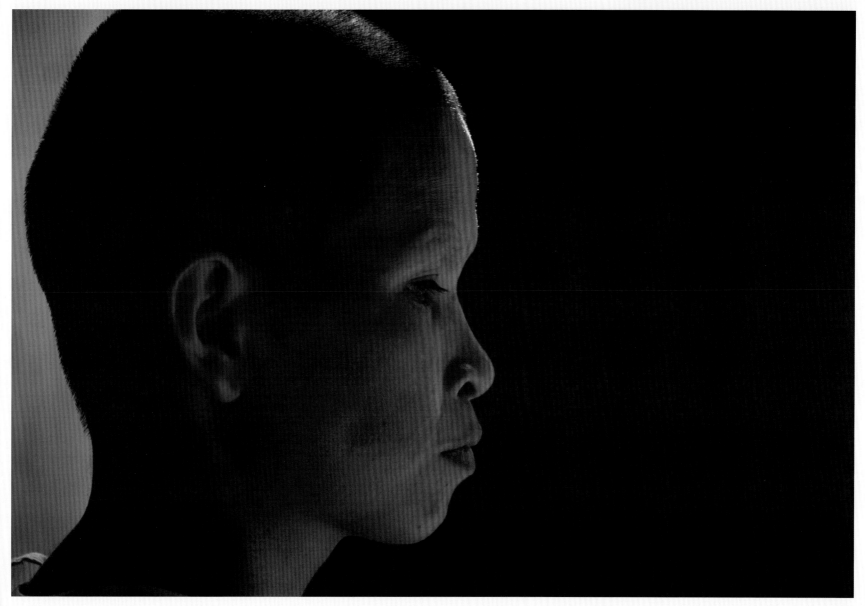

反射光　對面的牆

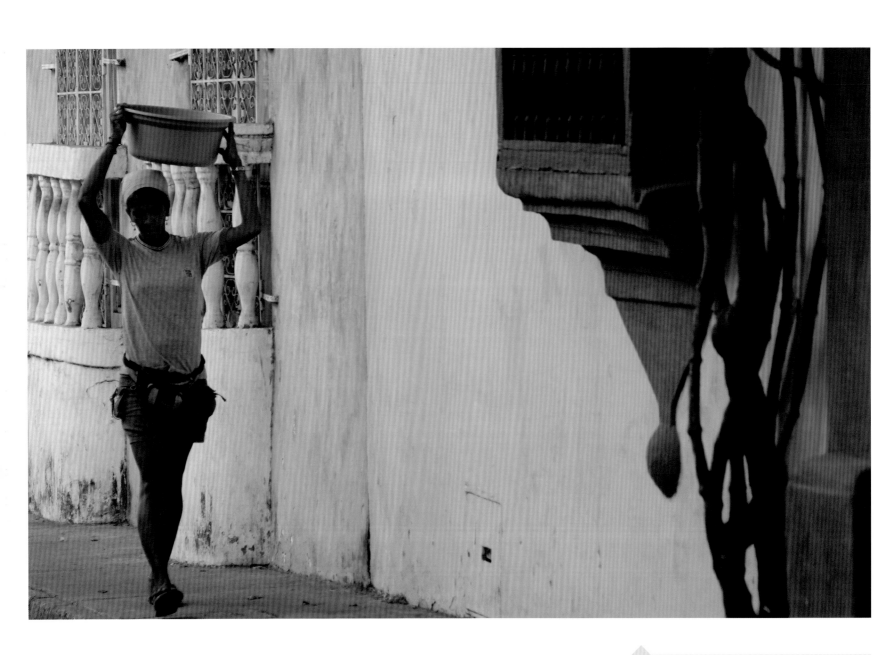

水果小販，卡塔赫納，哥倫比亞，2007 年

這種反射光擁有十分獨特的性質,但在一天中的某段特定時間裡相當常見,而且有時極具魅力,因為這種光線可為陰影籠罩的場景帶來角度廣泛的亮光。事實上,由場景對面牆壁反射而來的光正因為角度較廣泛,涵蓋面積也大,經常不受重視,甚至遭到忽視。如果你不打算利用明亮的陽光拍攝(這似乎有點違背常理),或許可以找找看這類光線。當太陽位於中等高度,也就是高於黃金時刻的上限,但又不到正午時分那種高度時,就可能出現這種反射光。拍攝的時間點相當重要,因為這種反射光只有在陽光能夠照射到垂直表面時才會出現,而且照射面積越大越好。從插圖可以看出,這類光線也受環境影響,南北走向的街道最常出現這類光線。如果太陽低於圖中的高度,受陽光照射的牆面面積會縮小,高度也會更高。插圖表現的是側光最強、照射面積最廣的理想角度。

吳哥窟寺廟照片的場景位於石造走廊。清晨時,陽光由正對小庭院的石牆反射入走廊。這張照片的拍攝過程比較接近事先計畫,而不是真正的追逐拍攝,我初次看見這個場景時已經是早上稍晚,於是之後我再度造訪,才拍下這個十分美妙的光線效果。如同前兩頁介紹的反射光肖像,這張照片也給人洋溢光亮的感覺,這種感覺有一部分來自陽光經反射後暖色調獲得增強。如果你取景時完全避免陽光進入畫面,這類反射光就會成為主要照明。

對牆反射效果

不論場景對面是什麼樣的垂直表面,朝西的表面只有在下午(如同圖中的例子)才能發揮作用,朝東的表面則是上午。

高棉石碑,聖劍寺,吳哥窟,柬埔寨,1989 年

反射光　周遭環境補光

在室內環境裡，某些相當少見的狀況下，物件表面的配置方式可讓光線反射兩次以上，而且射向幾種不同方向。這就像光線在彈珠台上反彈好幾次，每反彈一次就為部分場景增添照明。此外，光線要在室內多次反射，先決條件就是陽光要足夠強烈，因為每次反射都會使光的亮度明顯降低，這道理就像打撞球時母球球速一定要快。另外一項重要條件是室內有明亮的反光表面。泰國電車車廂照片就是典型的例子，車廂內部有許多明亮的金屬表面，包括地板、天花板、牆面和椅背等。這些表面相當分散，因此光線可照射到車廂中每樣物件。在鼓手照片中，反光表面位於景框外，而且不是很完整，因此畫面中產生了陰影，形成強烈的立體效果。這兩張照片都是在熱帶地區的白天拍攝，但這並不是巧合，因為各種反射光都是在這樣的條件下最為強烈。

泰國火車收票員，曼谷往華欣的電車車廂，2007 年

多重反射

室內如果有許多明亮的表面，例如電車車廂的座椅和地板等，陽光射入時就可形成自然的多重照明效果。

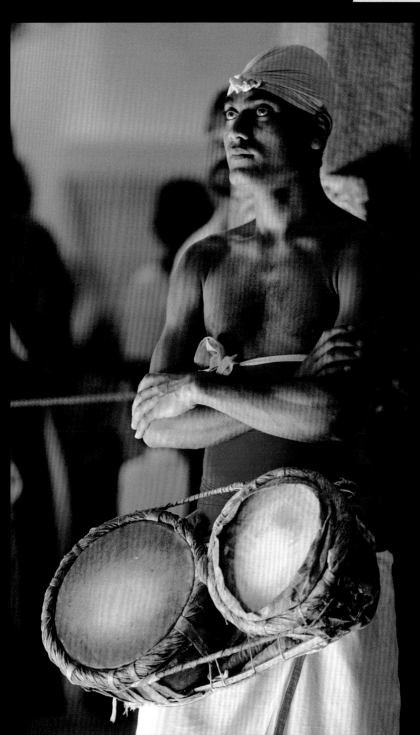

鼓手，佛牙寺，康提，斯里蘭卡，1998 年

反射光 意料之外的聚集光

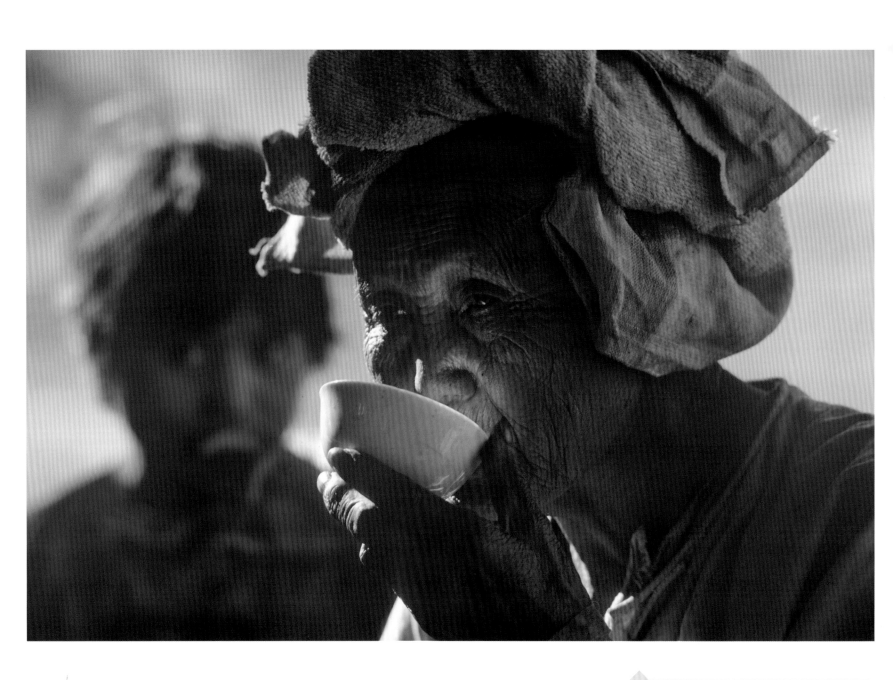

正在喝茶的撣族女性，瑞麗江河谷，緬甸撣邦，
1982 年

在本書中我們探討了許多種聚集光，包括第 138-139 頁透出市場屋頂隙縫的聚集光、第 142-143 頁穿入洞穴和大教堂的聚集光，以及第 152-153 頁在暴風雨中乍現的聚集光等。各種樣貌的聚集光其實都能形成反射光，這種反射光的好處在於出人意表，還有光線相當集中，集中的程度至少高過前幾頁介紹的一般反射光，但又不及直射的陽光。

這兩張在緬甸拍攝的照片都有意料之外的聚集光，為影像增添特別的光線質地。在剛出家的比丘尼照片中，聚集光來自景框外，喝茶照片中的聚集光則來自茶杯中央的隱藏光源。這兩張照片的拍攝靈感都來自這種特別的光線。我或許拍攝過場景類似但光線沒那麼特別的照片，但那通常只是為了完成工作和記錄影像。

反射光線的茶杯

白色茶杯的形狀導致反射光格外集中，陽光藉由這茶杯反射到這位女性的臉上。

聚集反射

這是年輕比丘尼照片中的光線狀況，從照片本身不容易立即看明白。

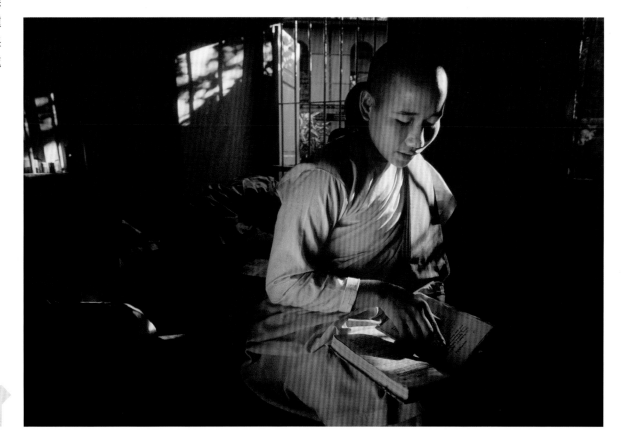

剛出家的比丘尼正在研讀佛經，札伊亞斯英吉經院，緬甸實皆省，1996 年

反射光　峽谷岩壁

反射光線的表面有時也可能成為影像中的主角，尤其這個表面擁有某些特殊性質（如色彩）的時候。前文曾經說明，強烈反射光進入場景時，能夠加入新方向的照明，因此能帶來驚奇。而反射表面若能改變光線的色彩，就能主導整張照片。左頁這張相片就是如此，拍攝地點是美國西南部一處十分壯觀的裂隙峽谷，名為「鹿皮谷」（Buckskin Gulch），從這張照片可以看到科羅拉多高原一部分的地質結構。走入峽谷會先看到紅色的納瓦荷砂岩，然後順著河流往下走過不同地層，在岩壁間穿梭時便會看到岩壁映照出天空和沙漠的顏色（參見右圖）。這座峽谷是一條狹窄的石廊，受風力與不定期的洪水雕塑、切割，在 20 公里的總長度中，到處是值得拍攝的壯麗景緻。這些色彩美得不大真實，但相當精確（順便一提，這張照片以富士 Velvia 底片拍攝，這類正片呈現的色彩遠超過目前的 Raw 檔案所及。Raw 檔案是為了拍攝後續的影像處理而設計，因此多經過一次詮釋）。

這張照片的色彩之所以如此飽滿，背後有兩種層面的原因，一種較簡單，另一種則較為複雜。就前者來解釋，藍色來自早晨清澈的天空，溫暖的色調則來自紅色的納瓦荷砂岩。就後者而言，影像中的顏色是太陽和天空兩種來源的光線經過多重反射而形成，如插圖所示。先前曾經介紹過太陽和藍色天空光的色彩對比，如 106-107 頁〈魔幻時刻：微妙的對抗〉，但這兩種光源的亮度差異太大（至少有 3 格以上），因此其中之一通常會失去色彩。不是陽光色彩變淡，就是天空光所照射的遮蔭處隱沒在黑暗中。這張照片的狀況相當特殊，因為陽光在迂迴的峽谷岩壁上反射了兩次，兩種來源的光線因此在畫面中分布得更加平均。

鹿皮谷，美國猶他州，1997 年

光反射並改變色彩

藍色的天空光直接照射深沉的前景，陽光則經由紅色砂岩反射了兩次，使色調加深、亮度降低。

較小的色彩範圍

在峽谷中的另一處，岩壁僅接收到向下反射的陽光，及少許相反色調的天空光。

較小的照片拍攝於峽谷另一處，此處的岩壁與太陽、天空的角度不同，岩石結構也不一樣。這張照片的色彩在較常見的色彩範圍之內，但趣味程度不減。實際上，這幅影像最有趣的特點與光線無關，但與這座峽谷的形成原因關係密切——有一截樹幹卡在高處的岩石之間，應該是暴漲的洪水挾帶來的，我想你應該不會希望親身經歷這種狀況。

漫射光　冰的色彩

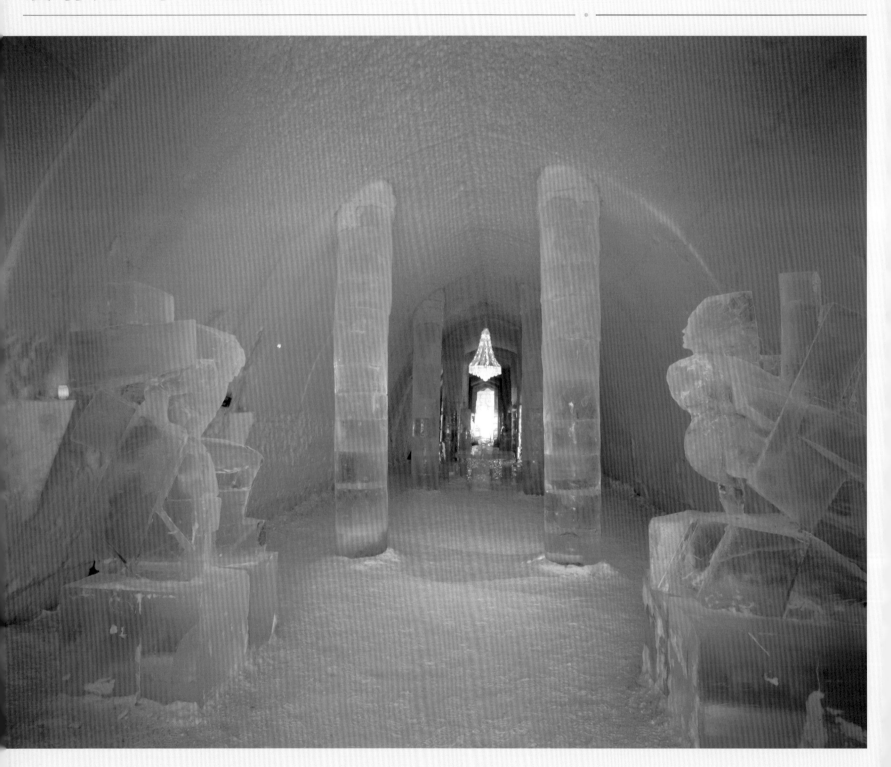

旅館

旅館外觀和旅館老闆柏格威斯特。

長毛象造型冰窗，冰旅館，瑞典猶卡斯耶維，2001 年

有時光會被選擇性地吸收，使整個場景瀰漫某種特定色彩。這樣的情況並不多見，其中一類是在水中拍攝，而這通常牽涉到相當專業的水中攝影，因此不在本書的討論範疇。但拍攝大型水族箱可以得到類似的效果，冰也可以。瑞典北部猶卡斯耶維的「冰旅館」在冬季以冰塊建造而成，滿足觀光客對於住宿地點的奇異想像，也掀起興建奇特旅館的風潮。旅館到了夏季便融化消失，如此一來可以防止建築老舊，同時免除整修的麻煩。這可能是本書中最不具實用價值的範例，因為大多數人不會大老遠旅行到那裡去拍攝類似照片，但這張照片確實展現了相當壯觀的藍光散射效果。即使是在旅館內部，拍攝不同厚度的冰塊，或者在不同時間以面對、背對太陽的各種方向拍攝，都會拍到很不一樣的藍光。

藍色天空下的湖泊及海洋表面也呈現藍色，原因則不一樣，這是天空中的藍色光線大多以銳角自海面反射所造成的結果。然而水和冰本身也帶有藍色偏向藍綠色，因為水會吸收紅色波長，並呈現紅色的互補色。越深的水體，水面就顯得越藍。在陸地上很少有機會見到陽光照射在水或冰的側面，本跨頁的照片則是少數特例。不僅如此，冰旅館的建材是取自當地托內河水結成的冰，水質十分純淨。冰磚越厚，穿透的日光越多，因為水質純淨會讓冰塊透出更深的藍色。

互補色，選擇性濾光

從白光中抽去某些色彩後，留下來的就是這些色彩在色相環中的互補色。

冰旅館，瑞典猶卡斯耶維，2001 年

漫射光　從黃到紅

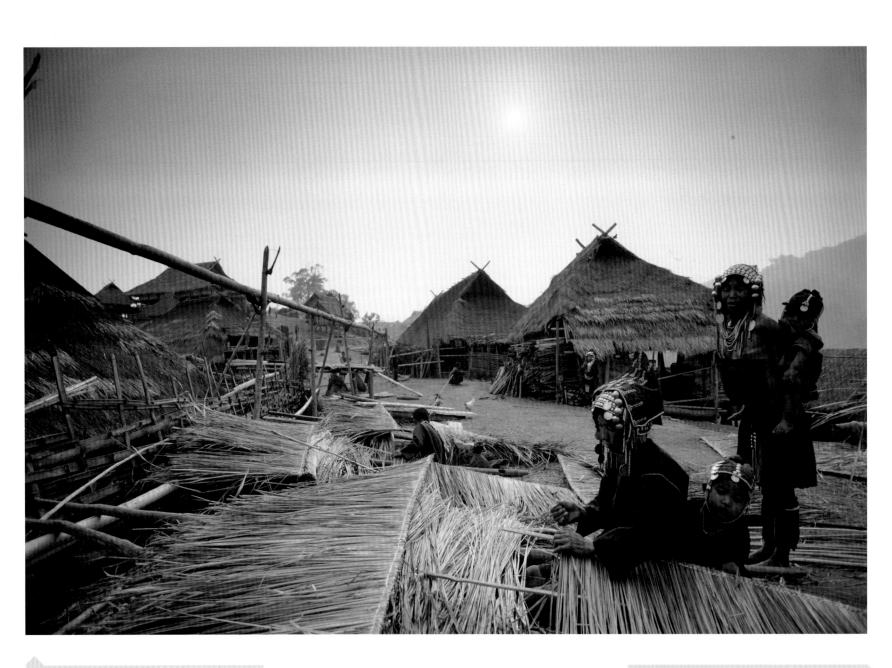

湄占阿卡村，泰國，1981 年

成形中的砂風暴
哈布風在短短 6 分鐘內成形並橫掃市場。

散射藍光
溫暖色調
奇特光線

哈布風，利比亞市場，蘇丹，2004 年

現在我們來到色相環上的另一側，也就是從藍色移動到紅色，場景中色彩形成的原因看來類似，實則不同。水和冰可吸收紅色波長，但在大氣中，不同尺寸的微粒則會散射藍色波長。微粒尺寸在此具有關鍵影響，因為極細微的塵土粒子（使天空變得些許朦朧的也是這種粒子）可散射波長較短的光，也就是光譜中的藍色部分。藍光散射掉之後，留下的就是帶有暖色調的光，顏色介於黃色和紅色之間。事實上，第 94-101 頁的〈黃金時刻〉已經說明過這點。再次提及是因為不同的微粒尺寸可造成細膩卻鮮明的色調變化，泰緬邊境山丘照片中的狀況就是如此。乾季的森林火災讓泛黃色光線提前出現，比平日大氣中帶有薄靄時早了許多。這為我的拍攝工作帶來不少助益，因為這種光線可讓場景瀰漫類似黃土的色澤，使照片的大部分區域呈現相近的色彩範圍。

光線呈現由黃至紅之間的色彩時，代表大氣中的微粒尺寸非常小。當微粒尺寸大到和光的波長相仿時，將會均等散射各種色彩的光，薄靄也就不帶色彩，單純呈現白色。176-177 頁〈灰塵光：微粒與污染〉中在蘇丹拍攝的照片，以及 182-187 頁〈霧光〉中的照片都是如此。在這些照片中，大氣中的微粒尺寸都比本跨頁的照片大上許多。我在喀土木附近拍攝這幾張系列照片時，一陣稱為「哈布風」的沙漠暴風突然襲來，光線便染上了色彩，這是第二件令我意外的事。第一件則是暴風竟來得如此之快。拍攝這系列照面的稍早之前，有一片又高又濃密的雲降下了一些雨，當時我們正開車往南，我看到一側的遠處有一片淡淡的黃色雲霧，距離地面很近。司機看了一下說：「那是哈布風。」我們轉向這陣哈布風駛去，幾分鐘後，這陣哈布風變得更龐大而濃密，成為數百公尺高的砂牆襲來。我們正好來到一座牲畜市場附近，讓我在砂牆籠罩時有東西可拍。當時所有景物都變成橙色，又轉為紅色。當時在空中飛舞的砂的顏色與一般相同，因此並不是光線色彩如此強烈的主因，照片中的色彩實則來自空氣中更細小的微粒。後來我在書上讀到，遭遇哈布風的標準應對措施是「風力強烈時最好迅速尋找掩蔽！」

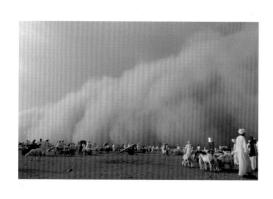

漫射光　彩色窗戶和遮雨篷

有種作法是刻意讓光線染上色彩，就像時尚攝影中偶爾會見到的，但這往往有些冒險。效果強烈和俗氣常常只有一線之隔，你必須有相當把握才能挑戰。然而，當這類狀況自然形成時（儘管並不常見），拍攝結果往往十分迷人。話說在前，本跨頁照片中的光線色彩都不是攝影者所能決定的，所以就算不喜歡，也不是任何人的錯！我個人很喜歡彩色光線照亮部分場景的特殊效果，這類狀況中最容易想到的例子是陽光穿過天主教堂的彩繪玻璃窗。在這座古老的印度大君宮殿中，有一間建造於 1920 年代的舞廳（左頁照片），這個曾經舉行總督舞會的空間本身即帶有獨特氣息，彩色玻璃則又增添一重奇異的氛圍。我先拍攝了空曠的舞廳全景，而在這張照片中，我必須拍出細節，因此色彩相形重要。色彩鮮明與否，取決於拍攝時的太陽位置。當太陽位置逐漸降低，投射在牆上的色塊投影便越來越高。取景時若框入窗戶，後製時可能得局部處理，減少曝光，使

整修前的舞廳，拉吉瑪哈宮，巴利亞，古加拉特邦，2012 年

色彩更飽和。框入與不框入窗戶的照片亮度差異很可能高達 6 格。因此拍攝主照片時，我決定不讓窗戶入鏡。

亮度差異

這兩張照片的曝光值相差 6 格之多。在較亮的照片中，牆面色彩飽和度和較暗照片中窗玻璃透出的色彩相同。

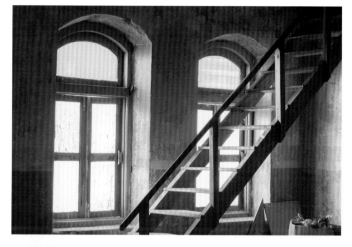

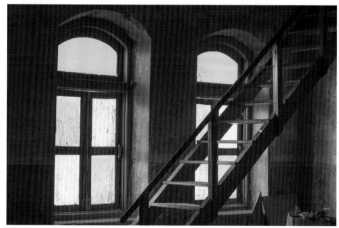

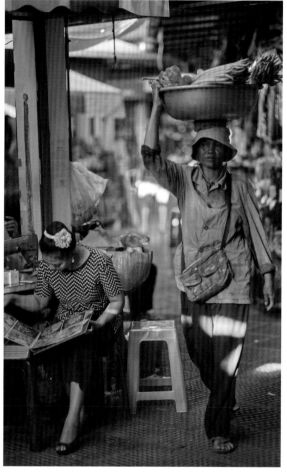

中央市場，金邊，柬埔寨，2011 年

在柬埔寨市場相照（右頁中間）中，景框外的塑膠遮雨篷不是為了營造視覺效果而設，只是隨處可見的廉價塑膠製品。不過，若隱若現的綠色、紫色混合光線為影像帶來些許詭譎的氛圍。有些人可能會想校正色彩，但我覺得這樣很特別，可以吸引目光。畢竟，出乎意料的色彩投影就是因為少見才顯得有特色。我們的眼睛很快就能適應這類場景的色彩平衡，幾分鐘內就會忽略色彩的異常狀況，但相機則每次都必須重新適應。

陽光的行進路徑

從舞廳的縮時影片擷取下來的靜態照片，從中可以看出地板及牆面上的光線和色彩在拍攝的兩小時間（從上到下）是如何移動的。

第三部 輔助　　　　HELPING 3

本書的主題是如何運用自然光和既有光線，而不是攝影棚內營造出來的光線，但有些場合仍然需要對既有的光線作些補強和修飾。有些攝影師偏好完全不改變既有的光線，並且依照這些光線決定視點位置和構圖等。有些攝影師則希望調整光線，以便呈現自己對最終影像的構想，尤其是事先規劃的商業攝影。場景規模越小，拍攝時調整光線越容易。這一部的開頭將介紹反光板和柔光板等光線調整工具。此外還會簡略地介紹閃光燈。不過我自己其實不是很愛使用機上閃光燈，而且使用閃光燈已經不能算是捕捉光，而是踏入創造光的領域。

接著我們將把目光從相機前方移到鏡頭前端。使用濾鏡能夠改變進入底片或感光元件的光線，這種作法已有悠久的歷史。當然，如今濾鏡在許多方面不得不與數位後製競爭，後者可套用色平衡設定，處理多種不同的曝光，但也有人認為攝影者應該在拍攝時就把照片拍好，不要依賴影像處理和後製，而濾鏡正可成為這類論點的有力後盾。關鍵往往還是在於可用的拍攝時間，因此拍攝時間不以秒，而是以分鐘或小時計算的風景攝影師仍然偏愛漸層鏡、偏光鏡和中灰漸變鏡（以慢速快門拍攝水流時使用）等各種濾鏡。

接下來沿著工作流程向下看，影像處理是不可忽略的一環。影像處理在現代數位攝影中的地位相當特別。有些攝影師認為這類技術非常艱深，缺乏嘗試學習的勇氣，因此無法將拍攝成果調整到最佳狀態。有些攝影師則重視影像處理更甚拍攝，變得只想在電腦上玩花樣，因此當然也無法把工作做得更完整。找到拍攝與影像處理間的平衡相當重要，但無論如何，影像處理已經發展成一套十分豐富且複雜的程序，因此你確實應該花時間與精力學習掌握。影像處理和後製已是無可避免的工作程序。即使你的技術非常好，拍出的影像大多不需要處理，總會有些照片需要藉由 Photoshop 或類似軟體來達到你希望的樣貌。這真的不是要花招，只是藉助優秀軟體工程師所開發的工具來控制影像作品。我不會強調「實現你的視界」這些聽起來有點浮誇的詞句，但如果你拍照時全神貫注，一定很清楚自己想要呈現什麼樣的影像，有技巧地處理數位檔案就是達成目標的方法。處理影像時你擁有相當大的詮釋空間，不像 Kodakchrome 那樣只有一種標準程序，單憑這點應該就足以說服攝影者自行處理影像。的確，處理影像需要相當的技術能力，但我們沒有理由逃避。你或許已經認同這一點，但我遇過的許多攝影師都未能有效運用影像處理，這點我都十分驚訝。

補光　茶園裡的太極拳

太極拳，雲南景邁山，2012 年

反光板不折不扣是低科技產品，即使是設計精巧的最新款式也一樣。但「低科技」在攝影中代表不需擔心故障，所以算是優點。這種被動式設備必須在有自然光的環境下才能發揮作用。反光板最基本的用途是為與陽光反向的暗部補足光線，但就算是這麼基本的用途，仍然存在細微的差別，有些反光板只能縮小明暗差距，有些則能發揮顯著的「第二光源」效果。以左頁這幅在中國拍攝的商業攝影作品為例，使用反光板主要是為了創造第二光源，為兩名示範者增添明亮的光線。

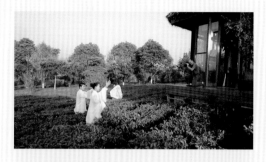

各種表面

條紋可改變反射率,加入金色則可增添溫暖的感覺,沖淡晴朗天空為遮蔭處帶來的偏藍色調。

配置方式

在晴天的日出後一小時內拍攝,中型的手持反光板將能夠提供強烈的補光。

攝影界對使用反光板的看法不一,問題在於有些人認為攝影具有紀實性質,因此應該忠實描繪事物的樣貌,有些人則認為攝影的目的是呈現自己希望的影像。這項爭論很可能太過哲學而變成紙上談兵,我會避免這點,但關鍵終究在於目的。如果你必須為某個既定主體拍攝吸引人的照片(商業攝影顯然符合這項定義),那麼你就有責任做到某些事情。光線對大多數影像成果而言都十分重要,因此必要時當然要提供輔助,而補光就是輔助光線的基本手段。事實上,本書的編排方式和這點有很大的關係。我把這本書分成等待(預期某些效果會依循期望出現)、追逐(基本上是主動克服問題)和輔助(運用你可以接受的各種方法使照片看起來更

好)。我在後面會勉強贊成使用機上閃光燈,但使用閃光燈會引發更嚴重的歧見。

這應該是強力反射式補光的典型運用方法。相機採取傳統角度,太陽位於側面略偏後方,反光板安排在太陽對側,請助理拿著。拍攝時是清晨,空氣十分清澈,太陽位置相當低,反光可能很強烈,所以我預料補光也會相當強。反光板一定要放對位置,角度也必須適當,才能同時為兩個示範者補光,也避免讓前方示範者的影子投射到另一位身上。

補光　舞者大廳內

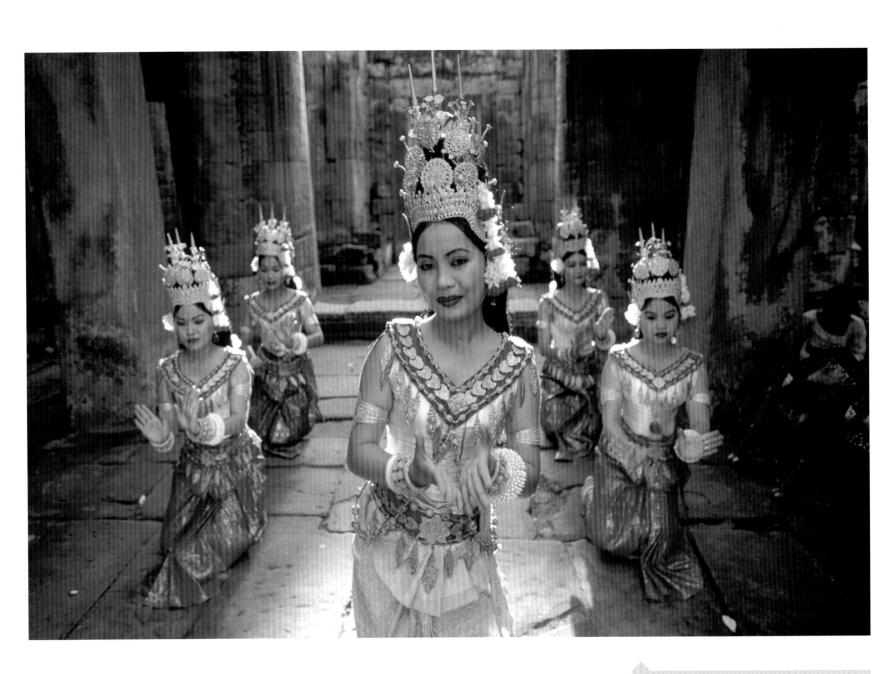

高棉舞者，聖劍寺，吳哥窟，2002 年

各種反光板

反光板有各種尺寸,反射面也有反射率和色彩的差異。

找到光
引導光線
助手

這個狀況經過仔細規劃。陽光位於相機正前方,但受到建築物阻隔,因此某方面來說有點類似 140-141 頁〈點狀背光:光明和黑暗的對抗〉的情形,但舞者身上也帶有類似 130-131 頁〈邊緣光:難以捉摸但相當特別〉的邊緣光。然而,這張照片與偶然拍攝到的邊緣光照片不同,不能為了維持人物邊緣的亮度而減少曝光量。這是有計畫的拍攝工作,舞者是特別請來的,服裝和面貌等細節都必須完整呈現,因此在相機位置設置反光板補光是最必要的。

使用反光板補光需要時時留意,而且必須有助手協助,甚至需要其他人幫忙。關鍵步驟有兩個,非常簡單,但也十分重要。首先要找到光,因此拿反光板的人要看著反光板一面移動,找到陽光最強的地方(避開樹枝或建築投射的陰影),同時調整反光板角度,讓陽光充分照射。接下來(這兩個步驟的先後順序不能顛倒),將剛才捕捉到的陽光反射向主體,然後你得把注意力由反光板轉移到主體上。這兩個步驟雖然簡單明瞭,但出錯率高得出奇,有時是光線移動了,有時則是主體,或者是拿反光板的助手必須後退,以擴大反光的照射範圍。這類被動式器材十分簡單,使用時需要一定的技巧和注意力。

展開反光板

反光板邊緣有一圈彈性鋼條,圓形反光板可以摺成 8 字形,然後收得更小。

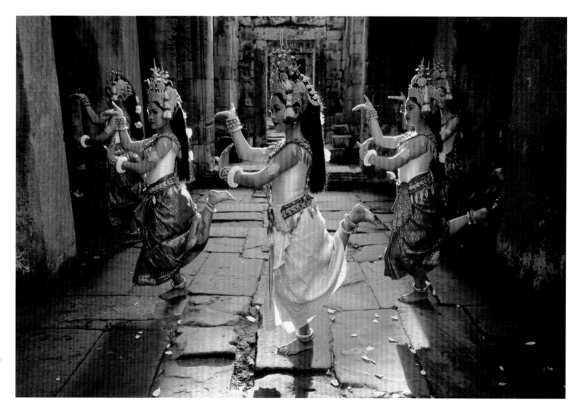

高棉舞者,聖劍寺,吳哥窟,2002 年

補光 機上閃光燈

在此我違背了自己的某個習慣，但僅限於我可以接受的範圍內。我使用了機上閃光燈。避免使用機上閃光燈似乎有點怪異，或許確實如此，因為從本書中許多地方可以看出，我完全可以接受在規劃的光線下拍照，只要有必要就會使用。在狀況需要時（商業攝影則幾乎免不了）使用色溫 9,000K 的 Maxi Brute 燈，或是在需求更強烈的情況下使用 5,000 焦耳閃光燈拍攝，甚至可能帶來相當有趣的拍攝經驗。不過這本書的主題是如何捕捉光，所以使用閃光燈應該歸入另一本探討如何營造光線的著作。

我不使用閃光燈，是因為這會妨礙事物呈現真實的樣貌。但這完全是個人看法，我也不會強烈建議別人和我採取一樣作法，但我所屬的公司有許多攝影師想法跟我相同。基本上，使用閃光燈與否和工作目的有關。就我經常拍攝的報導照片而言，目的就是紀實。元件感光度快速提升，加上強大的 Raw 檔案處理功能（稍後會詳細說明這點），在在削減了閃光燈的必要性。畢竟著名攝影師卡提耶 - 布列松曾經寫道：「即使是在沒有任何光線的情況下藉助閃光燈拍下照片，只要心中不尊重真實光線，這樣的照片都不算是照片。」

儘管如此，如果我在外景拍攝時可以接受使用反光板，卻不願使用閃光燈補光，那就真

的太剛愎自用了。我雖然會盡量避免使用機上閃光燈，但在某些狀況下，不使用閃光燈就只能放棄拍攝。如果拍攝的是個人創作就沒問題，但工作時就不能這樣了。本跨頁兩張照片都是為工作而拍攝，我必須在陰暗環境下拍攝快速動作的主體，使用閃光燈似乎在所難免。閃光燈提供補光的方式不大一樣，閃光僅持續數 1/10 秒。新型攜帶式閃光燈的速度則往往高達 1/100-1/50 秒。這兩張照片的拍攝狀況都是主體在接近全黑環境中快速移動，其一是蘇丹甘蔗園的黎明

前（本頁），另一張是夜間暹羅灣中的捕魷船（左頁），兩種狀況都必須依靠環境光來呈現周遭環境，因此我把閃光燈設定為後簾（或第二簾幕）同步，意思是閃光燈在曝光接近結束時才打光，讓帶有殘影的影像出現清晰的局部。後簾同步的設定方式在每款器材上都不一樣，但都相當簡單明瞭。巧合的是，當我在捕魷船上準備拍攝之前，我的攝影師好友張乾琦發訊息給我，開玩笑地寫道：「記住，卡提耶 - 布列松說過不要用閃光燈！」

捕魷漁夫，暹羅灣，2007 年

卡塔高，凱納納甘蔗園，蘇丹，2004 年

路徑改變的光　吳哥寺廟深處

反光板有個完全不同於一般補光的用法，就是為主體投射實際光線，只要反光板與主體之間有筆直通道就可以辦到。通常這意味著投射路徑會比較長，因為照明極度不足大多代表該場景位於建物內部相當深的地方，不容易直接照射到日光。這兩張吳哥窟照片就是如此，場景是聖劍寺裡錯綜複雜的廊道。聖劍寺建造於十二世紀，不僅是吳哥窟中規模最大的寺廟之一，也是佛教大學所在地，廟中有許多狹窄的廊道和蜿蜒曲折的圍牆。採取長時間曝光並開啟相機的雜訊降低功能，可以克服極低的亮度，但場景位於陰影深處也就表示畫面欠缺各種對比。解決方法是等太陽到達適當位置（下午的中間時段），再把走廊上的光線引導到內部深處，如同插圖所示。這種方法相當複雜，但效果非常好。吳哥窟的裝飾大多是淺浮雕，先前在 42-43 頁〈側光：最適合淺浮雕的光線〉曾經介紹過，淺浮雕在側光下最醒目，視覺效果也最好，反光板在適當位置上正好充當代用太陽。

這項用法在操作上和一般補光大致相同。首先把反光板放在陽光最強的地方，盡可能捕捉陽光，面向太陽時效果最好。接著把捕捉到的光引導到需要的位置。當然最好能等待合適的時間，當陽光的入射和反射角度加起來接近 180° 時，反射光最強。這種方法還有一種變化，是使用兩片反光板將光線轉向另一個角度，但光量將大幅減少。

蒂娃妲女神，聖劍寺迴廊，吳哥窟，柬埔寨，1991 年

斜射光
代用陽光
反光板當成光源

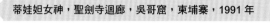
蒂娃妲女神，聖劍寺迴廊，吳哥窟，柬埔寨，1991 年

以反射光當成光源

吳哥窟這類石造建築結構可能使陽光無法直接射入某些廊道和房間。在這種狀況下，反光板可以發揮相當大的作用。

包圍光 尺度感

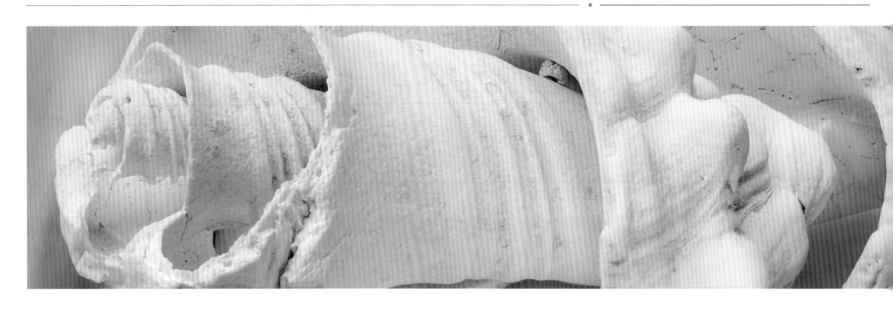

這裡的主要構想是為這個嚴重磨損的貝殼內部拍攝大尺寸照片（上圖）。當然，將影像放大沖洗（例如 1 公尺以上）也是達成效果的步驟之一，只是在書上無法呈現。不過這幅影像還有兩個重點，就是景深和比例感。換句話說，我想模糊觀者對尺度的感受，而微縮模型攝影的概念可以為我提供一些指引。不過我並不打算拍得像微縮模型攝影作品，畢竟我希望從最終影像上還能看出主體是貝殼的一部分。

近攝照片通常不會出現全景深，因此反其道而行就變成了強而有力的技巧。依據光學原理，微距攝影無法拍出涵蓋所有範圍的完整景深，但疊焦解決了這個問題。疊焦是針對不同對焦點拍攝多幅影像，再以專用軟體擷取每幅影像最清楚的部分，合成一張照片。這張照片便採用了這種方式，而且處理過程大多已經自動化。然而，光線方面則需要多加思考。拍攝微型物體時常會因為以下兩種打光問題而失敗：第一是無法表現 86-87 頁〈窗戶光：典型漸弱現象〉中以平方反比定律說明的光線減弱現象，第二是陰影邊緣不會逐漸模糊。兩者加起來使得光線呈現硬調感而無真實光線的自然感。解決方案之一是運用自然光，美國著名攝影師史密斯（Michael Paul Smith）就是這樣拍攝自己製作的 1950 年代美國小鎮街景模型。

另一個解決方案是消除所有陰影，方法則是使用涵蓋範圍較廣的主要光源和具穿透力的反射補光來創造包圍光。反射光必須細心調整，盡量保持不顯眼。這張範例照片用了好幾支牙科反射鏡（見右頁），每支照亮貝殼的一個角落。主要光源則是由窗戶照入的陰天日光。

風化的腹足類海洋生物外殼，2011 年

實際大小
這枚腹足類海洋生物外殼體積相當大，但只剩下中央的螺旋狀結構。

消除陰影邊緣
多重反射鏡補光
疊焦

螳螂，伊勢神宮神田，日本，1996 年

配置方式

以日光為基本光源，使用小型反射鏡營造光線，消除陰影和陰影邊緣。

強化光 加強亮部

如前文所示，反光板的用途其實比一般人所
知道的還要多，直接對暗部補光只是基本。
事實上，從本頁範例可以看出反光板也可發
揮完全相反的功能。除了對暗部補光，縮小
整體動態範圍之外，反光板也可提高亮部的
亮度，擴大動態範圍。這裡的反光板位置有
點難以決定，因為我想讓反射光照在陽光那
一側，而且仍能發揮作用。房間裡的光線相
當柔和，但我決定拍攝鏡面反射肖像，所以
希望提升臉部的立體效果。鏡面反射會使對
比降低，影像也會變得模糊一些，這都是構
想的一部分，但我當然不希望臉部變得平板
無趣。後方窗戶透入的光是由天井牆面反射
而來，因此角度廣泛又悅目。模特兒臉部側
面的輪廓不夠清晰，反光板正可補足這點。
我請一位助手站在天井裡陽光最強的地方，
將反射光照在臉部邊緣。當鏡頭對準鏡中的
反射影像時，這道光線就變成了邊緣光。於
是我固定好相機位置（我使用了三腳架），
以遠處木牆上的淺色陰影襯托受邊緣光照
射的半邊輪廓。這麼做可以提高局部對比，
使輪廓更清晰。

穿旗袍的年輕女性，雲南和順，2009 年 ▶

傳家之寶

這襲湖水綠旗袍為屋主母親所有，已有近百年歷史。

接著談談照片的拍攝背景。我在中國西南部的茶馬古道進行一般性質的拍攝工作，屋主家中過去是古道上的行商，她拿出了一件年代久遠的精緻旗袍，於是我們臨時決定拍攝這張肖像照。順帶一提，對著鏡子拍攝是為了充分運用漂亮的玻璃雕花。略微脫焦的雕花不僅可為畫面增添景深感，也為構圖增添趣味。

場景配置方式

反光板在此不是為暗部補光，而是加強、突顯臉部側面的亮部。

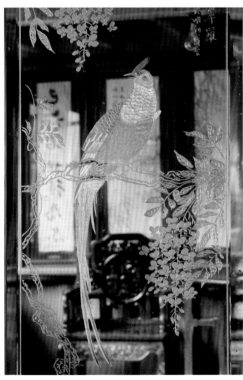

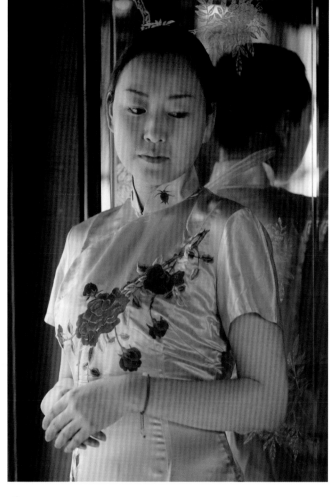

絲綢旗袍

旗袍穿起來的樣子。

雕花鏡

古董鏡面的雕花可為肖像增添層次感。

柔化光 使窗戶成為光源

我在 84-85 頁〈窗戶光：帶有柔和陰影的定向光〉曾經提過，陽光並非直接射入窗內時，實質上的光源是窗戶，而非天空。即使如此，我們仍然可以加裝柔光板，把窗戶變成大型柔光箱，藉以改善這類狀況。如果你希望窗戶在畫面中呈現為泛白矩形的話，這個方法格外有用。這麼做的優點是可以消除窗外的大樓、樹木或天空的色調、色彩變化等使人分心的因素。除此之外，也能阻隔直射的陽光，這點相當重要，儘管這樣的陽光相當吸引人，如同 88-89 頁〈窗戶光：流動的陽光〉和第 148-149 頁〈圖案光：窗戶和百葉窗〉中所見，但這類光線不適合用在可能要花費一兩個小時準備的照片上。透過窗戶射入室內的陽光不到幾分鐘就會移開。更糟的是，你可能打算正對天空光拍攝，卻發現準備工作所花費的時間超出預期，結果陽光已經開始射入室內了。

這張照片的狀況就是如此，有份簡報需要光線雅致的花草靜物照。拍攝這類照片有兩種方法，一種是蒐羅需要的植物，帶到攝影棚內拍攝，另一種是出外景拍攝。我們勘景時發現了這棟古老的社區花園小屋，屋裡有許多自然的歲月痕跡是攝影棚無法複製的。於是我們立刻決定出外景拍攝，我們採取維梅爾式的照明，光線由一側的窗戶射入，使畫面呈現出這位荷蘭畫家最擅長的北歐式平淡色彩和飽滿陰影（參見第 84-85 頁）。我以稍微偏斜的角度拍攝，讓部分窗戶入鏡以增添氣氛和意境，正如同維梅爾的《倒牛奶

各種外景用的打光板

外景拍攝時，裝在可調整腳架上的硬質外框反光板是標準配備。

的女僕》一般，也因此場景不再需要其他光線。另一個極不明顯但相當充足的補光來自敞開的門。以上種種因素使得擔負大型燈組角色的窗戶更顯重要，因此我們使用了比窗戶略大的柔光板，並固定在窗外。

配置方式

在窗外安裝一片面積略大於窗戶的絲質柔光板，讓門保持開啟，帶來極少量的前方補光。

花草，花園小屋，倫敦，1974 年

柔化光 使窗戶成為光源

擴散光　來自大片窗戶的廣泛漫射光

中式點心，2012 年

絲質柔光板除了可把窗戶變成燈組（參見前頁說明），還有一種用途就是走進室內，變身為均勻的大型光源。這麼做有個很好的理由，就是為主體提供充足的背景光。這類以大片均勻光線由後方照射主體的作法，是影棚靜物攝影中標準的表現方式。有兩種場景配置仰賴這類光線，這裡都會介紹，用來拍攝食物的效果則各不相同。第一種配置方式是以水平方向拍攝，讓純淨的白色背景襯托主體（參見左頁）。若沒有其他輔助光線，將會拍出剪影效果，但一般靜物攝影通常會在前方或側面添加燈具或強力反光板。另一種配置常見於拍攝食物的照片，拍攝角度略呈俯角（模擬用餐者的視點位置），因此背景光會由景框外照入，由上方涵蓋主體（右圖）。食物攝影的風格和作法相當多，共同的特色則是光線純淨廣泛，由頂部照射餐點，突顯誘人的光澤與質地。在右頁照片中，光潔的瓷器表面往往會反映出不應該出現的物體，因此格外需要這樣的光線，如此既可表現瓷盤的光亮質感，也可避免反映出令人分心的物件。

然而這個拍攝地點相當偏僻，我們必須臨時搭建攝影棚。或許你會以為燈具和燈架是攝影棚器材中最笨重的，其實外景拍攝最麻煩的是攜帶尺寸夠大的全新背景材料（光滑、沒有刮傷和記號）。這不大容易做到，畢竟這裡是偏遠的中國西南地區。照片中這種配置的理想目標在於獲得絕對均勻的照明，當背景光（或其反射光）填滿景框時，這點將變得非常重要。攝影棚內的光源相當接近主體（比太陽近了許多），所以柔光板的厚度也是重點之一。69頁插圖中提到，材質越厚，光線發散得越均勻。但若改用日光照明就不會有這樣的問題，日光由於來自極遠處，即使直接照射在柔光板上也不會變弱。然而柔光板本身可能形成陰影，如果像照片中這樣用床單或桌布來搭景，則需要花一些時間來拉平皺摺。有個權宜的作法是調整光圈值，光圈必須小到讓整個主體準焦，但也不能太小，才能讓背景失焦以消除皺摺、陰影和痕跡。

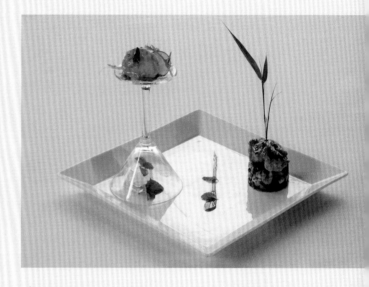

干貝，2012 年

臨時性的柔光板

將兩張大床單掛在餐廳一角的兩扇玻璃窗內，形成柔和且沒有陰影的包圍光。

過濾光　漸變灰、減光、帶阻等

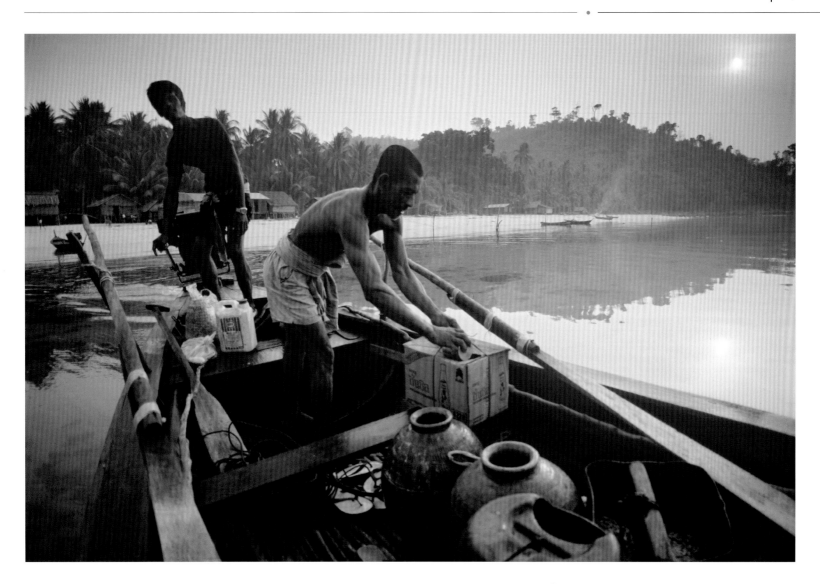

有許多濾鏡效果已經能用影像處理和後製軟體模擬，那麼為何要多花時間，使用更多器材來拍照？每種濾鏡各有其理由。首先，色彩校正和色彩平衡濾鏡可以放在一邊。如果你拍的是 Raw 檔案，這兩種濾鏡確實用不著，因為處理檔案時便可調整。然而其他幾種濾鏡仍有用處，有些濾鏡能夠部分調整進入相機的光線性質，例如環形偏光鏡等，

後製程序無法復原這些調整。有些濾鏡效果則有對應的數位軟體功能，尤其是漸層鏡，但許多偏好把照片一次拍好的使用者仍然喜歡使用這類濾鏡。

漸變灰濾鏡在 82-83 頁〈頂光：森林深處〉和 86-87 頁〈窗戶光：典型減弱效應〉都曾經出現過，這是一種可以轉動的濾鏡，半邊

類比式解決方案
低快門速度
動態影像作品

鏡面為透明無色,半邊則帶有灰色,兩者間的界線有一定程度的模糊。主要用法是將界線對齊地平線,用以降低天空的亮度,以降低 1-2 格亮度的漸層鏡最為常見。界線的模糊程度關係到拍攝結果自然與否。使用漸變灰濾鏡有兩種操作方向,第一種是依照需求選擇急變或緩變(又稱為硬邊或軟邊)濾鏡。第二種是調整光圈和焦長的組合。使用廣角鏡頭並縮小光圈時變化較劇烈,開大光圈或拉長焦距(或兩者並行)則可擴大過渡範圍。本跨頁的主照片使用了 2 格漸變灰濾鏡,只降低天空的亮度。另外,太陽周圍之所以偏紅,不是因為濾鏡帶有色彩,而是清晨時分的天空在曝光量較低的影像中會呈現暖色調。

ND 減光鏡(中性密度濾光鏡)

儘管新型感光元件競相拉高感光度,仍有許多拍攝場合需要減少通過鏡頭的光量。例如為了將景深侷限在極小範圍內(這點在明亮的日光下往往相當困難)而將大光圈鏡頭的光圈開到最大時。還有藉由長時間曝光把波浪和水流變成薄霧。第三種則是影片加選擇性對焦,此時快門速度必須減慢到 1/30 秒。這些場合各需要不同強度的中性密度濾光鏡(在日光下拍攝薄霧狀的長曝海面照片,需要的減光強度高達 10 格)。

偏光濾鏡

偏光濾鏡可抑制非金屬表面的反射光(水面和玻璃也適用,因此也可減少大氣中微小水滴的反射光)。最顯著的效果是使藍天顯得更藍(鏡面與陽光照射方向呈 90°時效果最強),但更常見的用途是提高物件表面的飽和度,通常是岩石等在影像中較顯明亮的物體。環形偏光濾鏡對測光的影響通常比

直線偏光鏡來得小(這兩種偏光鏡都是圓形的,所謂「環形」和「直線」指的是光的偏振方式,而不是濾鏡形狀)。如果要抑制平坦或接近平坦表面的反射光,鏡面與表面呈 35°時效果最佳。拍攝藍天時由於效果受相機與太陽間角度左右,因此以廣角鏡頭(焦長低於 28mm)搭配偏光鏡,可使部分天空藍得超乎自然。

熱鏡

這是一種透明濾鏡,可阻隔波長約 700 奈米以上的紅外線,具有急變效果。技術原理是把紅外線反射回去,只讓可見光通過。如今這種技術變得比過往受重視,因為感光元件對紅外線相當敏感。感光元件的高通濾鏡也具有過濾紅外線的功能,但如果要徹底解決紅外線污染問題(如今才有的新說法),熱鏡是唯一的方法。

紅色強化濾鏡(釹鐠濾鏡)

這類濾鏡比較少見,以釹鐠玻璃製成,可選擇性地強化紅色。這種玻璃常用於製作護目鏡,供玻璃吹製工和鍛造工佩戴。釹鐠濾鏡的作用就像光學帶阻濾鏡,阻隔了橙色光周圍的狹窄頻帶,吸收使紅色顯得污濁的橙色和黃橙色光,因此能夠使紅色更顯鮮明。這類濾鏡相當昂貴,但用來拍攝秋天的色彩時格外討喜。

超大型漸層鏡

在動態影像上套用數位漸層效果比靜態影像耗時許多,因此以數位單眼相機拍攝影片時,我們更有理由使用漸變灰濾鏡縮小動態範圍。現在市面上已有適用於 14-24mm 等超廣角鏡頭使用的新款濾鏡。

環形偏光鏡

偏光鏡在風景攝影中能夠發揮更細緻的效果,也就是提高飽和度並增加對比,這種效果也適用於黑白照片。

光譜缺損光　妥善運用省電燈泡的光線

BROKEN-SPECTRUM LIGHT
Making the Best of CFLs

節能風潮興起雖然是件好事，但也為攝影界帶來小小的視覺災難。過去有鎢絲燈泡來延續古老的照明傳統，發出高熱以產生溫暖悅目的光線，但現在已逐漸被省電燈泡取代，居家光線質地也一落千丈。就這方面而言，我認為要求光線悅目且符合應有的品質並不過分。然而，省電燈泡的光只能說是「白的」，並且具有某些難以言喻的特質，讓膚色顯得很不對勁（除非你喜歡像僵屍的膚色）。人眼對色彩的容忍和適應能力都很強，所以影響不大，但攝影就不是這麼回事，不論是底片或感光元件都一樣。

最重要的是，省電燈泡完全無法放射某些色彩的光，難怪在這類光線下拍攝的照片怎麼處理都很難讓人滿意。這是因為日光和鎢絲燈泡光線都擁有平坦而連續的波長（也就是色彩），省電燈泡放射的波長卻侷限在幾個狹小範圍內。省電燈泡內部塗了磷，磷塗層背面受到汞蒸汽放射的紫外線照射時就會發光。由於磷無法放射連續波長，所以省電燈泡內塗佈了數種不同的磷，每種磷放射不同色彩的光線，這樣的設計是為了讓眼睛同時看到這些光線時，會感知為白光。當然，各廠牌模擬出的白光都不大相同，但似乎只有攝影師會在意這件事，所以我們並未被照顧到。

要捕捉這樣的光線當然會產生問題，因此我們現在就要來解決，但請注意，這個問題無法完全解決。部分光譜缺損就代表缺少某些色彩的光線，而且沒有辦法還原。我們最多只能做出接近單色的效果，再依據個人偏好選擇中性白或奶油白。即使是這樣的折衷方

中松公寓，北京，2007 年

原始相片

這四幅影像由暗至亮每幅間的曝光值相差 2 格，四張加起來便涵括了整個動態範圍，並也顯示了色彩會隨亮度變化。

鋸齒狀光譜

條紋可改變反射率，加入金色則可增添溫暖的感覺，沖淡晴朗天空為遮蔭處帶來的偏藍色調。

案，也需要花不少工夫在影像處理，以下就是我在省電燈泡光線下拍攝時的工作流程。不過最合理的作法還是更換燈泡或改在日光下拍攝，有時確實可能採取這類作法，但更常見的情況是一個房間裡就有好幾種燈，因此不大可能全部更換。

我們用這個小小的夾層臥室來做案例研究。如果以鎢絲燈照明，這個簡約的空間會相當宜人、明亮又生動。這類隱藏式照明和裝飾藝術風格最初於 1920 年代開始風行，由於整體照明完全取決於小面積的明亮光線，因此影像動態範圍相當大。人眼能夠適應這種狀況，但攝影時則必須拍攝數幅影像並以HDR 處理（第 242-247 頁將會介紹）。無論是鎢絲燈或其他燈泡都是如此，而且處理步驟並不複雜。不過從這四幅以自動色彩平衡拍攝的原始影像可以看出，在省電燈泡光線下拍還有另一個問題：這類影像的基礎色彩是偏綠的黃色，相當難看，而且會隨亮度改變。不論如何處理，都會使得影像中亮度最高的區域出現令人不快的色帶現象。

中松公寓

這是主照片的拍攝地點。臥室其實位於照片中的階梯頂端。在日光的藍色色調和天花板鎢絲投射燈的橙黃色光線影響下，省電燈泡的光線不是畫面中的主角，因此較可接受。

日產汽車展示室控制中心，東京銀座，2002 年

這間汽車製造廠商展示室中的高科技中心是以日光燈照明，因此也有類似的問題。我使用濾鏡為影像帶來鮮奶油色的溫暖效果。

光譜缺損光　妥善運用省電燈泡（續）

BROKEN-SPECTRUM LIGHT
Making the Best of CFLs (continued)

第一步是把多幅影像合成一個 HDR 32bpc（位元／色版）檔案。HDR 技術將在第 244-245 頁詳細介紹，所以這裡就不重複說明合併過程。不過重要的是在這麼大的動態範圍下，不需要使用可能使影像顯得不自然的色調映射（tone-mapping）技術。如果將以 Photoshop 合併的影像直接儲存成 32 bpc TIFF 檔案，就可在 ACR Raw 檔案處理視窗中重新開啟，並從亮部和暗部復原我們需要的所有要素。這方面同樣請參閱第 244-245 頁的詳細說明。讀者可以看到我校正色彩前的結果，而且這相當不好看。更糟的是，原始影像中的色偏也合併在一起，在亮度較高的區域，還有綠色和粉紅色之間的色偏現象。

前文提過，在這類狀況下拍攝時，不論使

R	210
G	205
B	197

Raw 檔案處理程序結束

由於處理 Raw 檔案時校正過色彩，所以在此階段為 16 bpc 的影像在箭頭處有塊狀色偏現象。箭頭指出色偏處，為便於觀察而稍加強化。

目標色彩

使用右方影像中圈選的小矩形區域，把影像的整體色彩調整成這種比較溫暖的色彩。

中間步驟

在 Photoshop ACR 中重新開啟由四個原始檔案合併而成的 32 bpc 檔案，這個階段強化的部分只有：「亮部」和「白色」調到最低，「暗部」調到最高，調高「對比」，「黑色」調低到接近出現限幅。色彩尚未調整。

用任何光源拍攝都必須執行這些影像處理，使亮部階調變得平滑以避免限幅現象。與此同時，我們也可使用 Raw 檔案處理程式來改變色彩。我的做法是以肉眼判斷，使整體外觀比中性稍微偏暖一些，盡量避免黃黃綠綠的顏色。儘管如此，結果仍然很不理想，畫面中有不協調的色塊，而且因為剛才調整過整幅影像的色彩，所以色塊出現了色偏現象。在亮度較高的區域中，淺洋紅色調旁出現了綠色調。

在這個階段，處理色塊的唯一方法是讓色彩朝特定方向偏移。我選擇一種可接受且藍色較少的目標色彩（呈奶油色調），再選擇軟性筆刷，設定為「色彩」和 60% 透明度，修整不順眼的區域。當然，這項技術的缺點是製作出來的影像接近單色，不過這是沒辦法的事。前文曾經提過，這個問題無法完全解決。

中松公寓，北京，2007 年
同一棟公寓的廚房。現在的問題是如何運用後方客廳中較為悅目的日光與鎢絲燈光，讓以省電燈泡照明的廚房顯得協調。要達成這個目標，必須對特定區域做局部調整，但場景中有多種人工照明，讓狀況沒那麼棘手。

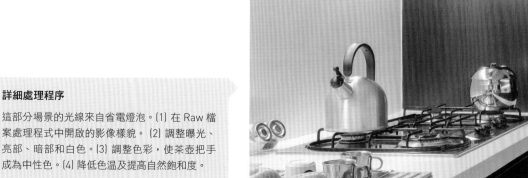

詳細處理程序

這部分場景的光線來自省電燈泡。[1] 在 Raw 檔案處理程式中開啟的影像樣貌。[2] 調整曝光、亮部、暗部和白色。[3] 調整色彩，使茶壺把手成為中性色。[4] 降低色溫及提高自然飽和度。

添加耀光　在影像上增添瑕疵

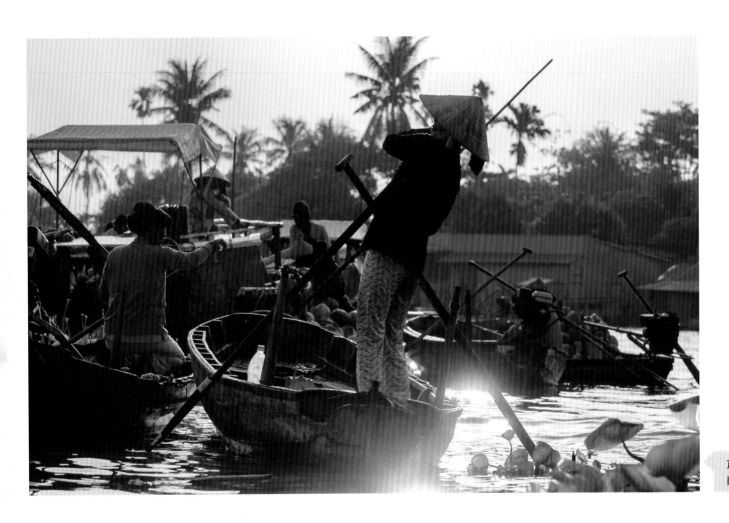

芹苴市附近的水上市場，越
南，2011 年

| 預設處理 | 最佳化處理 | 轉換成黑白 | 拉近黑色與白色點 | 針對暗部和黑色區域套用對比曲線 |

 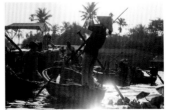 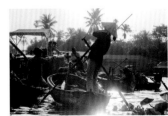

關鍵點

**額外添加的人工效果
不完美的真實
黑白轉換**

Light Factory 軟體中耀光元素的無限多種組合

由於耀光可能包含多個元素，每個元素的強度、大小和色彩都不一樣，因此可組合出無限多種耀光。

170-171 頁〈耀光〉曾經提到，這種光學缺陷（起碼可以說是瑕疵）可能有助於營造氣氛和傳達更強烈的明亮感。耀光對影像也有可能不是減分，而是加分，這點端看個人喜好而定。由於處理檔案時可做的修改相當多，因此我們也可考慮在最後階段加強或抑制耀光。這裡有兩個例子，其中之一只靠影像處理工具來加強耀光，另一個則更進一步發揮數位技術的能力。

在湄公河三角洲的越南女船家照片中（左頁），清晨時分的粼粼波光扮演關鍵角色，但有兩個問題。第一，水波周圍的耀光相當漂亮，但占據了大部分畫面，因此降低了對比。第二，耀光會使較淺的中間色調染上難看的黃綠色調。展示處理過程的系列照片說明了解決方法，首先在處理 Raw 檔案時予以最佳化，復原亮部並提高對比，接著把檔案轉換成黑白，提高紅色和黃色區域的亮度，使水面周圍更亮。接著藉由設定值拉近黑色和白色點，最後針對較暗的 50% 色調套用對比曲線。Photoshop 中的「色版」下有個按鈕，可自動選取較淺的 50% 畫素。提高選取範圍的「快速遮色片」的對比，強調選取範圍，接著反轉選取範圍。如此可使陰影區域更暗、更加飽和，同時保留耀光部分。

接下來的程序頗具爭議。目前有些後製技巧可以添加耀光，雖然我不打算向純粹派攝影者為自己辯解這麼做沒錯，但這個軟體之所以存在是有理由的。我們花費大筆心力製作品質優異的鏡頭，為了防止耀光減損影像清晰程度而製作鍍膜，居然有人刻意添加耀光！事實上，有一種影像經常添加耀光，但不一定所有人都會注意到，那就是電影。動機其實很簡單：為了添加真實感。電影大多是虛構的，而且現在有越來越多電影運用電腦成像技術（CGI）製作以傳統方式無法拍攝或者成本極高的特效。而某些動態及靜態攝影技法則有助於提升真實感，包含添加少許瑕疵。這類技術包括真實電影、模仿業餘的手持攝影（例如《厄夜叢林》和《科洛弗檔案》）、截斷前景主體的取景手法，以及鏡頭耀光等。

真正的鏡頭耀光不一定會以我們期望的方式分布在畫面上，因此替代方案就是以電腦成像技術製作，疊加在動態或靜態影像上。這類作業通常使用 Red Giant 公司的專業級軟體 Knoll Light Factory，效果非常真實。這款軟體的功能十分強大，由非常了解各類鏡頭的專家（好萊塢有很多這類專家）開發，擁有大量耀光元素，可以組合及調整出無限多種耀光。事實上，這款軟體的發明者就是 Industrial Light and Magic（ILM）視覺特效總監約翰·諾爾（John Knoll）。此外，他還和哥哥湯瑪斯一起開發了 Photoshop。我在數位特效剛萌芽時曾經為史密森基金會拍攝過 ILM 的報導，還記得約翰當時向我解釋曲線演算法的運作方式。在這個耀光產生程式中有光球、斜線、環、焦散以及多邊形散佈，單單操作這個軟體的控制功能就可學到許多光的特質。

帕坦族男孩正在學習射擊，巴基斯坦西北邊境省，1979 年

尚未添加耀光的原始影像

消除耀光 遮擋光源

章郎谷，西雙版納，2009 年

前兩頁可說是在鼓吹用耀光破壞畫面以增添氣氛的做法，現在我要採取比較保守、謹慎，且基本上比較專業的觀點，來談談如何消除耀光。這也是鏡頭製造商的技術觀點，牽涉到設計優異且做工精良的光學元件。的確，製造良好的光學元件是首要之務，現在市面上的鏡頭大多是數十年研究的產物，尤其 1970 年代問世的多層鍍膜技術更對鏡頭耀光現象產生了極大的影響。

精確遮擋

良好遮擋效果的關鍵在於，確實遮擋到鏡頭前端鏡片的邊緣，遮擋時最理想的位置是站在相機前方，面對相機來遮擋光線。

儘管如此，就算使用有鍍膜的鏡頭和遮光罩，正對太陽拍攝仍然或多或少會造成耀光。有一種標準技巧可消除景框外明亮環境造成的漫射耀光，也就是遮擋。黑卡或金屬遮光罩都可遮擋光線，前者可以手握持，後者則可固定在鏡頭上。只要是能夠架設腳架及其他器材，有充裕準備時間的攝影方式，攝影者大多會把遮光板固定在腳架上，讓遮光板的遮蔭正好籠罩鏡頭，本身則不入鏡，但你也可以直接用手遮擋。事實上，用別人的手來遮擋更容易。請助手站在相機一側的前方一公尺內，並留意陰影的投射位置，只要稍微超出相機前端即可。但在本頁範例中，我只能採取最極端的做法。這張照片拍攝的是中緬邊境山區的布朗族村落，影像正符合我想呈現的模樣，而且我沒有其他方案。我需要陽光來照亮屋頂，而且當時我正站在最佳的視點位置，如果我再多等一陣子，陽光就不會照到村莊。唯一的辦法是把相機固定在三腳架上，很快地拍兩幅影像，我拍攝其中一幅時用手遮住太陽，另一張則不遮。我把這兩幅影像變成圖層後合併成單幅影像，採取最直接的做法，也就是除去上方圖層的一部分。

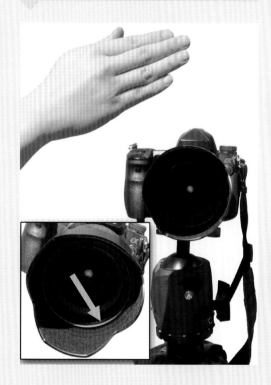

兩步驟拍攝

太陽高度和視點位置使我必須這麼做：很快地拍攝兩幅影像，其中一幅以攝影者的手遮擋太陽，另一幅則不遮擋。

消除耀光　高強度銳利化

FLARE DOWN
High-Radius Sharpening

倫敦市長巡遊中的皇家騎兵，1977 年

最有效的耀光抑制方法是在拍攝時阻隔直射的陽光，在 56-57 頁〈正對光源：阻隔太陽〉和 60-61 頁〈反射光：平滑面〉中都曾經介紹過。即使如此，後製當然也有助於解決廣義的耀光。Photoshop 有個既簡單又十分有效的程序。這個程序的開發者是印刷產業中的複印業者，用來處理掃描照片產生的耀光。前文曾經提過，耀光的成因是光由鏡片表面反射出去，而未進入鏡片後折射形成影像。掃描影像同樣牽涉到光學，因此

第一步

製作一個複製圖層，並設定為「加暗」。這表示無論接下來進行什麼程序，只有加暗效果看得出來。

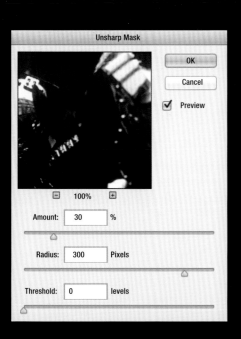

第二步

在「遮色片銳利化調整」中設定為低總量（大約 15-30%）、高強度（依據上方測量結果，這張相片為 300 畫素），以及取消臨界值保護（此程序中不需要），並套用效果。

也有這個問題。解決方法是把耀光當成景框中由明亮光線向外擴散的低對比區域。少量高強度的銳利化可提高對比，這個方法可將耀光造成的明亮區域的對比提高。

這種「遮色片銳利化調整」的使用方式和一般設定值相反。一般設定值的強度通常相當小，藉以強化某個畫素與鄰近畫素（通常是 1 個畫素，甚至更少）的對比，總量則大多為 100%。強度加大到數個畫素時，可能在邊緣附近形成不好看的光暈效果，但如果把強度進一步加大到數百個畫素，銳利化效果就會擴散。如果總量壓低在 15% 到 25% 左右，結果看起來就會非常自然。這個技巧適合用於處理耀光的原因是它被套用在設定為「加暗」的複製圖層上，只有較亮的耀光受到影響。

這張照片具有各種難以抑制的耀光構成元素。皇家騎兵衛隊位於黑暗的街道背景前方，甲冑反射出微弱的陽光，周圍的耀光很引人注目，好像透過不乾淨的眼鏡看東西一樣。理想強度取決於以畫素為單位的影像解析度，此外也取決於你希望讓造成耀光的明亮區域變暗多少。我處理這張照片時選擇的總量已顯示在插圖中。總量最好以眼睛直觀判斷，不過在這張照片中，我先前已經測定過影像中需要的總量，大約是 300 畫素。

拍攝時的耀光

在原始影像中，耀光已經滲入甲冑周圍的黑暗區域。圓圈處呈現出擴散程度，在這幅影像中的半徑（箭頭處）大約為 300 畫素。

典型對比

數秒鐘前，我拍下這幅光影表現比較傳統的皇家騎兵影像。

處理過的光 充分發揮 Raw 格式的能力

PROCESSED LIGHT
Making the Most of Raw

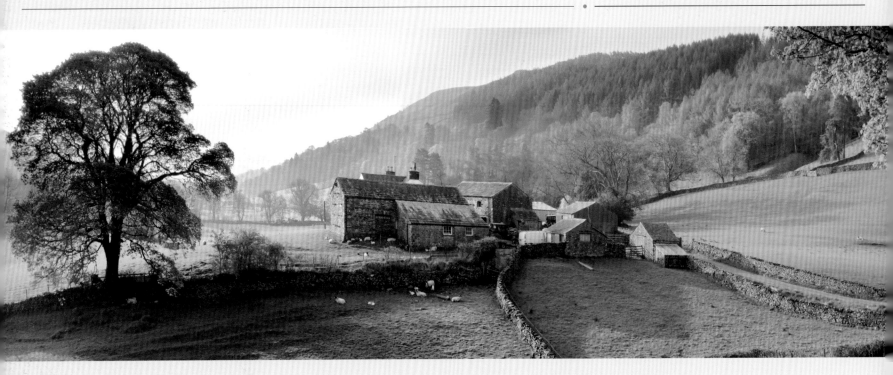

我們可以把數位攝影想像成一座冰山。高階數位相機以 12 或 14 位元捕捉影像，擷取到的視覺資訊超過一般電腦、平板電腦螢幕或相紙沖印所能呈現的範圍。現在的數位單眼相機動態範圍相當大，高達 13-14 格，其中有 10-11 格範圍內的畫素純淨可用，但都得壓縮成 8 位元影像才能夠顯示。影像處理程序能夠還原及呈現這些「隱藏」的影像，像是還原暗部細節等。我們可以直接使用相機內建的處理器處理影像，製作成 JPEG 或 TIFF 檔案，也可以藉助電腦的強大運算能力和多樣化工具，使用 Raw 檔案處理軟體來執行這項工作。這類軟體目前以 Photoshop 和 Lightroom 中的 Adobe Camera Raw（ACR）程式最為知名。

因此有些攝影者會捨棄 JPEG 或 TIFF 格式，改以 Raw 格式拍攝。Raw 格式可擷取更多資訊，供影像處理時運用。我們在相機螢幕或資料視窗中看到的影像是由 Raw 檔案即時產生的 JPEG 檔案，因此只能算是檔案中實際色調細節的示意圖。如果你投資購買一部 Eizo 等高階品牌的 14 位元顯示器，就可看到影像暗部中的更多細節，不過就實際上來說，要知道我們能從 14 位元 Raw 檔案中還原哪些訊息，唯一的辦法是在 Raw 檔案處理程式中把影像放大到 100%，仔細留意暗部的雜訊。

Raw 檔案處理本身就足以寫成一本書，雖然我認為這樣的書可能會很枯燥。這裡我只打算介紹這個程序能夠做到哪些事，以及對捕捉到的光線動態與品質有何意義。動態範圍較高時，Raw 檔案處理顯得格外重要。在本頁的主照片中，我對著部分隱藏在大樹後方的太陽拍攝，把曝光值調低到足以保留最亮

農場，丹特戴爾，昆布利亞，2011 年

的亮部，我心裡約略知道處理檔案時有哪些部分能夠（或無法）還原。處理軟體的六個主要滑桿有許多種不同功能的排列組合，每種組合都有些許差別。這裡我通常使用亮部和暗部滑桿來還原這兩個部分，但由於這樣的調整往往會使影像變得平板，所以我提高整體對比來彌補。還原亮部以樹木外層的樹葉邊緣不出現光暈為底限。雖然原始影像已經在適當範圍內，而且沒有明顯問題，Raw 檔案處理軟體仍然在對比、色平衡、自然飽和度和清晰度等個人化性質中提供了許多（接近無限多種）細微調整方式。光憑這點就足以說服攝影者以 Raw 格式拍攝，因為這樣一來在拍攝重要影像之後，可以過一段時間再從容地著手處理，把影像調整到最理想的樣貌。

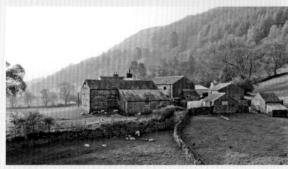

Raw 檔案曝光調整範圍

Raw 檔案處理軟體的曝光值調整範圍是 -4 格到 +4 格（但影像檔案本身並未涵蓋整個範圍）。第二張相片是預設的原始曝光。

R: 131	f/8	1/100 s
G: 136		
B: 130	ISO 80	8.8 mm

Basic

White Balance: As Shot

| Temperature | 4700 |
| Tint | -8 |

Auto Default

Exposure	+0.15
Recovery	64
Fill Light	68
Blacks	48
Brightness	+50
Contrast	+71
Clarity	0
Vibrance	+13
Saturation	0

兩款不同的 Raw 檔案處理軟體

目前市面上有好幾款 Raw 檔案處理軟體，包括 Photoshop（見右上圖）和 DxO Optics Pro（見右下圖）等。這幾款軟體的基本功能完全相同，所以無法從處理成果評定優劣，只能從使用上的順手程度和操作特性來比較。Photoshop 提供的控制項目略多一點，但 DxO Optics Pro 的特色則是提供許多好用的自動預設功能。

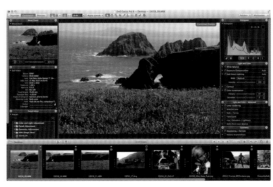

套用 Raw 設定值

這裡的主要工作是以「亮部」和「暗部」滑桿還原相應的色調。接著調高「對比」，使影像顯得不那麼平板單調。

處理過的光 Raw 檔案的局部控制功能

Raw 檔案處理軟體最重大的改進之一是提供局部控制功能。這項功能不僅實用,而且效果極佳,可說相當於傳統暗房中的局部加減光技巧。以操作數位軟體取代投影放相來執行這項處理程序的優點是沒有時間壓力,可以將局部調整到獲得最佳結果為止,而且可以反覆處理多次。前兩頁提到的還原、提高亮度和呈現 Raw 檔案隱藏細節等各種控制滑桿,都會調整整幅影像,但局部控制功能讓我們能夠只調整指定的區域,所以在操作概念和程序上都完全不同。

的確,這種處理程序十分仰賴操作者的判斷能力和技巧。假設某個 Raw 檔案擁有多達 2 格的可還原暗部,另外還有 2 格的可還原亮部(並非所有影像都如此,但這當然是可能的),那麼影像經過處理之後,可能會出現某兩個相鄰區域間對比高達 4 格的情形。這樣的視覺效果可能會非常極端,此時就必須加以判斷,但設定選取範圍時必須仔細控制邊緣,邊緣可能很清晰,也可能非常模糊。在這個例子中,我使用 Photoshop 的 ACR,勾選顯示用於局部選取的遮色片,以顯示這些邊緣變化。

要處理你認為值得花心思調整的照片以前,最好先訂定計畫。在這張照片裡,我所在的地方是購物中心,我很喜歡這抽象的畫面,所以才拍下這幅影像。我的處理計畫就是加強抽象感,因此我需要提高對比,並強調色彩圖案(來自映照在金屬亮面天花板上的扭曲倒影)和成排的橙色燈光。我顯然需要用到局部控制功能。整套程序分成三個步驟,所以需要三張遮色片:第一張用於調暗畫面

新交易巷一號,倫敦,2012 年

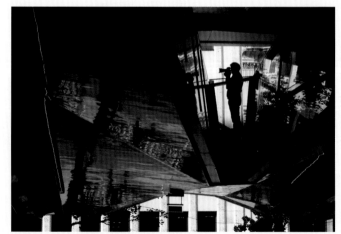

未處理的原始影像
比最終版本平淡得多,這幅影像必須提高整體對比,再加以局部調整。

左上角並提高對比,第二張用於調暗頂部偏右處令人分心的灰色色塊。第三張則用於調亮彩色圖案和線條及提高對比。最後一道步驟即可強調色彩,所以不需要調整飽和度。

影像處理計畫

我的目標是製作出純淨、抽象和接近單色調的圖案。圖案上方是加強顏色及對比的扭曲色塊，以及向外發散的橙色線條。

局部遮色片 1 號

減少曝光，提高對比，調暗左上角。

局部遮色片 2 號

減少曝光，讓頂端一小塊較亮的區域重新出現在背景中。

局部遮色片 3 號

增加曝光，大幅提高色彩對比。

Adjustment Brush	
○ New ⊙ Add ○ Erase	
Temperature	0
Tint	-7
Exposure	+0.50
Contrast	+69
Highlights	0
Shadows	0
Clarity	0
Saturation	0
Sharpness	0
Noise Reduction	0
Moire Reduction	0
Defringe	0
Color	
Size	8
Feather	36
Auto Mask Show Mask	
Flow	40
Density	100

Adjustment Brush	
○ New ⊙ Add ○ Erase	
Temperature	0
Tint	-7
Exposure	+1.05
Contrast	0
Highlights	0
Shadows	0
Clarity	0
Saturation	0
Sharpness	0
Noise Reduction	0
Moire Reduction	0
Defringe	0
Color	
Size	8
Feather	36
Auto Mask Show Mask	
Flow	40
Density	100

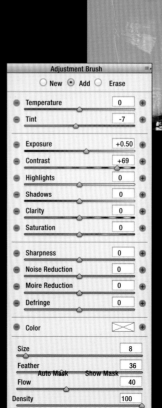

Adjustment Brush	
○ New ⊙ Add ○ Erase	
Temperature	0
Tint	-7
Exposure	+0.50
Contrast	+69
Highlights	0
Shadows	0
Clarity	0
Saturation	0
Sharpness	0
Noise Reduction	0
Moire Reduction	0
Defringe	0
Color	
Size	8
Feather	36
Auto Mask Show Mask	
Flow	40
Density	100

處理過的光 減少斷階現象

處理影像時最棘手的狀況就是畫面中同時有太陽和晴朗的天空，若要顧及畫面中的其他景物，往往會使太陽明顯曝光過度。曝光過度本身並不是壞事，正如先前所述，當你需要表現光芒四射的明亮效果時，過度曝光是可接受的，但這經常造成肉眼可見的環形斷階現象。這種現象是感光元件中感光單元（photosite）的運作方式所造成的。每個感光單元構成一個畫素，作用如同捕捉光子的光井。進入光井的光子越多，畫素就越亮，但

感光單元被光子填滿時，就無法輸出資訊，而使畫素變成一片純白。斷階現象就來自光井被光子填滿所造成的階調不連續，因為接近白色的畫素與純白畫素之間的界線是很明顯的。此外，由於三個色版出現限幅現象的位置可能不同，所以可能會出現兩個以上的同心圓斷階。其他可能造成影響的因素還有色域、色彩描述、位元深度、特定 Raw 檔案處理軟體（有些軟體處理得比較好，有些較差）。

斷階現象減輕後的樣貌

執行裁切版本所示的程序：首先以「取代顏色」盡可能調整斷階的色彩，接著針對太陽周圍的模糊選取範圍加入 20% 雜訊，再套用 15 畫素的高斯模糊。

因此在影像處理之後，太陽通常會變成從蒼白到純白的環形漸層，其中會有 1 道甚至 2-3 道不連續的界線。更糟的是，一般 Raw 檔案還原過程大多會產生這種現象。亮部還原演算法往往反而突顯界線，使色帶問題更加嚴重。在 124-125

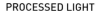

記錄所有資訊
包圍曝光
色調漸弱現象

最佳處理之後的樣貌

這裡並未對太陽周圍的斷階現象做任何處理。
也並未還原亮部，但增加了曝光、對暗部補光，
同時提高貝殼的對比和亮度。

頁〈灼熱光：燃燒物〉中曾經提到過，還原
「亮部」和「白色」其實無法解決這個問題。

這是數位攝影獨有的問題，本書在 124-125
頁〈灼熱光：燃燒物〉和 98-99 頁〈黃金時刻：
面對柔和的金色光芒〉都探討過。儘管底片
在許多方面遜於數位感光元件，卻能拍出階
調相當平順的畫面。雖然說，了解底片和感
光元件對於明亮漸層光的反應有何差異並
沒有太大幫助，但至少會比較容易處理這個
棘手的狀況。光線越強處，底片對其反應越
弱，因此會產生自然的緩和作用，而我們需
要的正是這種由明亮的亮部到中心過曝部
分的平順過渡。

所有解決方案都必須局部選取太陽周圍的區
域，而選取局部區域的方法有兩種。第一種
方法是在太陽周圍選取一塊邊緣模糊的圓形
區域（在 Photoshop 中可在「快速遮色片」
或 ACR 中選取大型軟質筆刷）。第二種方
法是把整幅影像做成兩個圖層。正常圖層位
於上方，添加濾鏡的位於下方，接著擦去上
方圖層中太陽周圍的區域。銳利度和模糊控
制功能有一定程度的效果，但移動亮部、曝
光和清晰度等控制滑桿通常會使斷階邊緣
更明顯。在此我所採行的最終解決方案是利
用雜訊對影像的破壞來消除斷階現象，這做
法不是很優雅，但確實有效。如右邊圖片所
示，先加入雜訊，再套用高斯模糊。總量需
要反覆摸索幾次，而且每幅影像各不相同。

預設值

裁切版本，這是檔案開啟後尚未進行調整時的
樣貌。色彩和色調都有明顯的斷階現象。

選擇性加亮

在太陽周圍建立柔和邊緣的選取範圍，接著提
高亮度、降低對比。這種方法與效果較佳的雜
訊及模糊法不同。

添加雜訊

在太陽周圍建立柔和邊緣的選取範圍，再添加
20% 的均勻雜訊。

雜訊與色帶融為一體

添加雜訊後，立刻添加半徑為 15 畫素的高斯模
糊。

處理過的光　專業級的局部調亮調暗

局部調亮調暗是傳統暗房中最高階的技藝，也是前數位時代中相當重要的技能。如今由於數位影像處理發展出了其他幾種控制局部色調的方法，這項技能已經退居幕後，但在專業影像編修中仍舊活躍，而這不是沒有原因的。

在傳統暗房中，局部調亮是在放大鏡下方的光路中放置物品，例如剪成各種形狀的紙板、手，或是各種長柄工具等，用以減少照片上某個區域的曝光量。這麼做能夠使部分影像變亮，當然這必須在曝光時進行。局部調暗則剛好相反，是在大紙板上剪一個孔，用以增加影像中某個區域的曝光量，使部分影像變暗。

Photoshop 也有局部調亮調暗工具，而且比傳統暗房擁有更多控制功能，但對高階影像

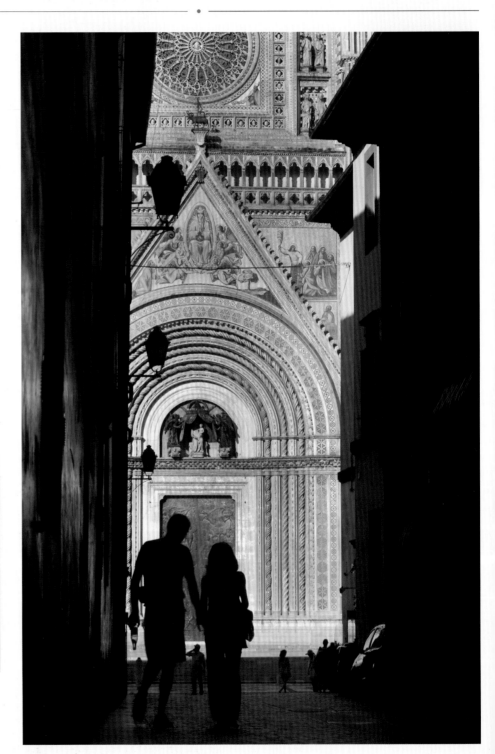

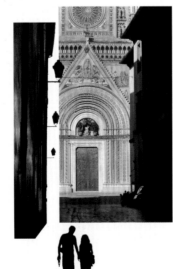

分離的元素

這幅影像中的三個主要元素在色調上是分離的：明亮的主教座堂立面、位於陰影中的街道，以及濃黑的男女剪影。

主教座堂，義大利奧爾維耶托，2011 年

編修而言還是稍嫌不足。因此我們可以使用圖層來輔助，我們可藉助不同的混合模式在影像上塗繪要調亮或調暗的區域，而且可以將影像分成「亮部」、「暗部」和「中間色調」來調整。每個人從事影像編修時都有自己偏好的混合模式種類和設定值，我常用的設定值如下：

三個圖層，全部填滿 50% 灰色，並把不透明度調到非常低的 10%。

圖層一
設定為「實光」。用黑色塗繪亮部以調暗。用白色塗繪暗部以調亮。

圖層二
設定為「強烈光源」。用黑色塗繪暗部以調暗。用白色塗繪亮部以調亮。

圖層三
設定為「柔光」。用黑色塗繪中間調以調暗。用白色塗繪中間調以調亮。

依需求調整筆刷的不透明度。要把部分圖層還原為原始狀態，請以 50% 灰色塗繪。

巧合的是，這類加減光技巧也可使用在 32bpc 浮點 TIFF 檔案，但因為這類檔案是浮點影像，所以圖層可使用的混合模式較少。舉例來說，將某個圖層填滿 50% 灰色，再設定為正片疊底（Multiply）模式。在這個圖層上以黑色塗繪不只可以調暗影像，還可呈現超出顯示器範圍的動態範圍。這個技巧相當強大，但也很難駕馭。

Raw 檔案處理

在這個階段，影像已藉由 Photoshop ACR 處理到非常完整的程度，但牆面和圓石的暗部區域對比仍可再提高。

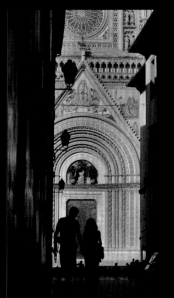

製作三個 50% 灰色圖層

在影像上建立三個局部調亮調暗圖層，每個圖層的功能都不一樣。

影像編修記錄

此處以 100% 不透明度顯示三個圖層，說明如何以黑白方式編修影像（通常不會以這種方式觀看）。大部分處理工作的用意是讓暗部區域更具張力，盡量呈現主教座堂映射在狹窄的對街兩側牆面上的倒影，同時把男女剪影與路面和後方的綠色青銅大門分離開來。

存檔光 HDR 的真實意義

聖勞倫斯大教堂，亞士維，北卡羅萊納州，2007 年

HDR 是高動態範圍（High Dynamic Range）的縮寫，或可說是「彷彿注射了類固醇的高張力影像處理方式」的別稱，但這其實只是一種完整保留動態範圍的方法，可適用於任何對比程度的場景。我知道我必須盡量克制自己，不要過度批評線上圖片分享網站中的 HDR 作品，但問題是這類照片看起來幾乎全都一樣。這是處理程序抹煞攝影師個人特色的典型案例。稍後我會進一步說明如何克服這個問題，但目前我想先專注在這種技巧中比較有趣的部分，也就是存檔光的概念。

「存檔光」聽來或許有點奇怪，這個概念的意思是保留場景中所有視覺資料，儲存起來供日後使用。存檔的真實意義就是留下歷史紀錄，而在此指的就是記錄下所有照射在景物上的光。這項技術的有趣之處在於，既然已經取得所有資料，是否有軟體能夠將影像以我們希望的方式呈現在螢幕或紙張上，反而沒那麼重要。隨著軟體不斷改良和演進，總有一天可以做到。事實

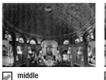
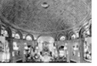

EV -4　　　　EV -1　　　　middle　　　　EV +2

上，要完整呈現 HDR 場景，也會遭遇一些知覺層面的困難，但我打算稍後再說明，目前的重點是相機的限制。

感光元件日新月異，但即使是目前最精良的產品，仍然無法完整擷取對比極大的場景，例如在天氣晴朗時正對明亮的太陽拍攝，同時保留前景暗部細節。HDR 的發明者了解，要用單一影像保留所有細節是不可能的。坦白說，底片也沒辦法擷取所有資訊，但至少反應曲線相當平滑，也就是說底片記錄的影像中，最亮和最暗的部分不會突然變成全白和全黑，而是自然地逐漸變化。熟悉底片的讀者讀到這裡便會知道，這兩處就是底片特性曲線的「趾部」（toe）和「肩部」（shoulder）。

言歸正傳，只要以相同構圖、不同曝光值拍攝同一場景，就可擷取所有細節。你可能需要拍攝數幅甚至多幅影像，但確實可取得所有視覺資訊。最好的拍攝方式是把相機固定在三腳架上，以從非常低到非常高的各種曝光值拍攝一系列影像。改變曝光值時應調整快門速度，而不要調整光圈，因為改變光圈會影響景深。一開始先找出亮部不會出現限幅現象（過度曝光）的最低曝光值，接著逐漸調慢快門速度，增加曝光值，直到最深沉的暗部細節看來像中間色調為止。如果你是為了前述的理由而拍攝 Raw 檔案，每幅影像之間的曝光值差距可以設定為 2 格。不過為了保險起見，最好還是設定為 1 格，這樣就能萬無一失地擷取到場景中的所有光線資訊。

拍攝完成後該怎麼處理這些資訊則是另一回事，這部分留待下文說明。

亮部限幅

Raw 檔案處理階段不做任何調整，曝光值最高的影像亮部有限幅現象。

Preset:　Custom

☐ Remove ghosts

Mode:　32 Bit ⬍　Local Adaptation

Set White Point Preview:

底片的漸弱現象比較溫和

下圖是黑白負片在燈箱上的樣子，影像包含深淺不同的灰色，但沒有純白或純黑。從底片特性曲線可以看出，底片對光的反應在兩端漸漸減弱，不像數位檔案一樣驟然出現限幅。

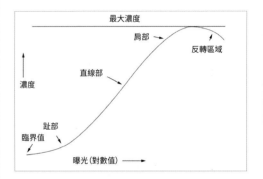

最大濃度

肩部

反轉區域

直線部

濃度

趾部

臨界值

曝光（對數值）

底片的漸弱現象比較溫和

下圖是黑白負片在燈箱上的樣子，影像包含深淺不同的灰色，但沒有純白或純黑。從底片特性曲線可以看出，底片對光的反應在兩端漸漸減弱，不像數位檔案一樣驟然出現限幅。

存檔光 以 32bpc 編修製作寫實的 HDR 影像

前文提到，HDR 的真實意義是擷取場景中所有的光線訊息，至於擷取之後要如何處理則是另一回事。許多專業人士關心的是如何把影像處理得比較寫實，而不像繪畫。達到這項目標的手段有很多種，但不論是螢幕或印刷，能夠呈現的動態範圍都比人眼所能看見的小很多。為了嘗試以各種方式把大量資訊塞進這麼小的色彩範圍，才催生出色調映

射技術這項廣受歡迎的副產品。雖然這樣可能使喜歡這類效果的讀者失望，我還是決定不談這種處理方式，轉而介紹其他效果比較寫實的處理方式。下文將會說明如何以曝光混合來合成數幅影像，但這裡要說明的是 32bpc 解決方案。在我所談到的各種處理方式中，我最喜歡這種。

Photoshop 雖未大加聲張，但該軟體現在已經能把大多數 HDR 影像處理得正常又寫實，而且完全沒有 HDR 影像處理常見的問題。重點在於，我們可以在 Photoshop 的 ACR（Adobe Camera Raw）中把 HDR 檔案當成一般 Raw 檔案來開啟。這聽起來似乎沒什麼了不起，但對於只想還原更多亮部和暗部細節的專業人士而言卻相當重要。

首先以不同曝光值拍攝數幅影像，影像間的曝光差異越小越好（參見前面數頁），再依照以下步驟合成 HDR 檔案：

1. 進入偏好設定 >Camera Raw。在視窗底端選取最後一個選項「自動開啟所有支援的 TIFF」。這代表我們每次開啟 TIFF 檔案時，就會自動在 ACR 中開啟，所以處理完 HDR 影像後可能還需要回到這個偏好設定，把這個選項回復成「自動開啟設定的 TIFF」。

2. 開啟 Raw 檔案，調整鏡頭和色差，其他先不要調整，接著儲存成 DNG 或 TIFF 檔案。

3. 檔案 > 自動 > 合併為 HDR Pro，接著依畫面指示執行。

4. 在最後出現的視窗右上角的「模式」中選取「32 位元」，再按一下「確定」。

5. 儲存成 TIFF 檔案（在「格式」中）和 32 位元（在「浮點」中）。

6. 開啟先前儲存的 32bpc TIFF 檔案，將「格式」設定為「Camera Raw」。

7. 現在我們已經擁有處理這個檔案需要的所有 ACR 工具。調整「曝光度」滑桿，就會發現有很大的調整範圍。

單憑調整滑桿就足以應付許多高動態範圍狀況，但還可以讓它們發揮比平常更大的效能。如果再加入局部筆刷和漸層控制，這種處理方法將變得十分強大。就某方面而言，這可說是加強版的 Raw 檔案處理，但看起來不像色調映射那麼不自然。有個小試身手的方式相當有趣，就是把「亮部」調到最小，「暗部」調到最大，然後調整「對比」。

1. 設定 ACR 可以開啟 TIFF 檔案。

2. 開啟 Raw 檔案系列影像，並儲存為 TIFF 檔案。

3. 合併成 HDR Pro。

5. 儲存為 32bpc 浮點 TIFF。

5. 儲存為 32bpc 浮點 TIFF。

6. 把「格式」設定為 Camera Raw，以便在 Raw 處理軟體中開啟 32bpc。

7. 使用滑桿調整，尤其是「亮部」和「暗部」。

8. 繼續進行局部調整。

ARCHIVED LIGHT
Natural Exposure Blending

存檔光　自然的曝光混合

一般使用者比較熟悉以專用軟體合成 HDR 檔案，其中最著名的是 Photomatix。若要呈現所有色調，色調映射的功能最強大，但代價是照片看起來比較不寫實。可能有些讀者會說這是因為每個人對寫實的定義不同，但對我而言，攝影中的寫實是「攝影寫實」，也就是影像外觀看起來像照片。「色調映射」這個詞說明了一切：龐大 HDR 影像檔案中的每個色調以及不可見的龐大動態範圍都映射為預先決定的可見色調。決定每個色調映射到哪個位置的公式稱為「演算法」，是映射技術的核心。軟體工程師現在已經開發出許多種演算法，每種都盡力為使用者提供效率最佳的工具。

不同的軟體種類和其中各種控制滑桿組合起來，可提供無限多種 HDR 檔案處理方式，只要以一幅影像示範各種處理方式，就足以寫成一本書。但如果目標是呈現出所有亮部和暗部細節，又要讓影像外觀符合攝影寫實，方法就少得多了。這裡我完全使用 Photomatix，這款軟體很聰明地把處理方式分成三組。第一組是全面色調映射，稱為 Photomatix Tone Compressor，處理方式是同時配置所有色調。第二組是局部對比色調映射，稱為 Details Enhancer，可找出局部鄰近畫素，並在處理過程中把這些畫素納入考量，這種方式的功能最強大，但也最容易失去寫實感。第三組 Exposure Fusion 其實不是色調映射，而是曝光混合，處理方式是擷取系列影像中每幅影像曝光「最佳」的部分，合併成一幅影像。本頁的主照片就是以這種方式處理。這種處理方式雖然沒有前兩種色調映射方式那麼強大，但能讓影像維持相當

寫實的外觀。儘管如此，但在我看來，前文介紹的 32bpc 處理方式功能最強大，影像成果最符合攝影寫實，而且最不複雜、費工。這裡附上以 32bpc 方式處理的版本，供讀者對照參考。

室內陳設，櫻草花山，2007 年

攝影寫實
包圍曝光
Photomatix

包圍曝光系列影像

這一系列影像中,前後幅之間的曝光值相差 2 格。大致算來,整體的動態範圍大約是 11-12 格,包括 4 幅影像間的 6 格差距以及最亮和最暗影像的 Raw 檔案動態範圍。

 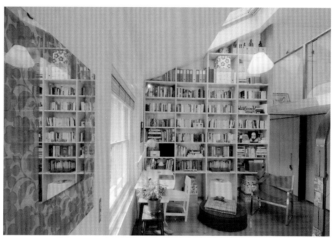

曝光融合

這是曝光混合在 Photomatix 中的名稱,特色是影像成果看來比較像照片,但犧牲某一端的還原品質。

色調壓縮

Photomatix 提供了兩種色調映射方法,這種方法的特色是犧牲某些還原能力,使作品看來比較符合攝影寫實(但沒有曝光融合那麼真實)。

Details Enhancer

Photomatix 中最強大的色調映射功能,通常用於製作極端(亦即不寫實)的作品。

在 Raw 中開啟 32bpc

這裡以先前介紹的 32bpc 方式處理同一個 HDR 檔案,也是最寫實的處理方法。

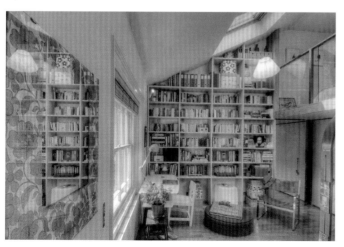 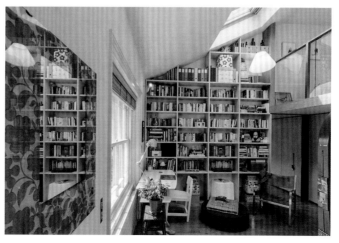

縮時光　堆疊光線與遮蔭

快門自動控制器以往是獨立的攝影器材，但現在已經和影片拍攝一樣，成為許多相機的內建功能。由於這個緣故，縮時影片也變得十分普及。這也帶來了一種比較少見的副產品，也就是「縮時光」。這是將相機位置固定，在不同時間拍攝同一場景，再合成為單一影像的攝影方式。影像合成作業可由Photoshop的堆疊模式自動執行，而且雖然這項作業對電腦而言相當吃重，攝影師卻不怎麼需要留意。我之所以稱縮時光為「副產品」，是因為這種拍攝方式所需的程序與縮時影片相同，而我們可以在拍攝後再來決定要製作哪一種，也可兩者都作。

就結果來看，攝影者拍攝了光線在數小時間的活動，所以理論上是為影像增添了時間維度。實務上，拍攝者是否正確預估光線的移動路徑、如何合併所有影格，以及個人品味都將決定拍攝是否成功。原則上，以縮時光為光源時，來自各方向的光線通常會平均分散，因此影像中的形狀比較不分明，明暗對比也低於一般情況。拍攝成果往往顯得單調，趣味性也不及一般照片，此時可以藉助偏好設定來彌補。當然，處理後的影像成果不能像在陰天拍攝的影像一般灰濛濛的，這樣才有意義。在明亮陽光下拍攝能夠消除可預見的暗部（來自藍天等其他景物），因此有若干優點。儘管如此，結果仍然可能令人失望，而且事前無法準確預估。

下文中我會從技術面說明曝光混合的處理流程，但因為有各種混合方式，過程中有其他各種選擇，所以我想先介紹幾種可能的結果。以下將提出一個範例，並詳細說明處理

步驟。這個範例的拍攝地點是加勒比海海岸，時間是從正午到黃昏，共五個小時，拍攝目的是製作縮時影片。影片既拍到紅樹根投射在白沙上的影子加速移動的過程，最後也捕捉到日落畫面，效果相當好。呈現一般人不會留意到的光影移動通常是這類影片精采的關鍵。這段縮時影片的網址是 www.ilex-press.com/resources/capturinglight。

基於相同理由，這段縮時光攝影製作成單一影像也會相當精采。由於這個範例是在強烈陽光下以接近地面的廣角鏡頭（14mm）拍

彭塔伊瓜納，巴魯島，哥倫比亞，2012 年

攝，所以陰影輪廓清晰，移動幅度也大。下文將會提到，這些影像合併之後可能會互相抵消、疊加或彼此達成平衡。我之所以如此大費周章處理，是因為沒有其他方法能夠製作出這種帶點奇特感、彷彿來自異世界的影像。影像中的陽光強烈而平板，同時天空晴朗無雲，地面卻毫無陰影，我很喜歡這樣的組合。最後太陽緩緩落下，為畫面增添了一串太陽星芒，同樣很有吸引力。

堆疊
不可能出現的光線
拍攝系列影像

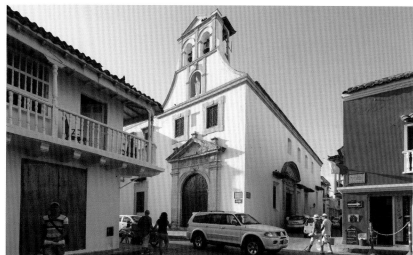

實際場景

以下是系列影像中的一幅，展現街道的日常樣貌，人與車來來去去，街道上沒有一刻是淨空的。

持續移動的陰影和太陽

在將近六小時的拍攝時間中，陰影、太陽位置和色彩都有所改變。這五幅不同時刻的影像挑選自 364 幅系列影像，說明了可用於合併的動態範圍。

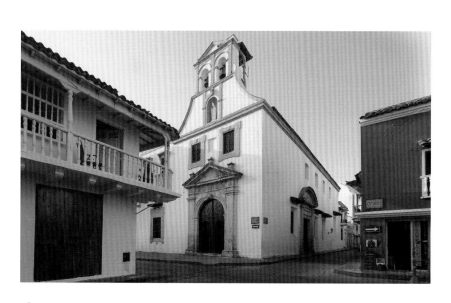

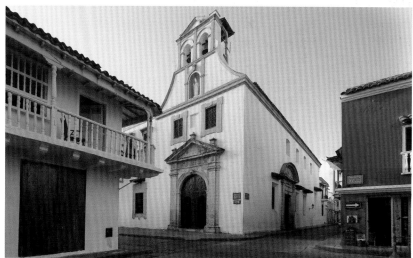

將熱鬧的街道淨空，一號

在哥倫比亞卡塔赫納拍攝一系列的類似影像，再合成出這這張照片，在視覺上的效果沒那麼好。選用「中間值」可製作出行人和車輛完全消失的效果，但影像本身顯得平淡乏味。

將熱鬧的街道淨空，二號

選用「平均值」和「中間值」模式，可使照射在老教堂立面的陽光出現些許變化。

縮時光　拍攝程序

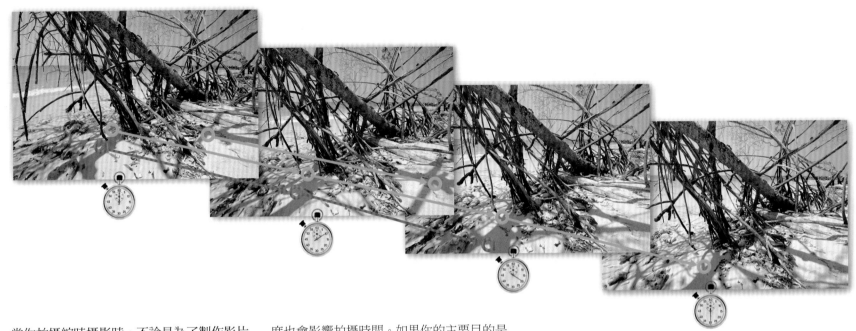

當你拍攝縮時攝影時，不論是為了製作影片或合成單一影像，都必須小心地設置攝影器材，不能出錯，在往往長達數小時的拍攝時間中，相機也必須保持紋風不動。相機必須固定穩妥（使用 Motion Control 系統則是另一回事），只要稍有移動，整組系列影像就無法使用了，此外你也需要將電池充滿。這個在海灘拍攝了將近 6 小時的範例有個潛在的問題，那就是浸了水的沙子可能會跟著潮水移動，所以三腳架是架在岩石上。相機暴露在含鹽分的空氣中和加勒比海豔陽的高熱下也可能造成問題，所以我把相機遮蓋起來。第三個問題是可能會有人過來察看，因此我在器材上貼了紙條。對縮時攝影而言，事先設想狀況並制定周詳計畫相當重要。

拍攝時間主要取決於你期待在場景中捕捉到哪些活動，例如陰影的移動。此外，如果你打算製作縮時影片，那麼你想要的影片長度也會影響拍攝時間。如果你的主要目的是製作合成影像，則得考慮你所需要的光線和陰影種類。假設影片播放速率為每秒 24 或 30 格（這是讓影片看來平順而寫實的最低速率，低於此速率就會出現閃動現象），長度為 10 秒（不算長，試著默數 10 秒你就能夠理解），那麼你會需要 240-300 張相片。假使你要拍攝傍晚時分的陰影，拍攝大約 3 小時會得到比較好的效果，因此約每 40 秒要拍一張。

此外，你也得決定要使用固定曝光還是自動曝光。如果光線的變化相當穩定，固定曝光造成的光線閃爍情形較少，但如果從傍晚前一直拍到入夜，就必須改變曝光，此時採用自動曝光最簡便，也可避開觸動相機的風險。一般的拍攝計畫不大需要用到 Raw 或 TIFF 格式。只要用心調整曝光設定值，JPEG 格式已經足夠。

14mm 鏡頭下的快速移動陰影

從 364 幅系列影像中的最初 4 幅可以看出陰影移動的速度和方向。我以視角極廣的鏡頭從極近距離拍攝，強調出陰影朝畫面右下方移動的動態。

縮時影片若能以一段時間內的流暢活動為題材，拍起來效果最好。以不流暢的活動為題材也可以拍出成功的影片，但比較不討喜。移動的陰影往往極受喜愛的主題，而這段影片之所以成功，是因為我用廣角鏡頭拍攝紅樹林特寫，並且讓鏡頭朝向太陽的方向，因此得以捕捉清晰的陰影在接近全白的沙子上快速移動的景象。靜態合成影像之所以精彩，則是因為太陽角度持續改變，最後變成正對相機。

小心設置器材
計算
大量系列影像

全部 364 幅系列影像，拍攝時間為下午 12：24 到 6：30。

器材設置

為了連續拍攝不受干擾，必須把三腳架固定在岩石上，減少沙子隨潮水移動的風險。此外必須防止相機暴露在含鹽的空氣和高熱中，同時也得提醒好奇的路人不要接近。

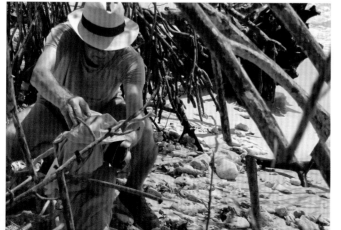

縮時光　混合程序

接著繼續處理在彭塔伊瓜納拍攝的照片，以下將示範四種合併這 364 幅影像的方法。用縮時方式大量拍攝影像（大約數百幅）有個優點，就是每幅影像間只有些微差異，混合時能夠消去光線的變化。此外，系列影像也可視需求製作成縮時影片。操作縮時攝影程序需要相當的技術，詳細說明請參閱前兩頁。不過必須注意一點，就是以最大尺寸拍攝時，即使是 JPEG 格式，堆疊數百幅影像也會使檔案變得非常龐大，對 Photoshop 造成很大的負擔。處理完成後甚至有可能無法儲存檔案——例如這張海灘照片就膨脹到 2 GB 之多。請先確認你的電腦是否有能力處理這麼大的檔案。

後製時，首先把所有影像當成圖層，輸入同一個影像檔案。在 Photoshop 中有兩個簡便的方法可以執行這件事，第一種方法是選取檔案 > 指令碼 > 將檔案載入堆疊。如果要處理影片中的影像，另一種方法是檔案 > 讀入 > 視訊影格到圖層。不論採用哪種，下一步都是把所有圖層合成「智慧型物件」。使用「將檔案載入堆疊」指令碼時，只要勾選「載入圖層後建立智慧型物件」即可，否則請進入圖層 > 智慧型物件 > 轉換為智慧型物件，接著進入圖層 > 智慧型物件 > 堆疊模式，在模式清單的選項中選取「堆疊模式」（這些模式原先用於統計分析，大多和一般攝影影像無關）。通常有四種堆疊模式適用於這類影像。第一種是眾所周知的「中間值」模式，通常用於消去照片中的行人，保留古蹟等固定主體。「中間值」的意思是位於中央的值，在影像堆疊中的效果是消去偶爾出現的元素，例如橫越場

景的物體等。

> **圖層合成**
>
> 248 頁的最終影像是以三種堆疊模式合併而成，分別是中間值、平均值和 5 個以不同方式處理的最大值模式。這項作業包含大量手動抹除，並搭配各種百分比的不透明度。

另一種可用的模式是「平均值」，大多數人將之理解為取平均值，也就是把所有影像加總後再取平均值，這會使場景中的變動元素顯得模糊，而不是像在中間值模式那樣完全消失。「最大值」模式產生的影像成果最明亮，「最小值」模式則最暗。實際上，我們很難預測哪種模式效果最好，因此最好用這四種方式各做一次，再決定要用哪種方式。在紅樹林影像中，以「最大值」處理的版本保留了幾道太陽星芒，因此最具動態感。製作最終影像時，我使用不同混合模式的副本及不同的透明度，把「最大值」版本和「平均值」和「中間值」等圖層合併在一起，再用橡皮擦去除不同的部分。混合縮時光影像沒有一定的程序，必須經過反覆實驗與觀察才能找到效果最佳的處理方式。

堆疊
反覆嘗試
工作流程

步驟 1

Photoshop 提供了現成的堆疊
載入指令碼。

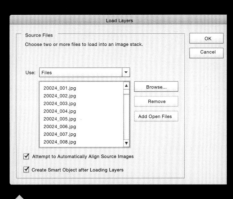

步驟 3

選取要使用的堆疊模式。

步驟 2

選取要載入的影像檔案。勾選自動把影像檔
案轉換成智慧型物件的選項。

平均值模式

這種模式使照片變得單調且缺
少陰影。

中間值模式

這個版本最寫實,保留一定程
度的陰影感。

最小值模式

這個模式的版本陰暗卻醒目,
但我決定採用最大值,也就是
與它相反的模式,因此最終影
像裡沒有這個版本的一席之
地。

最大值模式

這個模式擁有刺眼的光線和多
重太陽影像,因此是四種模式
中最醒目的一種,相當適合用
於為影像增添少許超現實的氣
氛。不過必須以較低的透明度
和選擇性抹除來平衡曝光過度
的影響。

索引